의미를 파는 디자인

Design Driven Innovation:
Changing the Rules of Competition
by Radically Innovating What Things Mean
by Roberto Verganti

This Korean edition was published by UX REVIEW in 2022
by arrangement with Harvard Business Review Press
through KCC (Korea Copyright Center Inc.), Seoul.

의미를 파는 디자인

Design Driven Innovation

제품의 개념을 바꾸는 디자인 혁신 전략

로베르토 베르간티 지음 | 범어디자인연구소 옮김

하버드 비즈니스 스쿨을 대표하는
디자인 전략 전문가 베르간티 교수의
의미 혁신 디자인 방법론

유엑스리뷰

Contents

제2부 디자인 주도 혁신 프로세스

제3부 디자인 주도 혁신 역량 구축

독자에게 보내는 편지

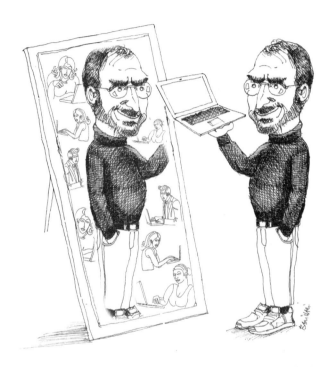

그림: 애플 맥북 에어

애플의 한 마케팅 매니저는 스티브 잡스에 대해 이렇게 말한다. "잡스는 매일 아침 거울을 보며 그가 무엇을 원하고 있는지 스스로에게 묻는다. 이것이 바로 애플의 시장조사 방법이다." 그의 거울은 경영자의 개인적인 직관을 반영한다. 인간의 직관력은 가장 원초적이면서 중요한 능력 중 하나이다. 자신의 직관을 믿고, 이를 확장하거나 비일상적인 가치들을 찾는 데 활용할 수 있어야 한다.

이 책은 사람들이 일반적으로 생각하는 스타일, 창조성, 또는 사용자 중심 디자인에 대해 다루지 않는다. 이 책은 경영에 대한 책이다. 전혀 예상하지 못했던 고객들의 사랑을 얻을 수 있도록 혁신을 이끌어 나가는 방법을 소개할 것이다. 또한, 경영자들이 혁신적인 가치를 가진 제품과 서비스를 만들기 위해 어떻게 급진적 혁신 전략을 이끌어 나갈 수 있는지를 설명할 것이다.

급진적 혁신 전략을 통해 창출되는 가치는 사람들의 관심을 불러일으키고, 경영자들의 열정을 자극하며, 사람들을 변화시켜 새로운 시장을 형성하게 하는 특별한 특징을 가지고 있다. 나는 이러한 전략을 '디자인 주도 혁신Design-Driven Innovation'이라고 칭하고자 한다.

기술 주도 혁신이 기술을 중심으로 전개되는 것처럼, 디자인 주도 혁신은 디자인 가치를 만들어 내는 일을 가장 중요시하는 개발 프로세스를 뜻한다.[1] 이 책에서는 기업이 어떻게 유의미한 가치를 도출하고, 경쟁 시장이 형성되기 전에 어떻게 산업 내 혁신 가치에 바탕을 둔 급진적 혁신 전략을 추진할 수 있는지를 알려 줄 것이다. 나는 이 책을 집필하기 위해 지난 10년간의 리서치 결과를 기반으로 한 실무 중심의 콘텐츠와 사례들을 이용하였다. 본론으로 들어가기에 앞서, 이 책을 집필하면서 느끼고 생각했던 바를 독자들과 나누고자 한다.

경영자들에게:
이론의 틀에서 벗어나 직관을 발휘하라

애플[Apple]의 한 마케팅 매니저는 다음과 같이 말한다. "스티브 잡스는 매일 아침 거울을 보며 그가 무엇을 원하고 있는지 스스로에게 묻는다. 이것이 바로 애플의 시장조사 방법이다."[2] 이는 비상식적이고 비논리적인 주장처럼 들릴 수 있다. 세계적으로 통용되는 수많은 사용자 중심 혁신[User-Centered Innovation] 이론들과 상반되는 주장이기 때문이다. 지난 수십 년 동안 분석가들은 기업이 고객과 그들의 니즈를 이해하기 위해서는 다양한 관찰력과 통찰력이 필요하다고 주장해 왔다.

하지만 이 책에서는 시장을 관찰하거나 사용자에게 직접 다가가지 않아도 사람들이 무엇을 원하는지 파악하는 방법에 대해 다룬다. 스티브 잡스처럼 성공한 경영자들은 사용자가 아닌, 거울에 비친 자신의 모습에서 뚜렷한 비전을 발견한다. 그 안에는 사회의 가치, 규범, 신념, 욕구가 진화할 방향에 대한 경영자의 직관이 담겨있다. 이는 수년간의 사회적인 통찰, 경험, 관계들을 통해 만들어진 결과다.

경영자들은 항상 그들의 개인적인 직관에 영향을 받은 제품과 서비스가 인간의 삶의 질을 개선하고 새로운 의미를 보여주

길 바란다. 이처럼 그들의 꾸준한 의지와 노력은 직관을 지속적으로 발전시키고, 사람들의 개인적인 삶에서 사회에까지 여러 과정에 영향을 발휘한다. 경영자들은 어떤 문제를 해결하기 위해 반드시 특정 분야의 전문가가 될 필요는 없다. 가장 훌륭한 문제 해결의 열쇠는 인간이 가진 직관이기 때문이다.

하지만 여전히 '직관'이나 '영감'은 비즈니스 세계에서 생소하게 느껴진다. 경영학의 수많은 이론이 직관을 사용할 수 있는 자유로움을 방해하고 있다. 또한, 많은 경영자는 그들의 직관을 없애거나 사용하지 않기를 요구받는다. 그들의 직관보다는 전문가들로부터 검증된 혁신 도구들, 분석적 스크리닝 모델들, 적절한 프로세스들이 훨씬 객관적이라고 설득당하곤 한다. 당연히 순수한 기술적인 혁신을 이룰 때에는 이러한 방법들이 유용할 것이다. 그러나 기업이 사람들에게 그들의 제품과 서비스를 사용해야 하는 새로운 이유를 제시하거나 의미 있는 제품 개발을 통해 급진적인 혁신을 이루고자 할 때, 이 방법들은 실패할 가능성이 크다.

이 책에서는 경쟁 선도 기업에 포함되지 못한 기업들이 새로운 아이디어를 통해 어떻게 성공할 수 있는지를 다루고자 한다. 왜 특정 경영자들은 그 누구도 생각지 못한 새로운 제안과 훌륭한 비즈니스 가치를 발견하는지, 우리는 어떻게 새로운 기회를 찾을 것이며, 이를 위해 어떤 준비를 해야 하는지 생각해

보자.

아마도 이 책에서 그 해답의 실마리를 찾을 수 있을 것이다. 그러나 문제는 이러한 이슈들이 매우 미묘하고 관념적이라는 점이다. 흥미롭게도, 이 책에서 소개할 경영자들의 대다수는 직관이 삶에서 가장 중요한 요소라는 믿음과 경영학 이론에 구애받지 않는 경향을 동시에 갖고 있다. 여기에서는 특히 이탈리아 기업들의 사례를 집중적으로 이야기할 것이다. 이탈리아에서는 중등교육이나 고등교육 모두 인문학을 중심으로 교육한다. 이 때문에 많은 경영자들 역시 기업의 역량을 강화하는 핵심은 인문학적 직관이라고 생각한다. 이탈리아에는 MBA를 취득한 기업가들이 거의 없으며, 다른 나라와 비교했을 때 과학적인 경영이 늦게 발전하고 있는 대표적인 나라다. 이러한 이유로 이탈리아 기업들은 직관적인 사고를 지닌 경영자를 거부하지 않으며, 경영자에게 단순한 관리자 역할 이상을 기대한다. 그들의 경영 방식이 유일무이하게 차별화된 방식으로 실현될 수 있는 것은 이 환경적 특성 때문이다.

이 책에서는 경제적인 가치를 만들어 내기 위해 내적, 외적 직관의 역량이 어떻게 직접적으로 발휘될 수 있는지를 알려준다. 이를 적절하게 학습하고 활용한다면, 당신이 비즈니스 리더가 되기 위해 없어서는 안 될 핵심 자산인 직관을 얻을 수 있을 것이다. 만약 당신이 비즈니스를 하는 사람이라면, 창조적인 사람이나 전

문가가 아니더라도 자신의 직관을 들여다보고, 확장하며, 그 안에서 새로운 가치들을 발견함에 있어 두려움을 버려야 한다.

디자이너들에게:
디자인의 개념을 새로 써라

이 책은 디자인을 다루는 책이 아니다. 그렇지만 디자이너들 역시 하나의 주체로서 비즈니스와 사회를 위해 존재한다는 것을 유념해야 한다. 경영자들은 디자인 또는 디자이너를 떠올릴 때 두 가지의 선입견을 가진다. 첫 번째는 본래 디자인은 '스타일링'이라는 사실이다. 이러한 이유로 그들은 디자이너들에게 제품이 어떻게 더 예뻐 보일 수 있는지를 묻는다. 두 번째는 요즘 들어 중요하게 다뤄지는 '사용자 중심 디자인'에 대한 것이다. 이와 관련해 디자이너들에게는 사용자의 니즈를 이해하며 새로운 기회를 발견하고, 수많은 아이디어를 창조적으로 현실화하는 역할이 주어진다.

'스타일링'이나 '사용자 중심 디자인'은 경쟁 회사와는 다른 차별점을 만들어 내기 위해 시장에서 긴 시간 동안 사용되어 왔다. 그리고 여전히 많은 리서처^{researcher}가 차별화의 요인으로 디자인을 꼽는다. 이러한 메시지들은 그동안 기업의 폭발적인 관심을

받아왔고, 이제 어떤 기업도 스타일이나 고객 니즈에 대한 고찰 없이 새로운 제품을 개발하지 않는다. 디자인은 현재 전성기를 맞고 있으며, 경제 혼란 속에서 더 강조되고 있다.

그러나 성공은 언제나 더 높은 도전과 함께 출발한다. 모든 기업이 디자인을 통해 차별화를 만들어 낼 때, 그 차별화는 경쟁력을 잃어버리고 만다. 디자인은 의무적인 요소로 변화하고 있으며, 이제는 더 이상 차별화를 만들어 내는 핵심 역량이 될 수 없다. 결국, 비즈니스 세계에서 디자인의 정의와 역할이 변화해야 함을 뜻한다. 이러한 현상은 단순한 추측이 아니다. 전사적 품질 경영의 시대에도 같은 현상이 나타났었다. 1980년대 후반, 기업들은 품질을 제일 중요한 핵심 역량으로 정의했다. 가장 높은 품질이 성공을 이끈다고 믿었고, 모든 회사는 TQM^{Total Quality Management}(전사적 품질 경영)원칙을 도입했다. 또한, 모든 경영자는 품질의 중요성을 강조하고, 식스 시그마^{six sigma}(품질 혁신과 고객 만족을 달성하기 위해 전사적으로 실행하는 21세기형 기업 경영 전략)나 관리도^{control chart}(관리 수단으로 사용되는 도표나 그래프의 총칭)를 학습했다. 그러나 30년이 지난 지금, 품질은 더 이상 기업의 핵심 역량이 아니다. 물론 품질 관리 매니저들은 계속 존재하지만, 품질을 통해 강력한 차별점을 만들지 못한다는 것은 전 세계 모든 기업이 이미 알고 있는 사실이다. 품질은 이제 기업의 가장 기본적인 의무 사항이 되었다.

디자인은 현재 그들이 만들어 내는 차별화가 아닌 새로운 차별화를 위해 변화하고 발전해야 한다. 하지만 안타깝게도 많은 디자이너가 기존의 차별화를 만들어 내는 작업에만 몰두하며, 혁신을 창출하는 데 그들이 지닌 다양한 방법들을 활용하지 못하고 있다. 기업 역시 같다. 디자인을 통해 새로운 스타일링이나 사용자 중심 디자인 프로젝트를 다룰지라도 기업은 기술, 문화, 사회 변화를 깊이 살펴야 한다. 또한, 전문 경영자들은 새로운 제품 가치를 찾거나 디자인하는 방법들을 고려하고 급진적인 혁신을 계속해서 추구해야 한다. 그리고 이러한 급진적 혁신 가치를 찾는 작업은 기업가, 학자, 기술자, 공급자, 과학자, 예술가에 이르는 다양한 사람들과 함께할 때 이루어질 수 있는 작업임을 알아야 한다.

전통적인 경영 원칙을 고수하는 기업은 일관되고, 예측 가능하며, 원칙적인 프로세스 안에 존재하는 디자인을 선호한다. 이러한 이유로 디자이너에게는 새로운 가능성을 찾아낼 수 있는 다양한 활동 기회가 주어지지 않는다. 하지만 디자이너들에게 리서치 활동은 또 다른 창조 활동으로 정의될 수 있다. 물론 창조 활동과 리서치 활동은 다르다. 창조 활동은 더 나은 아이디어를 빠르게 찾아내는 일을 하는 반면 리서치 활동은 더 심도 있고 논리적인 목표를 해결하기 위해 대상을 탐구한다. 창조 활동은 초심으로 돌아가 최초의 상기 지점에서 가치를 발견하지만,

리서치 활동은 오랜 리서치를 통해 입증된 지식과 학문에서 가치를 발견한다. 창조 활동은 다양성과 확산을 추구하지만, 리서치 활동은 특정한 목표를 향해 기존 패러다임에 도전하는 특징이 있다. 또한, 창조 활동은 문제 해결에 있어 중립적인 입장을 갖지만, 리서치 활동은 고유한 목표 아래 특정 리서처의 능력을 통해 표출된다. 그러나 일반적으로 특정한 패턴이 있는 비즈니스 언어(프로세스)를 따라야 하는 디자인은 비즈니스 논리와 프로세스가 디자이너의 개성보다 훨씬 더 중요하게 여겨진다. 이러한 이유로 기업은 디자이너들이 가진 중요한 역량과 자산을 잃게 된다.

이 책에서는 일반적인 차별화나 점진적인 혁신을 위해 존재하는 사용자 중심 디자인, 스타일링, 창조적 활동으로서의 디자인의 가치는 이야기하지 않을 것이다. 급진적인 혁신을 요구하는 기업들에 필요한 디자인에 대해 다룰 것이다. 리처드 플로리다Richard Florida의 주장처럼 인구의 약 30퍼센트가 창조적 계급에 속한다고 한다면, 창조성은 이미 충분하다.[3] 기업이 그들의 문화와 비전 또는 새로운 프로젝트를 위해 필요한 것은 바로 진보적인 리서처들이다. 이 때문에 창조적 활동과 사용자 중심 리서치를 진행하는 디자이너들은 진보적이고 급진적인 리서처로서 그들의 독특한 문화적 배경을 바탕으로 새로운 도전을 추구하는 역할을 담당할 수 있다.

집필에 도움을 주신 분들에게

이 책이 완성되기까지 많은 이들이 수고와 노력을 해 주었다. 또한, 나의 회사인 프로젝트 사이언스$^{PROject\ Science}$에서 지난 수십 년간 진행한 실증 연구와 토론, 실험 등의 컨설팅 프로젝트와 수많은 학문적인 리서치 실적들이 활용되었다. 이 책을 집필하기까지 도움을 준 모든 이들에게 진심으로 감사의 인사를 전한다.

무엇보다 폴리테크니코 디 밀라노$^{Politecnico\ di\ Milano}$ 경영 대학의 동료에게 감사를 전한다. 토마스 부간짜$^{Tommaso\ Buganza}$, 알레시오 말체시$^{Alessio\ Marchesi}$, 그리고 클라우디오 델에라$^{Claudio\ Dell'Era}$에게 감사드린다. 특히 클라우디오에게 특별한 감사를 드리며, 나와의 인연이 그에게도 도움이 될 수 있기를 바란다.

훌륭한 학자들과 방법론을 소개해 주었던 애드리아노 드 마이오$^{Adriano\ De\ Maio}$와 에밀리오 발테쩨히$^{Emilio\ Bartezzaghi}$에게 감사를 전한다. 학문의 길을 함께하는 지안루카 스피나$^{Gianluca\ Spina}$, 디자인과 혁신 경영 교육 과정을 담당하는 마데인 랩$^{MaDeIn\ Lab}$ 연구실, 디자인 분야의 다양한 이론, 프로세스, 국내외 커뮤니티들을 소개해 준 카밀라 페치오$^{Camilla\ Fecchio}$와 에치오 만치니$^{Ezio\ Manzini}$, 안나 메로니$^{Anna\ Meroni}$, 기우리오노 시모넬리$^{Giuliano\ Simonelli}$, 그리고 프란체스코 줄로$^{Francesco\ Zurlo}$에게 감사드린다. 특히 에치오는 사

용자 중심 혁신과 디자인 주도 혁신 사이의 큰 차이점을 찾는 데 도움을 주었다. 만약 앞으로 혁신에 대한 리서치가 어떻게 발전할지 알고 싶다면, 에치오의 책을 읽어보기를 바란다.

하버드 경영 대학의 동료에게도 감사드린다. 알란 맥코맥Alan MacCormack은 그의 혁신과 제품 개발 경영 코스에 디자인 주도 혁신 수업을 과감하게 도입해 주었다. 또한, 디자인 주도 혁신에 대한 리서치가 의미 있는 리서치임을 확신할 수 있도록 용기를 북돋아 주었다. 마르코 이안시티Marco Iansiti는 내가 이 책에서 언급한 기술적 혁신에서의 네트워크와 시스템 정보에 관한 아이디어를 제공해 주었다. 알란과 마르코는 좋은 친구이자 음악가로서, 이 책을 집필하는 동안 나와 밴드 활동을 함께해 주며 항상 오랜 시간 앉아서 고민하던 나에게 예상을 뛰어넘는 영감을 제공해 주었다. 마이클 파렐Michael Farrell의 이론처럼, 지배적인 패러다임을 깨고 나가는 데에 친구라는 존재가 얼마나 소중한지 일깨워 준 그들에게 고맙다는 인사를 전한다.[4]

하버드 경영 대학의 게리 피사노Gary Pisano는 통합적 혁신 리서치와 리서치의 새로운 방향을 찾고 발견하는 데 도움을 주었다. 롭 오스틴Rob Austin, 리 플레밍Lee Fleming, 카림 라카니karim Lakhani는 창조 경영과 기술 경영의 이론들과 새로운 발견들 사이의 연결고리를 찾는 데 도움을 주었다.

그 외 제품 혁신 프로젝트들을 담당하여 수많은 아이디어와 조언을 아끼지 않았던 벤트아른 베딘[Bengt-Arne Vedin], 에듀알도 알바레츠[Eduardo Alvarez], 스텐 에크만[Sten Ekman], 수잔 샌더슨[Susan Sanderson], 짐 어터백[Jim Utterback], 그리고 브루스 테더[Bruce Tether], 바사대학[Vaasa University]의 마티 린드맨[Martti Lindman], 코펜하겐 경영 대학의 욘 크리스텐센[John Christiansen], 그리고 하버드 디자인 대학원 마르코 스테인버그[Marco Steinberg]에게도 감사드린다.

지난 10년간 함께했던 수많은 프로젝트의 사례 및 분석 결과들을 자료로 사용할 수 있도록 허락해 준 기업체와 기관들에도 감사의 인사를 전한다. 이탈리아 정책 대학과 연구소, 유럽 상거래 위원회, 롬바르디아 지역구와 연구소 그리고 핀롬바르다[Finlombarda] 재정 연구소, 밀라노의 챔버 오브 커머스[Chamber of Commerce], 토리노 국제 협회, 바릴라[Barilla], 피라티 마크로디오[Filati Maclodio], 인데시트[Indesit Company], 스나이데로[Snaidero], 그리고 주치 그룹[Zucchi Group]에 감사드린다.

나는 굉장한 통찰력을 갖춘 세계적인 경영자들과 전문가들과 함께 디자인 주도 혁신에 대해 논의하고 실험해 왔다. 모든 이들을 언급할 수는 없지만, 특히 많은 도움을 준 알베르토 알레시[Alberto Alessi], 글로리아 바르첼리니[Gloria Barcellini], 마르코 벨루시[Marco Belussi], 파올로 베네데티[Paolo Benedetti], 스콧 쿡[Scott Cook], 실비오 콜리아스[Silvio Corrias], 루시아 크로메츠가[Lucia Chrometzka], 카를로타 드 베

빌라쿠아[Carlotta de Bevilaqua], 마르코 델 발바[Marco Del Barba], 에르네스토 지스몬디[Ernesto Gismondi], 리 그린[Lee Green], 톰 락우드[Tom Lockwood], 티치아노 롱히[Tiziano Longhi], 프란체스코 모라체[Francesco Morace], 마르코 니콜라이[Marco Nicolai], 플레밍 묄러 페더슨[Fleming Moller Pedersen], 미노 폴리띠[Mino Politi], 렌조 리쪼[Renzo Rizzo], 알도 로마노[Aldo Romano], 마크 스미스[Mark Smith], 에디 스나이데로[Edi Snaidero], 베네데토 비그나[Benedetto Vigna], 브래드 위드[Brad Weed], 지안프랑코 자차이[Gianfranco Zaccai], 그리고 마테오 주치[Matteo Zucchi]에게 감사드린다. 특히 디자인 기획 워크숍을 주최하고, 컨설팅 회사인 프로젝트 사이언스의 고객들을 위해 수많은 방법론과 기술들을 개발했던 동료 프랑수아 제구[Francois Jegou]에게 감사의 인사를 전한다.

이 책의 편집을 위해 힘썼던 하버드 비즈니스 리뷰[Harvard Business Review]의 제프 케호[Jeff Kehoe], 교정을 담당해 주었던 샌드라 해크만[Sandra Hackman], 사진 한 장 없는 디자인 책에 멋진 삽화를 그려 넣어준 다니엘 바릴라리[Daniele Barillari]에게 감사 인사를 전한다. 다니엘과의 작업은 다양한 전문가들과 디자인 주도 혁신을 어떻게 이끌어 나가야 하는지를 실제로 경험할 수 있었던 과정이었다. 다니엘을 소개해 준 스테파노 보에리[Stefano Boeri]에게 감사드리며, 다니엘, 제프, 샌드라의 열정과 노력이 책의 완성도를 높일 수 있었다. 독자들도 그들의 노력을 느낄 수 있을 것이다.

내 가족들의 노고에 고맙다는 인사를 전하고 싶다. 단순히

감정적인 지원을 넘어 학위를 위한 교육 과정에서는 배울 수 없는 학문에 대한 사랑과 끊임없는 열정을 이끌어 낼 수 있도록 도와준 점에 대해서 항상 가족에게 감사한다. 아버지 마리오[Mario], 어머니 마리사[Marisa]의 지극한 지원이 지금의 나를 만들었다.

나는 지난 몇 년 동안 나에 대한 가능성을 깨닫지 못하고 있었다. 나의 아내 프란체스카[Francesca]는 현실에서 보이지 않던 나의 진정한 가치에 대해 믿음을 가질 수 있도록 도와 주었고, 그것이 얼마나 중요한지 잊지 않게 해 주었다. 이것은 인간이 또 다른 인간에게 줄 수 있는 가장 귀중한 선물이라고 생각한다. 아내는 나의 가장 소중한 사람 중 한 명이다. 인간은 모두 보이지 않는 의미와 발견되지 않은 그들 고유의 색깔을 지니고 있다. 이번 리서치의 본질이 바로 그것이다. 아내가 나에게 그러했듯 나 또한 아이들, 알레산드로[Alessandro], 마틸드[Matilde], 그리고 아그네스[Agnese]에게 평생 끊임없는 사랑으로 그들의 가능성을 높여 주고 싶다.

01

디자인 주도 혁신

들어가며

이탈리아의 유명한 조명 기구 제조업체 '아르테미
데'는 '메타모르포시'라는 제품을 통해 사람들이
조명 기구를 사는 이유를 완전히 뒤바꿔 놓았다.
사람들은 조명이 아름답기 때문이 아니라 집 안의
분위기를 위해 조명 기구를 사기 시작했다. 조명
기구가 지닌 기존의 의미가 혁신된 것이다.

그림: 테이블 위 - 아르테미데 양 램프, 액자 속 - 아르테미데 티지오

"시장 조사요? 아뇨? 우리는 제품 개발을 위해 고객들의 요구나 시장을 고려하지 않습니다. 고객들에게 제안할 새로운 무언가를 만들 뿐입니다."

아르테미데Artemide의 에르네스토 지스몬디Ernesto Gismondi 회장은 반대편에 앉아 있는 교수들을 지그시 바라보며 이렇게 대답했다. 강한 개성과 지적 총명함을 갖춘 듯한 인상의 지스몬디 회장은 미국에서 온 유명 경영 대학원의 권위 있는 교수들 앞에서도 한치의 망설임이 없었다. 어느 늦은 오후, 나는 디자인으로 유명한 이탈리아 제조업체들의 혁신 프로세스에 관심이 있던 교수진들과 함께 이탈리아의 유명 조명 기구 제조업체인 아르테미데를 방문했다. 그날 저녁 지스몬디 회장은 아주 심한 독감에 걸렸음에도 불구하고 회사에서 끝내지 못한 이야기를 나누기 위해 우리를 밀라노 중심가에 있는 다 비체Da Bice라는 이탈리안 레스토랑으로 초대했다. 김이 모락모락 나는 맛있는 리조또를 먹으며 대화하던 중, 혁신 경영 분야의 권위자인 한 교수가 그에게 갑작스러운 질문을 던졌다. 1998년 '메타모르포시Metamorfosi'라는 신제품을 선보이기 전에 기업 내부에서 어떤 시장 조사와 분석 도구를 활용했는지 궁금하다는 것이었다.

저녁 식사 전 회사를 찾아갔을 때 직접 보았던 메타모르포시는 정말 특이한 제품이었다. 전통적으로 조명 기구 시장은 실용성을 갖춘 현대적인 조각품을 창조하는 예술 시장과도 같았

다. 사람들은 조명 기구를 또 하나의 예술품으로 여겼으며, 그것
이 얼마나 아름답고 거실에 얼마나 잘 어울리는지를 고심해 조
명을 구매했다. 조명 기구의 밝기 차이가 아니라 스타일의 차이
에 의해 시장에서 경쟁력이 판가름났던 것이다. 아르테미데는
1972년 '현대 조명 기구의 아이콘'이라 불리는 아름다운 조형성
을 지닌 '티지오Tizio'를 개발하면서부터 시장을 이끄는 기업으로
자리잡았다.

하지만 '메타모르포시'는 그들의 기존 제품들과는 완전히
다른 개념이었다. 메타모르포시의 정교한 조명 시스템은 사용자
의 기분과 니즈에 따라 조절되며 여러 가지 조명색으로 다양한
실내 분위기를 자아낼 수 있었다. 조명색과 톤을 활용해 사람들
의 심리 상태나 대화에 큰 영향을 미치는 환경 조명의 역할을 강
조한 것이었다. 아르테미데는 이 신제품을 통해 기분을 좋게 만
들고 사교적으로 만드는 '인간 중심의 조명'이라는 새로운 개념
을 선보였다. 시각적 만족을 위해 존재하던 기존 조명의 존재 가
치가 분위기와 감성을 좌우하는 새로운 가치로 변화한 것이다.
결국, 메타모르포시는 시장의 패러다임을 뒤바꾼 혁신적인 제품
으로 인정받았다.

사용자 중심의 혁신은 전 세계적인 비즈니스 공동체 안에서
(특히 미국에서) 성공의 필수 요소로 여겨진다. 이를 위해 혁신 프
로젝트를 시작하는 여러 기업들은 소비자 관찰이나 시장 니즈

분석을 하고 있다. 기업체 임원이나 MBA 스쿨의 학생, 디자이너들은 사용자 중심 혁신을 위해 소비자에게 불만족스러운 요인이 무엇인지 묻거나, 소비자들이 제품을 어떻게 사용하는지 파악하는 시장 조사 방법론이 가장 우선이라고 교육받는다. 사용자 중심 혁신이 진정 무엇이며, 그 본질적인 문제가 무엇인지 아무도 의문을 갖고 있지 않은 것이다. 방법론 중심의 사용자 중심 혁신을 다루던 이 미국인 교수에게 시장의 패러다임 전환을 이뤄 낸 메타모르포시의 시장 조사 방법론은 제일 궁금했던 이슈였다.

아마도 그는 "네, 우리는 조명 기구를 사용하는 사람들을 대상으로 에스노그라피 리서치ethnographic research(특정 집단 구성원의 삶의 방식, 행동 등을 그들의 관점에서 이해하고 기술하는 연구 방법)를 실시했습니다."와 같은 대답을 기대했을 것이다. 그러나 그의 예상은 완전히 빗나가고 말았다. 지스몬디 회장은 시장 조사는 하지 않고, 오직 고객들에게 제안할 새로운 무언가를 만들 뿐이라고 대답했으니 말이다. 너무나 의외였기 때문일까? "그럼 브레인스토밍이나 다른 창의력 향상 기술을 사용하시나요?"와 같은 일반적으로 논의되는 질문들이 이어지지 않았다. 아마 테이블에 있던 몇몇 교수들은 시끄러운 레스토랑에서 이탈리아식 영어를 잘 알아듣지 못했거나 아니면 지스몬디 회장이 열이 심해 제정신이 아닌 상태에서 올바른 대답을 하지 못했다고 여겼을지도 모르겠다.

그러나 지스몬디 회장의 답변은 크고 명확했다. 그의 혁신 방법은 조사에 기반을 두지 않은 창조적 혁신을 뜻했다. 새로운 개념을 창조하는 급진적 혁신으로 탄생한 메타모르포시의 성공은 오늘날 우리가 생각하는 사용자 중심 혁신의 새로운 대안이자 길을 제시해 준 것이었다.

디자인 주도 혁신 전략의 등장

지난 수십 년 동안 경영학 리서치에서는 두 가지 중요한 사실을 알아냈다.

첫 번째는 리스크를 감수한 급진적 혁신이 장기적인 경쟁력 향상의 주된 요인 중 하나라는 점이다. 하지만 지금까지 논의되어 오던 '급진적 혁신'이라는 표현은 '급진적 기술 혁신'의 줄임말일 뿐이다. 심지어 경영학 내의 혁신 관련 리서처들 대부분이 산업 내의 독창적 기술에 의해 나타나는 파괴적인 효과를 중심으로 연구해 왔다.

두 번째는 사람들은 '물건'을 구매하기보다는 '의미'를 구매한다는 점이다. 사람들은 실용성, 목적성과 함께 심오한 감정적, 심리적, 사회 문화적인 이유로 물건을 구매한다. 이는 많은 경영

학자에 의해 주장되고 있다. 분석가들은 시장 내의 모든 제품과 서비스들은 소비자에게 특정한 의미를 지니고 있음을 입증하였다. 결과적으로 기업은 외형이나 기능, 그리고 수행 능력 이외에 제품과 서비스에 대해 사용자들이 원하거나 얻고자 하는 진짜 '의미Meaning(존재 가치)'를 파악해야 한다.

요즘 '의미'라는 주제는 마케팅과 브랜딩 저서들을 통해 중점적으로 다뤄지고 있다. 사용자 중심 사고 내에서 사용자들이 사물에 어떻게 특정 의미를 부여하는지 이해하기 위한 방법론의 필요성이 제기되면서 심리학과 인문 사회학과의 접목이 이뤄지고 있다. 그러나 의미에 대한 고찰은 오랫동안 부재 상태에 놓여 있었으며 혁신을 위한 당면 과제가 아니라고 여겨져 왔다. 의미란 누군가에 의해 주어지는 것이기에, 이해할 수는 있지만 혁신대상은 아니라고 여겼기 때문이다.

그동안 혁신은 두 가지 전략에 초점이 맞춰져 왔다. 바로 새로운 제품의 비약적 발전을 위한 전략과 향상된 사용자 요구 분석에 따라 개선된 제품 솔루션을 만들어 내는 전략이다. 전자는 '기술 주도의 급진적 혁신'이며, 후자는 '시장 주도의 점진적 혁신'이라고 이야기할 수 있다(그림 1-1 참조).

그러나 여기서 우리는 세 번째 전략을 생각해 볼 수 있다. 그것은 바로 '디자인이 주도하는 급진적 혁신'이다. 아르테미데

의 사례에서 알 수 있듯, 심미적 오브제라는 기존의 의미를 뛰어
넘어, 심리적 안정과 분위기를 만들어 내는 제품이라는 의미를
부여함으로써 시장의 소비자들에게 조명 기구의 새로운 의미를
제시하는 전략이다. 이처럼 어떠한 요구도 받지 않고 등장한 의
미는 실제로 시장을 변화시키고 소비자들에게 새로운 가치를 제
안하는 급진적 혁신으로 나타난다.

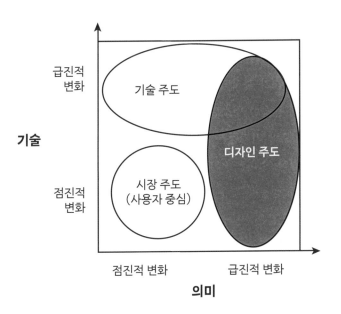

그림 1-1 급진적 의미 변화를 만드는 디자인 주도 혁신 전략

급진적 의미 혁신의 성공 사례

아르테미데의 전략은 이제 더 이상 특별하지 않다. 의미 변화를 만드는 디자인 주도 혁신은 이미 많은 제품과 수많은 성공 스토리의 중심에 있기 때문이다.

2006년 11월, 닌텐도Nintendo는 동작 감지 기기가 부착된 콘솔 게임 Wii를 출시했다. 이 콘솔 게임은 사용자 신체의 움직임에 따라 작동한다. 예를 들어 사용자들은 팔을 앞뒤로 흔들며 골프 게임을 즐기거나, 머리 위로 팔을 휘두르며 테니스공을 서브할 수 있다. Wii가 출시되기 이전까지만 해도, 콘솔 게임은 손가락 움직임에 능숙한 청소년들을 위한 오락 기기에 불과했다. 또한, 이러한 오락 기기들은 가상 세계에 수동적으로만 몰입하게 만들 뿐이었다. 소니Sony와 마이크로소프트Microsoft가 더욱더 강력한 그래픽과 성능을 갖춘 플레이스테이션 3$^{PlayStation\ 3}$와 엑스박스 360$^{Xbox\ 360}$ 같은 콘솔 게임기를 출시하면서 이러한 의미는 훨씬 강화되었다.

하지만 Wii는 이러한 콘솔 게임의 의미를 '활동적인 신체 오락'이라는 새로운 개념으로 변화시켰다. Wii의 이런 통찰력은 남녀노소가 모두 오락 게임을 쉽게 즐길 수 있도록 했다. 이 혁신적인 게임 기기는 손가락 움직임에 능숙한 소수의 마니아만이

접근하는 가상 세계를 넘어 남녀노소 모두를 위한 활동적인 레저 활동 기기로 자리매김했다. 사람들은 Wii를 경험하며 닌텐도가 제시하는 게임의 새로운 의미에 아무런 의구심 없이 환호했다. 마침내 출시 6개월 만에 미국 내 시장의 판매율은 엑스박스 360의 두 배, 플레이스테이션 3의 네 배가 되었다. Wii는 다른 경쟁 제품들보다 낮은 가격대에 판매되었음에도 훨씬 높은 수익을 거두었다.

1990년대 후반에는 세계 최초의 MP3 플레이어인 엠피맨MPMan과 리오 피엠피300Rio PMP300이 등장했다. 이는 워크맨Walkman이나 CD 플레이어와는 달리 카세트테이프와 CD 등의 매체 없이도 음악을 들을 수 있다는 강력한 장점이 있었다. 그러나 시장에서 작은 변화를 일으켰을 뿐 사람들을 열광하게 만들지는 못했다. 그 이유는 음악을 듣는 새로운 기술은 제시했지만, 워크맨처럼 집 밖에서 듣는 음향 기기라는 의미는 그대로 유지했기 때문이다.

2001년에서 2003년 사이, 애플은 이런 시장을 완전히 바꿔놓았다. 심플하고 현대적인 디자인의 MP3 플레이어 아이팟iPod을 출시한 것이다. 아이팟은 기존 MP3 플레이어와 기능은 같지만, 전혀 다른 의미를 제시했다. 사용자들은 아이튠즈 스토어iTunes Store를 통해 스스로 음악을 사고, 경험하고, 발견하고, 나눌 수 있게 되었다. 애플은 아이튠즈를 통해 다양한 경험을 지원하

고, 애플리케이션을 제공하며, 새로운 서비스 시스템을 통해 커뮤니티를 형성했다. 결국 아이팟 사용자들에게 수십 장의 CD, 거실의 오디오, 자동차의 오디오 시스템은 고물이 되었다. 사용자가 직접 선택한 음악은 집, 사무실, 자동차에서 아이팟 하나로 들을 수 있게 되었다. 아이팟과 함께 하는 삶, 그것이 성공의 가장 큰 이유였다.

1980년대, 미래에는 사람들이 건강하고 맛있는 음식을 선호하게 될 거라 장담한 한 단체는 미래의 음식 소비 패턴을 변화시키고자 유기농 식품을 전문적으로 판매하는 홀푸드 마켓Whole $^{Foods\ Market}$을 오픈했다. 시대를 앞선 이들은 유기농과 자연식품에 관심을 기울였다. 하지만 당시 시장 환경은 유기농 식품을 소비하는 사람을 마치 고행 중인 금욕주의자로 보는 경향이 있었다. 그러나 홀푸드 마켓은 라벨이나 포스터를 통해 유기농 천연 식품이 가진 영양학적인 장점과 건강의 중요성, 그리고 지속 가능한 농업의 미덕을 알리고 소비자들의 인식을 바꾸기 위해 끊임없이 노력했다. 또한, 유기농 농산물의 다양한 색감과 향기를 강조해 자연주의 식품이 가지는 매력을 표현하여 유기농 식품의 행복을 느끼게 만들었다.

홀푸드 마켓은 '건강한 자연식품'이 가진 의미를 고단한 식습관 절제에서 자연스러운 즐거움으로 변화시켰다. 식품점 도우미가 장을 봐주는 동안 마사지를 즐길 수 있는 쇼핑 서비스를 제

공해, 고객들이 귀찮은 가사 노동이라고 여기던 장보기를 즐겁게 느끼도록 만들었다. 이러한 새로운 의미들을 통해 홀푸드 마켓은 식료품 업계의 쟁쟁한 경쟁 속에서도 가장 빠르게 성장하는 기업으로 자리잡았다.

대개 코르크 따개는 코르크를 따는 도구를, 레몬 짜개는 레몬을 짜는 도구를 뜻한다. 그래서 혁신이란 이러한 도구들을 더욱 실용적이거나 심미적으로 만드는 일을 목표로 해 왔다. 1993년, 주방용품 제조업체 알레시Alessi는 미의 표준에 적합하지 않고, 필요 이상으로 실용적이지 않은 제품 라인을 선보였다. 이 제품 라인은 대부분이 의인화된 형태이거나 은유적인 모양의 장난스러운 플라스틱 오브제 시리즈였다. 예를 들어, 고깔모자를 쓴 중국 인형을 형상화한 레몬 짜개 만다린Mandarin과 다람쥐가 이빨로 열매의 껍질을 까는 모습을 형상화한 호두까기 크래커Cracker 등이 속해 있었다.

통찰력이 부족한 관찰자들은 이 제품군을 쓸모없는 창의력과 즉흥성의 결과물 또는 아름답지만 엉뚱한 아이디어에서 도출된 제품들로 규정했다. 그러나 이는 사실과 전혀 달랐다. 알레시의 제품들은 테디 베어처럼 애착을 가질 수 있는 성인용 주방용품을 목표로 정하여 수년에 걸친 연구 끝에 선보인 제품이었기 때문이다. 알레시는 제품을 개발할 때 스타일리스트나 엔지니어와 대화를 나누기보다는 인간이 가진 본래의 동심과 대화하기를

원했다. 이러한 이유로 알레시는 예술가들과 함께 작업했다. 불편해서 사용하지는 않지만 정말 갖고 싶은 주전자, 수집하는 것만으로 만족할 수 있는 양념통 등은 소비자가 먼저 요청하거나 그 필요성이 확인된 것은 아니었다. 알레시가 제안한 새로운 의미의 제품들은 사람들이 원하고 있었지만, 그들 자신도 미처 알지 못했던 암묵적 니즈가 존재한다는 것을 역으로 증명하였다. 알레시의 도전으로 주방용품 업계의 신제품 개발은 감성 디자인에 초점을 두게 되었다. 그 결과, 빠르게 변화하는 시장 속에서도 알레시는 매년 두 자릿수 성장을 이어가고 있다.

앞서 소개한 아르테미데, 닌텐도, 애플, 홀푸드 마켓, 알레시 등의 기업들은 의미의 변화가 극단적인 변화로 이어질 수 있으며, 이 변화가 사람들을 환호하게 만들 수 있음을 보여주는 대표적인 사례들이다. 이 기업들이 소개한 심미성을 뛰어넘은 창조, 감성, 문화 키워드 중심의 디자인 주도 혁신은 거대한 신규 시장을 만들어 냄과 동시에 브랜드의 가치를 높이는 제품, 서비스, 시스템을 형성했다. 그리고 이를 통해 장기적이고 지속 가능한 이익 창출의 기반을 마련하는 기업 성장이 가능함을 입증했다.

기업들의 디자인 혁신 전략 활용법

"고객들에게 제안할 새로운 무언가를 만들어 낼 뿐입니다"라는 지스몬디 회장의 대답이 많은 실용주의자와 학자들에게 놀라움을 주는 이유는 단순하다. 그들은 디자인 주도 혁신이 어떻게 일어나는지 모르기 때문이다. 몇 해에 걸친 리서치들이 혁신적인 기술적 문제 해결을 위한 돌파구를 구체적으로 내놓는 반면, 혁신적인 솔루션에 의미의 문제가 연결되면 그 어떤 이론도 대안적 역할을 할 수 없다. 그렇기에 리서처들은 미스터리에 감추어진 수수께끼처럼 의미 차원의 문제에 대한 해답을 발견하지 못한 채 한계를 맞이하게 된다.

나는 하버드 경영 대학원에서 인터넷 소프트웨어의 혁신 관리에 관한 리서치를 진행한 이후, 1998년 밀라노 폴리테크 공학 대학으로 복귀하면서 두 개의 큰 프로젝트에 참여할 기회를 얻게 되었다. 첫 번째는 이탈리아 디자인 시스템[Italian Design System]에 대한 리서치 프로젝트로, 이탈리아 내 디자인 단체들과 이들의 경제적 가치 분석에 대한 최초의 리서치 프로젝트였다.[1] 두 번째는 폴리테크 밀라노 공대 산업 디자인 대학원 설립으로, 이 역시 이탈리아 역사상 처음 진행되는 일이었다. 나는 이 두 개의 프로젝트에 매우 열성적으로 참여했다. 두 프로젝트를 진행하면서 나는 이탈리아 디자인의 성공이 디자이너들보다 제조업자들

에 의해 이뤄졌다는 점에 매료되었다. 실제로 이른바 이탈리아 디자인의 상당수는 외국인 디자이너들에 의해 진행되며, 혁신적 이탈리아 가구 제조업체들은 약 50퍼센트 이상이 해외 디자이너를 고용하고 있었다. 결국, 이탈리아 디자인의 성공은 오랜 기간 노력한 기업인들이 있었기에 가능한 것이었다. 나는 이러한 사례들이 기업의 성공 역량을 설명할 수 있는 아주 중요한 단서가 될 수 있음을 직감했다.

특히 이러한 특징은 국내 라이프 스타일을 다루는 산업이 집중된 북이탈리아의 선진 기업들에게서 볼 수 있었다. 아르테미데, 알레시, 카르텔Kartell, B&B 이탈리아B&B Italia, 카시나Cassina, 플로스Flos, 스나이데로Snaidero 등 많은 기업은 비록 그 규모는 작을지라도(스나이데로의 경우 약 500명 정도의 직원을 보유하고 있다) 산업 리더로 자리잡았다. 이들은 유통, 시장 침투 전략, 저임금과 같은 보완적 자산이 아닌, 혁신 리더십으로 성공할 수 있었다. 10년간 유럽 가구 제조업체들은 11퍼센트 성장에 머물렀고, 1994년부터 2003년까지 다른 서구 유럽 기업들은 침체기에 놓여 있었다. 그러나 B&B 이탈리아는 54퍼센트, 카르텔은 무려 211퍼센트의 성장률을 기록했다.

더 놀라운 점은 이러한 기업들이 모두 독특한 혁신 전략을 보유하고 있었다는 사실이다. 보통 알려진 사실과는 달리 이들의 성공은 심미적이고 예술적인 제품 생산 능력으로 귀결되지

않는다. 아르테미데나 알레시의 사례에서 명확하게 드러난 것처럼 이들은 의미를 창출하고 급진적 혁신을 위해 심미성과 예술성을 활용했을 뿐, 심미성을 그 차별화의 대상으로 여기지 않았다. 결국, 사용자 중심의 혁신이나 스타일링을 위해 디자인을 활용하는 다른 기업들과 달리 이들은 의미를 통한 급진적 혁신의 도구로 디자인을 활용했다는 차이점이 있다.

다행히도 '이탈리아 디자인 시스템' 리서치를 통해 디자인 주도 혁신을 이룬 기업들의 경영 사례를 조사함으로써 그들만의 특별한 경영 구조를 알 수 있었다. 그러나 리서치를 진행하면서 왜 지금까지 디자인 주도 혁신에 대한 경영 사례들이 널리 알려지지 못하고 있었는지에 대한 이유를 알고 안타까운 마음이 들기도 했다. 가장 큰 이유는 디자인 주도 혁신을 통해 엄청난 성공을 거둔 기업들이 여러 가지 이유로 굉장히 폐쇄적인 문화를 가지고 있었기 때문이었다. 그들은 오직 그들 조직의 일원이 될 수 있고 문화를 공유할 수 있는 사람들만을 수용하는 엘리트주의 사회 문화에 기반을 두고 있었다. 그럼에도 불구하고 나는 몇 년의 시간 동안 이러한 기업들의 프로세스와 구조에 접근하려고 노력했다. 실질적으로 경영 이론은 기업 내에서 이용할 가치를 구체적으로 보여주지 못하면 인정받을 수 없기에 어떤 일이 있어도 구체적인 경영 프로세스와 구조를 보여주어야만 많은 경영자가 디자인 주도 혁신을 이해하고 활용할 수 있기 때문이다.

그러나 나의 경우 운이 좋게도 디자인과 관련된 두 개의 프로젝트를 바탕으로 깊은 연결고리를 만들 수 있었고, 이를 통해 기업에 새로운 제안을 할 수 있었다. 그러나 일단 접근에 성공하더라도 무엇이 진행되고 있는지 파악하는 일은 또 다른 장애물이었다. 이들 기업의 혁신 과정은 암묵적이면서 어떤 방식도, 도구도, 단계도 공개되지 않았기 때문이다. 대신 다양한 혁신가들 사이에 체계화되지 않은 암묵적 프로세스와 네트워크가 있었다. 더욱이 이러한 프로세스는 경영자들이 직접 이끌었고, 결국 관계자들과 밀접하게 접촉하거나 그들의 프로세스에 침투하는 것만이 실증적 방법론을 정리하는 방법이었다.

이렇게 숨겨진 노력이 마침내 이 책을 통해 빛을 발하게 되었다. 여기에서는 어떻게 의미 창출을 통해 급진적 혁신이 만들어질 수 있는지에 대한 심도 있는 통찰을 제공한다. 또한, 디자인 주도 혁신이라는 새로운 의미와 제안을 통해 시장의 리더가 된 기업들이 공통적으로 갖고 있는 독창적인 경영 기법을 소개할 것이다.

10년간의 리서치를 통해 나는 제품과 서비스를 불문하고 다양한 산업과 국가, 소비재 시장에서 산업재 시장까지, 틈새시장에서 대량시장까지, 다양한 규모의 기업들을 대상으로 본 리서치의 샘플을 수집해 왔다(참고 자료 A는 이 책에 언급된 기업체들의 다양한 속성을 보여줄 것이다).[2]

결론부터 말하자면, 디자인 주도 혁신의 가장 중요한 이점 중 하나는 장기적인 성공을 이끄는 제품을 개발할 수 있다는 사실이다. 이는 수년간 진행했던 프로젝트들의 많은 사례에서도 공통적으로 나타났다. 수년 전 또는 수십 년 전 등장했던 이러한 대다수의 제품들은 시간이 지나도 여전히 시장에서 스테디셀러 제품으로 성공을 거두고 있으며, 최근에 출시된 신제품들보다 더 사랑받고 꾸준히 구매되고 있음을 확인할 수 있었다.

이러한 발견들을 바탕으로 나는 탐구에서 실행으로 리서치의 방향을 전환했다. 개인 컨설팅 회사인 프로젝트 사이언스의 동료들과 함께 세계 유수의 기업들과 협업하며, 그들이 디자인 주도 혁신을 위한 능력과 프로세스를 바탕으로 의미 창출을 통해 급진적 혁신을 이룰 수 있도록 설득했다. 더불어, 함께 급진적 혁신 프로젝트를 이끌어 가는 역할을 맡았다. 이러한 긴밀한 실무적 경험을 통해 나는 기업 내 디자인 주도 혁신의 원동력에 대해서 더 섬세한 통찰력을 얻을 수 있었다. 또한, 급진적 의미 혁신을 위해 어떻게 디자인을 이해하고 활용해야 하는지 구체적인 방법들을 개발할 수 있었다.

사용자 중심 혁신과의 차이점

애플의 아이튠즈 온라인 스토어는 엔터테인먼트와 문화 콘텐츠의 집결지이다. 사람들은 아이튠즈를 통해 영화를 사거나 빌리고, 음악을 다운로드받고, 더 나아가 데이터를 백업하거나 애플리케이션을 무선으로 업로드한다. 이를 통해 아이튠즈는 한 개인의 생활을 움직이는 영향력 있는 사이트로 자리매김했다. 애플이 구상한, 아이팟과 아이튠즈의 연결 하나면 충분한 세상에서는 CD나 DVD가 필요하지 않다. 이 때문에 애플의 노트북 맥북 에어Macbook Air는 CD와 DVD를 연결하는 광학 디스크 드라이브가 존재하지 않는다. 샌프란시스코에서 열렸던 2009년 맥월드 컨퍼런스Macworld Conference에서 스티브 잡스는 이에 대해 이렇게 말했다. "우리는 사용자들이 더 이상 광학 드라이브를 찾지 않을 것이라고 확신합니다. 이제 사용자들은 콘텐츠를 연결하기 위한 어떠한 드라이브도 필요하지 않을 것입니다."[3]

그 누구도 요구한 적이 없지만 스티브 잡스는 우리의 미래 생활을 제시했고, 놀랍게도 그 제안을 현실화할 수 있는 제품을 대담하게 세상에 내보였다. 애플이 가진 이러한 혁신적인 접근법은 앞서 지스몬디 회장이 설명한 혁신에 대한 접근법과 동일하다는 것을 알 수 있다. 잡스는 사람들에게 그들이 원하는 것이나 필요로 하는 것을 질문하지 않는다. 다만 사람들이 무엇을 필

요로 하며 무엇을 바라게 될지에 대한 직관과 확신을 제품을 통해 전달할 뿐이다. 더욱이 이런 새롭고 혁신적인 접근은 지난 10년간 축적해 온 혁신에 대한 방대한 양의 리서치 결과들과 대조를 이루고 있어 훨씬 흥미롭다.

실제로 의미 창출을 통한 급진적 혁신은 사용자 중심 혁신과 상반되는 차이점이 있다. 만약 닌텐도가 기존의 콘솔 게임을 사용하는 10대들을 직접 관찰하는 방법을 통해 신제품을 선보였다면, 전통적인 게임용 기기의 기술적 혁신에 치중했을 것이다. 콘솔 게임 시장의 새로운 정의와 의미를 창출하기보다는 게임 속 가상 세계에 사용자들을 어떻게 더욱 깊게 몰입시킬 수 있는지에 대해 집중했을 것이기 때문이다. 만약 알레시가 소비자의 집을 직접 방문해 코르크 따개를 어떻게 사용하는지 자세히 관찰한 후 코르크 따개를 개발했다면, 새로운 코르크 따개는 좀 더 효율적이고 사용하기 편리한 평범한 주방 도구 중 하나가 되었을 것이다. 알레시가 제안한 자신의 집에 전시하고 자랑하고 싶고, 친구에서 선물하고 싶고, 애정을 느끼고 모으게 되는 주방 도구는 그 어디에도 존재하지 않았을 것이다. 지금의 알레시 또한 존재하지 않았을 것이다.

즉, 사용자 중심 혁신은 기존 시장 내 존재하는 의미에 새로운 의문을 갖기보다 그것을 강화하는 힘을 찾기 위한 방법론인 것이다. 그러나 이탈리아 기업들은 이와는 달리 새로운 미래

상을 만들고, 제안했다. 기술 주도의 급진적 혁신이 기술 발전을 통한 도구나 물질 중심의 변화를 목표로 하는 반면, 디자인 주도의 급진적 혁신은 삶, 미래, 문화, 감성의 키워드에 초점을 맞춰 이루어지고 있다. 이러한 그들의 방법론을 디자인 주도 혁신 전략이라 부르는 이유는 다음과 같다. 과거에 몽상이나 비현실적인 능력으로 평가되었던 디자인의 아이디어 창출 프로세스가 실제 기업 경영에 적용되는 프로세스로 변화해 가며 오늘날 디자인 주도 혁신 전략으로써 그 진가를 발휘하고 있는 것이다.

이에 더해 디자인이 가지는 미래를 향한 열망, 새로운 꿈에 대한 몽상들은 근거 없는 헛된 몽상이 아닌, 잘 나타나지 않는 대중의 형이상학적 욕망을 그려내는 작업으로 이해할 수 있다. 이 때문에 대중의 욕망이 투영된 제품과 서비스는 그들의 열광적인 사랑으로 이어지며, 기업의 장기적인 이익 창출을 가능하게 하는 것이다.

그렇다면 어떻게 성공적인 디자인 주도 혁신을 이뤄낼까? 어떻게 사람들이 드러내지 않는 그들의 욕망을 파악하고, 원하는 미래상을 제안할 수 있을까? 대중을 혼란스럽게 만드는 새로운 변화와 제안들이 결국 그들의 사랑을 모두 차지하게 되는 이유는 무엇일까?

어떤 기업의 디자이너가 시장과 대중을 대상으로 새로운 의

미를 통한 파격적인 제품이나 서비스를 제안했을 때, 전문가들은 때때로 그 제안이 허황하고 이상하다며 퇴짜를 놓는다. 그러나 현실에서 이러한 반응은 매우 현실적이며 당연하다. 산업 또는 시장 내에서 일반적으로 통용되던 기본적인 원칙에 상반되는 새로운 변화는 쉽게 이해되거나 수용되지 않고, 자연스럽게 저항이 발생하기 때문이다.

더욱이 전문가들은 새로운 변화와 제안이 성공했을지라도 그것을 진정한 성공이 아닌 뜻밖의 행운이라 평가하기도 한다. 그리고 이런 행운은 새로운 제안을 내놓은 디자이너의 마법과 같은 선천적인 창의력 때문이라고 단정한다. 심지어 2008년 4월 하버드 경영 대학원의 100주년 기념행사에서 만난 어떤 교수는 이렇게 말하기도 했다. "영감을 얻기 위해 도를 닦는 과정이라도 거치는 게 아닐까요?" 그러나 지난 10년간의 리서치 결과는 다른 답을 내놓고 있다. 그것은 바로 급진적인 혁신이 전문적인 능력과 체계적인 프로세스에서 비롯된다는 사실이다.

해석가들과 함께 일하는 법

새로운 의미를 만들어 내려는 기업은 사용자들로부터 한 발짝 떨어져 더욱 폭넓은 시야를 가져야 한다. 그들은 사람들이 살아

가는 삶의 환경이 어떻게 변화하는지 사회 문화적인 맥락(사람들이 물건을 사는 이유가 어떻게 변화하고 있는지)과 기술적 맥락(기술, 제품, 그리고 서비스가 어떻게 변화하고 있는지)에 대해 탐구해야 한다. 또한, 이러한 기업들은 삶의 환경이 어떻게 변화하고 개선되고 있는지에 주목할 필요가 있다. 결국, 새로운 의미를 만들어 내고 제안하던 기업들은 단순히 현존하는 트렌드를 추구한 것이 아니라 환경을 변화시키려는 일에 몰두했던 것이다. 이러한 작업에 우연은 결코 존재하지 않는다.

그들이 스스로에게 던지는 질문은 '어떻게 사람들이 점진적으로 변화해 가고, 변화된 삶의 맥락에서 어떻게 사물을 바라보고 새로운 의미를 부여하는가?'이다. 그리고 그들은 자신이 던진 질문에 대해 스스로 시나리오를 생성한다. 그 누구도 궁금해하거나 원하지 않았던 사실이 그들에게는 새로운 문제와 이슈가 되는 것이다.

기업이 일단 폭넓은 시야를 확보하고 위와 같은 질문에 궁금증을 가지기 시작했다면, 기업은 이제 조직적으로 움직이게 된다. 공통 관심사를 가진 사람 또는 에이전시를 찾아 조직적으로 모색하는 것이다. 공통의 관심사를 가진 대상은 같은 고객을 대상으로 한 타 산업의 기업일 수 있고, 신규 기술 공급업체일 수도 있다. 외부 디자이너 또는 예술가일 수도 있다. 예를 들어 한 식료품 기업이 '사람이 어떤 식으로 치즈를 자르고 먹는가?'

에 대해 궁금해하기보다 '집에서 또는 밖에서 식사할 때, 가족 구성원들이 함께 식사하는 것은 무엇을 의미하는가?'라는 질문을 던진다고 가정해 보자.

이런 질문은 그 식료품 기업뿐만 아니라 주방용품 제조업체, TV 방송인, 홈 인테리어 디자이너나 건축가, 음식 칼럼니스트, 그리고 식품 유통업자에 이르기까지 모두가 궁금해하는 질문이다. 가족이 집에서 저녁 식사를 하는 활동과 관련된 모든 사물, 서비스, 공간이 새로운 의미를 부여하는 리서치 대상이 되는 것이다. 그리고 이에 대해 함께 논의하고 정보를 교환하며 일할 수 있는 사람들을 우리는 해석가Interpreter라고 부를 것이다.

디자인 주도 혁신을 추구하는 기업은 이러한 해석가들을 조직화하며 그들과 상호 작용하는 것을 중요하게 생각한다. 해석가들을 통해 기업은 정보를 교환하고, 시나리오를 확대하거나 가설에 대한 강력한 믿음을 갖게 된다. 외부 환경 내 해석가들로 조직된 전문적인 지식 협력 집단을 통해 기업이 만들어 내는 새로운 의미와 제안들을 검증받고 발전을 위한 프로세스를 얻게 되는 것이다(그림 1-2 참조).

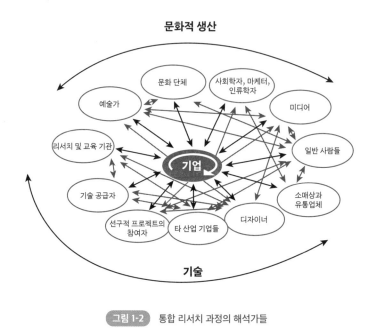

문화적 생산

예술가 · 문화 단체 · 사회학자, 마케터, 인류학자 · 미디어 · 리서치 및 교육 기관 · 기업 · 일반 사람들 · 기술 공급자 · 소매상과 유통업체 · 선구적 프로젝트의 참여자 · 타 산업 기업들 · 디자이너

기술

그림 1-2 통합 리서치 과정의 해석가들

해석가들의 조직화나 그들과의 친밀한 만남은 디자인 주도 혁신 전략에 있어 무엇보다 중요하다. 이 과정은 그들 각자가 가진 의미에 대한 이해와 지식이 새로운 시너지를 만들어 내기 때문이다. 이것은 크게 세 가지 행동 수칙으로 분류할 수 있다.

첫째는 '청취'다. 이 과정은 개별 해석가들이 상호 작용을 통해 새로운 의미를 만들어 내서 신제품을 개발하는 과정이다. 더 특별한 집단과의 독점적 관계를 형성할 수 있어야 성공적인 혁신을 이룰 수 있다. 관련된 해석가들이 해당 분야의 유명인이

거나 최고 전문가일 필요는 없다. 이들은 앞을 내다봄으로써 때때로 그들의 개별적인 목적에 의해 조사를 하고, 삶의 맥락 속에서 많은 의미가 어떻게 변화할 것인가에 대해 그들만의 독특한 비전을 창출해 내는 리서처들이다. 이 때문에 디자인 주도 혁신 과정에서는 과거의 경쟁사 분석이나 벤치마킹의 형태가 아닌 독립적인 개발 프로세스가 더 효과적이다. 더불어 기업들은 기존 경쟁사들이 활용하지 않았던 새로운 분야의 해석가들과 함께할 때 성공할 수 있다.

두 번째는 '해석'이다. 이것은 기업이 그들만의 고유하고 독특한 제안을 개발하도록 하는 과정이다. 이는 해석가들과의 상호 작용을 통해 습득한 지식과 새로운 아이디어를 실제화하는 내부 과정이라고 말할 수 있다. 여기에는 새로운 아이디어나 의미를 독점적 지식으로 전환하는 것과 현실화를 위한 기술력, 그리고 제품화를 위한 자본과의 재결합 과정이 필요하다. 또한, 브레인스토밍처럼 신속한 방법보다는 깊이 있고 정확한 방법이 좋다. 결국, 즉흥적인 창의력이 아닌, 탐구적 실험을 통한 지식의 공유가 필요한 것이다. 비록 새로운 기술 개발이 아니라 새로운 의미 창출이 목적이라 해도 창의적 프로세스보다는 과학적이고 논리적인 프로세스와 더 비슷하다고 할 수 있다. 시장과 고객에게 소개하는 결과물은 이러한 해석 과정을 반드시 거쳐야 한다.

마지막은 '확산'이다. 의미 창출을 통한 급진적 혁신은 예측이 불가능하고 학습할 수 있는 환경을 사전에 제공하지 못하기 마련이다. 이러한 이유로 시장에 공개되는 초반에는 대중에게 혼란을 야기한다. 그렇기에 기업은 해석가들이 가지는 다양한 개성과 매력을 이용하여 대중을 놀라게 하고 흥미롭게 만들어야 한다. 그들이 개발한 기술, 디자인한 서비스와 제품, 그리고 예술적 가치와 의미를 통해 고객들의 삶을 즐겁게 변화시켜 줄 수 있다는 확신에 찬 메시지를 전달해야 한다.

관계 자산의 영향력

경영자들은 혁신에 체계적으로 접근하고 혁신을 창출하는 일에 능숙하다. 이러한 이유로 그들은 교수법과 다양한 방법론, 그리고 단계적인 프로세스에 의존하는 경향이 있다. 또한, 혁신 시스템을 구축하여 즉각적이고 효율적인 체계화를 만들어 내려고 한다. 그러나 이렇게 체계적으로 구축된 접근법이나 시스템들은 경쟁사들이 모방하기 쉽다는 단점이 있다.

반면 디자인 주도 혁신 프로세스는 체계적인 시스템이나 단계가 없다. 목표에 따라 형성되는 핵심 해석가들의 네트워크와 관계 자산relational asset(기업 구성원과 고객, 투자자 그리고 관련 기업간에 신

뢰를 바탕으로 관계를 형성함으로써 획득하는 기업의 인적 자산)에 의해 프로세스가 형성되거나 유동적으로 변화하기 때문이다. 이러한 시스템은 마치 자동적으로 비밀번호가 바뀌는 보안 시스템처럼 경쟁자들이 모사하기 힘들며, 그들의 혁신 원동력과 능력을 계속 보존할 수 있다.

오픈 이노베이션open innovation(기업의 혁신을 위하여 외부 전문가나 조직과의 협력을 촉진하는 경영 관리 모델) 이론을 도입하려는 기업도 있을 것이다. 하지만 오픈 이노베이션 모델을 사용하는 기업들은 수천 개의 아이디어를 검토하기 위해 엄청나게 많은 사람과 정보를 공유해야 한다. 반대로 디자인 주도 혁신은 개방적이기보다는 폐쇄적인 특징이 있다. 가장 핵심적인 해석가들과 조심스럽게 모여 탐구하고 결정하며 함께 일하기 때문이다. 하나의 목표를 위해 모인 해석가들의 그룹에는 아무나 들어올 수 없으며, 그들이 창출한 새로운 아이디어와 새로운 프로세스는 그 누구에게도 제공할 수 없다는 특징을 가진다. 결국, 가장 중요한 핵심은 아이디어를 도출해 내기 위한 투자가 아니라 이러한 조직을 지속적으로 구성할 수 있는 관계 자산에 투자하는 일이다.[4]

이러한 관계 자산은 어떻게 형성되는 것일까? 일단 관계 자산은 기존 조직 내에 존재한다. 각각의 기업들은 (특히 대기업의 경우) 이미 많은 잠재적 해석가들을 움직이고 있으며, 이들은 이미 한 조직에서 상호 작용하고 있다. 그러나 많은 기업은 이미 존재

하는 개별적인 관계들을 알아차리지 못하고, 이를 관계 자산으로 활용할 생각을 하지 못하고 있다.

두 번째로 기업의 임원진을 살펴봐야 한다. 디자인 주도 혁신은 창의력에서 출발하지만, 방향 설정과 투자 결정에 의해 발현된다. 결국, 이것은 임원진들의 몫이다. 그렇기에 의결권을 구성하는 임원진 간의 관계 자산을 향상시켜야 한다.

그 어느 때보다 관계 자산이 중요한 시대다. 그러나 이것은 체계화된 기술력을 바탕으로 쌓이는 것이 아니라 전통적으로 경영학에서 강조하는 사회 자본을 축적하는 능력과 판단력에 의해 강화될 수 있다. 디자인 주도 혁신 프로세스가 비가시적이며 불가사의해 보이는 이유가 바로 이것이다. 분명히 조직에 의해 프로세스화되지만, 지속적이거나 규율적이지 않고 유동적이며 일회성 성격을 지닌 프로세스로 형성되기 때문이다. 그러나 디자인 주도 혁신 프로세스는 전형적인 혁신 프로세스보다 비가시적일지는 몰라도, 그에 못지않게 체계적인 원리와 실행으로 파괴적인 차별화를 만들어낼 수 있다는 강점이 있다.

이 책은 총 3부로 구성된다. 제1부 디자인 주도 혁신 전략에서는 디자인 주도 혁신의 개념을 자세히 설명한다. 무엇보다 한 기업이 혁신 전략을 이룰 때 디자인 주도 혁신이 얼마나 중요한 역할을 하는지와, 그 특징을 이해할 수 있도록 도울 것이다. 또한, 지속 가능한 경쟁력을 만들어 냄에 있어 해당 전략의 가치와 그에 따른 과제를 다루고 있다. 특히 의미 창출을 통한 급진적 혁신과 기술 주도의 급진적 혁신 사이의 상호 작용이 얼마나 중요한지를 집중해서 봐야 한다. 기술 주도 혁신 전략과 디자인 주도 혁신 전략이 교차되는 부분(그림 1-1의 상단 우측)에 대한 내용을 습득할 수 있을 것이다. 이는 기술 발전이 한계에 다다른 오늘날 산업의 경쟁 환경에서, 의미 창출과 디자인이 새로운 핵심 역량으로서 기업의 미래를 좌우할 수 있음을 알려 줄 것이다.

제2부 디자인 주도 혁신 프로세스에서는 기업이 어떻게 성공적인 의미 창출을 통해 급진적 혁신을 이뤄내는지 상세히 설명하고 있다. 특히 기업들이 누구도 예상치 못한 신제품과 서비스를 대중들에게 보여줌으로써 어떻게 대중을 변화시키고 그들의 관심을 받게 되는지의 과정을 알 수 있다. 6장에서는 디자인 주도 혁신 프로세스의 기본 원리를 설명한다. 여기에서는 핵심 해석가들의 지식을 통해 대중들을 변화시킬 수 있는 새로운 의

미를 어떻게 만들어 내는지에 대한 고민의 과정들을 다루게 된다. 이를 기반으로 7장에서 9장까지는 디자인 주도 혁신의 중요한 세 가지 행동원칙인 '청취', '해석', 그리고 '확산'에 대해 구체적으로 살펴보겠다.

제3부 디자인 주도 혁신 역량 개발에서는 실제로 기업들이 디자인 주도 혁신을 어떻게 시작해야 할지에 관한 내용를 다룬다. 새로운 의미를 제시하는 선두 기업으로서 시장을 어떻게 활성화하고 이끌 수 있는지를 이야기한다. 또한, 기업이 이미 보유한 관계 자산을 발견하고 평가하는 방법과 이를 확장하고 육성시키는 방법을 알려줄 것이다. 특히 이 과정에서 경영자가 담당하는 핵심 역할이 무엇인지 제시한다.

이 책에서는 특정 제품들의 사진을 찾을 수 없다. 시각적인 디자인이 아니라 새로운 의미를 디자인하고 이를 기업 경영 전략으로 활용하는 방법을 다루기 때문이다. 그러나 여기에서 소개되는 많은 사례가 일반적으로 덜 알려진 기업들의 사례인 만큼 젊은 건축 예술가 다니엘에게 제품의 외양이 아닌 의미를 중심으로 그림을 그려 달라고 부탁했다. 그리고 웹 사이트(www.designdriveninnovation.com)를 통해 이 책에서 거론한 예들의 그림을 볼 수 있을 것이다. 웹 사이트는 이 책을 위한 지원 플랫폼으로서의 역할만이 아닌, 독자들이 급진적 의미 혁신의 예를 업로드하거나 제안하는 역할도 담당한다. 해당 사이트에서는 다니엘의

환상적인 일러스트레이션의 컬러판을 볼 수 있기에 충분히 가치가 있을 것이다.

모든 기업을 위한 지속 가능한 전략이 디자인 주도 혁신임을 증명하기 위하여 이 책에서는 매우 다양하고 광범위한 사례를 다루고 있다. 이 책은 기업의 규모가 크든 작든, 기업이 판매하는 것이 제품이든 서비스든, 소비재든 산업재든, 일용재든 내구재든 가리지 않고 여러 사례를 소개한다(참고 자료 A의 리스트 참조).

모든 국가의 산업체와 기업들이 디자인 주도 혁신 전략을 적용하고 있는 것은 사실이다. 그러나 이 책에서 다루는 상당수의 사례는 이탈리아의 제조업체들에 초점을 맞추고 있다. 이들은 발견되지 않은 상태로 남아있었을 뿐 몇십 년 동안 집중적으로 디자인 주도 혁신 전략을 주도해 온 기업 사례들로 충분한 가치가 있다고 생각한다.

또한, 잊지 말아야 할 또 하나의 명제는 디자인 주도 혁신이 더 이상 옵션이 아니라는 사실이다. 디자인 주도 혁신은 개념적인 제안이 아니라 지구상에 있는 수많은 국가의 수많은 기업에 의해 계속해서 발생하는 현상이다. 점진적으로든 급진적으로든 꾸준히 변화하는 과학 기술의 진화를 생각해 보라. 제품과 서비스의 의미 변화도 그와 다르지 않다. 의미의 변화 역시 어떤 방식으로든 반드시 일어난다.

　　새로운 의미 창출이 필요한 비즈니스 환경에서 급진적인 혁신은 시간이 지날수록 불가항력적인 패러다임으로 점점 더 강력해지고 있다. 결국, 기업들은 새로운 변화의 패러다임에 따라 디자인 주도 혁신의 프로세스를 학습할 것인가, 아니면 경쟁사가 그러한 변화를 제시하고 시장을 주도해 가는 모습을 바라볼 것인가를 선택해야 한다.

　　1980년대 중반 쿼츠 무브먼트(초당 3만 회 이상 진동하는 수정을 이용한 시계 초침 장치)의 발명으로 세이코Seiko나 카시오Casio 같은 기업은 손목시계 산업을 이끌 수 있었다. 이들은 사람들이 손목시계를 기술적 도구로만 여긴다고 생각했기에 경쟁사들이 가지지 못한 새로운 기술과 특징을 제품에 추가하는 일에 몰두했다. 그러나 이제 손목시계는 더 이상 기술적 도구가 아닌 패션 액세서리로 인식되고 있다. 오늘날 대중은 손목시계의 특징이나 정밀도에 주목하지 않는다. 단지 오늘 입고 나가는 옷과 잘 어울리는 시계가 필요할 뿐이다. 새로 산 옷에 잘 어울리는 신발을 장만하듯 시계는 의상 스타일을 완성해 주는 또 다른 액세서리가 되었다. 이 때문에 그날의 의상 콘셉트에 맞추거나 기분에 맞춰 골라 찰 수 있는 다양한 시계가 필요해졌다. 스포츠 시계, 패션 시계, 예물 시계처럼 더 세분화된 시장이 형성되면서 이제 사람들은 시계를 혁신적인 제품이 아니라 일상적이고 가벼운 소모품으로 여기게 되었다. 1986년 스위스의 스와치Swatch라는 기업이 이러한

시계의 새로운 의미를 제시했고, 대중은 그에 환호했다. 그리고
사용자와 시계 기술에만 열심히 몰두했던 세이코와 카시오는 혁
신적인 의미를 전달한 스와치의 성공을 바라보는 신세로 전락하
고 말았다.

제1부

디자인 주도 혁신 전략

02

개념의 이해

디자인, 의미, 그리고 혁신

이 세상 모든 제품은 고유한 의미를 지닌다. 그러나 대다수의 기업은 제품이 가진 의미를 혁신하기보다 현시점에서 제품이 부여받고 있는 의미가 무엇인지를 파악하는 데 더 집중하는 경향이 있다. 그러나 이렇게 찾아낸 의미는 혁신에 어떠한 도움도 되지 않는다. 이는 이미 경쟁사가 고안해 냈으며, 절대 새로울 수 없다는 사실을 깨달아야 한다.

그림: 벽면에 묘사된 그림-카르텔의 북웜 책꽂이, 작은 책상위의 컴퓨터-인튜이트의 퀵북

여러 기업은 제품이 지닌 특정한 의미에 의해 시장 경쟁의 판도
가 변할 수 있다는 사실을 이미 잘 알고 있다. 의미는 사람들이
'무엇'을 필요로 하는지에서 출발하기보다 '왜' 사람들이 제품을
원하는지에 대한 해석에서 출발해야 한다. 사람들은 명확하지
않은 복합적이고 심오한 이유로 기능적인 유용성과 심리적 만족
감, 두 가지 모두를 갖춘 제품을 구매하고 사용하려 하기 때문이
다. 우리 주위를 살펴보자. 우리는 음식이나 컨설팅 서비스, 또
는 소프트웨어에 이르기까지 대부분의 소비를 실용적인 동시에
문화적이며 감성적인 이유에서 행하고 있다.

이는 매우 당연한 일이다. 사람은 제품이나 서비스를 소비
할 때 개인적인 충족감, 즉 제품이 주는 의미에 주목하는 본질적
특성이 있기 때문이다.

오랫동안 사회학, 심리학, 문화 인류학에서 기호학에 이르기
까지 다양한 사회 과학 분야의 리서치들이 소비 행동의 실체를
밝히면서 '모든 제품은 특정한 의미를 갖고 소비된다'라는 명제
가 널리 받아들여졌다. 이에 따라 많은 기업은 제품의 의미가 어
떻게 변화하고 혁신되어야 하는지에 주목한다. 그러나 기업들은
오랜 기간 제품이 지닌 의미를 다루는 일은 마케팅과 커뮤니케
이션의 문제이지 연구 개발(R&D)의 문제가 아니라고 생각했다.
이러한 이유로 시장에 나가 사용자를 분석하고 현재 사람들이
제품에 어떤 의미를 부여하고 있는지 이해하기 위해 노력해 왔

다. 하지만 그들이 시장에서 발견한 의미는 경쟁사에 의해 이미 제안된 것일 뿐, 혁신을 만들어 내는 가치 있는 의미가 아니다.

'기술'과 마찬가지로 '의미'에 대한 문제 역시 혁신적인 연구 개발 프로세스를 위해 꼭 다뤄야 할 대상임을 직시할 필요가 있다. 또한, 기업이 제품의 의미를 혁신하는 과정에서는 디자인적인 특성을 파악하는 것이 매우 중요하다. 이번 장에서는 디자인, 의미, 그리고 혁신 사이에 놓여 있는 심오한 연결고리를 이야기하고자 한다.

디자인은 경영학에서 인기 있는 주제로 떠오르고 있다. 그러나 디자인의 정의에 대한 해석은 직관적인 스타일링의 개념부터 창의적이고 혁신적인 모든 활동들을 포괄하는 개념에 이르기까지, 매우 광범위하고 모호하다. 이러한 혼란 속에서 우리는 올바른 해석을 해야 한다. 이를 위해 본 장에서는 먼저 충분히 정리된 디자인 이론을 소개할 것이다. 그다음 혁신 경영의 관점에서 디자인의 본질에 초점을 맞춘 이야기들을 들려주고자 한다. 이러한 과정을 통해 '사물의 의미를 이해하고 만들어 내는 일'로서의 디자인에 대한 이해를 한층 높일 것이다.

이러한 관점은 디자인을 특수한 본질적 프로세스로 이해하는 데 도움을 줄 것이다. 디자인을 통한 혁신 프로세스가 엔지니어링engineering 중심의 다른 혁신 프로세스와 어떤 점이 다른지 파

악할 수 있다. 먼저 혁신 경영에 있어 디자인이 어떻게 경쟁력을 만들어 내는지, 왜 디자인이 중요한지를 밝히는 것부터 시작할 것이다. 그 이후 기업 내 디자인 활동이 혁신적 의미를 창출하고 그 의미들을 시장 안에서 차별화된 제안으로 만들어 나가는 과정을 다루고자 한다.

이번 장은 '모든 제품은 의미를 지닌다'라는 주장을 더욱 깊이 있게 이야기하고자 한다. 기술 주도 혁신처럼 의미 창출 혁신은 식품업에서 금융 서비스, 자동차에서 비즈니스 소프트웨어에 이르기까지 모든 산업에서 일어날 수 있다. 어떤 산업이든 디자인은 경쟁에 있어 결정적인 요인이 된다. 디자인을 통해 제품의 의미를 혁신하지 못한 기업은 결정적 기회를 날릴 뿐만 아니라 그 기회를 경쟁자들의 손에 쥐여 주고 말 것이다.

디자인이란 무엇인가: 디자인 개념의 발전

12월 중순, 한겨울이었지만 런던의 오후는 맑았다. 코벤트 가든 중심에 있는 영국 디자인 진흥원^{British Design Council}은 비즈니스를 위한 디자인의 미래를 주제로 모임을 갖기에 완벽한 장소처럼 보였다. 회담이 따분해질 때면 옆 창으로 보이는 로열 오페라 하우스^{Royal Opera House}의 전망이 참석자들의 마음을 위로해 주었기

때문이다. 한 무리의 전문가는 기업인들에게 디자인에 대한 투자를 끌어들이는 방법을 열렬히 설명했으며, 이어 끊임없는 토론이 진행되었다.

찻잔과 비스킷, 그리고 노트북이 한데 뒤엉킨 테이블 위에서 참석자들은 서로 명함을 주고받느라 정신없었다. 이들은 디자인 이론가, 디자인과 경영학 교수진, 컨설턴트, 그리고 전 세계에서 온 여러 분야의 비즈니스 리더들이었다. 그런데 이때 갑자기 테이블 반대편에 앉아있던 한 신사가 손을 들고 질문을 제기했다. "음… 그런데 디자인이 뭡니까?"

전문가 집단이 한데 모인 그룹에서 이런 원초적인 질문은 낯설게 받아들여질 수 있다. 누가 감히 경영 대학원 교수들의 대담에서 "경영이 뭡니까?"라는 질문을 던질까? 그렇지만 나에게 이런 질문은 너무 익숙했다. 내가 디자인 리서치를 시작한 이래 참석자들의 지위를 막론한 모든 그룹, 회의 또는 대담에서 누군가는 항상 이런 질문을 해 왔다. "디자인으로 무슨 일을 어떻게 해야 하는 거죠?"

디자인의 정의는 매우 유동적이고 모호해 보인다. 이는 사람들이 디자인의 의미에 대해 생각하지 않거나 깊이 있게 다루지 않아서가 아니다. 오히려 더 많은 토론을 하고 의미를 이해하려 노력하는 경향이 짙다. 결국 의견 수렴, 즉 컨버전스convergence

가 이뤄지지 않은 것이 문제였다. 토마스 쿤^{Thomas Kuhn}은 사회 과학 연구의 선구자로서 새로운 학문과 이론이 어떻게 기존에 있던 원칙 및 규범과 융합되는지를 입증했다. 그는 이를 패러다임^{paradigm}이라 일컬었다.

이러한 컨버전스 과정이 일어나기 전의 학문들은 프리패러다임^{preparadigmatic} 영역에 포함된다. 디자인 분야는 마치 이 프리패러다임 영역 안에 영속적으로 머물러 있는 것처럼 보인다. 학자들은 그들의 리서치에 제약이 생길 것을 우려해 디자인의 정의와 경계에 대해 의견을 수렴하는 것을 꺼리는 듯 하다.

국제 산업 디자인 단체 협의회^{International Council of Societies of Industrial Design}의 전 회장 피터 부텐션^{Peter Butenschon}이 브루넬 대학교^{Brunel University}의 연설에서 말한 것처럼, 세상의 이슈가 계속 변하기에 디자인을 논하는 것은 더욱더 복잡하고 힘들어지고 있다.[1] 사실 이러한 논의는 매우 광범위한 문제라서 나는 존경받는 디자인 이론가이자 밀라노 공대의 디자인학과 동창인 에치오 만치니^{Ezio Manzini}에게 디자인의 정의에 대해 질문한 적이 있다. 그는 나에게 디자인 역사책을 읽어 볼 것을 추천했다.[2] 경영학의 역사를 공부하는 경영 대학원이 드물기에 경영학도였던 내게는 익숙하지 않게 느껴졌지만, 나중에 이것이 매우 현명한 충고였음을 깨달았다. 손쉽고 단순한 답변만을 얻으려는 유혹을 이겨내고 디자인 역사를 공부함으로써 디자인이 가지는 다양한 본성을 심

도 있게 이해할 수 있었기 때문이다.

그러나 기업 혁신 전략에 있어 디자인의 역할과 공헌도를 이해하기 위해서는 경영학적 관점에서 본 디자인의 정의가 필요했다. 학자들이 오랜 시간 논쟁을 벌여 왔기에 나는 디자인에 대해 새로운 정의를 내리기보다는 혁신에 있어 디자인의 독특한 공헌도, 즉 사물의 가치를 이해하는 디자인의 역할을 부각하고자 한다. 이 정의와 내포된 의미를 설명하기 이전에 우선 '나와는 다른' 각도에서 디자인을 해석한 내용들을 간략하게 소개하도록 하겠다.[3]

> 아름다운 제품을 만드는 디자인

1998년 어느 날, ABC 방송의 나이트라인 앵커 테드 코펠[Ted Koppel]은 디자인 기업 아이디오[IDEO]의 디자인이 얼마나 혁신적인지에 대한 영상을 소개하려고 했다. 영상을 소개하기 전, 그는 디자인의 가장 보편적인 정의를 인용했다. "우리가 사용하는 모든 것들은 형태와 기능, 이 두 가지가 적절한 조화를 이룹니다. 대상이 올바로 작동하는가? 그리고 그것이 흥미롭고 매력적으로 보이는가? 디자인은 우리가 사용하는 모든 것들에 흥미와 매력을 주입하는 일을 해 왔습니다."[4]

디자인은 때때로 제품 기능과 병렬되는 위치에서 제품의 외

형을 담당하는 역할로 여겨져 왔다. 실제로 수많은 이들이 디자인은 기본적으로 외형에만 관여하는 활동이라고 생각한다. 엔지니어가 제품 기능을 위해 기술을 사용한다면, 디자이너들은 해당 제품을 더 아름다워 보이게 하기 위해 외형을 만든다고 생각하는 것이다.

외형의 중요성에 의문을 제기하는 학자들도 있었다. 20세기 후반, 미국인 건축가 루이 설리번Louis Sullivan은 "외형은 기능 다음이다"라고 주장했고, 1919년에서 1933년까지 독일의 바우하우스Bauhaus 운동을 지휘했던 루드비히 미스 반 데어 로에Ludwig Mies van der Rohe는 "적을수록 풍요롭다less is more"라고 주장했다. 그러나 20세기 비즈니스 환경에서, 디자인은 전반적으로 외형에 대한 개념으로 논의됐다. "추한 것은 팔리지 않는다"라고 했던 스타일링의 창시자인 프랑스계 미국인 디자이너, 레이먼드 로위Raymond Loewy의 철학을 이어 받았던 것이다. 결국, 이러한 흐름 속에서 비즈니스를 하는 많은 사람들은 제품 디자인을 '미(美)'와 연결하게 되었다.

그러나 아쉽게도 이 개념은 혁신과 공통점이 적다. 실제로 아름다움과 혁신은 대립하기 때문이다. 사람들은 이미 그들의 의식 속에 학습된 미의 기준에 비춰 아름다움을 평가한다. 그러나 신선하고 기발한 제품, 특히 파괴적으로 혁신적인 제품일 경우 대부분은 기존의 표준을 따르지 않는다. 그리고 새로운 표준

은 기존의 미의 기준과 맞지 않는 경우가 더 많다.[5]

자동차 기업 피닌파리나[Pininfarina]의 전 부사장이자 현 피아트
[Fiat]의 디자인 책임자인 로렌조 라마치오티[Lorenzo Ramacciotti]는 이에
대해 다음과 같이 말했다. "내가 피닌파리나에 있을 당시, 고객
들은 혁신적인 콘셉트 카를 원하곤 했습니다. 그래서 우리가 혁
신적인 아이디어의 콘셉트 카를 제시하면 그들은 항상 '좀 더 아
름다울 수 없을까요?'라고 반응했습니다."

> 인간 생활 전반을 바꾸는 디자인

형태로서의 디자인의 개념은 편협하다는 한계가 있기에 여
러 전문가는 더욱 광범위한 혁신 프로세스에 디자인을 연관시키
기 위해 노력했다. 디자인을 일반적인 제품 혁신과 연결시켰고,
심지어 경영자들은 기술 주도의 혁신을 묘사하기 위해 엔지니어
링 디자인 또는 소프트웨어 디자인이란 용어를 사용하면서 이를
남발했다. 여러 디자인 서적에서 개발 대신 디자인이란 단어를
사용하면서 제품 개발의 가이드라인으로 전락하기도 했다. 물론
기술 과학이나 엔지니어링 쪽에서 디자인이란 용어에 집착하는
이유가 순수한 기술 생산보다 새로운 아이디어의 생산을 강조하
기 위함이며, 사용자의 요구를 반영하겠다는 의지를 나타낸 것
은 충분히 이해가 가능하다.[6]

1969년 토마스 말도나도[Thomas Maldonado]에 의해 제시되고 국제 산업 디자인 단체 협의회에 의해 차용된 대표적인 디자인의 정의는 다음과 같다. "산업 디자인은 산업 제품에 형식적인 속성을 부여하는 창의적인 행위이다. 제조자와 사용자의 관점이 일관성을 가질 수 있도록 제품의 외형을 구성하는 요소들 간에 구조적이고 기능적인 관계를 설정하는 것이다. 따라서 산업 디자인은 산업 생산에 영향을 받은 인문 환경의 모든 측면을 포괄하는 개념이다."[7]

이후 국제 산업 디자인 단체 협의회는 이러한 정의에 시스템, 프로세스, 그리고 서비스 디자인을 더하여 디자인의 역할을 넓히고 있다. "디자인이란 창조적 행위로 제품, 서비스, 프로세스, 그리고 인간의 본질적인 삶의 조건과 프로세스를 개선하는 것을 목표로 한다. 그러므로 디자인은 기술의 혁신적 인간화와 문화 경제적 상호 작용에 있어 핵심적이고 중요한 사항이 아닐 수 없다."[8]

계속해서 디자인은 브랜딩, 소비자의 니즈를 이해하는 능력, 비즈니스 전략, 조직 구조 디자인 그리고 시장 구조 디자인 등으로 점차 확산되며 개념을 확장해 왔다.[9] 짧지만 날카로운 허버트 사이먼[Herbert Simon]의 한마디가 이를 잘 나타내 준다. "디자이너란 기업이 원하거나 대중이 선호하는 방향으로 현재 상태를 변화시키고자 행동의 원칙을 개발하는 존재라고 할 수 있습니

다."[10] 이러한 해석의 범주에서 디자이너는 현존하는 환경을 개선하거나 변화시키는 모든 창의적인 전문가로 설명된다. "엔지니어링, 의학, 비즈니스, 건축, 그리고 미술은 무엇이 필요한지가 아니라 무엇을 필요로 하도록 만들지를 고민하는 분야들입니다. 기존의 것을 이해하기보다 그것이 어떻게 변화할 수 있는지를 생각하는 것, 그게 바로 디자인입니다."[11]

그리고 이러한 디자인의 개념 발전은 비즈니스 환경에서 더 많은 '디자인 씽킹design thinking(디자인 과정에서 디자이너가 활용하는 창의적인 전략)'의 필요성에 대한 논쟁을 주도했다.[12] 비록 경영 대학원에서는 개개인의 창의성을 간과하고 분석 능력 개발에 전념하는 경향이 있지만,[13] 사이먼이 언급한 것처럼 새로운 가능성을 예견하는 능력과 진보적인 사고는 현대 경영에서 필수적 요건으로 여겨진다. 나는 이 책에서 디자인 씽킹의 필요성에 대한 논쟁을 이어가지는 않을 것이다. 이 책의 목적은 경영자가 창의적이어야 한다는 사실이 비즈니스 환경에서 중요해진 것처럼 그들의 기업을 혁신하기 위해서는 디자인을 잘 활용할 필요가 있다는 메시지를 전달하는 것이기 때문이다.[14] 좋은 아트 딜러art dealer가 되기 위해서는 뛰어난 안목이 필요하지 그림을 잘 그릴 필요는 없다. 이처럼 제품을 어떻게 디자인할 것인가가 아니라 디자인으로 비즈니스를 어떻게 이끌 것인가가 이 책의 핵심이다.

당신이 이 책에서 만나게 될 대부분의 경영자들은 디자이너가 아니다. 그럼에도 그들은 디자인을 통해 새로운 경쟁력을 만들어 내고 성공을 이끈다. 하지만 그들이 활용하는 디자인은 온갖 창의적인 활동들과 연관 지어 확장시킨 디자인의 개념과는 거리가 멀다. 확장된 관점에서의 디자인은 매우 광범위하기 때문에 개념적 기반을 탄탄하게 다지기가 어렵다. 당신이 주변의 경영자나 친구에게 디자인이 무엇이고 왜 디자인이 특별하냐고 묻는다면 "디자인은 사물을 아름답게 만들어 주는 것입니다. 내 아이팟에 마법을 부리는 것과 같은 것이지요"라고 대답할 사람이 많은 것과 같은 이치이다.[15]

이러한 이유로 형태와 미에 치중한 제한적인 관점과 지나치게 포괄적인 확장된 관점 모두 혁신 경영의 리서처인 나에게는 만족스럽지 못했다. 어떻게 디자인이 기술 발전에 의한 혁신과는 다른 형태의 혁신을 만들어 내는가? 디자인에 투자하는 기업들이 세계에서 성공하는 이유는 무엇인가? 이러한 고민이 시작될 즈음, 나는 이탈리아 밀라노에서 특별한 조명 기구를 발견하는 큰 행운을 손에 쥐었다.

사물에 의미를 더하는 디자인

눈을 감고 아름다운 램프를 상상해 보자. 어떤 모습이 그려지는 가? 매끈거리는 표면의 램프인가? 알루미늄 재질인가? 유선형 의 인체 공학적 형태인가? 또는 금색 광택의 고급 유리 장식과 기하학적인 대담함을 지닌 럭셔리한 램프인가?

이제 눈을 뜨자. 이제 당신 눈앞에 푸른빛과 보랏빛에 둘러 싸인 방이 보일 것이다. 옅은 푸른빛부터 쪽빛에 이르기까지, 조 금씩 다른 색조들이 오묘하게 빛을 발하고 당신은 편안함을 느 낀다. 램프는 보이지 않는다. 해가 질 무렵인 듯하여 창가로 다 가가지만, 밖은 이미 어두워졌다. 그제서야 의자 뒤의 불빛을 느 낀다. 천천히 다가가 의자 뒤를 본 순간, 당신은 회로가 그대로 보이는 반투명한 본체와 세 개의 전구, 디스플레이로 구성된 낯 선 장치를 보게 될 것이다. 이것이 바로 1장에서 논했던 이탈리 아 조명 기구 업체 아르테미데에서 개발한 조명 장치, 메타모르 포시이다.[16]

아르테미데는 디자인계에서는 이미 잘 알려진 기업 중 하 나다. 1961년 밀라노에서 우주 공학자이자 로켓 공학 전문가였 던 에르네스토 지스몬디와 건축가 세르지오 마차Sergio Mazza가 창 립한 이래, 현대 디자인의 가장 중요한 아이콘이 된 제품들을 세

상에 선보였다. 1972년에 리처드 사퍼^{Richard Sapper}가 디자인한 할
로겐 전구와 전선 없이도 전류가 통하는 금속 막대로 구성된 테
이블 램프 티지오도 아르테미데의 대표적인 제품 중 하나다. 그
리고 1986년 미켈레 데 루키^{Michele De Lucchi}와 지안카를로 파시나
^{Giancarlo Fassina}가 디자인한 톨로메오^{Tolomeo}는 20년이 지난 지금까
지도 여전히 베스트셀러 제품이다.

아르테미데의 제품들은 뉴욕 모던 아트 뮤지엄에서 런던의
빅토리아 알버트 박물관에 이르기까지 전 세계 주요 미술관에서
100번 이상의 전시회를 통해 알려졌다. 또한, 유러피안 디자인
어워즈^{European Design Awards}을 비롯한 여러 디자인 어워즈에서 우승
했고 황금콤파스^{Compasso d'Oro}와 레드닷^{Red Dot} 어워즈에서도 여러
차례 수상했다. 아르테미데는 아름답고 모던한 램프를 통해 세
계적인 명성을 지닌 기업이 되었다.

그렇다면 이 유명한 조명 기업은 어떻게 외형적으로 드러나
지 않는 조명인 메타모르포시를 만들 수 있었던 것일까? 카를로
타 드 베빌라쿠아^{Carlotta de Bevilaqua}는 다음과 같이 설명한다. "오늘
날 여러 시장 주도 기업들은 디자인이 경쟁력임을 알고 있습니
다. 그렇기에 모든 기업이 디자인을 활용하려 합니다. 그러나 디
자인이란 보기 좋은 외형을 만드는 활동이 아니라 비전을 제시
하고 기업이 원하는 바를 현실화하는 활동입니다."[17]

지스몬디 회장은 이렇게 말한다. "겉으로 드러나는 디자인의 경쟁력이 한계를 보이기 시작하면서 우리는 형태에 집중하기보다는 빛, 그리고 색상에 주목했습니다. 빛의 심리학적 측면을 탐구하기 시작한 것이죠."[18]

아름다운 조명 기기를 디자인하는 것만으로는 부족했다. 스타일링으로 램프가 가진 의미를 더 좁게 해석하자면, 디자인은 램프의 전부다. 그러나 아르테미데는 위협적인 경쟁자들과의 차별화를 만들기 위해 혁신 전략을 통한 더 큰 진보의 필요성을 느꼈다. 일반적인 기업이었다면 새로운 기술에 대한 방대한 리서치를 통해 제품 혁신을 시작하려고 했을 것이다. 그러나 아르테미데는 달랐다. 그들은 제품의 의미를 재정의하는 것에서부터 시작했다.[19] 또한, 아름다움을 위해서가 아닌 위안을 주는 조명 기구를 제안함으로써 사람들이 조명을 구입하는 이유 자체를 변화시키고 재창조했다.

메타모르포시는 휴먼 라이트[Human Light], 즉 인간적 상호 작용과 즐거움에 대한 사람들의 욕구를 채워주는 조명이라는 의미에 기반을 두고 있다. 사용자는 원격 제어 장치를 통해 본인의 기분과 상황에 따라 주위의 조명색을 변화시킨다. 사용자가 잠을 청하려고 할 때는 '꿈'이라 불리는 남색의 어두운 환경을 만들 수 있다.

더욱이 이 조명 기구는 휴식, 상호 작용, 창의력, 애정까지도 감성적으로 고무한다. 조명을 활용하는 방식을 혁신함으로써 사람들의 관심을 조명 기기 자체에서 빛으로 전환시켰다. 뿐만 아니라 백열등보다는 색깔이 들어간 조명으로 심리적 웰빙까지 가능하도록 만들어 조명 기기 시장의 트렌드를 바꾸었다.[20] 이제 사람들은 조명이 빛의 강도를 조절하는 기능을 갖췄는지 확인하며, 그들의 거실에 어울리는 분위기를 조성할 수 있는 조광과 색깔을 가진 조명 기구를 찾는다.

이러한 사례는 디자인이 단지 형태와 스타일링을 다루는 것이 아님을 보여준다. 메타모르포시는 '드러나지 않도록' 의도되었다. 메타모르포시는 조형적 관점의 디자인 정의 아래 디자인된 것이 아니며, 일반적인 조형적 창의성으로써의 디자인의 역할이 아닌 의미 혁신적 역할을 한다.

1989년 클라우스 크리펜도르프[Klaus Krippendorff]가 디자인 이슈[Design Issue]를 통해 디자인의 독특한 활동 특징에 대해 다음과 같이 정의했다. "디자인의 어원은 라틴어인 de+signare이다. 이는 무엇을 만들고, 표시하여 구별 짓고, 의미를 부여하며, 다른 사물과 소유자, 사용자, 심지어 신과의 관계를 규정한다는 뜻을 담고 있다. 이 기원을 바탕으로 디자인은 사물의 의미를 만드는 활동이라고 정의할 수 있다." 그는 다음과 같이 설명했다. "일반적으로, 사람들은 매우 개인적인 맥락에서 대상을 보고, 대상과 관련된

경험을 반영해 모든 정보를 연결하고 확인하려 한다. 누가 그것을 주었으며, 어떻게 획득하였고, 그것이 누구를 떠오르게 하는지, 어떤 환경에서 중요하게 해석되고, 관리와 수리 등에 얼마나 많은 정성과 애정이 들어갔는지, 다른 소유물들과 어울리는지, 그리고 자신이 추구하는 스타일과 들어맞는지 말이다. 결국, 개인은 제품이 지닌 의미가 삶의 맥락과 잘 맞는지 파악한 뒤 자신이 구매해도 되는 대상임을 확인한다."[21]

모든 제품에는 의미가 있다

디자인 분야의 세계적인 학자들은 디자인과 의미 사이의 관계성에 대해 논의하곤 한다. 빅터 마골린Victor Margolin과 리처드 뷰캐넌Richard Buchanan은 디자인 아이디어The Idea of Design에서 제품이 지니는 의미에 대해 다음과 같이 설명했다. "모든 제품은 사회적으로 인정된 정체성을 구현하기 때문에 의미의 변화가 일어났을 때 이를 알려주는 지표가 된다."[23]

타 학문 분야 역시 많은 리서치를 통해 모든 제품은 의미를 갖고 있음을 증명했다. 하나의 예로, 미하이 칙센트미하이Mihaly Csikszentmihalyi와 유진 로츠버그 할튼Eugene Rochberg-Halton은 개개인의 집에서 사람들을 관찰하고 인터뷰했다. 그 결과, 사람들이 그들

의 삶 속에서 사물을 어떤 식으로 받아들이고, 사물을 경험하는 과정에서 상징적 의미를 어떻게 부여하는지 확인했다. "사물은 목표를 구체화하고 기술을 드러내며 사용자의 정체성을 표현하는 수단이 됩니다. 일반적으로 사람들은 사물과 상호 작용하면서 사물에 자신을 투영하려 합니다. 반대로 사물 역시 그것을 만든 사람과 사용하는 사람에 의해 새롭게 정의됩니다."[24]

소비에 대한 사회 인류학적 리서치들은 사람과 그들의 상호 작용이 제품의 의미와 상징성을 정의할 때 중요한 역할을 한다고 강조한다.[25] 또한, 기호학의 경우에도 전체적으로 보면 사물의 언어를 연구하는 학문이다.[26] 그리고 오늘날 마케팅과 소비자 행동에 관한 광범위한 연구들은 소비의 감정과 상징적 측면이 전통적인 경제 모델에서 강조되는 효율성만큼이나 중요하다는 것을 명확하게 보여주고 있다. 1959년 시드니 레비[Sidney Levy]의 기사는 다음과 같이 언급한다. "무엇을 하기 위해서만이 아니라 특정한 의미를 표출하기 위해 물건을 구매하기도 한다."[27] 이에 따라 마케팅과 소비자 행동 연구 분야에서는 과거 마케팅에서 중요하게 고려되던 이론적이고 객관적인 통계학적 연구에 대한 회의론이 강조되고 있다. 더불어 감성적인 서비스 제품의 중요성이 대두되고 있다.[28]

또한 혁신 경영학자들 사이에서도, 클레이튼 크리스텐슨[Clayton Christensen]의 혁신 이론(존속적 이론과 파괴적 이론을 중심으로 한 혁

신에 대한 기준과 이론을 제시)을 중심으로 소비자가 제품에서 얻고자 하는 것을 이해하고 의미를 발견하는 일의 중요성이 대두되었다.[29] 이러한 리서치 결과는 제품이 가진 두 가지 성질을 모두 고려해야 한다는 사실을 말해 준다. 실용적인 측면인 기능과 성능뿐만 아니라 상징, 정체성, 그리고 감정을 포함한 의미적인 측면도 마찬가지로 중요하다는 것이다.[30] 이는 곧 제품의 특성에 있어 '기능'과 '외형'보다는 '기능'과 '의미'가 대응 관계를 형성하고 있음을 알려준다.[31]

> 의미를 혁신하는 자가 이긴다

제품의 상징성과 감성적 제품의 등장은 포스트모던 소비문화 때문이 아니라는 재미있는 주장이 있다.[32] 예전부터 제품은 그것의 물적 속성을 넘어 의미를 통해 성공을 이뤘다는 것이다.

"당신은 버튼만 누르세요, 나머지는 저희가 알아서 해 드리겠습니다." 1888년 조지 이스트먼[George Eastman]은 사람들이 간단하고 편리하게 사진을 찍을 수 있게 되었다는 사실 자체에 환호할 수밖에 없었다고 설명한다. 당시 오로지 엘리트 사진사들만 다룰 수 있었던 복잡한 카메라를 대중화하고 간편하게 만드는 것, 그 자체가 혁신이었다.

도요타^Toyota의 인기 제품인 프리우스^Prius 하이브리드는 SUV 만큼 세련되고 날씬하지는 않지만, 기름값도 저렴하고 환경을 생각하는 제품이다. 그리고 이는 SUV를 소유하는 것과 비길 만 한 멋지고 뜻깊은 일이다.

물론 모든 제품과 서비스에 감성과 상징성을 강조할 필요는 없다. 그러나 이러한 사례들은 모든 제품과 서비스는 의미를 지 니며, 기업은 항상 그 의미를 혁신하여 성공한다는 사실을 암시 한다.

모더니즘과 합리주의의 선언이라 볼 수 있는 "외형은 기능 다음이다"라는 주장은 의미를 급진적으로 혁신하는 토대가 되 었다. 이러한 순수 실용주의적 신념은 고객들이 기능을 제품의 핵심 가치로 고려할 것임을 전제하고 있었다.

독일 소형 가전제품 제조업체인 브라운^Braun의 베른하르트 와일드^Bernhard Wild 회장은 다음과 같이 말했다. '외형은 기능 다 음'이라는 기준을 놓고 브라운이 이를 따르고 있는가를 반문한 적이 있습니다. 그렇다고도, 아니라고도 할 수 없었습니다. 브라 운의 디자인은 사람들의 삶을 더욱 자유롭게 만들겠다는 궁극적 인 목표와 기능의 역할을 동시에 하고 있기 때문이죠."[33]

그러나 여러 기업은 제품의 기능과 의미를 동시에 갖추고 이를 통해 혁신을 만들어 낼 수 있다고 미처 생각하지 못한다.

대부분의 기업들은 시장에서 존재하는 의미 내에서 기능의 개선을 추구하는 것에 그친다. 오직 극소수의 미래지향적 기업만이 새로운 의미를 제시하여 시장의 패러다임을 변화시키고 경쟁력을 확보할 뿐이다.

> 의미는 어디에나 있다

모든 제품은 의미를 갖지만, 해당 의미들이 특정한 제품과 시장에만 한정적인 것은 아니다. 예를 들어, 디자인과 럭셔리를 혼동하는 일부 경영진들은 의미가 오직 하이엔드 마켓^{high-end} ^{market}(극소수의 고소득층을 상대로 고가의 명품을 판매하기 위해 형성된 시장)이나 풍요로운 경제 속에서만 중요한 요인이 된다고 생각하곤 한다. 하지만 일반 대중들이 단지 가격 할인과 실용성에만 관심을 둔다고 생각한다면 그것은 대중을 경시하는 일이다. 또한, 하이엔드 마켓에서 사업하면서 새로운 의미 창출을 단순히 제품을 더욱 화려하게 만드는 것으로만 생각한다면 당신의 타깃 소비자를 바보 취급하는 것이다. 이 세상의 모든 소비자는 더욱 의미 있는 것을 좇는다.

대다수 사람들의 예상과는 정반대로 경제적 불황 속에서 제품이 갖는 의미는 더욱더 강하게 부각되고 있다. 기업은 가치와 정체성에 대해 더 많은 개발 비용을 지불해야 한다. 어떠한 경제

적 여건에서도 소비자들은 명확한 의미를 지니고 디자인된 제품을 그들 삶으로 받아들이고 관심을 쏟기 때문이다. 소비자들은 값싼 제품보다는 그들에게 현명하고 책임감 있는 삶의 방향을 제시하는 제품을 구매한다.

예를 들어, 스니커즈는 세련되고 우아한 가죽 신발의 저렴한 버전이다. 신발 산업 내 고가의 경쟁사 제품들보다 비교적 값싸지만, 경쟁사 제품들이 지닌 가치와 의미를 총체적으로 전달한다. 사람들은 스니커즈를 직장, 행사, 심지어 결혼식에도 신고 갈 수 있는 신발이라고 정의하고 있다. 만약 무의미한 비용 절감의 측면만 부각되어 시장에 선보였다면, 사람들은 실망하고 외면했을 것이다.

나는 이 책에서 고가, 저가라는 가격 논리에서 벗어나 의미 창출을 통한 혁신의 사례를 이야기하고자 한다. 이후 5장에서 실용성과 본질의 균형을 잘 다룬 좋은 예로 피아트의 판다[Panda] 제품의 사례를 다루게 될 텐데, 이 책에서 다루는 모든 사례에는 공통적인 특징이 있다. 바로 사람들은 의미 있는 것을 선호하며, 디자인은 가격 세분화 조건과 완벽하게 일치하지 않는다는 사실이다.[34]

게다가 의미의 중요성은 특정 산업에 국한되지 않는다. 일반적으로 많은 기업인이 감성과 상징성은 패션 산업에만 작용하

는 요인이라고 생각한다. 그러나 이는 잘못된 선입견이다. 의미 창출을 통한 급진적 혁신은 오히려 패션에서는 잘 나타나지 않는다. 이 책에 패션 산업의 사례가 없는 이유가 여기에 있다.

이 세상 모든 것들은 의미를 지니며, 그 의미는 다양한 형태로 드러난다. 음식을 예로 들어 살펴보자. 음식들은 모두 고유한 의미를 지닌다. 인류학자와 사회학자들은 가끔 사람들의 정체성과 문화를 그들의 요리법을 통해 연구하곤 한다.[35]

내구재들 또한 의미를 갖는다. 노키아^{Nokia}의 경우 비즈니스를 하는 사람들을 위해 만들어진 핸드폰의 의미를 일반인들이 사용할 수 있는 다목적 제품으로 변형시켰다. 기본적으로 외부에서 전화를 거는 제품의 기능이 변화하지 않았음에도 사람들은 노키아를 단순한 연락 수단이 아니라 사회관계 형성을 위한 개인 액세서리로 여긴다. 일하기 위한 도구가 아니라 사람들을 서로 연결 짓는 도구로 인식하는 것이다.

B2B^{Business to Business} 제품들도 의미를 갖는다. 유로 팰릿 시스템^{The Euro Pallet System}은 표준 규격을 지정하고 조약을 체결함으로써, 팰릿이라는 운반 도구보다는 움직이는 화물을 중심으로 유통의 의미를 재정의하였다. (물론 EU 제조업체가 아닌 기업들에게는 무역 장벽이 되었지만) 이후 많은 B2B 제품들이 소비재로의 전환을 통해 새로운 급진적 변화를 이끌어 가고 있다. 닌텐도 Wii의 경

우에도 초소형 정밀기계 기술인 MEMS^{microelectromechanical systems} 가
속도계를 내장하여 성공을 거두었다.

더 나아가 다양한 서비스들도 의미를 갖는다. 사람들은 이
제 전통적인 방식에서 벗어나 모바일 뱅킹을 일상화하고 저가
항공사 서비스를 통해 여행의 새로운 의미를 발견하고 있다. 패
스트푸드에 대한 의미도 변화했다. 드라이브인^{drive-in} 식당을 의
미하던 맥도날드^{McDonald's}는 어디에서든지 당신이 안심하고 찾아
갈 수 있는 장소가 되었다. 이와 유사하게 스타벅스^{Starbucks}는 커
피숍의 의미를 커피를 구매하는 장소에서 휴식을 위해 머무르는
공간, 집 밖의 또 다른 안식처로 변화시켰다. 케냐에 있는 이동
통신사 사파리콤^{Safaricom}은 M-PESA 서비스를 통해, 은행 계좌를
개설하지 않고도 핸드폰으로 지인들에게 돈을 부칠 수 있게 만
들었다. 통신 기기에 불과하던 핸드폰에 금융 서비스를 접목하
여 또 다른 사용성을 보여 준 것이다.

심지어 소프트웨어도 의미를 갖는다. 하나의 예로 퀵북
^{QuickBooks}을 생각해 보자. 인튜이트^{Intuit}는 전문 회계사들을 위해
고안된 다른 애플리케이션과는 다르게 접근했다. 회계를 빈번히
처리하면서도 이를 어려워하던 소규모 개인 사업자들의 필요에
착안해 디자인한 것이다. 경쟁사들이 회계를 필요로 하는 이들
을 위해 애플리케이션을 만들어 왔다면, 인튜이트는 회계를 겁
내는 사람들을 위한 애플리케이션을 제시한 것이다.

　　이러한 변화 중 가장 재미있는 사례들은 집 안에 있는 제품 (가구, 조명 기구, 주방 도구, 가정용 전자 제품)들이다. 이는 이탈리아 제조업체들의 예시를 통해 살펴볼 수 있을 것이다. 이 책은 한 산업에 치중하기보다는 다양한 산업과 시장을 예시(참고 자료 A 참조)로 보여줄 것이다. 그러한 예시들을 통해 이 세상 모든 제품이 의미를 갖는다는 사실을 확실히 전하려 한다.

　　우리는 모두 인간이기에 평생 동안 의미를 추구하며 살아간다. 가족과 동료들에게 웃음을 짓고 돌아서자마자 순식간에 돌변해서 감정 없는 로봇처럼 컴퓨터 장치를 구매하는 인간이 어디 있겠는가?

의미가 기능을 앞선다

그림 2-1에서 보이는 것처럼 디자인과 혁신 연구는 기능과 감각의 두 가지 측면에서 사람들의 니즈와 직접적으로 연결된다. 첫번째, 기능은 혁신을 관리하는 이들에게는 친숙할 것이다. 이는 기술적 개발을 기반으로 한 제품의 실용성 측면에서 사람들의 니즈와 직접적인 연관이 있다. 두 번째, 의미를 만들어 내는 감각은 사람들이 모호하게 생각하는 심리적, 문화적 이유로 제품을 구매하는 이유와 연관된다. 이러한 측면에서 개인적이거나

사회적인 동기를 포함하게 됨으로써 심리적이며 감성적인 의미로 전이된다. 예를 들어, 아기와 있을 때 부모와 자식의 유대감을 강화하기 위해 적절한 분위기를 내는 조명 기구인 메타모르포시를 사용하는 경우다. 사회적 동기는 상징적이며 문화적인 의미와 결부된다. '이 제품이 나를 비롯한 다른 이들에게 무엇을 의미하는가?' 이것이 바로 현대인들의 라이프 스타일이자 소비 철학이다.

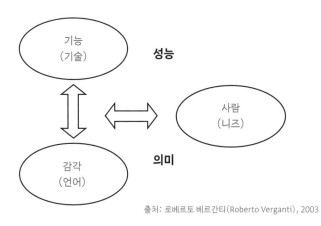

출처: 로베르토 베르간티(Roberto Verganti), 2003

그림 2-1 혁신 발생의 구조

제품의 언어란 그것의 재료와 질감, 냄새, 이름, 그리고 외형(스타일은 제품 언어의 한 측면일 뿐이다) 모두를 포함한다.[36] 예를 들어 메타모르포시는 조명 기구 자체보다 빛이 인간의 삶에 미치는 역할을 더욱 중요한 가치로 여겼고, 이를 반투명의 미니멀리즘이라는 언어로 나타낸 제품이다.

또 다른 여러 언어는 사용자들이 사물을 인지할 수 있도록 도와준다. 사운드도 하나의 예가 될 수 있다. 할리데이비슨Harley-Davidson 오토바이 엔진의 굉음은 그 외형만큼이나 독특한 제품의 언어로 이미 잘 알려져 있다. 한번은 뱅앤올룹슨Bang & Olufsen(덴마크의 유명 오디오 기업)의 세린Serene 핸드폰의 프로토타입prototype(본격적인 상품화에 앞서 성능 검증 및 개선을 위해 핵심 기능만 넣어 제작한 모델)을 테스트하고 있던 엔지니어를 만난 적이 있다. 그 프로토타입은 평범하지 않았다. 슬쩍 건드리면 작동하는 조그마한 전기 모터는 조개껍질 모양의 핸드폰이 천천히, 우아하게 접혔다 펴지도록 만들었다. 이러한 특징에 더해 조그마한 모터가 돌아가는 소리는 사용자가 가까이 다가가면 자동으로 열리고 웅웅대는 사운드를 내는 뱅앤올룹슨의 다른 유명 제품들을 떠올리게 했다. 이 조그마한 전화기의 사운드는 내 기억을 깨우면서 "아! 이거 뱅앤올룹슨 제품이구나!"라고 생각하게 만들었다.

제품의 기능도 마찬가지로 사물을 지각하게 하는 기본적인 요인이 될 수 있다. 이는 그림 2-1에 표현된 기능과 감각을 연결하는 수직 화살표로 설명된다. 예를 들어 고객 맞춤이 가능한 메타모르포시 조명 기구의 기술적 특징들은 사용자가 직접 자신의 집 안 환경에 맞춰 색상 조합이나 빛의 강도를 조절할 수 있게 만들어 준다. 결국, 이러한 기술은 의미와 매우 밀접하게 관련되어 있다. 이는 기술적 발전이 의미 창출의 급진적 혁신을 일으킬 수

있음을 보여주는 사례다(이 부분은 4장에서 더 심도 있게 논의하겠다).

　물론 급진적 혁신을 논함에 있어 '의미'와 '성능' 또는 '기술'과 '언어'의 역할을 분명하게 나누기는 매우 어렵다. 다만 이 둘을 구별하는 것은 기업의 혁신 전략과 프로세스를 정리하고 이해하는 데 도움이 된다. 의미를 바꾸지 않고 제품 기능을 변화시키는 것과 제품의 의미를 바꾸기 위해 그에 알맞은 기능을 개발하는 것 사이에는 매우 큰 차이가 있기 때문이다. 혁신을 만들어 내기 위해서는 의미의 급진적인 변화가 필요하다. 즉, 의미가 기능을 앞선다는 것이다. 의미 창출을 통한 혁신의 가치와 영향력은 이 책에서 계속 설명하겠지만, 생각하는 것 이상의 강력한 힘을 발휘할 수 있다.

> 북웜: 책꽂이, 그 이상의 의미

　그림 2-1의 모델과 더 익숙해지기 위해서 의미 창출을 통한 급진적 혁신의 또 다른 예를 소개하겠다. 그것은 바로 책꽂이 bookcase이다. 책꽂이는 일반적인 일상용품 중 하나다. 실제로 이탈리아 시장에서는 매년 10,240개 이상의 브랜드 책꽂이가 팔리며, 소규모 장인 가게들만 몇백 개에 이를 만큼 수많은 공급이 이뤄지고 있다. 책꽂이를 책을 꽂는 단순한 의미의 제품이라고만 여긴다면, 여러 기업들은 아마도 더 간편하게 책을 정리하고

더 쉽게 벽에 부착시키는 기술을 개발하거나, 아름다운 재질과 선반으로 장식하는 것에 집중할 것이다.

그러나 이탈리아 디자인 기업들 중 가장 빠르게 성장한 가구업체 카르텔Kartell은 북웜Bookworm이라는 브랜드를 만들면서 기존의 책꽂이 개발 방식에서 벗어났다. 카르텔은 북웜이 출시된 1994년부터 2003년에 이르기까지 무려 211퍼센트의 성장률을 기록했다. 이는 동일 기간 내 유럽(11퍼센트)과 이탈리아(28퍼센트)의 산업 성장률과 견주었을 때, 매우 놀라운 성과였다.

카르텔은 1949년 줄리오 카스텔리Giulio Castelli에 의해 설립된 기업이다. 밀라노 공대에서 줄리오 나타Giulio Natta(폴리프로필렌 발명으로 노벨상을 받은 인물)에게 가르침을 받은 화학 엔지니어로, 창립 이후 플라스틱 가구 개발에만 몰두했다. 카르텔은 아르테미데와 마찬가지로 디자인 혁신을 통해 유명해졌다. 뉴욕 모던 아트 뮤지엄과 파리의 퐁피두 센터에서 볼 수 있는 필립 스탁Philippe Starck이 디자인한 플라스틱 소파 버블 클럽Bubble club과 투명 의자 라마리La Marie, 루이 고스트Louis Ghosts 등이 그것이다. 카르텔의 이야기는 앞으로도 계속 인용될 예정인데 우선 여기서는 북웜 제품의 이야기에 초점을 맞추겠다.

본 장의 맨 앞쪽 일러스트를 보라. 여기 묘사된 카르텔의 독특한 제품은 20만 개 이상 판매되며 기업의 놀라운 성장에 크게

기여했다. 북윔이 이렇게 성공할 수 있었던 이유는 무엇일까? 그것은 바로 이 제품이 의미의 급진적인 혁신을 이루었기 때문이다. 책을 꽂기 위해 벽에 붙여만 두는 것이 아니라 벽화를 대체한다는 더 감성적이고 친근한 의미로 책꽂이의 역할을 정의한 것이다. 이 제품에 그림 2-1 모델을 적용해 보자.

북윔은 형태가 고정되어 있는 제품이 아니다. 이는 디자인이 외형에만 국한되는 것이 아님을 잘 보여 주는 사례이다. 북윔의 재질은 좁고 긴 색깔 입힌 폴리염화비닐로, 본래는 중간 강도의 자재이지만 이 제품에서는 스테인리스 강판 정도로 유연성을 높였다. 그렇기에 사용자는 개인의 취향에 따라 물결 모양으로 자유롭게 구부려 가면서 책꽂이를 만들 수 있다.

여기서 북윔이 전달하는 메시지와 그것의 의미, 언어는 무엇일까? 첫 번째, 북윔은 정석적인 제품이 아니다. 다른 직각형 제품들처럼 많은 책을 보관할 수도 없다. 두 번째, 소극적이지도 않다. 대담한 색상과 구불구불한 형상은 사람들의 이목을 끌어 사용자의 취향에 따라 올려 둔 오브제들을 더욱 돋보이게 한다. 세 번째, 사치스럽지 않다. 플라스틱 재질이라 가격은 약 200달러(약 한화 25만원) 정도부터 시작되는데 전형적인 책꽂이와 비교하면 저렴한 편이다. 네 번째, 개인적이면서 독특하다. 6가지의 색상과 3가지의 길이로 출시되며 사용자의 마음대로 배치가 가능하다.

즉, 이 제품의 핵심 메시지는 다음과 같다. "당신을 표현하는 것은 무엇입니까? 이 책꽂이가 독특하고 창의적인 빛나는 예술품이 되기 위해서는 당신의 해석이 필요합니다." 다시 말해 북윔이 가지는 의미는 책을 담는 가구가 아니라 책꽂이를 통해 새로운 분위기의 방을 만드는 것이다. 사용자들이 집과 사무실에서 북윔을 어떻게 사용하는지 살펴보면 이것이 언제나 가장 잘 보이는 벽이나 현관 주변의 벽에 부착되어 있다는 사실을 알게 될 것이다. 손님을 환영하기 위해 벽면에 가장 비싼 그림을 걸어두는 부모님 세대와는 달리, 요즘 세대는 그들의 지식과 경험, 창의성, 그리고 취향의 독특함을 보여주려 한다. 선호하는 책, 기념품, 트로피 등을 장식해 둔 독특한 책꽂이는 이에 적격이다.

이처럼 북윔의 가치는 사물의 형태나 기능에 있는 것이 아니라 소유자의 해석으로 만들어진다. 세련된 활용법과 창의성, 그리고 미적 취향을 요구하기 때문이다. 사용자들은 재정 상태와는 상관없이 "나는 문화적 엘리트다"라는 메시지를 표현할 수 있다. 이렇듯 북윔은 우리 사회의 문화적 변화들과 완벽하게 연관되어 있다. 오늘날 현대인들은 창의성과 개인 경험을 높이 평가하는 지식 사회에 살고 있다. 많은 사람에게 그들이 지닌 지식, 창의성, 그리고 경험은 그 자체로 예술보다 높은 가치를 갖는다. 더욱이 우리는 개인주의 시대에 살고 있지 않은가? 자신의 몸에 새겨진 문신처럼 북윔은 개성을 표현하는 또 하나의 장

치가 되는 셈이다.

> 의미의 제안과 해석

의미는 사용자와 제품 사이의 상호 작용의 결과다. 이는 제품의 본질적 측면이 아니며 결정론적으로 생성될 수도 없다. 기업은 제품이 가지는 본질적 의미를 고려한 제품의 특성과 기능, 그리고 사용자가 그들만의 해석을 만들어 낼 수 있는 여지와 플랫폼으로 작용할 다양한 언어적 메시지를 디자인하게 된다. 사람들은 의미가 있으면서도 그들만의 새로운 해석을 통해 사용자의 친구가 되어 줄 수 있는 제품을 좋아하기 때문이다.

물체는 변하지 않더라도 제품의 의미는 시간에 따라 변화할 수 있다. 대다수의 사람들은 북웜이 최신 유행 제품이라는 이유만으로 구매했을 가능성이 있다. 성공하는 제품들이 때로 최신 유행 제품이 되어 많은 사람에게 팔리는 것처럼 말이다. 그러나 제품의 진정한 성공은 제품이 지닌 의미에 사람들이 관심을 갖고 애정을 쏟는 데서 출발한다.

사람들은 종종 제품이 가진 본래의 목적과는 다른 의미를 부여하기도 한다. 기업이 이러한 변화를 재빨리 감지하고 수용한다면 해당 기업의 제품은 제2의 인생을 얻게 될 수 있다. 이탈리아에는 대형 제조업체 스나이데로Snaidero가 생산하는 주방 가

구인 스카이라인Skyline이라는 브랜드가 있다. 2002년 스카이라인 연구에서 출발한 제품 개발 프로젝트의 초기 목적은 장애인들을 위한 주방 가구였다. 기존 주방은 휠체어가 조리대 아래로 맞춰지지 않아 불편했고 천장 선반에 접근할 수 없다는 어려움이 있었다. 스나이데로는 해당 제품을 디자인하면서 장애인이 주방을 어떻게 사용하는지를 철저히 분석하기 시작했다. 이를 위해 지역 사회 복지 단체들의 협력을 받아 집중적으로 에스노그라피 조사를 진행했다.

그 결과, 2004년 세상에 내보인 스카이라인 제품은 굿 디자인 어워즈$^{Good\ Design\ Award}$에서 수상하게 되었다. 그러나 스카이라인은 장애인뿐만 아니라 비장애인에게까지 이목을 끌었다. 예를 들어, 휠체어를 탄 사람들이 움직이기 편리하도록 디자인된 둥근 형태의 조리대는 요리사가 다른 사람들에게 등을 돌리지 않고 조리할 수 있게끔 조리 영역을 확장해 수많은 고객층에게 사랑을 받았다. 스카이라인으로 구성된 주방은 요리하면서 가족, 친구들과 손쉬운 상호 작용을 가능하게 한다는 새로운 의미를 얻었다. 휠체어를 탄 이들이 더 쉽게 접근하도록 만들었던 회전 조리대는 장애가 없는 사람들의 마음도 사로잡았던 것이다.

스나이데로는 스카이라인이 장애인들에게 좋은 의미를 만들어 줄 것이라는 사실은 예상했을 수도 있지만, 일반 사용자들이 매력을 느낄 것이라고는 예상하지 못했었다. 그러나 결국 다

른 경쟁 기업들보다 더 넓은 시장을 고려해 만들었던 신제품은 출시 두 달 만에 스나이데로의 베스트셀러가 되었다. 현재까지도 기업 수입의 20퍼센트 이상을 차지할 만큼 효자 제품이다.

대다수의 고객은 제품의 개발에 관한 숨겨진 이야기를 알지 못한다. 그러나 스카이라인의 사례에서 살펴볼 수 있듯이 주방에 새로운 의미를 부여하려는 노력과 그 결과물은 누구도 예측하지 못했던 의미 혁신을 만들어 냈다는 사실을 알 수 있다. 경영인들은 대개 부분적인 기능 개선에 집중하곤 한다. 하지만 무엇보다 문화적, 소비적 관점의 측면에서 제품에 관한 더욱 폭넓은 관찰과 제안이 필요하다.

사람들이 우리 제품을 구매하는 가장 근본적인 이유는 무엇일까? 이 제품은 왜 그들에게 새로운 의미로 정의되는가? 어떻게 사람들을 기쁘게 하고 만족시킬 수 있을까? 누군가 당신에게 이런 질문을 던진다면 어떻게 대답하겠는가? 물론 당신은 즉각적으로 어떤 대답을 내놓을 것이다. 그러나 나는 당신의 즉각적인 대답이 다른 경쟁자들의 대답과 다르지 않을 것임을 감히 예측해 본다. 머리에 답이 떠오르는 순간 잠시 멈춰라. 그리고 우선 심호흡을 크게 하자.

03

전략의 수립

의미를 급진적으로 혁신하라

기술 혁신과 마찬가지로 의
미 혁신 또한 급진적으로 일
어날 수 있다. 그리고 의미의
급진적 혁신이란, 사용자가
아닌 기업에 의해 일어난다.

그림: 잠자고 있는 여성이 손에 쥔 것은
알레시의 '안나 G'라는 코르크 따개로, 'FFF'라인의 제품 중 하나이다.

거리의 쇼윈도에서 안나 G[Anna G]를 발견했다. 그녀는 나에게 미소를 지어 보였고 입가에는 어린아이 같은 행복함을 머금고 있었다. 또한, 파스텔 색상의 빗살무늬 드레스를 입고 있었다. 그녀를 집어 들자 길고 가는 크롬으로 만들어진 팔을 나를 향해 흔들어 보이며, 머리를 위아래로 오르락내리락 움직였다. 나는 그녀를 내려놓으면서 따뜻한 위로를 받은 듯한 미묘한 기분을 느꼈다. 알레산드로 멘디니[Alessandro Mendini]가 그의 연인에게 영감을 받아 디자인한 이 코르크 따개는 나의 외로움을 달래주는 듯했다. 부모님의 파티에 이리저리 끌려다니던 어린 시절로 거슬러 올라간 나는 테이블보 위에서 안나 G를 만지작거렸던 어린 내 모습을 떠올릴 수 있었다. 이러한 연상 작용은 단순히 나뿐만 아니라 많은 이들이 나와 같이 느끼고 상상하지 않을까 하는 생각을 들게 했다. 많은 사람이 한 물건을 보고 이러한 경험을 함께 공유한다는 것은 사실 매우 힘들고 드문 일이다. 그러나 안나 G는 그러한 일을 가능하게 만든 제품이었다.[1]

1991년 이탈리아의 생활용품 제조업체인 알레시Alessi는 기업의 큰 성장을 이끌어 내며 소비자 제품 대혁명을 불러올 프로젝트에 집중하기 시작했다. 그것이 바로 '꿈꾸는 가족'이라고도 불리는 FFF$^{Family Follows Fiction}$ 프로젝트다. 의인화되거나 은유적인 형상을 가진 재기 발랄한 플라스틱 라인을 구성한 이 프로젝트는 돌아가는 머리와 사람의 팔처럼 생긴 레버를 가진 제품을 소개했다. 이를 비롯해 춤추는 안나 G 코르크 따개, 스테파노 지오반노니$^{Stefano Giovannoni}$가 디자인한 고깔모자를 쓴 중국 인형 모습의 플라스틱 레몬 짜개, 다람쥐가 이빨로 호두 껍질을 깨고 있는 모습의 호두까기, 그리고 마티아 디 로사$^{Mattia Di Rosa}$가 디자인한 '무언가를 잃어버린 작은 친구, 에지디오Egidio'라 불리는 기발한 이름의 플라스틱 병마개까지 다양한 제품들을 소개했다.

대부분 사람들은 이러한 제품이 번뜩이는 예술적 창의성에 의해 만들어진다고 생각한다. 어느 날 갑자기 어떤 디자이너가 샤워하던 중 중국 인형의 머리가 오렌지 짜개로 변모하는 상상을 하다가 만들어진 것처럼 말이다. 그러나 완전히 틀린 생각이다.

1991년까지 그 누구도 코르크 따개가 '춤을 출 수 있다'거나 다람쥐 머리를 비틀어서 견과류 껍질을 깰 수 있다고 생각하지 못했다. 이 같은 제품은 절대 어느 날 우연히 만들어질 수 없다. 설사 아이디어가 있다 해도 말도 안 되는 제품 개발 아이디어라고 경영진에게 핀잔을 받았을 게 분명하다. FFF 프로젝트는 대

개 사람들이 생각하는 것처럼 어느 날 갑자기 예술가들의 아이디어를 통해 재미 삼아 이루어진 프로젝트가 아니다. 주방용품이 사람들에게 의미를 부여할 수 있다는 새로운 혁신적 비전을 갖고 오랜 기간 최고 경영자인 알베르토 알레시에 의해 진행된 리서치 과정의 결과다.

대부분의 분석가들은 기업의 혁신 전략이 점진적인 혁신과 급진적인 혁신의 두 가지 영역으로 구성될 수 있다고 말한다. 이 이론에 의하면 급진적 혁신은 기술 진보의 범위에 포함된다. 의미를 통한 혁신은 사용자의 행동을 자세히 관찰하고 제품의 개선을 위해 관찰한 결과 내에서 점진적으로 이루어져야만 소비자가 원하는 의미를 찾는 데 성공할 수 있다고 주장한다.

하지만 위의 설명과는 반대로 본 장에서는 의미 혁신 또한 기술 혁신과 마찬가지로 급진적일 수 있다는 사실을 밝히고자 한다. 또한, 급진적 의미 혁신은 사용자가 아닌 기업에 의해 가능하다는 사실을 설명할 것이다. 즉, 기업의 혁신 전략에서 개척되지 않은 분야로 남아있는 세 번째 영역, 바로 디자인 주도 혁신의 영역이 의미 창출을 통한 급진적 혁신이 될 것이다.

의미의 급진적 혁신

알레시의 연구는 소아과 의사이자 정신 분석학자인 도날드 위니콧Donald Winnicott으로부터 영감을 받아 시작되었다. 그는 아동 발달 연구에 업적을 남긴 인물로, 어린이들이 어떻게 일상적인 사물들에 감정과 의미를 투영하는지를 밝혀냈다. 그는 엄마와의 행복한 기억을 연상시키는 장난감이나 곰 인형, 담요 같은 '과도기적 사물들'에 대해 집중적으로 연구했다. 이러한 사물은 어린 아이들이 의존에서 벗어나 자주적인 심리 상태를 갖게 도와주며, 그것의 실질적 기능과는 별개로 꼭 곁에 두어야 하는 중요한 물건으로 자리잡게 된다.[2] 위니콧은 어린아이뿐만 아니라 성인 역시 곰 인형이나 담요는 아니라 할지라도 특정한 과도기적 사물을 갖고 있음을 입증했다.

또한, 알레시는 이탈리아의 신경 병리학자이자 정신 분석학자인 프랑코 포르나리Franco Fornari에 의해 발전된 정서적 코드 이론도 참고하였다. 정서적 코드 이론은 모든 사물에는 부성, 모성, 동심, 에로틱, 삶과 죽음, 총 다섯 가지 코드가 있다는 것을 설명한다. 그는 이를 통해 사람들에게 특정한 메시지를 전달할 수 있음을 입증했다.[3] 알레시 제품 라인에서도 이러한 코드를 발견할 수 있다. 이에 관해 알베르토 알레시는 다음과 같이 언급했다.

"이러한 연구 결과 덕분에 90년대 초반 'FFF'라
고 명명한 우리의 핵심 프로젝트를 진행할 수 있
었습니다. 사물의 정서적 구조를 심도 있게 탐구하
는 것이 프로젝트의 명확한 목적이었습니다 …(중
간 생략)… 커피포트, 주전자, 곰 인형 사이에는 그
어떤 공통점도 없습니다. …(중간 생략)… 우리는 인
간의 삶과 행동이 오직 원초적 욕구 해결을 위해서
만 발현되는 것이 아님을 잘 알고 있습니다. 기존
의 도구들만으로도 버너를 켜고, 물을 끓이고, 커
피나 차를 만들고, 소금과 후추를 보관할 수 있으
며, 호두 껍질을 깨부수고, 화장실을 청소할 수 있
다는 것을 잘 압니다. 그러나 우리가 만들고자 했
던 것은 일상적인 삶을 위한 평범한 도구가 아니라
사람들의 행복과 안락함에 대한 욕구를 해소해 줄
수 있는 제품이었습니다."[4]

이러한 통찰을 위해 알레시는 몇몇 외부 고문으로 구성된
리서치 팀을 구성했다. 알레시 리서치 센터[Centro Studio Alessi]의 코
디네이터로 디자인 리서치의 진보에 공헌한 바 있는 로라 폴리
노로[Laura Polinoro], 소비자 음식 문화 전문가인 루카 베르첼로니[Luca
Vercelloni], 건축가 마르코 미글리아리[Marco Migliari] 등이 포함되었다.
알레시는 이들에게 오브젝트 토이[Object Toy](장난감과 제품을 결합한 제

품) 개발에 집중할 것을 요구했다. 그리고 이 혁신적인 제품들에 담긴 새로운 의미를 표현해 내기 위해 전통적으로 아무런 협력 관계를 이루고 있지 않던 30대의 디자이너, 건축가, 아티스트를 신중히 선별하기 시작했다.

개발의 초점은 빠르고 즉흥적인 창의적 과정에서 나오는 이들의 브레인스토밍 과정을 살펴보며 그들의 새로운 관점과 사고를 발굴하는 것이었다. 아주 긴 연구와 노력이 필요했지만, 결과적으로 아주 혁신적이고 구체적인 전략을 만들어 낼 수 있었다.

세상은 FFF 라인의 제품들을 반갑게 맞이해 주었다. 경쟁자들이 그동안의 안정적인 판매고를 유지하는 것만으로도 다행이라고 생각할 정도로 급속한 시장 환경의 변화가 일어났다. 알레시의 수익은 안나 G와 기타 제품 출시 이후 3년간 두 배로 상승했다. 또한, 알레시 브랜드는 이미 혁신적 제품에 열광하는 마니아 고객층을 형성하고 있었다. 1921년 회사 설립 이래 처음으로 알레시는 그레이브스Graves의 케틀kettle과 같은 세기의 디자인 아이콘을 창출하는 세계적인 브랜드로 자리매김했다. 알레시는 전 세계 일반 소비자들 사이에서도 명성이 높다. 물론 계속해서 새로운 라인과 제품들을 내놓고 있지만, 1993년과 1994년에 출시된 FFF 라인의 제품들은 여전히 베스트셀러다.

시장도 함께 변화했다. 알레시가 제안한 새로운 콘셉트 제

품들을 따라 만드는 경쟁자들이 생겨난 것이다. 생활용품 시장
뿐만 아니라 다른 제품 시장에서도 콘셉트 제품과 감성 제품들
이 쏟아져 나왔다. 알레시의 성공으로 제품의 정서적 역할의 중
요성이 강조되면서 감성 디자인에 영감을 받은 제품들이 우리
삶에 스며들기 시작한 것이다.

치열한 경쟁에도 불구하고 알레시의 브랜드 인지도는 낮아
지지 않았다. 모방 제품이 생기면 생길수록 사람들은 알레시 제
품에 더 높은 가격을 지불했다. 실제로 많은 기업이 여전히 오브
젝트 토이의 개발 공식을 모방하기 위해 고군분투하는 동안, 알
레시는 또다른 급진적인 혁신을 위해 지속적으로 리서치 프로젝
트를 진행했다. 알레시는 이후 2001년에서 2003년까지 21명의
건축가와 함께 '차와 커피 타워^{Tea and Coffee Towers}(차, 커피, 우유, 설탕
을 한 번에 모두 담을 수 있는 쟁반 디자인)' 프로젝트를 진행했다.

> 다양한 산업의 급진적 의미 혁신

FFF 프로젝트는 기업이 삶의 의미를 혁신시킬 수 있으며,
기업들도 혁신가가 될 수 있다는 사실을 보여 준 수많은 예시 중
하나다. 앞으로 컴퓨터에서 식품, 소프트웨어에서 자동차, 그리
고 통신 서비스에서 가정용 전자 제품에 이르기까지 다양한 산
업 속에서 급진적인 의미 혁신을 살펴보겠다.

우리는 앞서 다양한 사례들을 다루었다. 아르테미데의 메타모르포시스는 사람들의 관심을 '붙박이 세간'에서 '빛의 원천'으로 전환해 조명 기구를 사는 이유 자체를 변화시켰다. 카르텔의 북웜은 책꽂이의 의미를 변화시켰다. 다음 장에서는 닌텐도의 Wii와 스와치의 시계, 애플의 아이팟 등의 예시들도 심도 있게 다룰 것이다.

의미 창출을 통한 급진적 혁신은 어떤 산업에서든지 일어날 수 있다. 방송 산업도 예외는 아니다. 1980년대 후반에 등장한 리얼리티 쇼 중에 독일의 프로덕션 회사 엔데몰Endemol이 만들어 1999년 빅히트를 기록한 쇼가 있다. 바로 빅브라더Big Brother(조지 오웰의 소설 <1984>에서 차용한 개념으로 정보의 독점으로 사회를 통제하는 관리 권력, 혹은 그러한 사회 체계를 일컫는 말)다. 이 TV쇼가 시청자들에게 전달했던 새로운 의미는 인간의 행복, 만족, 성장과는 관련이 없었다. 즉, 모든 급진적 의미 혁신이 알레시의 사례처럼 반드시 인간의 행복이나 만족과 같은 감성적, 형이상적 가치와 관련되는 것은 아니다.

의미 또한 기술의 급진적, 점진적 변화 주기를 거쳐 영향을 받으며 변화한다. 오디오 플레이어를 떠올려 보자. 60년대와 70년대에 하이파이hi-fi는 연구소 장비와 전기 통신 공학을 상징하는 조립된 전자 시스템을 뜻했다. 뱅앤올룹슨은 사람들이 연구소가 아닌 가정에서 하이파이를 사용한다는 사실을 알게 되었

다. 그래서 이 기업은 디자이너들에게 사람들이 가정에서 어떻
게 생활하며 그들에게 현대식 가구들이 어떤 의미를 지니는지
밝혀 줄 것을 요구했다. 또한, 엔지니어들에게는 해당 환경에 맞
는 제품 개조를 부탁했다. 결과적으로 뱅앤올룹슨은 하이파이를
전자 장비의 일부에서 가구의 일부로 전환하는 데 성공했다. 사
실 덴마크 디자이너 자콥 젠슨Jacob Jensen은 뱅앤올룹슨에서 일을
시작하기 전 GEGeneral Electric에 그 프로토타입을 보여 주었다. 하
지만 이러한 의미 전환이 매우 급진적이었기에 GE에게 거절당
했던 것이다.[5] 그러나 이런 새로운 의미를 통해 제품을 혁신한
뱅앤올룹슨은 이후 30년 이상 시장을 휘어잡았다.

시간이 흐른 뒤, MP3 플레이어의 등장은 오디오 플레이어
의 진정한 의미에 대해 다시 생각해 보게 만들었다. 사람들은
MP3 플레이어 하나로 음악을 분류하고, 구매하고, 선택하고, 생
산하도록 만드는 경험적 시스템을 선호했다. 이와 동시에 오디
오 플레이어는 서서히 사라져갔다. 많은 급진적 기술의 변화 속
에서 애플과 같은 기업은 시장의 급진적 의미 혁신을 일으켰고,
결국 이는 뱅앤올룹슨 같은 기업에게는 엄청난 위협 요소가 되
었다.

개인 자산 및 소규모 기업의 회계를 위한 소프트웨어 애플
리케이션들은 급진적 의미 혁신의 또 다른 예를 나타낸다. 2장
에서 보았듯이 1980년대 후반 인튜이트는 유용하지만 복잡했던

애플리케이션들을 간소하게 만드는 데 앞장섰다. 하지만 그 이후, 소셜 네트워킹이 발달하면서 새로운 의미 변화가 일어났다. 웨사베^{Wesabe} 사이트와 같은 웹 커뮤니티는 사람들이 어떻게 저축을 늘리고 현명한 투자를 할 수 있는가에 대한 통찰력을 향상시키는 자료들을 제공했다. 인튜이트는 사람들이 개인 자산과 회계를 관리하기 위해 기업 전문가들이나 애플리케이션에 의존하기보다는 일면식도 없는 다른 일반인들에게 의존하는 새로운 문화를 맞닥뜨리게 되었던 것이다. 사람들이 과세와 같은 민감한 문제에 대한 정보를 타인과 공유하리라고 누가 상상이나 했겠는가?

점진적 혁신과 급진적 혁신

우리는 이러한 사례들을 활용해 2장에서 이야기했던 혁신 프레임워크를 확장할 수 있다. 기존의 프레임워크는 제품과 사용자 사이의 상호 작용에서 두 가지 측면을 강조한다. 이는 성능(기술과 기능)과 의미(제품의 언어와 감각)다. 기업 전략은 일반적으로 기술과 결부해서 일차원적으로만 묘사된다. 그러나 기업들은 이차원적으로 혁신 전략을 이끌어야 한다. 가장 중요한 것은 혁신이 이러한 두 측면에 있어서 급진적이거나 점진적으로 이뤄질 수

있다는 것이다(그림 3-1).

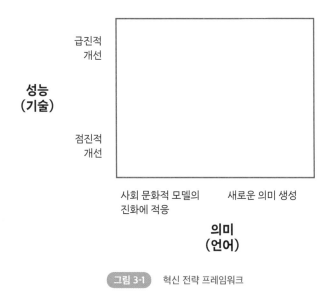

성능
(기술)

급진적
개선

점진적
개선

사회 문화적 모델의 새로운 의미 생성
진화에 적응

의미
(언어)

그림 3-1 혁신 전략 프레임워크

　　세로축의 기술적 혁신은 배터리의 수명을 늘리는 등 점진적
으로 일어나거나, 새로운 핸드폰의 출시처럼 급진적으로 일어
날 수 있다. 가로축의 의미적 혁신 역시 급진적이거나 점진적으
로 일어날 수 있다. 의미의 급진적인 혁신은 시장을 장악하고 있
는 기존 제품들과 확연히 다른 의미가 등장하는 것을 뜻한다. 이
러한 새로운 의미의 생성은 알레시나 아르테미데처럼 큰 변화를
일으킬 수 있다.

> 왜 급진적 의미 혁신이 필요한가

의미의 점진적 혁신은 급진적 혁신보다 더 자주 일어난다. 기존 시장을 지배하는 의미의 선호도 변화에 발맞춰 기업들도 자사 제품의 언어를 조금씩 수정하고 개선하기 때문이다. 예를 들어 패션 산업에서는 유행하는 스타일이나 색상, 기장 등이 매우 빠르고 빈번하게 바뀐다. 그리고 이런 변화에는 바지나 셔츠 등의 본질적인 의미에 대한 의문이 제기되지 않는다. 이는 이 책에서 패션 산업을 다루지 않는 이유이기도 하다.

물론 의미의 점진적 혁신은 패션에만 한정되는 것은 아니다. 자동차의 외형 변화를 생각해 보자. 70년대와 80년대에는 네모난 형태였지만 90년대의 스타일은 점차 굴곡지고 유연한 모양으로 변화했다. 오늘날에는 복잡하고 다면적인 모양으로 변하고 있다.

여러 산업 분야에 걸친 소재나 컬러 트렌드를 떠올려 보자. 90년대에 애플 아이맥 iMac이 출시된 이후에는 불투명한 플라스틱 소재가 널리 쓰였다. 얼마 뒤 크롬 도금이 유행하면서 자동차, 자전거, 핸드폰, 컴퓨터 모두 비슷한 재질로 만들어졌다. 이 사례들은 사회와 시장의 변화에 따른 제품의 점진적 진보를 보여준다. 이런 혁신들은 지배적인 의미에 의문을 가지기보다 기존의 의미를 더욱 강조하거나 주의를 환기시킨다. 이것이 바로

과거에 디자인의 정의와 역할로 여겨졌던 스타일의 영역이다. 이런 의미에서 미학 또는 아름다움은 의미의 점진적 혁신의 영역에 속한다.

잠시 당신 주변에 놓여 있는 제품 하나를 살펴보라. 멋지고, 세련되고, 스타일리시한가? 그렇다고 대답한다면 지금 당신은 유행하는 미의 표준에 맞춘 기업의 제품에 만족한 것이다.

당신을 만족시킨 이 제품은 한 명의 디자이너가 형태를 고안해 내거나 회사가 특정 디자인 회사에 만들어 달라고 부탁한 결과물이다. 결국, 이는 디자이너와 디자인 회사가 시장의 상황을 잘 읽고 이를 제품에 반영시키는 작업을 성공적으로 수행했음을 뜻한다. 그러나 반대로 해당 디자이너나 디자인 회사는 굉장히 보수적이었음을 반증하기도 한다. 스타일링으로써의 디자인의 성공은 혁신의 실패를 뜻하기 때문이다.

사람들은 최신 제품을 상징하는 디자인에 점점 더 많은 요구를 한다. 이는 더 이상 스타일적인 성공이 혁신의 성공으로 이어질 수 없음을 뜻한다. 소비자들은 이제 제품의 스타일을 읽어내는 일에 지식이 매우 풍부해졌으며, 기업은 트렌디하지 않은 제품을 감히 내보이지 못한다. 그러나 전략적인 관점에서 이는 혁신적 스타일링의 실패를 뜻한다. 어떤 기업이 점진적인 변형을 중심으로 한 디자인에 투자하거나 같은 방식으로 디자인한다

면, 타사와의 차별화에 성공하지 못할 것이다. 이러한 방식으로
접근한다면 디자인은 전사적 품질 경영처럼 기본적인 방어 전략
으로 전락하게 될 것이다.

이러한 이유에서 특정 교수나 경영인이 디자인을 성숙기에
접어든 산업의 차별화 원천이라고 말한다면 그 사람은 이미 10
년 이상 뒤처진 사람이라고 평가할 수 있다. 디자인을 통한 차별
화는 이미 한물갔다. 1996년 아르테미데의 카를로타 드 베빌라
쿠아는 "오늘날 모든 시장 주도 기업은 디자인이 하나의 장점이
라는 것을 알고 있으며, 모든 회사가 산업이나 제품에 상관없이
디자인을 활용한다"[6]라고 말했다. 알베르토 알레시는 이러한 관
점을 다음와 같이 설명한다.

> "디자인 해석이란 디자인의 '미식가적' 비전이라
> 고 볼 수 있으며, 조미료를 더하거나 덜면서 제품
> 을 더 맛있게 만드는 인위적 양념이라고 할 수 있
> 습니다. 결과적으로 이러한 양념은 제품을 더 흥미
> 롭게 만들 수 있습니다. …(중략)… 당신은 주변에
> 서 디자인의 미식가적인 비전이 포함되지 않은 결
> 과물들을 쉽게 찾아볼 수 있을 것입니다. 우리는
> 감정과 영감이 결핍된 지루한 사물과 개성 없는 제
> 품들의 세계에 둘러싸여 있으니까요. 하나의 전형

적 예로 자동차 산업을 생각해 봅시다. 자동차는
다 똑같아 보이고, 감성을 투영하는 경우는 매우
흔하지 않으며, 미적 개성이 없는 건조한 혁신을
보여줍니다."[7]

알레시나 아르테미데와 같이 급진적 의미 혁신을 이룬 기업
들이 점진적인 혁신을 전혀 하지 않는다고 주장할 수는 없다. 알
레시의 카탈로그에는 2천 개 이상의 제품이 있고, 매년 약 40개
의 최신 모델을 선보인다. 이들 중 대부분은 FFF 라인의 핵심 테
마를 창의적으로 재해석한 제품들이다. 아르테미데 역시 매년
새로운 조명 설치물을 여럿 출시한다. 이들 중 일부는 휴먼 라이
트라는 메타모르포시의 콘셉트를 적용한 조명 기구들이고 나머
지는 아름다운 오브제로서의 전통적인 의미를 반영한 조명 기구
들이다.

이들 기업과 다른 경쟁사들과의 차이점은 점진적 혁신을 수
행하는지의 여부가 아니라 급진적인 혁신에 관심을 두고 투자나
노력을 하는지에서 드러난다. 이들 기업은 주기적으로 극적인
새로운 의미를 만들어 내지만, 경쟁사들은 그렇지 못하다는 점
에서 차이가 나는 것이다. 급진적 혁신가들은 의미가 빠르고 폭
발적으로 변화하는 시기가 온다는 것을 안다. 그렇기에 그들은
경쟁자들보다 앞서 그 시기를 이끄는 것을 목표로 삼는다.

사용자 중심 혁신에서 벗어나라

의미 창출을 통한 급진적 혁신은 어떻게 일어날까? 앞서 1장에서 살펴보았듯이 지스몬디 회장은 시장 요구를 파악하려고 하지 않는다고 했다. 그는 시장의 요구를 파악하려고 노력하기보다 그들이 원하는 새로운 무언가를 제안할 뿐이라고 말했다. 급진적 혁신은 기업이 사용자들에게 다가가 그들이 현재 필요로 하는 것이 무엇인지를 이해하는 데서 비롯되는 것이 아님을 말하고 있는 것이다.

이와 비슷한 주장을 하는 사람은 지스몬디 회장뿐만이 아니다. 의미 창출을 통한 급진적 혁신을 위해 투자하는 많은 경영자가 사용자의 요구를 통해 혁신을 이뤄내기보다는 놀랍게도 정반대의 프로세스로 혁신을 추진한다. 이는 기업의 비약적인 비전을 제안하는 것에서 시작하는데, 알베르토 알레시 역시 지스몬디 회장과 매우 비슷한 맥락으로 이 개념을 묘사한 적이 있다. "메타 프로젝트(새로운 의미를 만들어 내는 작업) 안에서 일하는 것은 기능성과 필요성을 충족시키는 제품을 만드는 것 이상의 일입니다. 각각의 제품은 하나의 새로운 제안을 뜻합니다."[8]

알레시는 때때로 사용자를 '관객'이라고 표현한다. "사람들이 원하는 것을 전달하는 방식으로 디자인할 수 있지만, 이는 절

대 혁신적일 수 없습니다. 보다 예술적이며 시적으로 디자인하는 방식도 있지만, 이는 관객의 사랑을 받아야 하는 상업 예술 스타일의 혁신일 것입니다. …(중략)… 파블로 피카소Pablo Picasso는 그림을 그릴 때 타깃 관객을 고려한 적이 없었습니다. 또한, 타깃을 세분화하는 일도 없었습니다. 그러나 피카소는 훌륭한 화가였을 뿐만 아니라 그를 발견한 이들을 유명한 사업가로 만들어 준 주인공이기도 했습니다. 디자인 주도 혁신에도 이처럼 거대한 비즈니스의 잠재력이 내재되어 있습니다."[9]

뱅앤올룹슨의 디자인 및 콘셉트를 총괄하는 플레밍 묄러 페더슨Fleming Moller Pedersen 역시 다음과 같이 언급했다. "우리 기업에서 제품을 개발하는 것은 오케스트라를 지휘하는 것과 비슷합니다. 고객들은 관객이며, 최고의 음악을 위해 훌륭한 음악가들이 최선을 다해 연주하는 것이지요."[10]

> 사용자 의존의 위험성

세상에 제품을 선보이기 전 고객의 사전 평가를 통해 시장 환경을 조성하는 전략은 종종 새로운 의미를 창출하거나 급진적 혁신을 추진하는 데 장애물이 되기도 한다. 급진적 혁신은 기존 제품들과는 전혀 다른 상황과 사용자 접근에서 시작되기 때문이다. 기업이 특정 포커스 그룹focus group(특정 주제에 대해 소수의 그룹을

대상으로 하는 인터뷰)에 의존하며 새로운 의미에 대한 반응을 테스트한다면 기업은 이미 사람들이 가지고 있는 상식적 범위 내의 결과만을 얻게 된다. 일정하게 정해진 시나리오에서 탈피하지 않는 이상 급진적이고 혁신적인 제품에 대한 새로운 발견을 기대하기는 힘들다.

알레시나 아르테미데 같은 기업들이 전통적인 시장 테스트 방법을 거의 활용하지 않는 이유가 바로 이것이다. 만약 1991년에 소비자들에게 전형적인 호두까기 4개와 지오반노니의 다람쥐 호두까기 1개를 보여주었다면, 사람들은 아마 4개의 전형적인 제품을 호두까기로 인식할 것이다. 반면, 지오반노니의 다람쥐 호두까기는 장난감 같다고 평가했을 것이다. 급진적 의미 혁신 제품들이 이러한 시장 테스트에 의존했다면 이들 대다수는 세상에 나오지 못했을 것이다.

저가의 음성 합성기를 부착한 최초의 휴대용 전자 장난감인 스피크앤스펠Speak & Spell을 아는가? 반도체 제조업체인 텍사스 인스트루먼트Texas Instruments는 스피크앤스펠을 1978년에 50달러의 가격으로 세상에 내보였다. 어린아이들이 가지고 놀면서 알파벳과 철자를 배울 수 있도록 5가지의 교육용 게임을 제공하는 제품으로, 당시의 전통적인 시장 세분화에서 벗어나 매우 혁신적이고 새로운 의미를 제시했다. 이는 장난감인 동시에 교육용 제품, 가전제품이기도 했다. 단순히 인간 교사의 역할을 대체하는

것이 아니라 함께 놀고 소통하며 배우는 기계 '친구'의 개념을
처음으로 도입한 것이었다.

이 제품은 출시된 이후 어린아이들에게 큰 인기를 끌었다.
그러나 해당 콘셉트의 초기 시장 테스트 결과는 기대에 못 미
치는 결과를 가져왔다. 이 프로젝트가 거의 중단되기 직전까지
갔었다는 사실을 아는 이는 거의 없다. 포커스 그룹의 조사 결
과 보고서에 의하면 부모들은 이 제품이 시끄럽고, 음성이 차
갑고 단조롭다고 평가했다. 그러나 신제품에 대한 애정을 버리
지 않은 4명의 엔지니어가 있었다. 그들은 래리 브랜팅엄[Larry
Brantingham], 폴 브리드러브[Paul Breedlove], 진 프란츠[Gene Frantz], 그리고 리
처드 위긴스[Richard Wiggins]로, 그들의 선견지명과 추진력으로 이 제
품의 시장 출시가 가능했다.[11]

허먼 밀러[Heman Miller]가 에어론[Aeron] 의자를 출시할 때에도 비
슷한 일이 벌어졌다. 매우 스타일리시한 의자가 아닌 '앉는 기
계'로 해석되었던 이 제품은 기존 의자들이 지닌 의미와 많은 차
이점이 있었다. 이 의자의 가장 큰 특징은 등받이였는데, 이는
천이나 누빔으로 만들어지지 않았다. 등받이와 앉는 부분은 반
투명의 펠리클(합성물질의 일종)로 만들어져 앉은 사람의 신체에
맞게 변형되기 때문에 등에 가해지는 압력은 줄고 공기는 더 잘
통했다. 재질의 투명성은 의자의 구조와 메커니즘을 훨씬 잘 보
이게 해서 '앉는 기계'라는 새로운 의미를 더욱 부각하였다.

"프로토타입을 보여 주었을 때, 고객들은 미완성 프로토타입 말고 재봉이 마무리된 모델을 볼 수 있냐고 물었습니다. 그들은 우리가 보여준 것이 최종 버전이라고 생각하지 않았습니다." 허먼 밀러의 리서치와 디자인 개발 부서의 부사장을 맡고 있는 밥 우드Bob Wood는 당시 상황을 떠올리며 말했다. 그러나 에어론은 시장에 등장하자마자 사람들을 열광시켰고 출시된 지 10년이 지난 지금까지도 사람들이 가장 선호하고 동경하는 사무실 의자 중 하나가 되었다.

나는 뱅앤올룹슨의 재정 담당 경영자였던 폴 올릭 스키프터 Poul Ulrik Skifter에게 하이파이의 의미를 급진적으로 변화시켰을 때 어떻게 사용자 니즈 분석을 했었냐고 질문한 적이 있다. 그는 이렇게 답했다. "우리가 유일하게 시장 연구를 했던 제품은 베오그램 4000Beogram 4000(디스크의 반경을 따라 수평적으로 움직이는 톤 암을 가진 독창적인 턴테이블 레코드 플레이어)이었습니다. 당시 마케팅 전문가들은 이 제품이 덴마크에서는 15개, 전 세계적으로는 50개 남짓이나 팔릴 것이라고 말했었죠. 그러나 예상과 달리 그 모델은 우리 회사의 가장 성공적인 제품 모델 중 하나가 되었습니다."

이와 유사하게 닌텐도는 콘솔 게임의 혁신을 일으킨 Wii를 개발할 때 사용자들의 의견을 묻지 않았다. 엔터테인먼트 분석 개발팀의 수석 마케팅 디렉터이자 이사인 미야모토 시게루 Miyamoto Shigeru는 이렇게 말했다. "우리는 소비자 포커스 그룹을

사용하지 않습니다. 대신 산업 내 개발자들로부터 피드백을 받습니다." 최고 경영자인 이와타 사토루^{Iwata Satoru}는 "2005년 9월에 열린 도쿄 게임쇼에서 그것을 살짝 공개했을 때, 무거운 침묵만이 흘렀습니다. 마치 관객들이 어떻게 반응해야 하는지 모르는 듯한 콘서트장과 같았죠"[12]라며 회상했다.

사용자에게 새롭게 제안하라

애플은 많은 연구자나 경영인들이 사용자 중심 경영 기업의 사례로 자주 언급하는 기업이다. 그러나 애플은 실제로 사용자를 통해 전략을 구축하는 기업이 아니다. 반대로 사용자에게 제안을 던짐으로써 혁신을 추구한다. 1997년 애플은 드라이브를 사용하지 않고 인터넷을 통해 전자 파일을 교환할 것을 제안했다. 애플 아이맥 G3는 플로피 디스크 드라이브가 존재하지 않는 첫 데스크톱이었다.

스티브 잡스는 다음과 같이 말했다. "플로피 디스크를 한번 보십시오. 4기가바이트의 드라이브를 1메가바이트짜리 플로피 디스크에 백업할 사람은 아무도 없습니다. 백업하고 싶다면 ZIP 드라이브를 사용해야 합니다."[13] 그는 애플의 혁신적인 접근법을 강조했다. "우리는 고객이 많고, 많은 연구를 진행 중입니다.

하지만, 포커스 그룹을 이용해 제품을 디자인하는 것은 매우 어렵습니다. 사람들은 우리가 보여주기 전까지 그들이 진짜 무엇을 원하는지 모르고 있기 때문이죠."14

결국, 우리는 다음과 같은 사실을 알게 되었다. 급진적 의미 혁신은 회사가 사용자들에게 밀접히 접근할 때 일어나는 것이 아니라는 것을 말이다. 오히려 정반대의 방향으로 접근해야 한다. 기업은 사람들에게 새로운 변화를 보여주면서 시장 내의 새로운 비전을 독자적으로 이끌어 가야 한다. 이러한 제안들이 성공적일 때 사람들은 환호하게 되며, 비로소 기업은 독보적이고 장기적인 경쟁력을 얻게 된다.

이러한 주장은 기존의 많은 학자나 경영인들에게 비상식적이며 그들의 연구 성과 모두를 부정하는 것이 될 수 있다. 우리는 사용자 중심 디자인에 관해 과도하게 부풀려진 기대치를 갖고 살아왔다. 기업이 소비자에게 가까이 접근할 때 비로소 혁신이 발생한다는 수많은 이론과 밖으로 나가 사람들이 제품을 사용하는 모습을 파악해야 한다고 권유하는 책들로 인해 사용자 중심 혁신은 지난 몇십 년간 교과서와 대학의 지배적인 패러다임이자 원칙으로 자리 잡고 있었던 것이다.

그러나 우리는 이미 급진적 기술 혁신이 사용자를 파악하는 것에서 발생하는 것이 아님을 알고 있다. 모바일 커뮤니케이션

은 집 밖에서도 통화하고 싶다는 인간의 기본적인 필요를 목표로 했던 전자기파에 대한 수십 년간의 연구 결과를 반영했다. 하지만 이러한 필요성은 사용자 분석을 통해 발견한 결과가 아니다. 1980년대 초 세상에 선보이기 위해 개발되었던 수많은 커뮤니케이션 장치들은 기술 연구에 엄청나게 투자한 결과 탄생한 것이었다. 사용자 중심 연구는 그다음 단계에서야 더 나은 인터페이스를 만드는 점진적 기술 향상에 영향을 미쳤다.

기술적 도약은 과학과 엔지니어링의 힘으로 일어난다. 하버드 경영 대학원의 교수인 클레이튼 크리스텐슨의 연구는 왜 기업들이 파괴적 기술 혁신을 만들어 내지 못하는지 밝혀 주었다. 그들은 고객의 요구를 파악하는 일에만 너무 집중했던 것이다. 이는 더 큰 그림을 보지 못하게 함으로써 급진적 혁신을 가로막는 장애물이 되었다.[15]

급진적 의미 혁신에서도 마찬가지다. 급진적 의미 혁신은 기업들이 사용자들에게 가까이 다가가고 그들이 현재 상황에서 어떻게 행동하는가를 관찰하는 것으로는 이뤄질 수 없다. 만약 지스몬디 회장과 아르테미데 팀원들이 사람들의 집을 방문해 그들이 램프를 어떻게 사용하고 있으며, 전구를 언제 교체하고, 어떻게 불을 켜고 끄는지 기록했다고 치자. 그랬다면 단지 전구 교체나 작동 방식이 더 편한 램프를 제안하는 것에 그치지 않았을까? 사용자 중심 연구는 유용하지만 기업의 급진적 의미 혁신을

만들어 낼 수 없다는 치명적 한계가 있다.

아르테미데가 메타모르포시를 만들기 이전에 사람들은 조명을 통해 기분을 좋게 만들 수 있다고 그 누구도 상상하지 못했다. 또한, 그 누구도 유년 시절의 추억을 회상하게 하는 코르크 따개를 만들 수 있다고 생각하지 못했을 것이다. 급진적 혁신은 일반인들이 이미 알거나 유추할 수 있는 범위를 벗어난다. 만약 누군가가 이러한 상상과 생각을 특정 제품이나 서비스로 현실화한다면 그 제품과 서비스는 훗날 사람들의 꿈과 사랑의 대상이 될 것이다. 아르테미데와 알레시의 제품들은 출시되자마자 고객들의 관심과 사랑을 얻었고, 시간이 지난 지금까지도 여전히 그러하다.

> 새로운 의미와 사회 문화

이 책에 등장한 경영자들이 별나게 보이거나 혹은 최신 베스트셀러라고는 한 권도 읽어 보지 않은 것 같은 인상을 주더라도, 그들은 모두 정확한 목표를 가진 급진적 혁신가들이다. 그들은 사용자를 중심으로 점진적 변화를 꾀하는 경쟁자들보다 훨씬 더 많은 사람들의 마음을 사로잡는다.

그들의 혁신 프로세스는 남다르다. 그들은 인류의 역사 또는 우리의 삶 속에서 어떻게 많은 의미가 변화해 가고 있는지에

집중한다. 의미는 인간의 심리적이고 문화적인 측면을 반영한다. 우리는 사물에 의미를 부여할 때 가치나 신념, 규범, 전통에 상당 부분 의존한다. 즉, 경영자들은 개인의 삶과 사회 속에서 발생하고 변화하는 사회 문화적 모델을 그들의 조직과 경영 철학에 지속적으로 반영하는 사람들인 것이다.[16]

예를 들어 누군가가 SUV를 소유하고 타고 다니는 것이 멋지다고 생각한다면, 그것은 그가 속한 사회에서 크고, 힘 있고, 비싼 자동차를 가치 있게 여기기 때문일 것이다. 또한, 누군가가 와인을 따기 위해 복잡한 지렛대 장치의 코르크 따개를 선호한다면 아마도 그 사람의 내면에는 엔지니어의 본능이 꿈틀거리고 있을지도 모른다. 지렛대의 원리를 이용해 코르크 마개를 따면서 만족감을 느끼는 것이다.

그러나 사회가 변하면서 점차 연료 문제가 수면 위로 떠올랐고, 이전에는 작고 매력 없어 보이던 도요타의 하이브리드 자동차 프리우스가 사람들의 많은 사랑을 받고 있다. 이와 유사하게 와인을 즐기기 위한 부속품이었던 코르크 마개는 철학적이고 심리적인 치유를 요구하는 현대인들에게 유년 시절의 추억을 떠오르게 하는 오브젝트 토이 제품으로 사랑받게 되었다.

당연히 사회 문화적 모델 역시 변화한다. 대부분은 점진적 변화이지만 주기적으로 커다란 변화를 통해 새로운 패러다임을

만들어 낸다. 이러한 변화는 경제, 공공 정책, 예술, 인구, 라이프 스타일, 과학, 기술 등의 변화에 따라 일어난다.

새로운 의미를 지닌 제품들을 내놓는 기업은 이러한 변화를 강화하고, 지원하고, 자극한다. 우리가 보고 사용하는 제품들은 문화를 형상화한다. 주방에서 더 많은 시간을 보내고 다른 생활 공간과의 밀접한 연계성을 만들기 위해 알레시 같은 기업은 음식을 준비하고 접시를 닦는 기능적인 측면에서 탈피했다. 알레시는 주방을 따뜻하고 즐거운 영역으로 변화시키기 위한 노력을 하고 있다.

또한, 시계를 장신구나 시간 기록 장치가 아닌 일종의 패션 액세서리로 보는 시각은 1983년 스와치가 출시한 시계에서 시작되었다. 스와치가 아니었다면 우리는 시계에 대한 새로운 문화적 관점을 조금 더 늦게 알았을 것이다. 이러한 새로운 의미의 씨앗은 이미 사회 문화적 변화들 속에 숨겨져 있던 것이다. 기업은 이를 발견하고 제품으로 전환시켜 씨앗에 싹을 틔우고, 꽃을 피우는 역할을 한다. 스와치가 아니었다면 아마도 다른 누군가가 그 씨앗을 발견했을 것이다. 그러나 그 누구도 영영 발견하지 못했을 수도 있다. 이는 기술도 마찬가지이다. 만약 토마스 에디슨[Thomas Edison]이 백열전구를 발명하지 않았다면 누가 언제 백열전구를 발명했을지, 혹은 발명되지 않았을지 모를 일이다. 즉, 씨앗을 발견하고 싹을 틔우게 하는 일은 시간의 문제가 될 수도

있고, 새로운 기회의 실현을 가능하게 만드는 기술적 문제가 될
수도 있다.

새로운 사회 문화적 패러다임을 모색하라

사회 문화적 모델과 급진적 의미 혁신 사이의 연결고리를 더 잘
파악하기 위해서는 기술 혁신 연구의 패러다임이나 체계를 살펴
봐야 한다. 기술 혁신 연구의 체계는 한 산업 전체에 걸쳐 통용
되는 연구 절차와 무엇이 실현 가능한지, 시도할 가치가 있는지
에 대한 기술자들의 판단으로 이루어져 있다. 또한 이 체계는 점
진적 혁신과 급진적 혁신을 구분하는 기준점이 된다. 점진적 기
술 혁신이 기존 체계 내부에서 일어나는 반면, 급진적 기술 혁신
은 연구 체계 자체를 변화시킨다.

　사회 문화의 체계나 패러다임 역시 이와 비슷하다. 의미 혁
신은 점진적인 경우에는 현 사회 문화적 체계 내에서 발생하지
만, 급진적인 경우에는 완벽하게 새로운 체계를 만들어 낸다.[17]
의미의 급진적 혁신을 원하는 기업은 사용자들이 사물에 부여하
는 기존의 의미에 제한을 받으면 안 된다. 이러한 이유로 사용자
들과 약간의 거리를 두는 게 필요하다. 의미의 급진적 혁신에 투
자할 때는 아르테미데와 알레시와 같은 기업들처럼 뒤로 한 걸

음 물러나 사회, 경제, 문화, 예술, 과학, 그리고 기술이 어떻게 발전하는지 살펴야 한다.

이는 이미 진행 중이거나 가시적으로 드러나는 트렌드를 분석한다는 뜻이 아니다. 사회 문화적 현상들의 변화에 숨겨진 새로운 가능성, 즉, 아직 존재하지는 않지만 제품으로 전환할 수 있는 가능성을 찾는 작업이다. 아름다운 꽃이 될 새싹이 아니라 어떤 꽃이 될지 모르는 씨앗을 찾는 것이다. 이러한 이유로 기업에서는 새로운 제품의 의미를 창출하고 이해하는 능력을 필요로 한다.

또한, 오해하면 안 되는 사실이 있다. 사용자에게 가까이 다가가면 안 된다고 해서 그들의 요구를 무시해야 한다는 뜻이 아니다. 사람들이 어떻게 사물에 의미를 부여하는지 자세하게 조사할 필요는 있다. 제품 또는 서비스에 대한 직접적인 사용성, 만족도를 조사하는 것이 아니라 그것을 사용하는 인간을 근본적으로 탐구해야 한다는 뜻이다. 백열전구를 교체하는 사용자가 아니라 사람이 빛에 어떻게 반응하는지에 대한 인지적이며, 사회 문화적인 정황들을 파악할 수 있어야 한다.

또한, 기업은 변화하는 사회 문화적 맥락 안에서 사람들을 바라봐야 한다. 새로운 의미가 될 수 있는 가능성들을 이해하기 위해 뒤로 물러나서 사람들이 무엇을 좋아하게 될지, 그리고 어

떻게 새로운 제안을 수용하게 될지 상상의 나래를 펼쳐 보자.

> 세 가지 혁신 전략

이러한 통찰들은 세 가지 혁신 전략을 정의하는 데 도움을 주었다(그림 3-2 참조).

시장 주도 혁신은 사용자 요구 분석에서 출발하며, 사용자들을 더 만족시킬 수 있는 기술을 찾거나 유행에 맞춰 제품을 개선하는 전략을 뜻한다.[18] 사용자 중심 혁신 역시 시장 주도 혁신의 한 유형이라고 볼 수 있다. 시장 주도 혁신은 기존 시장에 존재하는 의미에 의문을 제시하거나 재정의하지 않는 전략으로, 사용자들을 더 잘 이해하고 그들을 만족시키는 것이 목적이다. 한편, 사용자 중심 혁신은 전통적인 시장 주도 접근법보다 효과적으로 현 시장의 사회 문화적 제도를 개선하고 발전시킨다. 이러한 혁신 전략은 점진적인 혁신의 영역 안에 포함된다.

두 번째로 급진적 기술 혁신 또는 기술 주도 혁신을 살펴보자. 이는 진보된 기술 연구의 힘을 반영하는 혁신 전략이라고 할 수 있다. 조명 산업 전반에 사용되는 발광 다이오드, LED는 1920년대 반도체 전장(電場) 발광체를 발산하는 다이오드의 기능성 연구에서 시작되었다. 해당 연구는 과학 연구와 기술 개발의 전형적 양식을 그대로 이어갔다. 적색, 녹색에 이어 청색 LED가

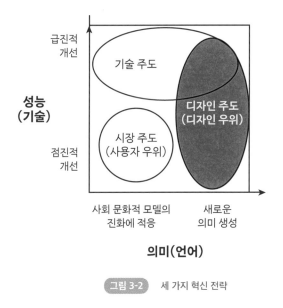

급진적
개선

기술 주도

성능
(기술)

디자인 주도
(디자인 우위)

시장 주도
(사용자 우위)

점진적
개선

사회 문화적 모델의
진화에 적응

새로운
의미 생성

의미(언어)

그림 3-2 세 가지 혁신 전략

개발되었고, 더 작고 효과적인 인공 불빛에 대한 요구에 대응하기 위해 기술의 점진적 개선이 계속 진행되었다. 기술 우위 혁신은 방대한 연구들에 중심을 두고 있다. 그러나 이와는 다르게 새로운 신기술이 파괴적 영향력을 가지면 때때로 장기적인 경쟁력의 원천이 되기도 한다.[19] 이러한 혁신은 급진적, 파괴적, 비연속적, 새로운 패러다임, 새로운 주기, 그리고 새로운 궤도 등의 이름으로 불리게 되었다.

마지막으로 급진적 의미 혁신인 디자인 주도 혁신을 살펴보자. 이는 새로운 의미와 제품들에 대한 특정 기업의 새로운 비전

에 의해 추진될 수 있다. 디자인 주도 혁신은 시장 주도 혁신 프로세스보다는 급진적 기술 혁신 프로세스와 비슷하다.

디자인 주도 혁신 전략을 세워라

기업들은 이제 혁신 전략 분석을 위해 그림 3-2 모델을 활용할 수 있다. 기업 내 수많은 프로젝트는 시장 주도 혁신의 영역 안에 속할 것이다. 이는 기존 제품 라인의 확장과 수정, 새로운 시장 트렌드에 따른 제품 언어와 스타일의 개조, 그리고 고객 만족을 위해 개선된 사용성과 새로운 기능을 포함한 신모델 개발까지를 포함한다. 이러한 활동은 단기 이익을 가져온다. 그러나 지속적인 경쟁력과 장기적인 이윤을 얻을 수 없다는 것이 문제이다. 기업의 지속 가능한 경쟁력과 미래는 기술 또는 의미에 대한 급진적 혁신을 구체화하는 프로젝트들에 의해 결정된다.

성공적 기술 도약을 이뤄내는 기업들은 기존의 기술에 집중하는 시장 점유자들을 끌어내리고 그들이 산업의 리더가 된다. 이 사실은 이미 많은 연구를 통해 입증되었다. 디자인 주도 혁신은 파괴적이면서 필수적인 혁신 전략으로 이해해야 한다. 결국, 급진적 변화를 만들어 내는 새로운 의미는 누군가에 의해 어느 날 갑자기 제품화될 수 있다. 허먼 밀러의 전 회장 브라이언 위

커^{Brian Walker}는 이렇게 말했다. "우리는 몇 해마다 세계가 어떻게 변화할 것인지에 대한 다양한 미래상을 그려 세계 규모의 시나리오를 만들었습니다. 그리고 스스로에게 '만약 이러한 방향들 중 한 가지 방향으로 세상이 변화한다면 사람들은 어떻게 일하고, 느끼고, 살아가게 될까?'를 묻곤 했습니다."[20]

이와 비슷하게, 알레시는 지난 몇십 년간 디자인 주도 혁신을 목표로 4개의 주요 프로젝트를 진행했다. 해당 프로젝트들은 포스트모더니즘의 새로운 언어에 초점을 둔 '차와 커피 광장^{Tea and Coffee Piazza, 1979-1983}'과 창의적이며 자발적인 문화 결합에 중점을 둔 '메모리 컨테이너^{Memory Containers, 1990-1994}', 디지털 건축 언어와 아시아 디자이너들의 시적 언어 안에서 새로운 디자인 코드를 발견하고자 했던 '차와 커피 타워^{Tea and Coffee Towers, 2001-2003}'가 있다. 물론 점진적 재해석 제품들도 많았지만, 이러한 프로젝트들은 완전히 새로운 제품군의 탄생을 이끌었다. 그들의 제품은 해당 산업의 사회 문화적 체계와 상식들을 변화시켰고, 알레시는 이러한 제품들에 의해 30여 년 이상 높은 매출을 기록했다. 더불어 사람들에게도 사랑받는 회사로 자리잡았다.

혁신 전략 프로젝트 포트폴리오에 디자인 주도 혁신 전략 프로젝트를 포함하지 않은 기업이 있다면 명심하라. 그들은 곧 경쟁사의 급진적 의미 혁신에 흔들리는 시장을 경험하게 될 것이며, 떠나가는 기존 고객들을 바라만 볼 수밖에 없을 것이다.

04

기술의 재발견

기술에 잠재된
의미를 꺼내라

급진적 기술 혁신과 급진적 의미 혁신은 단단히 얽혀 있다. 모든 기술은 다양한 의미를 지니고 있으며 그중 일부는 폭발적인 혁신의 잠재력을 가지고 있기 때문이다.

그림: 닌텐도 Wii

2007년 7월, <스포츠 일러스트레이티드^{Sports Illustrated}>라는 잡지에 실린 한 편의 기사에 다음와 같은 구절이 있었다.

> 지난 주 토요일, 브루클린의 선술집에서 열린 러스 야고다^{Russ Yagoda}를 위한 축하 파티는 비외른 보리^{Bjorn Borg}(스웨덴 출신의 테니스 선수로 테니스 역사상 가장 위대한 선수로 인정받고 있다)의 윔블던^{Wimbledon}(세계 최고의 역사를 가진 영국의 테니스 대회) 승리만큼은 아닐지라도 분명 특별했다. 23살의 광고 에이전트로 제1회 위블던^{Wiimbledon} 챔피언십에서 승리한 야고다는 환호와 함께 인공 잔디 위에서 무릎을 꿇고 승리를 마음껏 누렸다. 위블던은 실제 테니스 라켓처럼 팔을 휘둘러야 하는 닌텐도 비디오 게임기의 테니스 게임이다. 이 게임에서 승리한 야고다는 챔피언이 된 듯한 기분이라고 말했다. "누군가 내게 위블던의 승리와 윔블던에서의 승리, 어느 것이 더 뜻깊겠냐고 물어본 적이 있었는데, 저는 이렇게 대답했죠. '윔블던이 뭔데요?'"[1]

닌텐도는 Wii로 전자 게임 시장을 완전히 뒤집어 놓았다. Wii 게임기는 엑스박스나 플레이스테이션 같은 쟁쟁한 경쟁자들을 물리친, 가장 인기 있는 제품이 되었다. Wii는 의미의 급진

적 혁신과 기술의 급진적 혁신이 알맞게 혼합된 사례라고 볼 수 있다. 젊은 층을 타깃으로 한 가상 세계로의 수동적 몰입에서 벗어나 전 연령층을 위한 현실 속의 역동적인 오락이자 운동 기구의 역할로 게임기의 의미를 새롭게 정의했다. 기술적 측면에서 닌텐도는 게임기의 속도 감지 및 컨트롤러의 위치 측정을 가능하도록 한 혁신적 기술인 MEMS 가속도계를 사용했다. 이를 통해 닌텐도는 게임 시장의 급진적 혁신을 이끌어 낼 수 있었다.

본 장에서는 급진적 의미 혁신과 급진적 기술 혁신 사이의 상관관계에 대해 초점을 맞추고자 한다. 이번 장에서는 그림 4-1의 우측 상단 부분에 있는 기술 주도 혁신과 디자인 주도 혁신이 교차하는 부분을 상세히 다룰 것이다.

이 교집합은 산업 내 경쟁 구도를 뒤바꾸는 데 매우 중요한 역할을 하는 영역이다. 그러나 일부 기업들은 오직 한 측면에만 주목하는 경향이 있다. 예를 들어 마이크로소프트는 경쟁사들이 제안하는 혁신적인 의미들에 관심을 두지 않으며 오직 기술적 변화에 힘을 쏟아 왔다.[2] 이와는 대조적으로, 알레시 제품들은 기술적 혁신 측면에서는 상당히 뒤처져 있고 이를 위해 크게 노력하지 않는다. 그러나 급진적 의미 혁신은 지속적으로 이어 나가고 있다. 그럼에도 불구하고 이 두 전략은 서로를 보완하거나 강화해 줄 수 있다. 이는 기술과 사회 문화적인 환경들이 긴밀하게 연관되어 있기 때문이다. 또한, 이 두 전략은 크고(급진적),

작은(점진적) 혁신 주기를 거쳐 발전한다는 공통점이 있다.[3]

　　이제부터 디자인 주도 전략과 기술 주도 전략의 상호 작용을 통해 성공했던 산업과 제품들을 소개하고자 한다. 여기서는 닌텐도의 Wii, 스와치, 그리고 애플의 아이팟, 세 가지 사례를 집중적으로 살펴보겠다. 일반적으로 눈앞의 일을 처리하는 데 급급한 기업들은 단순히 기존의 의미를 유지한 채 기존 기술을

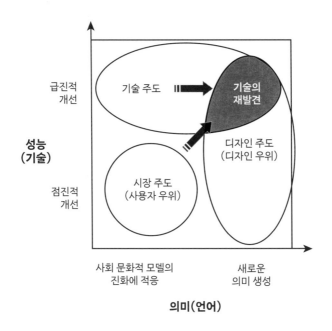

그림 4-1　기술 주도 혁신과 디자인 주도 혁신의 상호 작용

대체하는 데 혈안이 되어 있다. 그러나 새로운 기술이란 때때로 더 강력한 의미를 내포하고 있다. 기술 통찰을 통해 숨겨진 의미를 발견할 수 있을 때 비로소 기업은 시장의 리더로 자리 잡는 기회를 얻게 된다.

하이테크hightech 기업들과 기술 공급자들은 대부분 디자인에 관심이 없거나 별로 중요하지 않게 생각한다. 본 장은 특히 이러한 기술 주도 전문가들을 위해 쓰였다고 해도 과언이 아니다. 하이테크 기업들은 새로운 기술 등장에 숨겨진 새로운 의미를 발견할 수 있어야 하기 때문이다. 더불어 적절한 리서치와 투자를 통해 시장의 리더가 될 수 있는 잠재력을 찾아야 한다. 여기서는 새로운 기술이 상업적으로 적용되는 과정에서 Wii와 MEMS 가속도계 생산자와 같은 기술 공급자들이 디자인 주도 혁신을 어떻게 활용할 수 있었는지 상세하게 다룰 것이다.

더 이상 디자인을 차별화를 위한 도구로 여겨서는 안 된다. 또한, 차별화 그 자체만을 위해 존재한다고 인식해서도 안 된다. 본 장을 통해 디자인이나 제품에 대해 갖고 있던 기존의 고정 관념에서 벗어나 기술 혁신을 더욱 가치 있게 만들 수 있는 새로운 방법을 고민하는 기회를 갖길 바란다.

닌텐도의 부활: Wii와 MEMS

300억 달러 규모의 게임 시장에서 닌텐도는 소니, 마이크로소프트와 나란히 3대 핵심 기업의 자리를 차지하고 있는 기업 중 하나였다.[4] 닌텐도는 무너져 가던 게임 시장에서 새로운 타이틀과 개선된 그래픽, 게임 디자인의 새로운 접근으로 1980년대 후반에서 1990년대 초반까지 콘솔 게임 시장의 절대적인 리더로 자리 잡고 있었다.

하지만 1995년 소니의 '플레이스테이션 1', 2000년 '플레이스테이션 2', 그리고 2001년 마이크로소프트의 '엑스박스'가 출시되면서 닌텐도는 주도권을 잃고 힘든 시기를 겪게 되었다. 물론 닌텐도는 1996년 최초의 64비트 콘솔 게임인 '닌텐도64'와 2001년 출시된 128비트 콘솔 게임 '게임큐브GameCube'와 같은 신제품을 끊임없이 출시하였다. 그러나 시장 환경이 변화하면서 고객들은 더 이상 닌텐도의 신제품을 환영하지 않았다. 엑스박스가 2천4백만 대, 플레이스테이션 2가 1억2천만 대를 판매하는 동안 게임큐브는 겨우 2천1백6십만 대를 판매했다. 이로 인해 부동의 1위였던 닌텐도는 콘솔 게임 시장에서 3위로 뒤처지게 되었다. 심지어는 게임을 개발하는 콘텐츠 기업들도 닌텐도를 외면하면서 플레이스테이션 2용 게임 1467개가 출시되는 동안 게임큐브용 게임은 271개밖에 출시되지 않았다.

마이크로소프트와 소니는 2005년 5월에 출시한 엑스박스 360과 2006년 11월에 출시된 플레이스테이션 3을 통해 더욱 강력하게 시장을 확대해 나갔다. 두 기업 모두 고화질 이미지와 정교한 게임 그래픽을 제공하여 전 제품들보다 훨씬 더 발전된 신제품을 내보였다.[5] 이러한 상황에서 닌텐도는 완전히 새로운 개념의 게임을 개발해야겠다고 마음먹었다. "2001년 우리는 게임큐브의 판매를 이어가면서 레볼루션Revolution(Wii 기업 내부 개발 코드명)이라는 프로젝트를 만들었습니다." 닌텐도의 수석 마케팅 디렉터이자 엔터테인먼트 분석 개발팀 이사인 미야모토 시게루는 이렇게 말했다. "우리는 콘솔 게임 시장에서 힘만 있어서는 승자가 될 수 없다는 사실에 모두 동의했습니다. 고성능의 콘솔 게임기들만으로는 공존하거나 경쟁할 수 없습니다. 이는 마치 육식공룡으로만 공룡 시대를 설명하는 것과 같죠. 이렇게 되면 자멸하게 될 뿐이라는 것을 깨달았습니다."[6]

2006년 11월에 출시되었던 Wii는 경쟁사들과 비교했을 때 콘솔 게임기의 새로운 의미를 제시하여 혁신적 변화를 이끈 제품이었다. 스포츠나 과격한 게임을 할 때의 자연스러운 움직임을 그대로 사용하여 오직 손가락의 움직임만을 필요로 했던 콘솔 게임기의 의미를 완전히 바꿔버린 것이다. 혁신적인 동작 감지 컨트롤러 덕분에 사람들은 머리 위로 팔을 휘두르며 테니스공을 서브하거나, 골프채를 휘두르고, 자동차 그랑프리에서 핸

들을 꺾으며 운전을 즐기거나, 칼을 들이밀며 전쟁에 참전하고, 목표물을 향해 직접 총을 쏠 수 있게 되었다. 이러한 것들은 단순히 제품의 특징을 변화시킨 것 이상의 발전이었다. Wii는 게임을 즐기고 사랑하는 마니아들만의 가상 세계가 아니라, 모두를 위한 활동적 운동 영역으로 콘솔 게임기의 의미를 완전히 뒤바꿔 놓았다.

그래픽은 더욱 단순화되었다. Wii는 플레이스테이션이나 엑스박스처럼 화려하거나 미래지향적이지 않고, 반대로 단순하고 안정적이다. 동작 감지 컨트롤러 또한 간단한 조작 방식을 취했다. Wii(We라고 발음된다)라는 이름조차 게임기를 사용하는 모든 이들을 뜻하는 의미로 브랜드화되었다. 기존의 게이머들이 즐기던 전통적인 게임기와는 차별화되었다는 뜻에서 콘솔 게임기에 브랜드의 이름조차 표기하지 않았다. 그리고 TV 광고를 통해 Wii가 지닌 의미를 알렸다. Wii의 광고는 게임 화면 속 화려한 그래픽 디자인의 가상 이미지를 보여주는 대신, 움직이면서 게임을 즐기는 다양한 사람들의 모습을 담았다.

Wii와 동작 감지 컨트롤러의 중심에는 혁신적 기술이 있었다. 바로 MEMS 가속도계다. 이 작은 반도체 구성품은 움직이는 물체와 고정된 기구 간의 전기 용량의 변화를 측정해 세 가지 물리적 치수(x, y 그리고 z)에 따른 동작과 경사를 감지한다. 이를 통해 사람들이 컨트롤러를 어떻게 쥐며 얼마나 빠르게 이동시키는

지를 감지하는 것이다.

MEMS는 자동차에 이미 사용되고 있었다. 자동차의 에어백에 적용되어 있는 이 MEMS는 차량의 대형 사고 여부를 감지하는 역할을 하고 있었다. PC 업계에서도 노트북이 떨어지는 순간을 감지하여 하드 디스크의 손상을 방지하기 위한 자동 잠금장치를 작동하거나, 수평인지 수직인지를 감지하여 화면의 이미지를 회전시키기 위해 사용되었다.

사실, MEMS는 닌텐도에서 새로운 기술은 아니었다. 이미 닌텐도는 오직 2차원(x와 y)만 감지하던 기술을 포터블 콘솔에 적용해 공 모양의 캐릭터를 입체적으로 움직이게 만드는 '게임보이Game Boy'라는 제품을 선보였었다. 그러나 게임보이에 대한 시장의 반응은 처참했다. 그 당시 게임은 소수의 사람이 사이버 세상에서 즐기는 대상으로만 인식되었기 때문이다. 이로 인해 닌텐도는 Wii를 개발하기에 앞서 새로운 기능을 추가하기보다는 완전히 새로운 의미를 창출하는 데 집중했다. 이러한 목표 아래 브랜드 아이덴티티를 구축해 갔다. 제품 이름에서부터 광고에 이르기까지 제품 소개보다는 제품을 통해 사람들이 무엇을 할 수 있으며, 어떻게 그들의 라이프 스타일을 변화시킬 수 있는지에 초점을 맞췄다.

Wii의 핵심 콘셉트는 역동적인 신체 경험이다. MEMS 구성

품 하나는 메인 컨트롤러 안에, 또 다른 하나는 눈처크^{Nunchuk}(신체 활동과 게임이 결합된 게임을 할 때 손으로 잡고 사용하는 조종 장치) 컨트롤러 안에 있다. 이 둘은 전선으로 연결되어 있다. 이러한 조합은 컨트롤러의 위치를 감지하는 TV 위의 적외선 센서 바와 함께 플레이어의 신체적 움직임을 정확히 감지하도록 만들었다.

그림 4-2는 세 경쟁 기업의 혁신 전략을 나타낸다. 마이크로소프트와 소니는 둘다 수직적 상승을 보였다. 제품이 지닌 의미를 바꾸기보다는 기술 개발에 집중적으로 투자했다는 뜻이다. 그들의 투자는 열정적인 게임 마니아들을 위한 것이며, 육체적으로는 역동적이지 않은 가상의 오락이라는 기존의 게임 콘셉트를 강화하는 것이 목표였다. 이와는 대조적으로, Wii는 기술과 의미 양쪽 모두에서 급진적 혁신을 보이고 있다. 닌텐도는 산업 내의 새로운 기술을 콘솔 게임 시장에 도입했으며 누구에게나 활동적인 체험으로 가상이 아닌 현실에 존재할 수 있는 게임기의 새로운 의미를 시장에 널리 알렸다.

이러한 전략은 기술 개발 초기 단계에서 다양하게 활용될 수 있다. MEMS와 같은 구성품은 발명되었을 때 광범위한 활용 가능성을 얻는다. 이러한 신기술이 현실화되었을 때 기업들은 이를 어떻게 적용할 것인지, 가능성 있는 새로운 의미들과 결합해 새로운 시장 제품으로 전환할 수 있을지를 고민할 수 있다. 이는 새로운 의미를 시장에 침투시키는 원동력이 된다. 이렇게

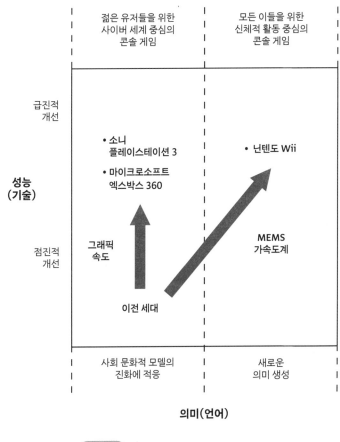

그림 4-2 콘솔 게임 3사의 혁신 전략 비교

숨겨진 의미를 발견하는 것이 바로 기술 통찰이며, 이로 인해 기업은 기술의 최대 가치에 접근할 수 있다.

안타깝게도 급진적 혁신에 관한 이론들은 종종 전략의 역동

성을 간과하며 기술 주도의 시장 탐구에 집중한다. 기술 주도의 탐구는 새로운 활용 가능성을 찾는 데 있어 기존 제품을 대체하는 것에 집중한다. 이 때문에 기존 제품의 의미를 강화할 뿐 새로운 의미를 찾는 데에는 한계가 있다. 그리고 만약 새로운 기술이 기존에 지니고 있던 의미와 적합하지 않으면, 기업은 새로운 기술이 숨기고 있는 또 다른 가치를 고려하지 못하게 된다. 실제로 마이크로소프트와 소니는 손가락만을 사용하는 기존 게이머들에게 별로 흥미롭지 않은 MEMS의 적용에 대해 깊게 고려하지 않았다. 그러나 그와는 대조적으로 닌텐도는 새로운 의미를 뒷받침해 줄 수 있는 MEMS에 적극적으로 투자했다.

이 의미와 기술 혁신의 결합형 전략은 닌텐도에게 엄청난 성공을 안겨 주었다. 출시 후 두 달 만에 Wii는 백만 대 이상 판매되었고, 2007년 4월 출시 6개월 만에 Wii의 전미 판매량은 엑스박스 360의 두 배, 플레이스테이션 3의 4배를 기록했다. Wii는 심지어 가장 성공적 게임기였던 플레이스테이션 2보다도 더 빠른 속도로 불티나게 판매되었다. 2007년 여름, Wii의 전 세계 누적 판매고는 약 430만 대를 기록했으며, 이는 1년 반 전에 먼저 출시된 엑스박스의 1천5십7만 대라는 실적을 압도했다.

이로 인해 소니는 가장 고가의 게임기 가격을 100달러 인하(599달러에서 499달러로)했고, 마이크로소프트 역시 엑스박스를 50달러나 할인(엑스박스는 버전에 따라 300달러에서 500달러를 호가한다)했

다. 소니와 마이크로소프트는 이처럼 같은 의미 체계 안에서 가격 경쟁을 펼쳤지만, 분석가들에 따르면 소니의 플레이스테이션 3의 경우 개당 200달러에서 300달러의 손실이 있었다고 한다. 제작 단가가 약 800달러인 이 게임기는 멀티코어 셀 칩^{multicore cell chip} 가격만 약 90달러이기 때문이다.

그러나 Wii는 가격도 약 250달러로 훨씬 저렴하고, 경쟁사들보다 구성품이 적고 낮은 제조 단가로 가격 대비 제품당 실수익은 약 50달러에 이르렀다. 더욱이 닌텐도라는 회사 이름을 게임기에 넣지 않았지만. Wii가 닌텐도의 기업 브랜드에 미친 영향 역시 매우 컸다. 2007년 <비즈니스위크^{Business Week}>에 실린 인터브랜드^{Interbrand}의 세계 100대 글로벌 브랜드 순위에 따르면 닌텐도는 2006년과 비교했을 때 7단계가 상승했다. 이와 함께 Wii 출시 이후 1년 사이 주가가 165퍼센트나 증가하는 결과를 가져왔다. 2007년 7월의 어느 월요일, 닌텐도의 시장 자본 총액은 530억 달러를 넘어섰다. 이는 닌텐도보다 규모가 10배나 크고 영화, 음악, 그리고 가전제품까지 함께 다루는 소니보다 높은 액수였다.

닌텐도의 혁신은 게임 콘텐츠 산업에 엄청난 파장을 일으켰다. 상대적으로 게임 콘텐츠가 부족하다는 약점을 보완하기 위해 Wii는 게임 개발자들을 끌어모으기 시작했다. Wii의 그래픽은 타사의 그래픽보다 단순했기 때문에 개발자들은 훨씬 더 빠르고 저렴하게 새로운 게임들을 생성해 낼 수 있었다. 전문가들

은 플레이스테이션 3이나 엑스박스 360의 게임 한 개당 평균 개
발 비용을 1천에서 2천만 달러로 짐작하는 반면, Wii의 게임 한
개당 개발 평균비용은 5백만 달러로 예측했다. 또한, Wii의 게임
한 개당 개발 기간은 약 1년인데 비해 경쟁사들의 경우 2년에서
3년이라는 시간을 필요로 했다. 2007년 7월, 마침내 Wii는 58개
의 게임 타이틀을 보유하며 46개였던 플레이스테이션 3보다 앞
서 나갔다.

더욱이 Wii가 미친 사회 문화적 영향력은 아무도 상상하지
못할 만큼 대단한 것이었다. 가장 인기가 많은 Wii 게임은 운동
종목으로, 신체적 움직임이 요구된다. 노르웨이의 한 고위 관료
는 가구에 몸을 부딪치거나 장식물을 망가뜨리지 않고 Wii를 자
유롭게 사용하기 위해 거실의 가구를 재배치하기도 했다. 이처
럼 Wii는 주어진 공간에서 운동을 즐길 수 있는 게임기로 사람
들의 삶과 라이프 스타일을 변화시켰다.

2007년 11월, 닌텐도는 Wii Fit라는 신제품을 출시했다. 이는
보드 타기, 훌라후프 돌리기, 스케이트 타기 등과 같은 다양한
균형 감각을 필요로 하는 게임들이었다. Wii가 가진 기존의 의
미를 건강과 물리치료가 가능한 도구의 의미로 확대하는 역할을
했다. 캐나다의 한 헬스클럽은 Wii 콘솔 게임기를 운동 기구의
일부로 사용하겠다고 발표했다. 미니애폴리스에 위치한 애보트
노스웨스턴Abbott Northwestern 병원의 시스터 케니Sister Kenny 재활 시

설에서는 뇌졸중 환자들의 회복을 돕기 위해 Wii를 사용하기 시작했다. 한 물리 치료사는 다음과 같이 말했다. "물리 치료는 매우 따분하죠. 하지만 그것이 재미있는 게임의 일부라면 모든 환자가 회복을 돕는 동작을 함과 동시에 즐거움을 찾을 수 있게 될 것입니다. 대단히 창의적인 혁신이 아닌가요?"[7]

Wii는 더 나아가 사회적 상호 작용의 수단이 되었다. 컨트롤러의 단순함과 손쉬운 작동으로 게임 방법을 간편화시킴으로써 실버 세대들도 쉽고 재밌게 즐길 수 있었다. 기존의 게임기가 방이나 지하실 한구석에서 혼자 놀고 있는 은둔 소년의 이미지였던 것을 생각하면 굉장한 차이를 만들어 낸 결과다.

패션 액세서리 시계의 탄생, 스와치와 쿼츠 기술

스와치는 엔지니어링의 도움도 크게 받았지만, 상상력에 의해 성공하게 된 회사다. 이는 강력한 기술을 상상력와 결합한다면 매우 특별한 무언가를 만들 수 있다는 사실을 깨닫게 해 준다.[8]

-니콜라스 하이에크Nicolas G. Hayek,
스와치 그룹 전 회장 겸 최고 경영자

1980년대 초반, 스위스 시계 산업은 무너지기 일보 직전이었다.[9] 전 시계 시장의 40퍼센트 이상을 차지하던 스위스 기업들은 1970년대 중반까지 세계 시계 산업을 선도했다. 그러나 쿼츠 무브먼트quartz movement(수정 진동자를 시간 표준으로 하는 시계 기술)와 디지털 디스플레이의 등장으로 모든 것은 변했다.

스위스 제조업자들은 쿼츠 무브먼트를 진작에 개발했으나 그 잠재력을 알아채지는 못했다. 그들의 핵심 역량인 숙련된 장인 정신과 정교한 조립에 맞지 않는 기술이라고 생각해 멀리했기 때문이다. 그러나 일본과 홍콩의 제조업자들은 값싼 노동력으로 쿼츠를 개발하여 저가 시장을 정복했다.

일본 기업인 세이코Seiko는 1970년 LED 디스플레이를 부착한 쿼츠 시계를 개발하고 상업화시킨 첫 회사다. 이들은 1973년에는 LCDLiquid Crystal Display(액정표시장치)를 부착한 시계를 세계 최초로 시장에 출시했다. 이에 대한 대응책으로 스위스 기업들은 하이엔드 마켓에 초점을 맞춘 고가 정책을 활용했다. 그러나 이는 아시아 기업들이 중저가 시장으로 이동하는 계기를 마련해 주는 결과를 불러일으켰고, 일본과 홍콩 제조업자들은 스위스 기업이 사라진 중저가 시장을 장악하게 되었다.

1970년대 말 스위스 기업들은 400달러 이상 가격대의 시장에서 앞서 나갔는데, 전 세계적으로 매년 800만 대 이상 팔렸다.

스위스는 그중 약 97퍼센트를 독점하고 있었다. 그러나 매년 전 세계적으로 4천2백만 개가 팔리는 75달러와 400달러 가격대 사이의 시계 시장에서 스위스 기업들이 차지하는 비중은 고작 약 3퍼센트였다. 4억5천만 개가 팔리는 저가 시장에서는 어디에서도 스위스 시계를 찾을 수 없었다. 그 결과는 어마무시했다. 약 10년간 1600개의 스위스 시계 기업 중 1000여 개의 기업이 몰락했고, 1970년 9만여 개에 달했던 일자리는 1983년 3000개로 급감했다. 이처럼 스위스 기업들이 줄줄이 도산하는 가운데 일본의 가장 큰 시계 제조업체인 세이코는 스위스 시계 산업 전체가 한 해 생산하는 제품 수 이상을 생산하는 기업이 되었다.

1980년 초반 니콜라스 하이에크는 스위스 은행의 금융 컨설턴트였다. 그 당시 스위스는 시계 제조업체의 양대 산맥이었던 SSIH(오메가 브랜드의 자회사)와 ASUAG(라도와 론진 브랜드의 자회사)를 중심으로 비틀거리던 경제 위기를 맞고 있었다. 이 회사들은 자사 주요 브랜드 일부를 일본 기업으로 매각하는 것을 고심하던 중이었다. 그러나 어느 날, 시계 산업을 연구했던 하이에크는 두 제조업체의 합병과 저렴한 플라스틱 제품, 즉 지금의 스와치를 통해 저가 시장의 아시아 업체들과 정면 대결을 제안했다.

"은행들은 우리의 제안서를 살피며 긴장하고 있었습니다. 특히 스와치에 관해서는 더욱 예민하게 반응했죠. '이 제품은 소비자들이 스위스를 떠올릴 때 연상할 만한 것이 아닙니다. 일본

과 홍콩에 대적하여 이 플라스틱 쪼가리로 대체 무엇을 할 수 있겠습니까?'와 같은 답변이었어요" 하이에크는 당시 상황을 떠올렸다. 그러나 이 저렴한 시계는 단순히 플라스틱 쪼가리가 아니었다. 하이에크의 이 아이디어는 사람들이 시계에 부여하는 의미와 소비자들이 스위스를 떠올릴 때 연상되는 생각까지 완전히 뒤바꿔 놓았다.[10]

스와치는 기능적인 관점에서도 특별한 특징을 지니고 있다. 시간 기록 장치를 넘어 패션의 기능까지 강조했기 때문이다. 디자이너, 건축가, 아티스트에 의해 위트 있고 독특한 디자인 컬렉션이 탄생했고, 가격은 40달러로 정해졌다. 패션 분야와 마찬가지로 스와치는 인기 있는 문화와 현재의 트렌드를 반영한 다양한 모델들을 찾아내려 노력했고, 매년 두 차례 컬렉션을 시장에 선보였다. 스와치의 저렴한 가격으로 인해 사람들은 패션 액세서리처럼 하나 이상의 스와치 시계를 가질 수 있었다.

한 저널리스트가 "대체로 개인이 몇 개의 스와치 시계를 소유할 수 있을까요?"라고 묻자, 스와치 매니저는 이렇게 반문했다. "당신 옷장 안에 넥타이가 몇 개지요? 이미 100개를 갖고 있다고 해서 넥타이 사는 것을 그만둘 수 있으신가요?"[11]

이에 대해 니콜라스 하이에크는 다음과 같이 설명했다.

"우리는 오로지 제품이나 브랜드만을 파는 것이 아닙니다. 중요한 것은 바로 감성을 파는 것이죠. 사람들은 손목 바로 위에 피부와 맞닿게 시계를 착용합니다. 하루 12시간, 어쩌면 24시간 시계를 착용하고 있기도 합니다. 시계는 개인의 이미지를 표현하는 데 있어 상당히 중요한 부분입니다. 시계에 진실한 감성을 더할 수 있다면, 그리고 강력한 메시지를 담을 수 있다면 저가 시장 공략에 성공할 수 있다고 확신했습니다. 우리는 사람들에게 오직 스타일을 제공하는 것이 아니라 메시지를 전달하고 있습니다. 바로 이 점이 중요한 핵심 포인트이자 우리 제품의 경쟁력입니다. 스와치는 고품질, 저렴한 가격, 도발적 삶의 즐거움 등 다양한 메시지 전달이 가능합니다. 그러나 가장 중요하면서도 모방하기 어려운 부분은 바로 스와치만의 독자적인 문화 코드를 소비자들에게 제공하고 있다는 점입니다."[12]

스와치에 있어서 가격은 중요한 요소다. 패션 액세서리가 되기 위해 스와치는 충동적 구매를 이끌 만큼 충분히 저렴해야 했다. 밀라노의 스와치 디자인 연구소장인 프랑코 보시시오 Franco Bosisio는 다음과 같이 말했다.

"가격이 얼마나, 왜 중요한지 생각하는 사람들은 많지 않습니다. 전 세계 어디서나 마찬가지죠. 스와치는 적당한 가격에 판매되며 매우 간결하고, 명확한 가격을 제시합니다. 미국에서는 40달러대이며, 스위스에서는 50스위스프랑, 일본에서는 7천엔 정도입니다. 더욱이 첫 출시 이후 10년간 가격은 그대로였습니다. 이러한 이유로 스와치는 가격도 저렴하지만, 친근한 브랜드로 여겨지고 있습니다. 스와치를 구매하고, 함께하는 것을 결정하는 일은 매우 쉬운 일입니다. 스와치는 도발적이면서도 소비자가 구매에 대해 심도 있게 고민하지 않도록 만듭니다."[13]

경제 분석가들과 경영자들은 제품 출시 초기에 시장이나 고객들에게 무슨 일이 일어나고 있는지 전혀 파악하지 못했다. 하이에크 자신이 다른 투자자들과 함께 신생 합병기업 SMH(후에 The Swatch Group으로 이름을 바꾸었다)의 51퍼센트를 사들이는 과감한 모험을 한 후에야 은행들은 마지못해 투자했다. 댈러스, 솔트레이크시티, 그리고 샌디에이고에서 진행된 초기 시장 테스트는 매우 실망스럽기까지 했다. 그러나 1983년 3월 하이에크는 결국 제품을 세상에 내놓았다. 그는 당시 상황을 이렇게 회고했다. "포기할 수 없었습니다. 수많은 아이디어를 냉정하게 판단하고

시장 진출을 과감하게 추진했습니다."

대부분이 이미 알고 있는 것처럼 스와치는 의미만큼이나 기술의 급진적 혁신을 대표하는 기업이다. 이는 최신 쿼츠 무브먼트 기술을 활용함과 동시에 제품 구조의 혁신도 함께 진행했기 때문이다. 전통적 시계의 메커니즘은 우선 완제품을 만든 후, 시계 케이스 안에 조립하는 구조다. 그러나 스와치는 이와는 반대로 케이스 하단 부분에 직접 구성품을 결합한 후 케이스를 초음파 용접 기술로 봉하는 방식으로 생산했다. 이로 인해 4mm 이상이었던 시계 두께를 1mm 이하로 줄일 수 있었으며, 일반적인 아날로그 시계의 경우 150개에 이르던 부품 수를 51개로 줄이게 되었다. 그 결과 전자동화된 스와치 공장에서는 각각의 시계를 약 67초 만에 조립하였고, 노동 비용은 총비용의 10퍼센트도 차지하지 않게 되었다.

스와치는 구조를 표준화하여 디자이너들이 새로운 디자인을 공장으로 빠르게 보급할 수 있도록 컴퓨터 디자인 시스템을 개발하였다. 이는 새로운 컬렉션을 빠르고 쉽게 출시하게 되는 결과를 낳았다. 이러한 모든 기술 혁신들이 있었기에 스와치 시계가 패션 액세서리로서 지닌 의미가 기업 성장의 결과로 이어질 수 있었다.

> 쿼츠 기술에 잠재된 의미

그림 4-3은 1980년대 초반 시계 산업의 혁신 전략들을 나타낸다. 쿼츠 기술이 등장하기 이전, 시계 부품들이 기계에 의해 움직일 당시에는 시계를 산다는 것은 곧 보석을 구입한다는 것을 뜻했다. 이러한 이유로 실제로 시계는 보석상에서 구입할 수 있었다. 과거 이탈리아에서는 첫 성찬식을 맞이한 8살의 아이들에게 시계를 선물로 주는 관습이 있었다. 그러나 시계를 받은 이후 서랍 속에 고이 간직하기만 할 뿐 아이들이 직접 이 시계를 차고 뛰어놀 일은 없었다.

쿼츠 기술이 등장했을 때 스위스 제조업자들은 전혀 관심을 기울이지 않았다. 기존에 제시하고 있는 의미를 바꾼다거나 쿼츠 기술을 활용해야 할 필요성을 느끼지 못했기 때문이다. 그들은 상류층을 대상으로 한 시장에 한 발 더 내딛고자 했으며, 럭셔리 제품으로서 전통적인 시계의 의미를 한층 강화하려 했다. 이와 대조적으로 아시아 기업들은 새로운 기술적 흐름을 적극적으로 활용했다. 이로 인해 그들 기업은 시계를 하나의 도구로 변형시키며 시계가 지닌 전통적인 의미를 서서히 변화시키고 있었다. 이제 시계는 보석이 아니었다. 타이머, 알람, 게임, 심지어 계산기 기능을 갖춘 기능적 도구였다.

이렇게 변화하는 시장 환경에서 스와치는 쿼츠 무브먼트의

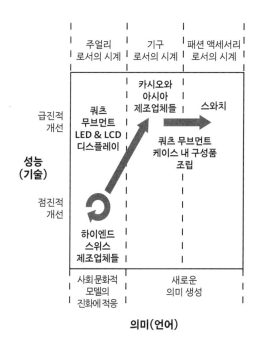

그림 4-3 1980년대 초반 시계 산업의 혁신 전략 비교

진정한 잠재력을 활용한 대표적인 기업이라고 할 수 있다. 스와치 이전에는, 그 어떤 기업도 쿼츠 기술에 특정한 의미가 연결되었을 때 파괴적 결과를 일으킬 수 있을지에 대해 고심하지 않았다. 오직 새로운 기능이 추가된 디지털 시계를 선보이는 데 정신없었을 뿐이다.

그러나 쿼츠 무브먼트 기술에는 새로운 의미가 잠재되어 있었다. 그 의미를 해석한 사람이 바로 시계 산업 외부인(하이에크 엔지니어링 컨설팅)이었지만, 스위스 산업을 잘 알고 있던 하이에크

회장이었다는 사실은 어쩌면 당연한 것인지도 모른다. 그는 시계 산업에 소속되어 있던 제조업자가 아니었기 때문에 전통적인 기계 조작의 발전에만 매달리지 않았으며 새로운 기술을 적용하는 것에도 두려움이 없었다. 또한, 스위스인이었기 때문에 작고 정교한 시계 부품을 설계하는 일에 뛰어난 스위스 제조업의 강점을 잘 살릴 수 있었던 것이다.

스와치가 LED나 LCD 대신 아날로그 디스플레이를 사용한 것은 단순히 우연이 아니다. 아날로그의 움직임은 스위스 제조업체들이 부속품 내장구조를 만들어 그들의 핵심 경쟁력을 가치화하도록 도왔다. 이렇게 사회 문화적 현상들을 차별화된 시각으로 관찰하고, 위험을 기꺼이 감수하며, 시장 테스트를 하지 않고도 강력한 기술과 생산 구조를 만들어 내는 데 성공한 스와치는 효율적인 디자인 주도 혁신의 핵심을 고스란히 보여 주고 있다.

비록 스와치의 초기 판매 실적은 미미했지만 이후 판매 실적은 빠르게 향상했다. 1983년 110만 대의 제품이 판매되었고, 1984년에는 400만 대, 1985년 800만 대가 팔리는 대성공을 이뤘다. 그리고 그 성공은 지속적이면서 장기적인 성장으로 이어졌다. 1992년 회사는 100만 번째 제품 판매를 축하하였고, 1993년 10주년을 맞이했다. 1985년 크리스티 경매 시장에서는 100스위스프랑이었던 피카소 그림이 새겨진 스와치 제품이 무려 6만8천2백 스위스프랑에 판매되었다. 이 일화는 스와치 브랜드가 지

닌 가치에 대해 많은 것들을 말해 주고 있다.

오메가^{Omega} 등 다른 브랜드도 소유하고 있던 스와치 그룹의 전신인 SMH는 거대한 수익을 냈다. 1983년 SSIH와 ASUAG 합병 직후, 총 수익은 15억 스위스프랑으로 1억7천3백만 스위스프랑의 마이너스 성장을 기록했다. 그러나 10년 후 SMH는 30억의 판매 수익과 4억 스위스프랑을 넘는 순수익을 내는 결과에 이르렀다. 마침내 SMH는 14퍼센트의 시장 점유율로 전 세계 시계 산업을 선도하는 대표적인 시계 제조업체로 우뚝 일어섰다.

Wii와 마찬가지로 경제적인 측면에서 스와치는 엄청난 성공을 거머쥐었다. 1994년, 미국 경제 잡지 <포천^{Fortune}>이 선정한 500대 기업 랭킹에 따르면 SMH의 수익은 전 세계 232위, 시장 가치는 119위, 이윤은 70위였고, 판매량 대비 이윤은 22위에 이르렀다. 실제로 전체 스위스 시계 산업은 스와치 효과로 득을 보았다. 1980년대 초반 거의 쇠퇴했던 스위스 제조업체들의 세계 시장 점유율은 1994년을 전후로 약 60퍼센트까지 상승했다. 이는 1970년대 초반 쿼츠 무브먼트 기술이 도입되기 이전보다 더 높은 수치다.

또한, 스와치는 Wii가 게임 산업에 영향을 미친 것과 마찬가지로 시계 산업에 문화적 영향을 미쳤다. 단순히 시간을 알려주는 기구로서의 시계의 의미는 시장에서 사라졌다. 1988년에 이

르자 기능에 의존했던 디지털 디스플레이 시계의 시장 점유율은 12퍼센트까지 급감했다. 사람들은 스와치가 보여 준 시계의 새로운 의미를 기다렸다는 듯이 열광적으로 반응했다. 이처럼 이 세상 모든 사람은 기업들이 선사할 기술과 의미의 생성을 언제나 기다리고 있다.

근시안적 접근과 기술 통찰의 차이

근시안적 기업들은 기술과 의미의 상호 작용을 통해 혁신할 기회를 흔히 놓치곤 한다. 그들은 혁신 전략을 '기술적 대용품'으로 한정하기 때문이다. 즉, 기존 기술을 신기술로 대체하는 혁신 방법을 사용함으로써 이러한 일이 발생한다. 그들의 목표는 기존의 의미를 그대로 둔 채 기존 제품에 기능을 더하거나 성능을 급진적으로 향상하는 것일 뿐이다. 시계 산업에서 나타난 사례처럼 아시아 제조업체들은 시계를 더 나은 기구로만 변형시키는 일에 주목했다. 그 때문에 쿼츠 기술에 투자하면서도 패션 액세서리라는 새로운 잠재적 의미를 발견하지 못했다. 이처럼 기술적 대용품을 찾거나 도구의 새로운 기능성을 통해 혁신을 이루려는 기업들은 사람들이 제품을 구입하고 사용하는 기본적인 이유가 변하지 않는다고 가정한다. 즉, 장기적으로 미래 시장을 내

다보지 못하는 대다수의 기업들은 실용적인 이유로만 기술 혁신을 사용한다. 경쟁 기업이 디자인 주도 혁신에 투자한 결과물을 보고 난 뒤에야 숨겨진 의미와 그 의미의 가치를 깨닫는 것이다.

우리는 앞에서 이와 관련된 예들을 이미 다루었다. 알레시는 주방 도구에 플라스틱을 사용한 최초의 기업이 아니다. 경쟁자들은 이미 오래전부터 스틸 같은 비싼 원료들을 폴리머 polymer(분자가 중합하여 생기는 화합물)로 대체했다. 이유는 단순히 비용 절감 때문이었다. 플라스틱 주방 도구들은 저렴하고 편리하며 때로는 사용 후 쉽게 버릴 수 있는 제품이라는 의미를 갖고 있었다. 그러나 알레시는 플라스틱이 장난감처럼 재미있는 오브제와 자유로운 표현을 구현하기에 적합한 조형적 특성을 갖고 있음을 발견했다. 알레시의 목적은 비용을 절감하거나, 쉽고 편리하게 버릴 수 있도록 만드는 것이 아니었다. 알레시의 목표는 플라스틱이 가진 잠재적 의미를 이끌어 내는 것이었다.

2장에서 언급한 북웜의 제조 회사인 이탈리아의 플라스틱 가구업체 카르텔도 이와 비슷하다. 이미 가구 제조업체들은 비용과 편리성 때문에 나무에서 폴리머로 재료를 교체해 가고 있었다. 결과적으로 사람들은 집 안의 눈에 잘 띄지 않는 장소에 저렴하면서도 실용적인 가구들을 놓을 수 있었다. 그러나 카르텔이 찾아낸 플라스틱의 핵심 가치는 '저렴함과 편리성'이 아니었다. 카르텔은 직접 만드는 예술품의 콘셉트를 현실화할 수 있

게 도와줄 수 있는 재료로 플라스틱을 찾아낸 것이다. 또한, 아르테미데의 메타모르포시의 경우 쉽게 전원 스위치를 조절하기 위한 수단으로 전자 리모트 컨트롤을 만들어 조명 산업 내에서 그들의 터전을 마련했다. 그러나 리모트 컨트롤 기능은 새로운 기술이 아니었다. 오로지 기술을 램프와 결합해 램프의 의미를 새롭게 전환하는 역할을 하도록 활용되었을 뿐이다.

그러나 무엇보다 기술 통찰의 가장 유명한 사례는 애플의 아이팟일 것이다. 전 세계 기업과 경영자들이 기술의 숨겨진 의미 발견이 왜 중요한지를 깨닫게 도와주었기 때문이다. 창조적 아이디어 제품의 상징이자 과거 백열전구의 발명과 대적하는 성공적인 혁신의 전형이 된 아이팟의 이야기는 이미 여러 비즈니스 저널을 통해 수없이 다뤄졌기 때문에 다시 소개하지는 않겠다. 대신 기술적 대용품의 개발을 목표로 하는 근시안적 접근과 기술 통찰의 영향력을 비교해 보고자 한다.

그림 4-4는 디지털 오디오 인코딩$^{\text{Digital Audio Encoding}}$의 출현, 특히 MP3로 알려진 MPEG 오디오 레이어 3$^{\text{Audio Layer 3}}$의 등장에 따른 휴대용 오디오 플레이어 산업의 혁신 전략들을 보여 주고 있다. 한국 기업 티에이케이정보시스템$^{\text{TAK}}$, 구 새한정보시스템은 1997년 MP맨이라는 최초의 MP3 플레이어를 선보였다. 캘리포니아에 본부를 둔 다이아몬드 멀티미디어$^{\text{Diamond Multimedia}}$는 1998년 리오 PMP300$^{\text{Rio PMP300}}$으로 그 뒤를 따랐다. 뒤이어 컴팩

Compaq은 1999년 개인용 주크박스인 PJB-100을 출시했는데, 이는 100장의 CD(약 1200곡)를 담을 수 있는 6GB 하드 드라이브를 장착하고 있었다. 2000년 제조업체들은 이퀄라이저 및 분류 기능을 지닌 창조적이고 세계적인 노매드 주크박스Nomad Jukebox 등 추가적 기능을 갖춘 더 많은 MP3 플레이어를 시장에 내보였다.

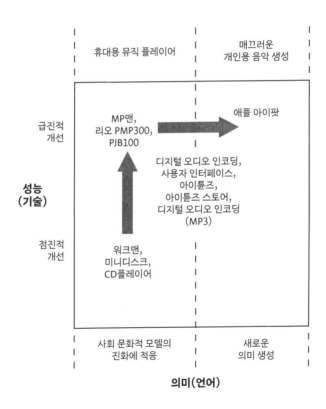

그림 4-4 1990년대 후반에서 2000년대 초 휴대용 오디오 산업의 혁신 전략 비교

이 모든 제품들은 당시 휴대용 카세트 및 CD 플레이어를 대체하는 제품을 내보이겠다는 공통적인 목표를 가지고 있었다. 그러나 그들이 더 효율적이며 강력한 성능을 제공했을지는 몰라도, 외부에서도 음악 듣는 것이 가능하다는 기존의 의미는 그대로였다. 리오 PMP300의 광고에서는 "오디오 카세트보다 더 작고 작동 부품이 없기에 소리가 튀는 일이 절대 없습니다. 걸을 때도, 과격한 운동을 할 때도 사용하기에 이상적입니다"라고 제품을 설명했다. 이런 플레이어들의 형태, 사이즈, 스타일, 그리고 인터페이스는 전형적인 워크맨 혹은 디스크맨Discman과 일치하는 것이었다. MP맨이라는 이름마저도 소니 워크맨의 대용품이라는 사실을 그대로 드러내 주고 있다.

이와 같은 기업들과는 대조적으로 애플은 기술적 대용품을 개발하기 위해 투자하는 대신, 급진적 혁신을 이루기 위해 2001년에 디지털 오디오 인코딩의 새로운 의미를 찾아냈다. 그 의미란 사람들이 자신만의 음악 리스트를 만들 수 있다는 점이었다. 아이팟은 그저 휴대용 음악 플레이어가 아니었다. 애플이 만들어 낸 제품은 아이튠즈 소프트웨어 애플리케이션, 아이튠즈 스토어, 그리고 아이팟을 연결해 음악을 사서 듣게 만드는 시스템이었다. 이러한 시스템은 고객들이 음악을 듣기 위해 애플 브랜드와 함께 하도록 만드는 통합된 경험 서비스로 자리잡았다. 취향에 맞는 음악을 선택하여 99센트라는 저렴한 가격으로 구매

하고 개인화된 플레이리스트에 컬렉션을 만들어 관리할 수 있게
되었다. 또한, 차, 사무실, 집 등 장소에 구애 없이 아이팟을 통해
나만의 음악을 들을 수 있게 되었다.

아이팟의 성공 요인은 많은 이들이 주장하는 것처럼 세련된
스타일이나 유저 인터페이스 디자인^{User Interface Design} 또는 저장 가
능한 곡 수(실제 아이팟의 첫 모델은 5GB 드라이브로 PJB-100과 주크박스
제품보다 뒤처졌다)와 같은 성능 때문이 아니다. 바로 음악을 즐길
수 있는 새로운 통합 시스템을 이용할 수 있다는 새로운 의미 덕
분이다.

이것이 의심스럽다면 숫자로 살펴보자. 애플은 2001년에 아
이팟을, 2003년 초에 아이튠즈 스토어를 출시했다. 그리고 아이
튠즈는 2003년 후반이 되어서야 윈도우에서 사용이 가능했다.
출시 이후 2년간 누적된 판매량보다 2004년에 이러한 시스템
이 갖춰진 후 약 8배 이상의 판매고를 기록했을 정도로 아이팟
의 판매가 급증했다.[14] 또한, 애플의 주가는 2004년 초까지 2001
년 수준(10달러 미만)을 유지했으나 2007년 10월을 기준으로 거의
200달러로 상승했다. 휴대용 음악 플레이어에서 차지하는 아이
팟의 시장 점유율은 2006년 약 75퍼센트에 육박했으며, 아이튠
즈 스토어는 미국 전체 합법적 음악 다운로드 시장의 90퍼센트
를 점유했다.

아이팟은 기술 통찰의 완벽한 사례다. 다른 경쟁사들이 예전 기술을 놓고 기술 대체를 위해 기존 의미를 그대로 차용한 것과 대조적으로 애플은 디지털 오디오 인코딩의 잠재된 의미를 새롭게 찾아내고 재해석했다. 디자인 주도 혁신과 기술 주도 혁신의 결합으로 애플은 굉장히 특별한 경쟁력을 얻을 수 있었다.

연구 개발 단계에서의 디자인

조지아(유럽과 아시아의 경계인 코카서스 산맥에 위치한 국가) 국경 근처에 기름이 솟아오르는 웅덩이가 있는데 그 면적이 약 백여 대의 배가 정박할 수 있을 정도로 넓다. 이 기름은 식용은 아니며, 연료로 사용되거나 노예나 낙타의 가려움과 피부병을 치료하기 위한 연고로 사용된다. 사람들은 이 기름을 얻기 위해 먼 거리도 주저하지 않고 찾아온다. 모든 주변 지역의 연료가 오로지 이 기름에만 의존하고 있기 때문이다.[15]

- 마르코 폴로 Marco Polo

내가 계속 언급하고 있는 세 가지 사례 Wii, 스와치, 아이팟은 기술의 급진적 혁신과 의미의 급진적 혁신이 긴밀하게 연결

되어 있음을 나타낸다. 모든 기술은 여러 의미를 갖는다. 그중 일부는 설령 단번에 드러나지 않더라도 폭발적인 혁신의 잠재력을 담고 있다. 이는 마르코 폴로가 맞닥뜨린 석유 웅덩이와 같다. 그는 기름이 불을 지피는 데 도움을 주고, 상처를 치료할 수 있다는 즉각적 의미를 발견했다. 그러나 그 당시 누구도 훗날 석유라 불리게 될 그 기름의 파괴적인 잠재력을 알아채지 못했다.

오늘날 아주 소수의 기업만이 의미와 기술 사이의 밀접한 연계성을 이해하고 활용하고 있다. 잠재적인 의미를 찾아내기는 어렵지만, 그 가치는 굉장하다. 무엇보다 기술 집약적 기업의 연구 개발 부서의 경우 그 역할이 가장 중요하다고 할 수 있다. 기술 공급업체들 역시 단순히 부품과 도구를 제공하는 제2인자의 역할에서 더 나아가 새로운 주인공이 될 기회를 얻기 위해 기술 개발과 의미 창출에 대해 생각해 볼 필요가 있다. 그 이유를 지금부터 천천히 알려주도록 하겠다.

모든 회사의 연구 개발 부서는 사회 초년기부터 기술 제조업자로 자리 잡은 엔지니어들과 과학자들의 왕국이라고 불릴 만큼 기술 집약적이라는 특성이 있다. 혹시 디자이너들이 포함되었다 하더라도 그들은 보조하는 역할을 맡을 뿐이다. 특히 하이테크 기업들은 디자인을 적절한 유저 인터페이스User Interface(사람과 컴퓨터 시스템 간의 상호 작용)를 만들어 내고 이로 인해 기술이 더욱 유용해질 수 있도록 보조하는 역할, 기술을 보호하거나 멋지

게 포장하기 위한 역할 정도로 여기는 경우가 많다.

기존의 혁신 경영과 기술 혁신의 이론들 역시 디자인의 역할에 대해 같은 관점을 견지한다. 이 이론들은 산업이 몇 가지 단계를 거쳐 발전한다고 설명한다.[16] 초기 단계에서는 한 개 이상의 급진적인 신기술이 특정 산업에 침투하여 기능과 성능 면에서 급속한 변화를 만들어 낸다. 이 단계에서는 가장 효과적으로 제품을 설계하고 기술적 문제를 해결하기 위해 고군분투하게 된다. 이후 해당 기술이 천천히 쇠퇴하면서 혁신 가치가 사라지고 기존 제품들이 일용품으로 전락하게 된다. 결국, 또 다른 기술 혁신을 찾아 나서게 되는 것이다.

혁신적인 기술의 가치가 쇠퇴하고 일용품이 되어가는 시점에서 디자인은 점진적 혁신을 위한 차별화 도구로 활용되어 왔다. 이는 기업들이 그들의 제품을 경쟁사들과 차별화되어 보이게끔 만드는 무기로 디자인을 활용하였음을 뜻한다. 이러한 배경에서 디자인은 제품 라인 확장이나 신속한 창의성, 유저 인터페이스, 그리고 스타일로 논의되었다. 이러한 해석은 점진적 혁신 안에서는 적합했을지도 모른다. 그러나 게임기, 시계, 그리고 디지털 음악 플레이어의 사례가 보여 주고 있는 것처럼 기술 혁신의 이러한 예들은 근시안적 혁신이라고 할 수 있다.

기호학자 지암파올로 프로니[Giampaolo Proni]는 "기술은 기회를

제공한다"[17]라고 말했다. 기술은 쿼츠 무브먼트가 칫솔 제품에는 적용될 수 없는 기술인 것처럼 무한한 기회를 제공할 수는 없다. 하지만 마르코 폴로의 석유 발견처럼 초기 개발자들이 미처 상상도 못했던 기회가 숨어있다는 것은 분명하다.

디자인 주도 혁신의 급진적 혁신 안에서 디자인은 특히 산업 초기나 새로운 기술이 등장할 때 핵심 역할을 할 수 있다. 그림 4-5는 앞에서 언급한 세 가지 사례에서 배운 가르침을 도식화해 놓은 것이다. 새로 등장하는 기술에는 수많은 의미가 잠재되어 있음을 나타내고 있다. 이 중 일부는 즉각적으로 활성화되는데 대부분 초기에 기술 개발을 이끄는 이들에 의한 것이다. 그밖의 다른 의미들은 드러나지 않지만 언젠가는 베수비오 화산 Vesuvio volcano(이탈리아의 나폴리만 연안에 있는 산)처럼 그 가치를 분명하게 드러낼 수 있는 잠재력이 있다. 이탈리아의 고대 도시 폼페이의 거주자들은 그들이 흔히 알고 있던 대로 봉우리를 산으로 정의해 베수비오 산이라 불렀다. 거주자들은 주변 지역에서 자주 발생했던 지진과 원뿔 모양 봉우리의 수상한 징조들을 무시한 채 봉우리를 산의 개념으로 접근했다. 그들은 분화구 가장자리를 둘러싼 거대한 평지에 포도밭과 농장을 개척해 그들의 삶의 터전을 마련했다. 기원후 79년 베수비오 산은 그 잠재된 의미를 분명하게 드러냈다. 갑자기 대분화를 일으킨 베수비오 화산으로 인해 폼페이를 비롯한 여러 도시가 순식간에 죽음의 도시

로 변모하고 지하에 매몰되는 대참사를 겪은 것이다.

혁신 전략을 오직 기술 혁신의 일차원적 시각으로만 바라봐서는 안 된다. 이처럼 직접적이고 일차원적으로 접근한다면, 기술이 지닌 수많은 의미와 그 가능성을 찾아낼 수 없다. 이러한 접근은 두 가지 근시안적 행동 결과를 만들어 낸다. 바로 새로운 기술의 즉각적인 의미가 기존의 의미와 일치하지 않게 되며, 사람들이 원하지 않는 의미일 경우 기업은 해당 기술을 폐기하고 경쟁력 없는 것으로 여기게 되는 것이다. 그림 4-5에서 아래로 향하고 있는 화살표가 이러한 현상을 뜻한다. 이는 과거에 게임기 산업에서도 발생했던 일이다. 현실 세계 속의 신체적 움직임은 게임 마니아들이 추구하던 가치가 아니라는 이유로 마이크로소프트와 소니는 MEMS 가속도계에 투자하지 않았다.

새로운 기술이 지닌 일차적인 의미가 시장의 니즈나 가치에 부합하지 않는다면 기업은 그림 4-5에서 위로 향하고 있는 하얀 화살표가 의미하는 것처럼 기존 기술을 새로운 기술로 대체하고자 할 것이다. 그러나 결국 누군가는 기술 통찰을 통해 기술의 강력한 내재적 의미와 그 본질적 가치를 알게 된다.[18] 그리고 마침내 파괴적인 영향력을 미치게 될 것이다. 닌텐도와 스와치처럼 해당 시장의 강력한 경쟁자로 부상할 수도 있고, 애플처럼 새로운 경쟁자로 주목받을 수도 있다.[19]

　　한 기업이 급진적인 새로운 의미를 시장에 선보일 수 있다는 것을 깨닫고 새로운 기술에 마음을 연다면, 그림 4-5의 대각선 화살표가 의미하듯 기술 통찰이 일어나게 된다. 또는, 가로 화살표가 가리키고 있는 것처럼 기업이 새로운 기술 내부의 더 강력한 의미를 추구함으로써 기술 통찰을 통한 성공을 이룰 수 있다.

　　즉, 이를 통해 몇 가지 중요한 사실들을 파악할 수 있다. 첫째, 기술 혁신의 최대 잠재력은 누군가 새로운 기술의 더 강력한 잠재 의미를 찾아낼 때에만 얻을 수 있다는 사실이다. 둘째, 기술 통찰은 대체로 기술 혁신 그 자체보다 더욱 파괴적인 영향력을 발휘한다는 것이다. 셋째, 새로운 기술이 등장하게 되면 기업은 경쟁자들보다 빠르게 기술 통찰에 대해 탐구해야 하는데, 이때 여러 가지 질문들을 던지는 것이 중요하다. 이 기술 뒤에 숨겨진 새로운 의미와 가치가 무엇인지, 의미 있는 해석을 어떻게 이끌어 낼 수 있는지, 이러한 새로운 의미를 통해 어떤 잠재력을 발휘할 수 있는지, 어떤 혁신적 변화를 주도할 수 있을지 등을 말이다. 그리고 기술 주도와 디자인 주도 혁신 양쪽 모두에 균형 잡힌 투자를 해야 한다. 넷째, 기술 주도와 디자인 주도 혁신이 밀접하게 연관되어 있기 때문에 디자인은 하이테크 기업들에게 기술만큼 중요한 자원이다. 급진적 신기술과 새로운 의미들을 연구하는 과정에서 디자이너의 지원이 반드시 필요하기 때문

이다. 스와치의 하이에크 회장의 경우 쿼츠 기술의 숨겨진 의미
에 관한 의미 해석을 이루었고, 마침내 예술가와 디자이너의 도
움으로 스와치의 브랜드 철학은 빛을 발하게 되었다.

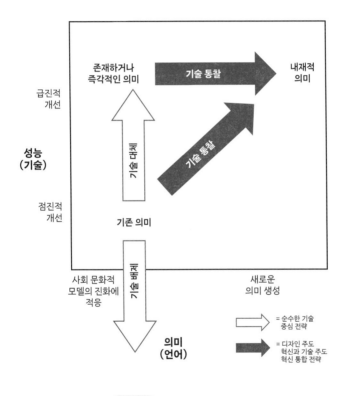

그림 4-5 기술 관리 전략의 비교

　　2장에서는 관련 프로세스가 어떻게 진행되는지에 대해, 3장에서는 선구적 기업들이 어떻게 기술과 의미 사이의 상호 작용을 이뤘는지에 대해 설명한 바 있다. 이후 8장에서는 이탈리아의 식품 회사 바릴라^{Barilla}의 연구 개발팀 매니저가 어떻게 기술 통찰을 디자인과 결합하여 활성화했는지 더 자세하게 설명할 것이다.

디자인이 기술 공급업체에게 미치는 영향

2007년 한 단체는 비전 웍스 어워즈^{Vision Works Award: People in Motion}라고 불리는 디자인 공모전을 열었다. 이 공모전은 젊은 디자이너들에게 2020년에 사람들이 어떻게 살아갈 것인가를 예측하고 이에 따른 제품을 제안해 줄 것을 요청했다. 이 단체는 자동차 제조업체도, 교통 서비스 기업도, 시민들의 미래를 위한 정부 단체도 아니었다. 바로 바이엘^{Bayer} 그룹의 자회사 바이엘 머티리얼 사이언스^{Bayer Material Science}라는 고분자 물질을 만들어 내는 한 독일 기업이었다. 바이엘은 도대체 왜 이러한 제품을 개발하려고 한 것일까?

　　하이테크 장치와 재료를 공급하는 산업재 기업들은 디자인이 그들과 전혀 연관이 없는 분야라고 생각한다. 디자인이란 오

직 소비재에만 해당하는 활동이라고 여기는 것이다. 만약 디자인이 단지 스타일, 아름다움, 그리고 인체 공학만을 다룬다면 그들의 생각은 옳다고 할 수 있다. 그러나 디자인이 혁신적 도구로서 기술 주도 혁신과 함께 고려된다면 기술 집약적 산업재 기업에게도 충분히 가치 있는 활동이 될 수 있다.

기술 공급업체에게 디자인은 두 가지 영향을 미친다. 첫 번째는 가장 즉각적이라는 것이다. 고객들은 장치나 원료, 도구를 구매할 때 새로운 의미를 찾는다. 주문형 집적 회로의 제조업체를 떠올려 보자. 전통적으로 이들 회사의 고객들은 그들 요구에 맞춘 특정한 칩을 개발해 주길 원한다. 이런 프로세스는 대부분 비효율적이어서 해당 고객들은 여러 차례의 불필요한 반복 절차에 대한 비용을 부담해야 했다. 1980년대 LSI 로직^{LSI Logic Corporation}은 DIY^{do-it-yourself} 소프트웨어 애플리케이션을 개발했다. '게이트 배열^{gate array}' 칩 구조를 결합한 것으로, 해당 소프트웨어는 고객들 스스로 본인이 원하는 방식으로 배열하고 실험해 볼 수 있는 기회를 제공했다. 이후 고객들은 조립 매뉴얼에 따라 손쉽게 문제를 해결할 수 있었다. 정형화된 디자인 제조 과정 대신 고객들이 스스로 디자인할 수 있는 새로운 의미와 가치를 제공함으로써 그들의 창의성과 혁신성을 자극했다. 또한, 더 유동적인 제조 기술을 지원하여 LSI는 전통적인 칩 제조업체들이 지켜왔던 기존 시장의 의미에 큰 변화를 불러일으켰다.[20]

또한, 부품과 완제품은 서로 영향을 미치기 때문에 기술 공급자들은 자신들의 제품이 아니더라도 기업 고객들의 제품과 서비스를 통해 제안하고자 하는 새로운 의미를 전달할 수 있다. 일부 유명한 기술 공급업체들은 그들의 핵심 부품을 완성품을 통해서도 인지될 수 있도록 했다. 인텔 인사이드[Intel Inside] 전략처럼 개인 컴퓨터 구매를 내부 마이크로 전자 부품의 선택과 직접적으로 연계시킴으로써 산업재 기업임에도 불구하고 인텔[Intel]은 컴퓨터 브랜드와 비슷한 구매 효과를 누릴 수 있었다. 세계 최고의 브레이크 제조업체로 유명한 브렘보[Brembo]의 경우도 자동차 브레이크를 선명한 색상으로 만들어 고성능의 상징으로 변형시켰다. 자사 브레이크의 의미를 강화해 성공을 거둔 사례다.

이들 사례에서 가장 재미있는 점은 공급자들의 기술 혁신이 완제품의 의미에 급진적인 변화를 불러일으킨다는 사실이다. 즉, 기술 공급자들이 디자인과 의미의 혁신에 관심을 기울여야 하는 이유는 그들의 부품이 특정 제품 산업에 기술 통찰을 불러일으킬 수 있기 때문이다. 닌텐도 Wii의 MEMS 가속도계의 사례에서 본 것처럼 기술 공급자들은 고객사들이 새롭게 발전할 수 있는 가능성을 가진 존재로서 잠재된 의미를 해석할 수 있는 주체임을 유념할 필요가 있다.

> 디자인을 통한 기술의 의미 확장

한 고객이 찾아와 특정 사양이나 구성품을 요구한
다면, 그것은 이미 누군가 만들어 냈음을 뜻한다.

- 브루노 무라리[Bruno Murari],
ST마이크로일렉트로닉스의 MEMS 과학 기술 고문

당신이 기술 공급자라면, 고객사가 당신의 기술에 숨겨진
의미를 이해할 때까지 기다릴 것인가? 아니면, 최악의 경우 경
쟁자들이 먼저 그 의미를 찾아낼 때까지 기다리겠는가? 그것도
아니면 당신이 먼저 움직이겠는가?

MEMS의 주요 제조업체이자 닌텐도용 가속도계 공급업체
인 ST마이크로일렉트로닉스[STMicroelectronics]는 그들이 먼저 움직이
기로 결심했다. MEMS의 연구는 가장 인기 있는 칩 디바이스인
MOS[Metal Oxide Semiconductor]의 투자에 밀려 1970년대에 위태로운 첫
걸음을 내디뎠다. 브루노 무라리는 2000년대 초반 첫 상품화가
이루어지기까지 경영진들의 지지를 받으며 암담한 시기임에도
불구하고 굳건히 MEMS 기술 연구를 이끌어 나갔다. 무라리는
다음과 같이 말했다. "우리는 대형 시장에서 실용화가 가능할 만
한 적용 방식을 찾아내기 위해 끊임없이 노력했습니다. 하드 디
스크의 회전하는 선형 센서에도 적용해 보려 했지만, 실패로 돌
아갔습니다."[21] 그러나 ST마이크로일렉트로닉스의 최고 경영자

알도 로마노[Aldo Romano]는 그들이 가진 기술의 잠재력을 굳게 믿었다. "우리는 다양한 분야에서 적용 가능성을 계획하기 시작했습니다. MEMS가 최종 제품으로 제공할 수 있는 것들을 상상해 보며 움직임과 위치 정보와 관련된 다양한 상품성을 고려했습니다. 그 결과로 자동 조작 혹은 휴먼 인터페이스를 간결화하기 위해 사용될 수 있음을 발견했고, 이러한 가능성은 기존 또는 신규 시장 내 잠재 고객들이라고 할 수 있는 혁신적인 엔지니어들에게 직접적으로 제안되었습니다."

2003년 MEMS의 첫 상품화는 가장 짐작하지 못했던 제품을 통해 실현되었다. 대형 가전 제조업체 메이텍[Maytag]이 제품 내구성을 강화하기 위해 세탁기 내부에 MEMS를 설치해 진동 조절 장치로 사용한 것이었다. 이후 2005년 도시바[Toshiba]는 노트북이 떨어질 때 하드 디스크의 헤드 부분을 자동으로 보호하는 감지 장치인 낙하 제어[Free-Fall]기능을 구현하기 위해 MEMS를 적용했다. 이 제품은 이후 엄청난 판매량을 달성하며 성공을 거두었다.

드디어 2006년 닌텐도가 MEMS를 사용하게 되었다. "우리는 이미 게임기에 MEMS의 적용을 시도했었습니다." ST마이크로일렉트로닉스 부사장인 동시에 MEMS 제품 부서의 총감독이었던 베네데토 비냐[Benedetto Vigna]는 이어 말했다.

"우리의 비전은 사람들이 실제적이며 직관적인 움

직임을 통해 사람들이 게임을 즐길 수 있도록 하는 것이었습니다. 2001년, 11일 만에 마이크로소프트를 겨냥한 게임 컨트롤러의 프로토타입을 만들었는데, 이는 모토크로스(오토바이 횡단 경주) 게임에서 핸들처럼 사용하는 수동 컨트롤러였습니다. 그러나 해당 기술은 아직 완성된 단계가 아니었습니다. 그래서 우리는 밀라노와 그르노블에 위치한 연구실에서 탁구 게임으로 실험을 시작했습니다. 해당 장치는 잘 작동했지만, 소프트웨어가 필요했기에 결국 우리는 2005년 3월 닌텐도를 찾아갔습니다. 우리는 세 가지 축의 가속도계가 있었으며 비용을 꽤 절약할 수 있는 패키징 솔루션도 만들어 낸 상태였습니다. 닌텐도 역시 이러한 새로운 기술에 관심을 갖고 이미 소프트웨어 구현을 끝내놓은 상태였죠. 모든 준비는 완료된 것이나 마찬가지였습니다."

세탁기에서부터 게임기와 생물 의학 시스템 적용에 이르기까지 MEMS의 성장은 계속되었다. MEMS는 반도체 분야에서 가장 빠르게 성장하여 매년 50퍼센트의 성장세를 보였다. ST마이크로일렉트로닉스 기업 내에서도 매우 빠르게 성장한 사업 중 하나이다. 최종 소비 시장을 연구하며 새로운 의미를 지닌 MEMS 응용 제품들에 대한 아이디어를 꾸준히 생성했기 때문이다.

이전에 언급했던 바이엘은 사회 문화적 변화를 이해하고 많은 투자를 했던 기업이다. 이를 통해 새로운 원료를 시장에 제안하고 경쟁자들보다 한발 앞서 시장을 이끌려는 목적을 갖고 있었다. 크리에이티브 센터Creative Center라는 상위 기술 공급자들의 신사업부서는 현재 고객 및 예상 고객의 시장에 영향을 미치는 사회 문화적 변화를 조직적으로 분석하고 실험했다. 이를 통해 폴리머의 새로운 응용을 이끌어 내는 기술 통찰을 위한 핵심 연구소로 기능했다.

2005년에는 13개 연구소, 대학, 고객들과 함께 퓨처 리빙 2020Future Living 2020이라는 프로젝트를 시작하였다. 이 프로젝트에서는 극적인 도시화 및 노마디즘nomadism(유목주의)과 같은 트렌드가 장기적으로 사람들의 삶에 어떤 영향을 미칠 것인지 연구했다. 이를 통해 도시, 가정, 직장 내의 삶이 어떻게 변모할지를 그렸고, 결과적으로 두 개의 최종 시나리오를 만들어 발표했다. 엔지니어 출신의 크리에이티브 센터장 에카르드 폴틴Eckard Foltin은 이와 관련하여 다음과 같이 말했다.

"새로운 플라스틱에 대한 개발 요구 및 시장 기회들을 최대한 빠르게 확인하는 것이 중요합니다. 크리에이티브 센터는 10년 이상의 타임 프레임을 두고 성장하는 시장을 위해 새로운 방향을 찾아 제안

하고 개발합니다. 동일한 계열사인 뉴테크놀로지스[New Technologies]는 원료의 새로운 개발과 공정을 발굴합니다. 우리에게 산업 혁신이란 핵심 소비자들을 통해 타당성 검토를 거친 아이디어를 반영하여 실용적인 경험에 우리의 아이디어를 적용하고, 새로운 대안을 제시함으로써 진행되는 일입니다. 미래가 어떻게 변화할지 상상하며 우리가 가진 원료들의 개발 방법에 대한 더욱 명확한 방향을 설정할 수 있습니다. 이러한 접근법은 우리에게 현존하는 시장은 물론 완전히 새로운 시장에서 신규 사업의 기회를 얻도록 해 줍니다."[22]

이후 크리에이티브 센터는 신생 폴리머의 최대 잠재 가치를 찾기 위해 사회 문화적 시나리오를 심도 있게 연구하는 프로젝트들에 집중했다. 건축과 주거 산업의 기업체들과 함께 하는 '미래형 건축[Future Construction]', 제품 배달 서비스를 위한 '미래형 유통[Future Logistics]', 그리고 사람들이 도심에서 어떻게 이동하는지 관찰하는 '움직임 속의 사람들[People in Motion]' 프로젝트가 이에 속한다. '움직임 속의 사람들' 프로젝트의 경우, 차 안에서 시간을 보내는 사람들의 의식을 변화시키고자 자동차 인테리어에 자동으로 빛을 발하는 내장재[Smart Luminous Surfaces]와 같은 신재료 개발 연구에 힘을 쏟았다.

바이엘은 디자인 스쿨 학생 및 교수들과 함께 잠재된 제품성에 이러한 장기 시나리오를 연결하는 단기 연구를 꾸준히 진행했다. 하나의 예로 2007년 바이엘은 다섯 개의 유럽 디자인 스쿨을 대상으로 도시 이동성에 초점을 맞춘 공모전을 연 바 있다. 바이엘은 해당 스쿨에 '퓨처 리빙 2020' 프로젝트의 사회 문화 시나리오와 기술 및 원료 제안, 그리고 프로토타입에 대한 지원 등을 제공했다. 학생들은 약 수백여 개의 콘셉트를 제안했으며 개별 심사위원들의 평가가 이루어졌다. 이러한 전략을 통해 고객들은 자신들이 아직 상상조차 하지 못한 새로운 미래를 바이엘이 제공해 줄 것이라는 믿음을 갖기 시작했다.

바이엘의 전략은 오직 시장 적용을 위한 새로운 사업 기회의 추구가 아니었다. 바이엘은 경영 대학이나 MBA가 아닌 디자인 스쿨들과 사회 문화적 시나리오를 연구했다. 디자인을 공부하는 학생과 교수들로부터 의미 있는 새로운 제안을 구한 것이다.

기업의 지배적인 의미에 대한 고찰과 사회 문화적인 새로운 가능성 모색은 마침내 현실화와 성공으로 이어진다. 이러한 접근은 오늘날 기업에게 매우 중요하다. 게임 산업의 경우, 의미가 아닌 시장에 중점을 둔 기술 공급자들은 시장 내 지배적 의미와 부합하지 않는다는 단순한 이유만으로 파격적인 응용을 제한하는 문화에서 탈피하지 못하고 있다. 만약 게임의 의미가 손가락을 움직이는 것과 가상 세계에만 머물렀다면 그 누구도 게임기

를 통해 MEMS 가속도계의 사용을 현실화하지 못했을 것이다.

안타깝게도 의미와 기술 통찰의 진취적 접근법은 일반적인 기술 공급자들 사이에서는 흔치 않은 전략적 접근이다. 산업재 기업이라 불리는 기술 공급업체들은 대체로 이러한 변화를 통해 그들이 가진 기술과 제품이 빛을 발하기를 기다리기만 하는 경향이 있다. 또한, 소비재 시장에 주목하지 않으며, 완제품을 만들어 내는 그들의 고객사들이 그들보다 새로운 트렌드와 사회 문화적 발전을 더 잘 연구하고 읽어낼 것이라는 아둔한 생각을 갖고 있다.

유리 및 관련 부품 제조업체로 잘 알려진 코닝^{Corning}이라는 기업이 있다. 코닝은 유리 회로판의 규격을 고객사인 안경 제조업체 룩소티카^{Luxottica}와 핸드폰과 평면 TV LCD를 제조하던 삼성에 의지했다. 코닝의 과학자들은 상기 고객사들이 최종 소비자들과 더 가깝다는 이유로 그들이 미래지향적인 의미를 찾아내고 기술적 요구로 변모시키는 데 더 유리하다고 생각한다. 사람들이 그들의 집에서 스크린을 어떻게 사용하고, 안경을 사용하는지 탐구하는 일은 코닝의 적합한 역할이 아니라고 생각했던 것이다. 그렇기 때문에 더 나은 기능과 기술력을 제공함으로써 고객사들이 제시하는 직접적인 문제 해결에 집중했다.

코닝의 한 과학자는 의미와 통찰에 대한 기업의 흥미 부족

에 대해 다음과 같이 설명했다. "코닝의 통찰력이 얕을 수밖에 없는 이유는 TV가 아니라 평면 스크린을 만들어 내는 회사이기 때문입니다." 그러나 이런 생각은 수많은 위험 요소를 내재하고 있다. 그들의 기업 고객들이 완전히 새로운 기술 개발을 요구하거나 기술 통찰에 적극적인 다른 공급업체들에게 돌아설 경우, 또는 신규 사업의 시장 기회를 놓침으로 인해 고객사들에게 너무 늦게 대응할 수 있다는 문제가 있다.[23]

이번 장에서는 디자인이 격동하는 하이테크 산업과 관련이 없다는 생각과 디자인은 단순히 소비재 시장 내에서 차별화를 위해 필요할 뿐이라는 일반적인 추측에서 벗어나는 내용에 대해 이야기했다. 디자인 주도의 급진적 혁신은 기술 혁신만큼 파괴적이다. 또한, 기존 산업을 무너뜨릴 만큼 혁신적인 무기가 될 수 있다.

더욱이 디자인은 성숙기에 접어든 시장$^{mature markets}$보다 기술 개발 초기 시점에서 더욱 더 중요한 역할을 한다. 3장에서 언급했듯이 디자인은 더 이상 차별화를 위한 도구가 아니라 새로운 아이디어를 제공하고 새로운 의미를 제안하는 도구로 사용되기 때문이다. 디자인의 진정한 영향력은 디자인이 하이테크 기업들과 기술 공급자들에게 그 활용 가치를 인정받을 때 비로소 빛을 발한다.

　　자동차 제조업체들은 내연기관을 연료 전지와 같은 지속 가능한 기술로 교체하기 위해 끊임없이 노력하고 있다. 그리고 이러한 기술은 자동차가 지니는 전통적인 의미나 가치를 변화하는 데 영향을 미칠 것이다. 예를 들어 커다란 스케이트보드(배터리 및 다른 추진체로 채워진 평평하고 두꺼운 판)처럼 상단 부위에 손쉬운 조립이 가능하도록 자동차 구조를 변형시키면 자동차의 기본 구조를 변화시킬 수 있다. 이러한 구조적 변화는 새롭고 급진적인 의미를 제시하게 될 것이다. 더불어 산업 내 비즈니스 모델의 재정의가 가능해질 것이다. 디자인 주도 혁신과 기술 투자의 결합을 통해 이러한 기회를 잡은 최초의 기업만이 결국 시장을 선도하는 리더가 될 수 있다.

05

가치와 도전 과제

산업을 이끌 새로운
의미에 투자하라

판다는 '스니커즈와 같은 자동차'였다. 당신은 스니커즈 단지 가격이 저렴해서가 아니라 갖고 싶기 때문에 구매한다.

그림: 피아트의 판다

수잔Susan은 "새 프린터의 디자인이 만족스럽다고 하시니 좋네요. 우리 팀원들도 기뻐할 겁니다"라고 말하며 그녀의 상사이자 회사 경영자인 칼Karl에게 운을 뗐다. 수잔은 사무실 기자재 산업 내에서 유명한 한 회사의 산업 디자인 휴먼 인터페이스 총책임자였다. 그녀는 이미 동료들로부터 회사 경영진이 새 프린터의 디자인을 마음에 들어 했다는 사실을 들은 뒤였다. 회사 고층에 위치한 기나긴 복도의 한편에서 경영자와 우연히 마주치는 것은 그녀가 고대하고 있던 일이었다. 그녀는 계속 말을 이어갔다. "칼, 우리 디자인 팀원들은 앞으로 회사 발전에 더 큰 기여를 할 수 있는 잠재력이 있습니다. 단순히 제품의 본체나 유저 인터페이스를 디자인하는 것 이상의 역할을 할 수 있습니다."

서둘러 임원 회의로 향하던 칼은 수잔을 바라보며 마치 콘서트에 보내 달라고 조르는 10대 딸을 대하는 듯한 표정으로 그녀에게 미소 지었다. "디자인에 더 투자해야 한다는 말이죠? 수잔, 당신도 알겠지만 난 항상 개방적입니다. 하지만 투자 이익을 계산해야 하는 위치에 있는 사람입니다. 디자인 가치에 대한 재무 분석$^{financial\ analysis}$ 내용을 보고해 줄 수 있겠습니까?"

나는 이들이 대화를 나누는 자리에 함께 서 있었다. 칼은 나에게 몸을 돌려 눈짓했다. 그가 던진 이 질문이 그녀가 제시한 의견에 대한 답변을 우회적으로 말하고 있음을 알 수 있었다. '투자 가능성이 있다', '투자할 가치는 있지만, 그 가능성은 매우

낮다', '투자 가능성이 없다'의 세 가지 가능성 중 그의 답변은 맨 마지막을 의미했고, 그는 예의 바르게 거절했던 것이다.

사실 나는 칼에게 이러한 질문들을 여러 번 받았다. 또한, 디자인의 가치를 분석하려 노력했지만 명확하지 않은 방법론을 사용했거나 오류로 가득한 결론을 도출하는 여러 기사와 리포트들을 정독했다.

3주 후, 수잔은 나에게 도움을 요청했다. "수잔, 나도 돕고 싶지만 에르네스토 지스몬디, 알베르토 알레시, 그리고 스티브 잡스 같은 경영자들은 재무 분석에 따라 디자인에 투자하지 않았습니다." 나는 이렇게 답했다. 순간 뱅앤올룹슨의 수많은 인기 제품을 디자인했던 덴마크 디자이너 자콥 젠슨의 답변이 나의 머릿속을 스쳐 지나갔다.

> "특정한 아이디어가 매우 독창적이고 장기적으로 이롭다면 제조업체들은 그 아이디어의 실현이 어려워도 크게 신경 쓰지 않습니다. 해당 아이디어가 분명히 타당성이 있다고 생각하면, 판단과 동시에 그들은 돈을 투자하기 때문입니다. '미안하지만 감당이 안 되겠습니다'라고 하는 그 어떤 변명도 하지 않습니다. …(중략) 만약 당신이 같이 일하는 동료나 훗날 함께 동업하고자 하는 친구들에게 아이

디어를 선보였을 때, 그 아이디어에 대해 상세히 설명해야 한다면 그것은 그냥 버려야 하는 아이디어일 것입니다. 반대로 사람들이 "실패할걸? 그걸 어떻게 만들 수 있겠어?"라고 말한다면 일은 이미 진행되기 시작한 것입니다. 좋은 아이디어는 스스로 주도권을 잡고 진행되어 가며 방향을 잡을 것이고, 기술자들은 현실적인 해결책을 찾기 위해 분주해질 것입니다."[1]

경영진들이 무엇인가를 결정하기 전 재무 분석을 요구하는 것은 그만큼 확신이 서지 않기 때문이다. 재무 분석을 제공한다고 해도 그들의 닫힌 마음을 열기란 쉽지 않을 것이다. 나는 직접적인 경험을 통해 이를 깨달을 수 있었다. 가장 우선시되는 것은 비전이다. 비즈니스에서 중요한 것은 숫자지만, 숫자는 실현 가능성을 보조하는 차후의 선택일 뿐이다.

나는 수잔에게 제안을 하나 했다. 이를 바로 공개하지는 않겠다. 모든 스릴러 장르의 영화가 그렇듯 퍼즐의 정답은 마지막에 밝혀져야 하지 않는가? 지금은 디자인 주도 혁신의 재정적 가치를 증명하지 않으려 한다. 우리는 주사위 던지기가 아닌, 혁신에 관해서 이야기하는 중이기 때문이다. 혁신에 의한 이득과 손실은 투자 금액이 아니라 어떤 식으로 투자를 하는가에서 결

정된다. 당신이 지금까지 이 글을 읽어 오면서 인내심을 발휘하고 있다면 이는 당신이 단지 설득당하고 있다기보다는 혁신을 위한 투자 방법이 궁금해서일 것이다.

이러한 이유로 이 책에서는 디자인 주도 혁신이 어떻게 한 기업의 경제력을 단단하게 만들어 줄 수 있는지, 그리고 그 재무적 성과가 어떻게 창출되며, 도전 과제들이 어디에 존재하는지 설명할 것이다. 당신은 성공을 위한 설득력 있는 제안들과 직면하게 될 과제들을 얻게 될 것이다. 또한, 결과 중심이 아닌 과정 중심의 이해를 통해 또 다른 해결책을 발견할 수 있을 것이다.

분석을 제시하기 전에 중요한 두 가지 사항을 유념해야 한다. 먼저 이 책에서는 일반적인 관점에서 디자인을 정의하고 있지 않다는 사실이다. 디자인 주도 혁신에서의 디자인은 스타일이 아닌 가치를 뜻한다. 두 번째는 급진적 의미 혁신의 특별한 장점에 초점을 둔다는 점이다. 다시 말해, 경쟁사의 제품 수명보다 훨씬 긴 라이프 사이클을 지닌 제품을 만들어 내기 위한 방법에 집중하는 것이다. 결국, 이는 기업들이 생명력이 짧은 제품들을 생산하기 위해 끊임없이 반복되는 디자인 작업으로 자원을 낭비하지 않으면서 혁신 경쟁에서 성공할 수 있는 절대적 전략 기법이 될 것이다.

디자인 주도 혁신의 가치

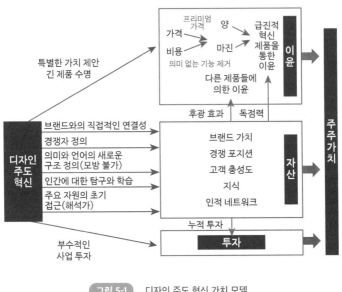

그림 5-1 디자인 주도 혁신 가치 모델

기업이 급진적 혁신의 의미를 지닌 제품을 세상에 선보였을 때 사람들이 이를 환영한다면 어떤 결과가 나타날까? 이윤, 자산, 투자, 그리고 주주가치의 4가지 요인들은 기업의 경제력과 연결 된다. 디자인 주도 혁신은 해당 요소들에 있어 매우 중요한 의미 를 갖고 있다(그림 5-1 참고).

> 이윤

첫 번째, 디자인 주도 혁신은 이윤[profit]의 주요 원천이 될 수 있다. 만약 이것이 성공적으로 실현된다면 차별화되지 않은 경쟁 제품들의 무리와는 다른 강력하고 독특한 개성을 지닌 제품을 만들게 될 것이다. 더불어 이러한 혁신은 기업 판매량에도 큰 영향을 미친다. 앞서 보았듯이 닌텐도의 Wii는 플레이스테이션 3의 4배, 엑스박스의 2배에 달하는 어마한 주간 판매량을 보이며 콘솔 게임 시장에서 전례 없는 높은 판매율을 기록했다. 이와 비슷하게 스와치도 역사상 가장 높은 판매량을 보여줬던 기업이다. 또한, 아이팟은 휴대용 뮤직 플레이어 시장의 75퍼센트를 독점했다.[2]

디자인 주도 혁신을 통한 제품의 개성은 판매량 증가는 물론 개당 판매에서도 높은 수익을 불러일으킨다. 사람들은 의미 있는 제품에 프리미엄 가격을 지불하기 때문이다. 그러나 이는 고가 및 고급 제품에만 해당하는 것이 아니다. 그 예로, 스와치는 약 40달러의 제품이다. 하이에크 회장은 스와치의 프리미엄을 약 10퍼센트로 설정하였으며, 스와치 가격이 더 낮아질 수도 있다고 밝혔다. 이는 이윤이 상당하다는 의미다. 실제로 1994년 <포천>의 500대 기업 순위에서 스와치 그룹은 총수익에 있어서 232위를 기록했지만, 판매율 수익은 22위를 기록했다. 또한, Wii는 경쟁사 제품의 절반 가격으로 저렴한 게임기지만 유일하게

판매 수량을 통해 수익을 얻은 제품이다.

만약 제품에 새로운 의미가 부여되었다면 기능에 과도하게 집중할 필요가 없다. 일단 대중의 사랑을 받기 시작하면 사람들은 그것의 기능이 많든 적든 순수한 실용적 값어치 이상을 기꺼이 지불하기 때문이다. 이러한 이유로 이익 마진은 더 높아지게 된다. 그러나 성공적인 디자인 주도 혁신을 통한 이윤 창출의 시기는 일반적인 제품의 성공 시기와는 다르다. 제품에 대한 일반적인 상식을 재정립하고 급진적으로 새로운 의미를 받아들이기까지 어느 정도 시간이 걸리기 때문에 판매 속도는 느리게 상승한다. 그러나 이후 시장과 고객이 제품을 수용하기 시작하는 순간, 판매량은 급증하며 장기적으로 지속적인 판매량을 기록하는 상승곡선을 그리게 되는 것이다. 이러한 역동성에 관한 이야기는 앞으로도 계속 설명하도록 하겠다.

> 기업의 자산

두 번째 기업의 자산^{corporate assets} 역시 중요하다. 기업의 자산에 미치는 디자인 주도 혁신의 영향은 무엇보다도 브랜드 자산에 기여한다. 기업들은 여러 방식으로 브랜드 가치를 창출할 수 있다. 광고나 품질, 고객 만족 서비스, 기술 혁신의 방식을 사용하고 있는 것처럼 말이다. 그러나 의미 창출을 통한 급진적 혁신

은 가장 영향력 있는 방식이 될 수 있다. 제품이 지닌 의미와 언어(혹은 표현)는 소비자들의 경험을 즉각적으로 이끌어 내고, 이로 인해 기업의 브랜드에 직접적인 영향을 미치는 관계성을 가지기 때문이다. 의미는 고유한 성질로, 거짓으로 꾸며낼 수 없다. 또한, 개성 있는 제품의 경우 사람들은 제품의 질에 일부 약점이 있더라도 해당 약점을 또 다른 개성으로 여기기에 기꺼이 불편을 감수하거나 약점을 이해해 주기까지 하는 충성도를 보인다. 하나의 예로, 할리데이비슨 오토바이를 들어보겠다. 이 오토바이는 요란한 엔진 소리와 불편한 좌석이 약점이지만 할리족들에게 이런 약점은 할리데이비슨 브랜드를 추종하는 데 그 어떤 단점으로도 여겨지지 않는다.

Wii가 등장한 이후, 닌텐도의 브랜드 자산이 눈에 띄게 성장했다는 사실을 모르는 이는 없을 것이다. 소매가 100스위스프랑의 시계가 경매에서 68,200스위스프랑에 팔렸을 정도로 스와치 브랜드도 높은 가치를 만들어가고 있다. 이처럼 디자인 주도 혁신과 브랜드 아이덴티티의 직접적 연관성은 혁신 전략가들에게 성과를 부여하기에 매우 중요하다. 즉, 경쟁자들은 한 제품의 기능이나 외양을 모방할 수는 있지만 제품이 지닌 고유의 의미만큼은 모방이 불가능하다. 그렇기에 브랜드와 의미가 특정한 관계를 형성하게 되면 이는 단단하고 장기적인 상관관계를 구축할 뿐만 아니라 파괴적인 가치를 형성할 수 있다.

8장에서는 1985년 미국인 건축가 마이클 그레이브스[Michael Graves]가 알레시를 위해 디자인한 케틀 9093[kettle 9093](입구가 새 모양으로 된 주전자)의 사례를 다루게 될 것이다. 1999년 유통 소매기업인 타깃[Target]은 알레시의 케틀 9093을 새로운 제품 라인으로 들이기 위해 그레이브스를 디자이너로 맞이했다. 알레시의 케틀 9093은 타깃 제품의 가격과 5배나 차이가 남에도 불구하고 판매율이 매우 높았다. 이는 약 150만 개가 팔리는 베스트셀러 제품이 되었다. 오리지널과 복제품 모두 같은 사람이 디자인했기 때문에 두 제품의 가격 차이는 오직 알레시의 브랜드 가치에 따른 것이다. 타깃이 모방할 수 없었던 단 한 가지, 알레시라는 브랜드는 결국 가치를 창출하는 주체로 인정받고 있음을 알려준다. 더불어 복제품이 등장하면서 사람들은 오리지널 제품에 더욱 예민하게 반응했다.

브랜드 자산에 미치는 급진적 의미 혁신의 영향력은 해당 기업의 브랜드 강화는 물론, 해당 기업 내 다른 제품들의 판매나 지속적인 이윤 창출에 후광 효과를 일으킨다. 메타모르포시는 해당 제품의 판매 실적뿐만 아니라 아르테미데의 기업 브랜드 가치를 강화하는 데 중요한 역할을 했다. 2006년, 아르테미데의 베스트셀러였던 톨로메오 램프는 해당 제품의 복제품들보다 약 4배에서 5배가량 더 비싼 가격에 판매되었다. 그러나 현대 모던 램프의 전형적 아름다움을 갖추었다고 평가받는 이 램프는 비싼

가격에도 불구하고 높은 판매율을 기록했다. 이유는 단 한 가지, 톨로메오가 아르테미데의 램프였기 때문이다. 그렇다면 아르테미데는 어떻게 브랜드 가치를 창출한 것일까? 광고 효과 때문은 전혀 아니었다(아르테미데는 최소한의 광고 예산을 사용하는 기업이다). 현대 문명 속에서 존재하던 램프와 조명의 기존 가치에서 벗어난 메타모르포시라고 하는 뛰어난 디자인 주도 혁신 제품이 그 이유였다.

애플도 이와 같다. 노트북 컴퓨터의 시장 점유율 향상과 아이폰 출시 후 생겨난 열광적인 애플 마니아들은 애플 제품들의 장점에만 기인한 것은 아니었다. 애플은 바로 브랜드를 둘러싼 아이팟의 후광을 업고 있었던 것이다.

또한, 디자인 주도 혁신은 여러 방면에서 기업의 자산 강화에 도움을 준다. 특히 시장의 선두 주자가 차지하는 이득을 얻도록 해 준다. 예를 들어 새로운 의미를 창출하는 선두 주자가 된다는 것은 기업이 소유한 핵심 능력에 유리하도록 시장의 규칙을 만들 수 있게 됨을 뜻한다. 하나의 도구에서 패션 액세서리로 시계의 의미를 바꿈으로써 스와치는 스위스 시계 산업의 오랜 강점에 유리하도록 경쟁 구도를 변화시켰다. 디지털이 아닌 아날로그 디스플레이와 정교한 조립 기술, 그리고 스타일에 대한 트렌드 지식이 전통적으로 스위스 시계 산업이 지닌 장점들이었다. 결국, 일본과 아시아 경쟁자들은 스위스 시계 산업의 장점들

로 형성된 시장의 새로운 규칙을 그대로 따라야 했다.

또한, 디자인 주도 혁신은 기업이 제품 의미와 표현에 있어 새로운 원형을 만들어 내는 데 도움을 준다. 이는 새로운 문화적 미의 기준 또는 제품 표준 형태가 된다. 알레시는 의인화된 외형과 알록달록한 반투명 플라스틱 제품을 가지고 제품 판매의 주도권을 획득할 수 있었다.

예를 들어 "나는 알레시 제품에 깊은 애정이 있다. 왜 내가 다른 기업의 제품을 구매하겠는가?"라고 하는 감성적 호감, "색감 있는 의인화된 제품들은 내가 속한 사회에서 매우 괜찮은 것으로 통하기 때문에 알레시 제품을 구매한다"라고 하는 상징적 호감, "내가 지난주에 구매한 알레시 제품은 시각적으로 좋다. 다른 회사들의 제품은 정말 촌스럽고 내 삶의 공간에 어울리지 않기 때문에 알레시 제품을 지속적으로 구매할 수밖에 없다"라고 하는 미적 호감이 제품의 원형성이 되는 것이다.[3]

즉, 기술적 표준들과 마찬가지로 사람들은 의미와 표현의 새로운 기준들로부터 멀어지는 것을 기피하는 심리적 특징이 있다. 매우 독특하고 혁신적인 제품들이 세상에 나올 때마다 사람들이 열광하고 매료되는 이유가 바로 이것이다. 결국, 새로운 의미와 표현이 표준화되고 감정적, 상징적, 미적으로 우리 사회에 강한 메시지로 공유될 때 원형성을 가진 기업의 자산 가치는 향

상되는 것이다.

그러나 모방에 있어 기술적 표준과 의미 및 표현의 원형 사이에는 큰 차이점이 있다. 일반적으로 사람들은 하나의 기술적 표준을 모든 산업 주자들이 따르기를 원하지만, 기술 표준을 모방하는 일은 거의 발생하지 않는다. 반면 한 기업의 의미와 표현의 원형성이 새로운 기준으로 자리 잡고 사회 문화적으로 통용될 때, 아주 쉽게 이를 모방하곤 한다. 그러나 그들은 겉으로 드러난 이미지를 모방하는 것일 뿐이다. 그리고 이러한 현상이 많아질수록 결국 사람들은 오리지널이 지닌 가치를 더욱 따르게 된다.

디자인 주도 혁신이 기업의 자산에 공헌하는 것은 또 있다. 바로 지식이다. 사람들이 새로운 개념을 어떻게 해석하는지에 대한 피드백을 얻는 일은 투자를 결정하게 되는 첫걸음이다. 즉, 해당 기업은 스스로의 투자에서 배우고, 이런 지식의 습득을 통해 점진적 혁신의 발전을 동시에 불러일으킨다.

마지막으로 기업의 자산에 발생하는 주요 이점은 혁신 프로세스 내부에서 기인한다. 1장에서 이미 '핵심 해석가'에 대한 개념을 다뤘다. 해석가는 사람들이 사물에 어떻게 의미 부여를 하는지 연구하는 관계자들을 뜻한다. 앞서 나는 핵심 해석가들과 기업의 독점적 상호 작용이 어떻게 디자인 주도 혁신 프로세스

를 만들어 내는지를 설명했다. 먼저 행동하는 기업이 아직 활용 되지 않은 자원을 획득하고 우위를 차지하게 된다. 이는 결과적 으로 경쟁자들보다 더욱 효과적인 협력 네트워크를 통해 혁신을 성공적으로 이끌 수 있다.

예를 들어, 알레시는 마이클 그레이브스에게 제품 디자인 을 부탁한 첫 기업이었다. 당시 알레시가 이 유명하지 않은 미국 인 건축가를 설득하는 일은 식은 죽 먹기였다. 그러나 1999년 그 레이브스가 유명 건축가로 활동했던 시기에 타깃은 그레이브스 를 영입하기 위해 상당한 시간과 돈을 투자해야 했다. 디자인 주 도 혁신을 위해 형성한 디자이너, 예술가, 사회 문화 비평가들과 의 네트워크는 알레시 자산의 가장 핵심적인 요인이다. 그리고 이러한 네트워크를 위해 지속적으로 노력하고 있다. 그 결과, 전 세계 젊은 디자이너들에 의한 수백 개의 새로운 아이디어들이 알레시로 흘러들어 갔다. 아무런 대가 없이 말이다. 디자인을 배 우는 학생들은 알레시 스튜디오The Now-Itinerant Centro Studi Alessi의 총 책임자 로라 폴리노로가 주최하는 워크숍에 참석하기 위해 그들 의 신선한 콘셉트들을 제공한다. 심지어 돈까지 지불하기도 한 다. 알레시의 이러한 네트워크는 경쟁자들이 쉽게 건드릴 수 없 는 영역이며, 모방할 수 없을 만큼 견고하다.

> 투자

세 번째, 기업이 가장 예민하게 고려하는 투자investment다. 디자인 주도 혁신은 비용이 많이 들까? 모든 상황에 해당되는 정답은 없지만, 두 가지 공통점이 있다. 앞서 언급한 알레시, 아르테미데, 카르텔 등의 사례들은 제한된 자원을 지닌 중소기업이었다. 이들 기업 중 몇몇은 디자인 부서조차 없다. 그러나 그들은 해당 산업의 혁신 리더로 자리매김했다. 이들의 혁신 프로세스의 핵심은 외부 해석가들과의 네트워크를 통해 개발되지 않은 상태로 남아 있을 뻔했던 일을 실현했다는 점이다.

또 다른 공통점은 해당 네트워크를 발전시키기 위해 집요할 정도로 끊임없는 노력을 이어갔다는 점이다. 이는 관계 누적 투자를 뜻하는데, 개별 결과는 미미할지라도 그것이 몇 년에 걸쳐 누적되면 그 영향력은 파괴적인 결과를 불러오게 된다. 또한, 이러한 프로세스나 네트워크가 형성된 이후에는 그 어떤 경쟁자들도 이를 모방하거나 더 개선된 네트워크를 쉽게 구축할 수 없다.

향상된 이익과 자산 가치, 그리고 핵심 해석가들을 통한 외부 네트워크를 형성하고 유지하는 데 투자한 비용은 결과적으로 기업 주주가치와 시장 자본의 엄청난 성장으로 되돌아온다. 이러한 결과들은 매우 놀랍다. Wii가 출시된 그해 닌텐도의 주식 가격은 165퍼센트 증가했고 이는 거대 기업 소니를 앞선 가격이

었다. 애플도 마찬가지로 4년도 안 돼서 주식 가격이 10달러에서 약 200달러로 폭등했다.

제품의 수명을 늘리는 혁신 전략

내가 어렸을 적, 아버지께서 새 차를 끌고 집 앞에 나타나셨을 때 나는 눈앞에 놓인 광경을 믿을 수 없었다. 판스프링 구조[4]의 **현가장치**(차대의 프레임에 바퀴를 고정하면서 길바닥에서의 흔들림이 바로 차체에 닿지 않도록 하는 완충 장치)가 달린 자동차가 바로 앞에 있었기 때문이다.

　때는 1980년, 나는 그 당시 10대 소년이었고 나와 나의 아버지는 자동차에 대해서 전문가나 다름없을 정도로 관심이 많았다. 이탈리아 자동차 제조업체인 피아트에서 근무하시던 아버지는 6개월에 한 번꼴로 자동차를 새로 바꾸곤 하셨다. 아버지는 교체하는 차량에 대해 아무런 말씀도 하지 않으셨기 때문에 아버지가 새로운 차들을 타고 오실 때마다 매번 크게 놀랄 수밖에 없었다. 그러나 그해 3월 우리 가족은 특히 더 당황스러웠다. 당시 소형 자동차로 유명했던 피아트가 자동차 도어가 3개 달린 **해치백**(객실과 트렁크의 구분이 없는 승용차 스타일) 타입의 새로운 저가 브랜드 판다를 막 출시했던 터라 나는 아버지가 곧 이 자동차

를 타고 나타날 것이라 예상하고 있었다. 그러나 이 네모난 자동차가 이렇게 특이하게 생겼을 것이라고는 예측하지 못했다. 당시 판다는 놀랍도록 획기적으로 사람들을 놀라게 만든 차였다.

대략 10년이 지난 후, 나는 친구들과 함께 코르시카섬(지중해에서 4번째로 큰 섬)으로 캠핑을 떠나 점심 테이블로 판다의 평평하고 따끈따끈한 후드를 사용하고 있었다. 그해 나는 판다를 타고 지중해를 여행하며 대학 시절의 여름 방학을 즐기던 중이었다. 아버지의 빛나는 새 자동차에 흠집을 낼까 두려워 운전을 포기했던 어머니가 20년 후 그녀의 첫 차로 선택한 자동차 역시 판다였다. 그러나 첫 출시 23년 후인 2003년, 판다를 대체하는 새 모델들의 잇따른 실패와 강화된 안전 정책 문제에 의해 월 판매량 2위를 차지하고 있던 판다의 생산은 중단되고 말았다. 1980년 3월의 그날 밤 내가 보았던 놀랍고도 멋진 자동차가 없어져 버린 것이었다.

피아트의 판다는 대표적인 장수 제품이다. 이는 자동차 산업에서 매우 흔하지 않은 일이다. 제품의 생명 주기가 갈수록 짧아지고 있는 오늘날, 기업들은 빠르게 자사 제품들을 대체해야 한다고 생각하며 나와 같은 컨설턴트나 전문가들에게 엄청난 질문 공세를 펼친다.

그러나 다행스럽게도 제품의 생명 주기는 하나의 고려 사항

일 뿐 피할 수 없는 재앙과 같은 절박한 문제는 아니다. 이 문제
는 기업 혁신 전략에 의해 충분히 해결될 수 있기 때문이다. 특
히 디자인은 제품 수명에 막대한 영향력을 미칠 수 있다. 대중적
이며 점진적인 디자인 접근 방식은 제품 교체를 빠르게 가속화
하기 때문이다. 스타일은 매 시즌마다 미묘하게 변한다. 신속한
브레인스토밍을 거쳐 생산된 제품들은 누군가에 의해 빠르게 모
방되며 이러한 이유로 기업들은 또 다른 차별화를 위해 끊임없
이 제품의 리디자인redesign을 요구받는다. 이는 결국 제품 수명 주
기를 위한 무의미한 투자를 반복하게 하는 악순환의 사이클로
이어진다.

점진적인 디자인은 시장에서 거칠게 요동치는 파도에 휩쓸
릴 뿐이며 몇 달 후면 사라질 일시적인 아이디어를 내놓음으로
써 시장의 혼돈을 불러일으킨다. 여러 점진적 혁신은 디자인 이
론가 에치오 만치니가 말했던 '기호학적 공해semiotic pollution'로서
사람들을 혼란하게 만드는 정립되지 않은 아이디어들의 폭포수
가 될 뿐이다.

대중들이 진정 이런 것을 원한다고 생각하는가? 물론 대중
은 공급자들이 제공하는 제품 가운데 소비의 선택을 즐기기 때
문에 조금이라도 더 나은 기능이나 외형을 가진 제품을 고른다.
이와 동시에 빠른 신제품 출시 주기는 고객들의 제품 사용 주기
를 빠르게 급감시킨다. 그러나 기업이 마침내 타당한 의미를 지

닌 제품을 공개한다면 대중들은 망설임 없이 그 제품을 선택할 것이다. 유행하는 기능이나 기계 장치 또는 색상을 가지고 있지 않더라도 그들의 선택을 지속할 것이다. 당신이 의미 있는 제품을 선택한다는데 그 누가 말리겠는가? 의미는 단순히 기능의 향상이 아니다. 의미는 통합된 개념으로 특정 성능의 개선이 아니라 삶의 또 다른 가치를 제안하는 일이기 때문에 가치를 제안 받은 고객들에게 스타일과 기능, 가격은 제품 선택의 부수 요인으로 전락하고 만다.

디자인 주도 혁신의 중요한 이점 중 하나는 바로 이렇게 제품의 생명력을 연장해 준다는 것이다. 해당 혁신 프로세스는 사람들의 감성과 삶의 심오한 의미와 깊이 연관됨으로써 제품이 직접적으로 보여주는 표면적인 요인들에 영향을 덜 받는다. 예를 들어 뱅앤올룹슨 제품들의 평균 수명 주기는 20년으로, 경쟁사들의 8년과 비교할 때 매우 길다. 알레시의 2대 베스트셀러인 1985년 출시된 케틀 9093과 필립 스탁이 1990년에 디자인한 쥬시 살리프 착즙기Juicy Salif Cirtrus-Squeezer는 꾸준히 사랑받고 있으며, 첫 출시 후 수십 년이 지난 스와치 시계들 역시 여전히 건재하다.

이는 빠르게 변화하는 산업들 사이에서도 적용되는 원칙이다. 예를 들어 애플이 선보인 급진적인 제품들은 점진적인 혁신 방식의 유사품들보다 더욱 긴 수명을 갖는다.[5] 장수 제품은 손익 분기점에만 집중했던 기업들을 구제하고 엄청난 이윤을 가져오

게 한다. 더불어 지속적인 대안품을 위한 투자비를 절감하게 해
주고, 기업들이 연구 개발 예산을 더 급진적인 혁신을 위해 사용
할 수 있도록 도와준다.

> 기존 이론으로 분석한 피아트 판다의 성공

자동차 산업은 시트로엥 2CV^{Citroen 2CV}, 폭스바겐 비틀과 미
니^{Volkswagen Beetle, MINI}, 그리고 피아트 500^{FIAT 500} 같은 역사적인 장
수 제품들을 거쳐왔다. 판다는 1980년 출시 이후 23년 동안 장수
한 제품이다. 그 전에는 자동차의 제품 수명이 더 길었으나, 판
다가 자동차 산업에서 경쟁을 시작한 시기의 자동차 평균 수명
은 8.5년에 불과했다(그림 5-2와 5-3 참조).[6]

판다는 이탈리아 도시형 자동차 시장에서 항상 선두권의 판
매량을 유지했다. 2003년 시장에서 철수하던 당시에도 모든 시
장을 통틀어 1, 2위를 겨루는 기록을 내고 있었다. 23년간 피아
트는 작은 변화(1983년 소개된 4WD 버전과 1986년 엔진 강화)를 위한
투자만으로 전 세계적으로 450만 대를 판매할 수 있었다. 피아
트의 가장 인기 있는 모델이었던 500시리즈보다 더 오랜 기간
판매될 수 있었던 판다의 비결은 과연 무엇일까?

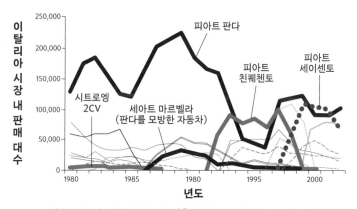

*판다는 2003년 도중에 판매가 중단됨 / 출처: 알레시오 말체시(Alessio Marchesi), 2005

그림 5-2 1980년에서 2002년 사이 이탈리아 자동차 판매율

출처: 알레시오 말체시(Alessio Marchesi), 2005

그림 5-3 이탈리아 자동차 시장 내 제품 수명 주기에 따른 시장 점유율 비교

혁신 경영 이론들은 제품의 장수를 위해 여러 전략을 세워야 한다고 제언한다. 피아트는 자체적으로 뛰어난 성능의 모방을 막기 위해 특허를 냈다. 하지만 판다의 기능은 전체 수명 주기를 놓고 볼 때 매우 우수하다고 설명하기 어렵고, 특허권의 보호를 받지도 못했다.

판다의 비결을 밝히기 위해 먼저 기능적인 면을 파악했다. 판다와 다른 기업들의 차종을 놓고 23년간 제품 주기를 기준으로 메이저급 자동차 잡지에 기록된 승객 좌석의 평균 높이, 트렁크 공간, 연료 소비, 엔진, 출력, 안전도, 그리고 편안함 등을 비교 분석했다(그림 5-4). 판다의 초기 점수는 비교적 높은 편이지만 경쟁사들에 의해 곧 추월당했고, 출시 3년이 지나자 판다의 기능은 산업 평균 아래로 위치해 있었다. 새로 나온 엔진 덕에 1986년 다시 상승했지만, 이는 천천히 쇠퇴했다. 1996년부터 합리적인 소비자라면 절대 판다를 구매하지 않아야 마땅했다. 피아트의 다른 모델들과 마찬가지로 판다 또한 제품 결함으로 고통받았다. 그러나 다른 차종들의 평균 재구매율이 20퍼센트인데 비해 판다는 40퍼센트라는 놀라운 재구매율을 기록했다.

두 번째로 판다의 저렴한 가격 때문이라고 생각할 수 있지만, 이는 판다가 장수할 수 있었던 핵심 이유라고 볼 수는 없다. 인플레이션율에 따라 변동은 있었지만 판다의 가격은 산업 평균치보다 약간 낮은 수준이었다. 피아트의 시장 분석에 의하면

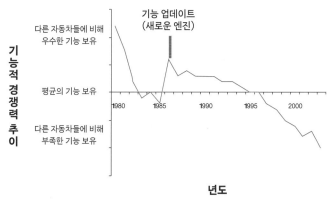

출처: 알레시오 말체시(Alessio Marchesi), 2005

그림 5-4　피아트 판다의 기능적 측면의 경쟁력 추이도

2002년 판다를 구매할 때 오직 38퍼센트의 고객만이 가격을 매우 중요한 요인으로 여기고 있었다. 또한, 해당 차량의 중고 판매 가치는 전체 주기에 걸쳐 경쟁사들보다 월등했다. 이는 사람들이 경쟁사의 중고 제품들보다 판다의 중고 제품이 더 가치 있다고 평가했음을 뜻한다.

기존 이론을 통해 설명 가능한 세 번째 이유는 시장 구조다. 즉, 독점 시장이나 틈새시장 또는 보완적 자산complementary assets(상품 생산을 위해 직접 사용하는 자산을 제외한 모든 자산)을 기업 스스로 조절할 수 있는 시장처럼 경쟁이 약한 시장일수록 제품 대체 기간이 느려진다. 그러나 판다는 경쟁이 치열한 시장에 포함되어 있었다. 독점 시장이나 틈새시장에서 경쟁한 것이 아니라 20여

개의 타 차종들과 겨뤄야 했던 것이다. 또한, 판다는 피아트의 시장 경쟁력 덕에 성공했다고도 볼 수 없다. 피아트는 자체적으로 판다를 대체하는 제품을 두 번이나 내놓았다. 1991년 친퀘첸토 Cinquencento(1960년대 히트했던 전설적인 피아트 500시리즈의 이름을 차용했지만 성능이 뒤처졌다)와 1998년 세이첸토 Seicento(1969년 출시된 피아트의 전설적인 차량 이름을 차용했지만 디자인이 매우 진부했다)가 그것이다. 비록 피아트가 이러한 대체품을 출시함으로써 판다는 힘든 내부 경쟁을 해야 했지만, 최후의 승자는 판다였다.

기능, 가격, 시장 구조 등 앞서 기존 경영 이론에서 중요하게 생각하는 요인들을 통해 판다의 위대한 장수 비결을 설명하는 데에는 한계가 있음을 파악했다. 그렇다면 이를 디자인 주도 혁신 전략적 접근에서 들여다보자. 우선 판다는 도시형 자동차의 기존 '의미'를 파괴했다. 1970년대 후반, 도시형 자동차의 지배적 콘셉트는 최소 공간 확보, 최소 가격, 최소한의 성능을 제공한다는 것이었다. 피아트 500의 경우 길이는 117인치, 너비는 52인치였고, 1970년대 히트한 피아트 126은 길이 120인치, 너비 54인치의 자동차였다. 피아트의 최고 경영자였던 카를로 데 베네데티 Carlo De Benedetti는 '승객들을 위한 넓은 공간을 지닌 소형차 가격의 자동차'로 도시형 자동차의 콘셉트를 변화시키기 위해 판다의 디자이너였던 조르제토 주지아로 Giorgietto Giugiaro를 영입했다.

1976년, 포드 Ford보다 4년, GM보다 9년 앞선 1899년에 설립

된 피아트는 파업과 테러리즘(당시 공장 노동자들은 이탈리아 극좌 테러 집단인 붉은 여단에 가입하여 16차례나 임원진들을 공격했었다)으로 인해 자동차 역사상 가장 정체된 시기를 맞이하고 있었다. 이와 동시에 전 세계 자동차 시장은 1970년대 오일 쇼크 직후 어려움을 겪고 있었다. 세계 생산량은 20퍼센트까지 하락했으며, 피아트의 경우 30퍼센트 이상 생산량이 급감했다. 기업은 보수적이며 점진적인 혁신 전략을 가지고 작고 실용적이며 저렴한 차량을 선보이는 것이 시장 트렌드에 맞는 똑똑한 선택이라고 생각했다.

그런 와중에 카를로 데 베네데티가 갑작스럽게 100일 만에 최고 경영자 자리에서 떠나게 됨으로써 실질적인 프로젝트는 주지아로의 진두지휘 아래 이루어 졌다. 어떤 면에서 판다를 만들어 낸 혁신 프로세스의 과정은 특수한 상황 탓에 일어난 실수처럼 받아들여질 수 있었다. 실제로 일부 피아트 임원진들은 이처럼 생각하기도 했다. 그러나 이로 인해 피아트 판다 개발 프로젝트는 일반적인 개발 프로세스가 아닌 디자인 주도 혁신 프로세스에 따라 이끌어질 수 있었다.

> 새로운 의미와 개성을 입힌 디자인

주지아로는 1968년 자동차 디자인 엔지니어링 기업인 이탈디자인Italdesign을 설립한 세계적인 자동차 디자이너 중 한 명이

다. 그는 마세라티 기블리^{Maserati Ghibli}에서 페라리 GG50^{Ferrari GG50} 등의 고가 시장은 물론 저가 시장의 쉐보레^{Chevrolet}의 마티즈^{Matiz} 와 독보적인 자동차로 기록된 폭스바겐 골프^{Volkswagen golf}까지 수 많은 전설적인 자동차들을 기획하고 만들어 냈다. 그는 장수 제품의 디자인에 있어 전문가라고 할 수 있다. 주지아로는 다음과 같이 설명했다. "판다는 내가 가장 좋아했던 프로젝트 중 하나 였습니다. 저가의 자동차를 디자인한다는 것은 디자인적 관점 에서 보면 부가티^{Buggati}(고급 경주용 자동차)를 디자인하는 것보다 더욱 힘든 일입니다. 그러나 판다 프로젝트를 할 때는 최소한의 요구 사항만을 가지고 최대한의 자유를 누릴 수 있었습니다."[7]

판다를 만들면서 주지아로는 또 다른 조건을 더했다. 그것 은 단순히 공간만 넓히는 것이 아니라 평균 이상의 기능은 물론 새로운 의미를 부여하는 일이었다. 그는 '거품은 빼고, 즐거움은 더한' 판다를 만들어 냈다. 판다는 독창적인 유쾌함과 걱정 없는 자유로움을 담고 있었다. 도시에서 사업용 차량으로 이용될 수 도, 시골에서 야채를 나르는 일에 사용될 수도 있는, 일반인들이 어떤 상황에서도 사용할 수 있는 실용적인 자동차였다. 판다 자 동차는 수백 개 이상의 기존 사용 방식들을 차용했다. 그러나 완 전히 새로운 방식들로 개념을 제시했다.

예를 들어 판다의 시트는 탈부착할 수 있으며 세탁 가능한 천으로 덮인 단순한 통 구조를 바탕으로 하고 있다. 뒷좌석은 두

개의 통을 잇는 사각의 천이었는데, 착석 이외에도 아기용 해먹으로 접거나 침대 크기의 매트리스로도 사용이 가능했다. 또한, 탈착하거나 말아 올릴 수 있었으며, 좌석 뒤편 바닥을 깎아내려 만든 공간은 소형 트럭 급의 적재가 가능한 여유 공간으로 활용될 수 있었다. 자동차 계기판 또한 천으로 덮여 있었는데, 그 밑으로는 서랍이나 칸막이 대용으로 사람들이 편하게 물건들을 넣을 수 있도록 내용물이 비치는 큰 주머니가 있었다.

　차량의 외부 디자인 역시 기존과 달랐다. 주지아로는 투박하고 튼튼한 외형으로 자동차의 강한 개성을 살렸다. 후방 현가방식^{rear suspensions}은 판스프링이고 문첩은 노출되어 있었다. 모든 창문은 평평해서 교체하기 쉬웠다. 측면을 보호하기 위해 넓은 플라스틱 밴드가 달린 본체 측면은 거의 납작했고, 전형적인 아치형 구조가 아닌 노출형 바퀴들은 시야에 확실히 들어왔다. 이러한 개성들은 판다가 시골에서도 사용할 수 있는 사륜구동 자동차임을 드러내며, 빠른 조립과 저비용으로 분명한 개성을 부여하였다. 이러한 특징 때문에 판다 개발 프로젝트는 일명 '시골뜨기'라고 불렸다. 그러나 판다 사륜구동 버전은 가벼운 무게 덕분에 더 전문적이고 튼튼한 SUV 차량보다 거친 지형에서 사용하기에 훨씬 유리했다. 판다의 특별한 스타일은 지금까지도 현대적인 자동차 디자인으로 인정받고 있다.

스니커즈 같은 자동차

일반적으로 저가 제품들은 고가 제품의 저렴한 버전이 되곤 한다. 저가 제품들은 시장에서 가장 잘 팔리는 유명 제품과 같은 의미를 지닌 척하지만, 기능이나 품질 면에서 갖는 경쟁력은 현저히 낮다. 즉, 저가 제품을 구매하는 소비자들은 "더 나은 차를 구매하고 싶지만 불행히도 돈이 없습니다"라는 뜻을 표현하는 것처럼 보인다. 그러나 판다는 이것과는 다른 의미를 가졌다. 판다는 단지 작고 저렴한 제품이 아니었다. 판다를 사는 이유는 더 경제적이어서가 아니라 갖고 싶기 때문이었다. 판다의 값싼 가격은 '거품은 빼고 즐거움은 더한' 판다 콘셉트의 일부로 수용되었다. 마치 '스니커즈 같은 자동차'를 연상시킨다.

사람들이 스니커즈를 구매하는 이유는 단지 저렴하기 때문이 아니라 필요하기 때문이다. 스니커즈는 운동화만큼 편하고 구두만큼 스타일리시하며, 현대적인 감각을 갖춘 센스 있는 사람으로 보이도록 만들어 준다. 게다가 스니커즈는 가격까지 저렴하여 대중적인 지지를 받는다. 판다 또한 다변성, 적응력, 다양성을 지녔으며, 세대와 성별, 사회적 지위를 뛰어넘는 자동차의 아이콘으로 자리매김했다. 이와 더불어 판다의 저렴한 가격은 판다를 대중적인 차로 만들어 주는 또 다른 경쟁력이 되었다.

"제가 판다를 만들면서 실수를 하나 했습니다." 주지아로는 말했다. "저는 한정적인 수입을 가진 사람들이 단 한 대의 차량을 소유할 목적으로 판다를 구입할 것이라고 가정했습니다. 그러나 출시 이후 부자 동네에 사는 우아한 부인들이나 높은 연봉을 자랑하는 전문가들도 판다를 구매하길 원했습니다. 고객층을 더 넓게 고려하지 못한 것이죠."[8]

수많은 디자인 주도 혁신과 마찬가지로 판다는 시장이나 사용자 분석의 결과물로 만들어진 자동차가 아니다. 초기에는 사용자들을 당황스럽게 만들기도 했으나 시간이 지나자 판다는 많은 이들의 관심과 사랑을 받았다. 판다의 시장 점유율은 1987년 최고점에 달했고, 1989년에 최고 매출을 기록했다. 이는 제품 출시 후 각각 7년, 9년이 지난 시점이었다. 경쟁사의 자동차들이 평균 3년 이내 최고의 시장 점유율을 기록하는 것으로 볼 때 판다는 출시 초기에 매우 힘든 시간을 가졌음을 예상할 수 있다. 그러나 피아트의 미미한 투자에도 불구하고 결론적으로 판다는 가장 수익성이 높은 자동차로 남았다. 개발 기간이 10년 이상 걸리는 다른 차들과 대조적으로 판다는 기획에서부터 디자인, 설계, 출시까지 약 4년이 채 걸리지 않았음을 고려하면 엄청난 성과임이 분명하다.[9]

더 나아가 판다는 가장 권위 있는 이탈리아 디자인 어워즈에서 이전까지 오직 세 대의 차에만 수여되었던 황금콤파스상을

받았다. 자동차 디자인의 일반적인 상식을 탈피한 역작임이 틀림없다. 단순한 자동차도 아니었고, 틈새시장에만 국한되지 않았으며, 고급스럽거나 감각적이지도 않았다. 판다는 가능성, 합리성만으로도 상당히 의미 있고 가치 있는 대중적인 차를 만들어 낼 수 있음을 증명한 제품이었다.

판다는 사람들이 도시형 차를 좋아하는 진정한 이유를 놓고 의미를 찾는 데서 출발했다. 어떻게 보면 그 시작은 단순했더라도 이러한 단순한 질문에 새로운 의미를 던진 판다는 다른 경쟁자들에 비해 훨씬 뒤처지는 기능성에도 불구하고 지속적인 성과를 얻을 수 있었다.

> 비즈니스 클래식 만들기

판다는 디자인 주도 혁신이 소규모 투자로도 높은 이윤을 가져오는 장수 제품을 만들어 낼 수 있음을 증명한 사례다. 그림 5-5에서 드러나듯이 디자인 주도 혁신 제품의 판매량은 느리게 증가하다가 어느 시점에 이르러 기능성과 스타일에 관련 없이 높은 상승곡선과 지속적인 매출 성과를 이뤄낸다. 디자인 주도 혁신에서 일정한 시점이 지나게 되면 기능성은 동종 최고가 아니어도 판매에 별다른 영향을 받지 않으며, 전형적이며 점진적인 개발을 이어나가는 경쟁 제품들은 천천히 고립되기 시작한다.

즉, 디자인 주도 혁신의 차별화된 의미들은 기능성과 스타일을 넘어 경쟁자와의 거리를 넓히며 더 높은 판매량을 기록하고 제품의 수명까지 증가시킨다. 만약 경쟁자들이 따라하거나 기능 면에서 앞서간다 해도 이미 시장 내 의미를 제시한 제품 자체의 상징성까지 모방하는 것은 불가능하다. 모방 법칙과 기능 쇠퇴의 덫에 걸려 어떠한 성과도 얻을 수 없는 것이다. 실제로 한 경쟁 기업이 판다를 모방해 세아트 마르벨라^{SEAT Marbella}라는 저렴한 제품을 내보인 적이 있다. 그러나 이 제품은 판다의 겨우 10분의 1에 미치는 판매고를 올렸다. 물론 기업이 최고 기능의 제품을 출시하고 제품 특허를 등록하며, 끊임없이 제품을 업데이트하는 것은 굉장히 중요하다. 이는 부정할 수 없는 사실이다. 단지 나는 여기서 의미 창출을 통한 급진적 혁신이 단순히 꿈꾸는 경영인들에 의한 도박과 같은 일이 아니라, 현실적으로 장기 매출 상승에 긍정적인 효과를 미칠 수 있는 전략임을 이야기하고자 한다.

수잔 샌더슨^{Susan Sanderson}의 말에 의하면 판다는 '비즈니스 클래식^{Business Classic}'에 속했다.[10] 장수 제품이었을 뿐 아니라 제품 판매 기간 내내 높은 판매량과 시장 점유율을 보여줬던 히트 제품이었다. 이는 1980년대 향수에 젖은 히피들에게 잘 팔렸던 1984년산 시트로엥 2CV^{Citroen 2CV} 같은 디자인 클래식 자동차나 1998년 출시된 폭스바겐 뉴비틀^{Beetle}처럼 구세대 비틀의 스타일과 브

그림 5-5 급진적 의미 혁신과 비즈니스 클래식 생성

랜드를 새롭게 현대화하여 과거 유명했던 '대중적인 차'를 '유행과 감각을 아는 명품차'의 이미지로 변신시킨 레트로[Retro] 자동차와는 다른 의미다.

비즈니스 클래식이란 오로지 한 제품의 성공을 넘어 제품을 둘러싼 경제적 이윤을 창출할 뿐만 아니라 파생되는 모든 것에 커다란 이득을 불러일으킬 수 있는 제품을 말한다. 애플의 경우 기업 브랜드를 중심으로 비즈니스 클래식 제품들(애플II, 매킨토시, 아이맥, 아이팟, 아이폰 등)을 연속적으로 만들어 냈다.

디자인 주도 혁신의 도전 과제

디자인 주도 혁신이 확실한 이점들을 갖고 있음에도 불구하고, 지금까지도 여러 기업은 이러한 디자인 주도 혁신의 가치를 간과한다. 새로운 경쟁자가 시장을 지배할 새로운 의미를 갖고 나타나기를 마냥 기다리고 있는 것이다. 신기술과 마찬가지로 시장의 패러다임을 뒤집을 수 있는 새롭고 창조적인 의미는 해당 산업 외부에서 혜성처럼 갑자기 등장하기도 한다.

이전 10년간 가구와 인테리어 소비에 대한 통계 조사를 한 결과, 사람들은 주방에 가장 많은 예산을 사용하며 그다음으로 욕실에 투자한다는 사실이 밝혀졌다. 거실은 3위였다. 과거에는 사람들에게 보여지는 거실이 제일 중요했고, 욕실은 가장 숨기고 싶은 공간으로 여겨졌다. 하지만 오늘날 현대인들에게 욕실은 그들이 가장 신경 쓰는 공간 중 하나로, 그 중요성이 놀랄 만큼 커졌다는 사실이 드러났다. 사람들은 고급 자재 및 최신 스파 기기들을 선호하며 최신 수도꼭지와 미니멀한 디자인의 캐비닛, 풀장 같은 욕조 구매에 흥미를 느끼게 되었다.

그러나 이러한 새로운 변화를 주도한 것은 기존 스타일 제품들을 조금씩 변형해 판매하던 '아메리칸 스탠다드American Standard'같은 미국 회사가 아니라 이탈리아 제조업체였다. 이전에

는 주방 가구에만 집중했던 보피^{Boffi} 같은 작은 규모의 회사들이 욕조 인테리어를 위한 고급스러운 웰빙 제품의 새로운 라인을 공개하면서 미국 회사들에게 도전장을 내민 것이다. 결국 2007년을 전후로 아메리칸 스탠다드는 욕조, 주방 관련 사업부를 매각했다.

이것은 완전히 새로운 이야기는 아니다. 이러한 맥락의 대표적인 사례 중 하나는 애플이다. 음악을 듣고 사는 것의 의미를 개인 소통의 의미로 재정의함으로써 기존의 시장을 점유했던 기업들을 사라지게 했기 때문이다. 디젤^{Diesel} 또한 1790년 대량 생산 공장 노동자들의 아이콘이었던 청바지를 자유와 반항, 개성을 상징하는 급진적인 의미로 전환하여 리바이스^{Levi strauss}와의 시장 점유율 경쟁에서 우위를 차지했다. 스와치 역시 시계에 대한 새로운 의미를 발견했던 외부 엔지니어 컨설턴트 하이에크 회장이 등장하기 전까지 그 탄생을 짐작한 이는 아무도 없었다.

왜 기존 시장 점유자들은 디자인 주도 혁신이 제공하는 기회들을 잡는 데 실패할까? 여기에는 수많은 이유가 존재한다. 그러나 무엇보다 혁신의 전형적인 장애물인 비전의 부재, 변화에 대한 두려움, 자신감의 결핍, NIH 증후군(외부 기술이나 연구 성과를 적대시하는 경향) 등의 공통적인 요인을 떨쳐 버리지 못하는 것이 큰 원인이다.

> 의미의 중요성에 대한 과소평가

많은 기업은 다음과 같이 꼭 필요한 질문들에 대한 답을 찾으려 하지 않는다. "사람들이 우리 제품을 사는 궁극적인 이유는 무엇일까?", "미래에 우리 제품의 가치가 계속 유지될 수 있을까?", "어떻게 하면 새로운 의미를 지닌 제품들을 제공함으로써 사람들을 좀 더 만족스럽고 즐겁게 만들어 줄 수 있을까?" 즉, 많은 기업들이 그들의 혁신 전략에 디자인 주도 혁신을 포함시키지 않고 있는 것이다. 그 이유는 다음과 같다.

가장 주된 이유는 의미가 해당 산업에서의 경쟁력을 크게 좌우하는 요인이 아니라는 생각 때문이다. 즉, 디자인은 성숙기에 접어든 소비재 시장에서 고급 제품을 만들 때에만 고려하면 된다고 판단하는 것이다. 한편, 일부 기업들은 의미의 중요성에 대해서는 인지하고 있지만, 제한적인 시각에서 바라보곤 한다. 다시 말해 그들은 의미가 시장에서 단순히 부여되는 것이며, 혁신하거나 통찰할 수 없는 대상이라고 생각한다. 이러한 이유로 결국 의미를 시장 우위 전략의 일부로 간주할 수밖에 없으며, 급진적 혁신을 위한 대상이라고 생각하거나 기업의 미래를 위해 고려해야 하는 전략이라고 생각하지 않는 것이다. 지금 5장을 읽고 있는 당신은 디자인 주도 혁신이 모든 산업 및 세분화 시장에서 중요한 역할을 하며, 의미의 급진적인 혁신을 통해 기업 성과에 직접적인 영향력을 발휘한다는 사실을 믿게 되었기를 바란다.

> 모험과 혁신의 한계에 대한 우려

기업들이 이런 핵심 질문들을 기피하는 또 다른 이유는 디자인 주도 혁신 전략이 다른 급진적 혁신들보다 더 복잡하고 높은 위험을 감수해야만 성공할 수 있다는 편견 때문이다. 물론 때로는 혁신적인 기술 전략만큼 모험을 감수해야 할 수도 있다. 코르크 따개를 평범한 도구에서 애착의 대상으로 만든 알레시의 혁신은 원거리 통신이 아날로그에서 디지털 전송으로 이동한 것만큼 힘든 일이었다. 또한, 디자인 주도 혁신의 경우 대부분 사회 문화적 기초 연구를 필요로 하며 그 결과물마저 확실하지 않다. 사람들이 현재 무엇을 원하는지를 파악해 정확한 데이터로 제시하는 것이 아닌 미래에 사람들이 무엇을 원할 것인가를 밝혀내는 일은 그야말로 불확실할 수밖에 없다.

사용자들의 요구를 수치로 표시한 마케팅 지표들, 포커스 그룹 인터뷰를 통해 나온 피드백, 초기 판매량과 같이 기존의 안전하고 유용한 도구들은 사용할 수 없다. 경영진들은 정확한 프로세스를 통해 구축된 비전과 통찰력에 의존해야 하며 이러한 상황은 기업에게 거북한 일일 것이다. 그러나 만약 당신이 이러한 도전을 수용하지 않는다면 새로운 시장 진출을 목표로 했던 애플이나 미약했던 경쟁 위치에서 탈피한 닌텐도와 같은 기업들을 부러워하는 위치에서 결코 벗어날 수 없을 것이다. 결국, 당신이 두려움으로 망설이는 동안 도전적인 누군가가 당신의 자리

를 위협하게 될 것이다.

다음과 같은 위험에 대응하는 알베르토 알레시의 의견을 살펴보자. 특히 혁신의 '경계선'에 관한 그의 이론은 눈여겨볼 만한 가치가 있다.

"우리는 아직 발견되지 않은 사람들의 욕망들로 가득한 곳에서 일하고 있습니다. …(중략)… 그리고 이 지역은 모두 알다시피 매우 높고 험합니다. …(중략)… 우리는 사람들에게 사랑받고 소유할 수 있는, 즉 현실화할 수 있는 것과 결코 현실화할 수 없는 것들 사이에 놓인 수수께끼 같은 경계선에 놓여 있습니다. 이러한 아슬아슬한 경계선에서 일하는 것은 매우 힘들고 위험합니다. 위험에 둘러싸여 있는, 무엇이 있을지 모르는 경계선을 넘는다는 것은 도전적인 일이며 이를 위해서는 개인의 헌신과 자각이 필요합니다. …(중략)… 그러나 경계선을 넘어 새로운 프로젝트에 도전하는 순간의 그 벅찬 감동을 경험한다면 더 이상 경계선 근처에서 망설이며 두려워하는 일은 없을 것입니다. …(중략)… 결과적으로 경계선에 머무르는 자와 넘는 자의 사이의 차이가 생기게 될 것이며, 경계선 근처에만 가만히

머물렀던 기업들은 서서히 비슷비슷한 제품들만을
만들게 될 것입니다."[11]

알레시는 만약 그들의 모든 신제품이 성공한다면 자사 기업
이 굉장히 보수적으로 변모할 것이며 혁신의 경계선을 넘지 않
으려 할 것이라 생각했다. 경쟁자들이 언제 어떻게 경계선을 넘
어올지 모르기 때문에 항상 또 다른 경계선을 찾아 주기적으로
혁신적 프로젝트를 진행해야 한다. 이러한 노력이 실패했을 때
도 그 실패를 통해 다음 경계선을 찾아 나서야 한다. 실패의 교
훈을 통해 현재 경계선이 어디에 존재하며, 어떤 경계선은 넘지
말아야 할지에 대한 분명한 판단을 해야 한다는 것이다.

> 필요한 능력의 부족

시장을 주도하는 기업들이 디자인 주도 혁신을 피하는 또
다른 이유는 그들이 디자인 주도 혁신을 어떻게 수행해야 하는
지에 대해 무지하기 때문이다. 이들의 프로세스와 역량은 점진
적 혁신을 통해 구성되었기 때문에 대부분의 기업들은 사용자
요구를 이해하는 법을 터득하고 에스노그라피 결과를 분석하거
나 브레인스토밍을 통해 새로운 혁신을 도모한다. 그러나 결국
수많은 기업은 자신들이 디자인 주도 혁신을 어디서 어떻게 시
작해야 할지 모르고 있으며, 스스로 문제를 해결할 수 있는 역량

또한 부족하다는 점을 깨닫게 된다.

이러한 이유 때문에 해석가들과의 네트워크를 활용한 디자인 주도 혁신을 심도 있게 고려할 필요가 있다. 전문적인 지식과 연구 결과물들을 갖고 있는 여러 해석가들은 이미 대중들이 사물에 어떻게 의미를 부여하고 있는지 통찰하고 있다. 따라서 기업들은 그들의 통찰 결과를 제공받을 필요가 있다. 하지만 아직까지 기업들은 이러한 외부 해석가들의 가치를 평가 절하한다. 만약 기업이 의미를 탐구하고 만들어 내는 데 관심이 있다면 해석가 집단과 네트워크를 단지 기술만 공급해주는 부수적인 협력 기관 정도로 여겨서는 안 될 것이다.

> 과거의 방식에 기업을 가두는 일

기업이 해석가들과의 네트워크를 통해 긴밀한 관계를 형성하더라도 이러한 네트워크는 변화를 예견하기보다 과거의 사회 문화적 모델들을 해석하는 것에 그치는 경우가 많다. 클레이튼 크리스텐슨이 파괴적 기술 혁신을 다루는 데 실패한 시장 점유자들의 사례를 보여준 것처럼 많은 기업들은 혁신적인 의미의 형성과 관찰을 돕는 대신 구시대적인 발상에 해석가들을 가두고 있다.[12]

뱅앤올룹슨을 떠올려 보자. 이 덴마크 기업은 몇십 년 동안

오디오와 비디오 제품의 급진적 의미 혁신자이자 아파트 라이프 스타일에 대한 최고의 해석가였다.(뱅앤올룹슨 제품은 거실이나 침실의 인테리어용으로 가장 주목 받는 제품이었다). 그러나 디지털 미디어 기술이 생기면서 뱅앤올룹슨이 기존에 갖고 있던 좋은 역량들은 그 특별함을 잃게 되었다. 사람들이 음악을 듣고 쇼를 보는 방식은 변화하고 있으며, 이는 더욱더 급진적으로 변화할 것이다.[13] 기술적인 것은 큰 문제가 되지 않는다. 기술을 새롭게 습득하면 해결할 수 있기 때문이다.

더 중요한 문제는 라이프 스타일이 빠르게 변화하고 있다는 사실이다. 오디오와 TV는 더 이상 필수적으로 배치해야 하는 가구가 아니다. 사람들은 더 이상 TV를 보거나 음악을 듣기 위해 거실에 머무르지 않는다. 주방, 욕실, 자동차, 사무실, 심지어 거리에서 이러한 활동이 가능해졌기 때문이다. 즉, 새로운 제안을 만들고, 사람들이 어떤 라이프 사이클 안에서 어떤 새로운 매체에 의해 더욱 즐거워할지를 고민해야 한다. 뱅앤올룹슨은 기존의 가치 네트워크를 변형시켜 새로운 핵심 해석가들을 찾아야 하는 문제를 겪고 있다.

디자인 주도 혁신은 기업의 모험 정신, 프로세스, 역량 등과 연관되어 있다. 이를 위해서는 기업이 위험을 감수하고 급격히 변화해야 하기 때문에 힘든 일이 될 수밖에 없다. 급진적 혁신이 결코 쉬운 일이 아니라는 사실은 이미 모든 기업이 인지하고 있

다. 그러나 결국 급진적인 혁신은 누군가에 의해 필연적으로 발생하게 된다. 따라서 경쟁자들보다 앞선 통찰력을 발휘하는 기업만이 중요한 가치를 획득할 수 있다.

다음 6장과 7장에서는 이러한 도전 과제들을 해결하는 방법에 대해 다루고자 한다. 우선 성공한 디자인 주도 혁신가들에 대해 살펴본 후 어떻게 프로세스를 구축하고, 필요한 역량을 축적하여 성공의 가능성을 높일 수 있는지에 대한 구체적인 방법을 제시할 것이다.

제2부

디자인 주도 혁신 프로세스

06

해석가

디자인 담론을
시작하라

몬드리안과 과학자들은 동일한 종류의 활동을 수행한다. 새로운 가능성을 모색하고, 다른 이들의 발견을 재조합하며, 실험하고, 가능성 있는 결과물을 식별한다. 다른 전문가들과 지식과 연구 내용을 공유하고 인사이트를 발견하도록 돕는다. 즉, 이들은 분야에 상관없이 공통된 리서치를 하고 있는 것이다.

디자인 주도 혁신을 어떻게 만들어 낼 수 있을까? 모든 기업은 사물의 의미를 급진적으로 재정의하여 시장과 산업의 패러다임을 변화시키는 주역이 되길 간절히 소망한다. 그 이유는 앞에서 살펴보았듯 경제적 이윤, 브랜드 가치, 장수 제품, 주주가치 상승과 자산 창출로 이어지기 때문이다. 그러나 급진적 혁신은 언제나 위험하고 복잡한 도전이며, 이러한 이유로 도전과 과감한 결정이 필요하다.

1장에서 사용자 중심 접근법은 디자인 주도 혁신이 아니라는 내용을 다뤘다. 기업이 사용자들에게 다가갈수록 대중이 사물에 부여하는 기존 의미에서 탈피하지 못하기 때문이다. 디자인 주도 혁신은 급진적 의미 제안을 통한 미래의 비전과 시나리오로 구성된다. 즉, 이러한 제안은 비전과 기업의 문화적인 역량이 바탕이 되지 않으면 실현이 불가능한 것이다.

디자인 주도 혁신을 익힌 기업들은 지속적으로 성공한다. 몇십 년에 걸쳐 꾸준히 디자인 주도 혁신 전략을 수행하면서 해당 산업의 글로벌 리더로 자리매김한 뒤에도 발전적 연구 활동을 지속하는 데 고삐를 늦추지 않기 때문이다. 그들이 이루어 낸 혁신의 결과는 갑작스러운 창의성이나 요행에 의한 결과가 아니다. 그것은 그들이 남모르게 흘린 땀에 대한 보상이다. 게다가 경영인들이 기업 내부의 비즈니스 프로세스와 역량을 강화함으로써 성공은 필연적으로 지속될 수밖에 없다.

이 장에서는 디자인 주도 혁신 프로세스의 기본 원리에 대해 살펴보고자 한다. 사람들이 사물에 어떻게 의미를 부여하는지 알아보고 기업 안팎에서 해석가들의 역량을 활용해야 하는 이유에 대해 이야기할 것이다. 사용자를 넘어 더 넓은 시야를 확보하고 사회와 문화, 그리고 기술에 이르는 변화들을 파악하는 것은 한 기업의 독자적인 역량으로는 불가능함을 이해하게 될 것이다. 수많은 기업은 여러 의미를 찾기 위해 외부 리서치 프로세스를 활용하고 있다. 나는 이처럼 비공식적이며 광범위한 리서치 프로세스를 '디자인 담론^{design discourse}'이라 칭하려 한다.

이번 장에서는 디자인 담론의 중요성과 디자인 주도 혁신의 전반적인 프로세스를 알아보면서 기본 원리에 대한 총체적인 개념을 설명할 것이다. 그 이후 다음 장들에서 기업이 디자인 담론을 수용하고, 해석하여 이를 어떻게 활용하는지를 자세하게 다루도록 하겠다.

혼자가 아닌 함께

메타모르포시 시스템을 만들어 낸 조명 기구 제조업체 아르테미데를 예로 들어 보자. 앞서 살펴보았듯 그들의 목표가 점진적인 제품 개선이었다면 다음과 같이 자문했을 것이다. "어떻게 하면

더 나은 방식으로 전구를 교체할 수 있을까?" 그러나 아르테미데는 이렇게 질문했다. "저녁 7시, 직장에서 집에 돌아온 사람들을 더 행복하게 만드는 방법은 무엇일까?"

겉으로 보기에 이는 누구나 쉽게 던질 법한 질문처럼 보인다. 그러나 이 질문에는 세 가지 심오한 의미가 포함되어 있다. 첫 번째, 포괄적인 환경 조건을 대상으로 한다. 전구를 교체하는 사용자 중심의 시각이 아니라 친구들 혹은 가족들과 함께 살아가는 삶의 공간 그 자체에 집중한다. 두 번째, 포괄적인 주체를 대상으로 한다. 특정 사물을 다루는 사용자가 아니라 심리적이고 사회 문화적인 배경을 지닌 한 인간을 대상으로 한다. 세 번째, 포괄적인 목적을 대상으로 한다. 전구를 교체하려는 현실적 목적이 아니라 사람들이 전구를 교체하는 이유 자체를 변화시키려는 것이 목적인 것이다.

이처럼 좀 더 포괄적이고 넓은 관점에서 바라보면, 풍부한 혁신 환경이 만들어질 수 있다. 아르테미데는 이러한 질문의 답을 혼자 찾지 않았다. 수많은 관계자와 질문을 공유하고 함께 답을 찾으려 노력했다. "저녁 7시, 퇴근 후 집에 돌아온 사람들을 어떻게 기분 좋게 만들 수 있을까요?" 라이프 스타일 연구자, TV 세트 생산자, 오디오 시스템 생산자 등 다양한 분야에 종사하는 사람들이 머리를 맞대고 토론했다. 아르테미데는 조명 기구를 디자인하기 위해 이러한 이야기를 나누고 있지만, 일을 마

치고 집에 돌아온 사람들이 사물에 어떤 의미를 부여할 지를 발견하는 데에는 모두가 관심을 가지고 있었다.

가구, 개인 컴퓨터, 콘솔 게임 및 방송국 업체들까지 모두 대중을 관찰하고 새로운 경험을 만들어 내기 위한 서비스와 제품 생산에 영향을 미친다. 집과 주거 공간을 디자인하는 건축가들, 홈 인테리어에 관한 기사를 작성하는 잡지나 미디어의 편집장들, 산업재 공급업체들, 대학과 디자인 스쿨들, 호텔과 전시장, 사회 인류학 컨설턴트들, 디자이너들 모두 동일한 질문을 공유한다. 생산해 내는 서비스와 제품의 결과물은 모두 다르지만 사람, 그리고 그들의 삶에 대한 관찰을 통해 새로운 의미를 만들어 내려는 같은 프로세스를 요구받기 때문이다.

이러한 관계자들은 아르테미데를 위해 해석가로서 무대에 함께 서게 된다. 비록 직접 램프를 만드는 것은 아니지만 이들 모두 어떻게 대중이 가정에서 사용하는 사물들에 의미를 부여하며, 앞으로 무엇을 요구하게 될 것인지에 대해 그들이 가진 프로세스, 방법론, 연구 경험을 모두 합쳐 함께 시나리오를 작성한다. 이러한 활동을 통해 아르테미데는 새로운 의미를 구상하고 급진적 제품을 만들 수 있게 되었다.

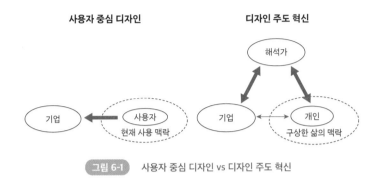

그림 6-1 사용자 중심 디자인 vs 디자인 주도 혁신

사용자에게서 한 걸음 떨어져 이들이 살아가는 환경에 관심을 가지는 일은 기업 혼자 해결할 수 없다. 결국, 모든 기업은 많은 해석가의 도움이 필요하다. 이러한 해석가들은 두 가지 특징을 가진다. 먼저 첫 번째는 이미 언급했던 것처럼 그들은 같은 질문을 공유한다는 것이다. 즉, 공통의 관심사를 가지고 모이는 집단으로서 어떤 새로운 의미가 창출될 수 있는지에 대해 토론한다. 두 번째, 그들은 자신들이 발전시킨 기술, 디자인한 제품, 또는 만들어 낸 예술품들이 대중들에게 새로운 의미가 되어 사회 문화적 욕구로 반영될 수 있기를 원하며 대중을 유혹하는 사람들이다.[1] 결국, 이러한 해석가들은 디자인 주도 혁신 프로세스의 초석이 된다(그림 6-1 참조). 따라서 혁신하고자 하는 기업은 미래 의미를 탐구하는 해석가들이 의지를 불태울 수 있는 장을 제공해야 한다.

디자인 담론: 해석가 그룹

디자인 주도 혁신을 만들어 가는 기업들은 해석가들의 네트워크 상호 작용을 높게 평가한다. 개별 연구를 실행하는 기업, 디자이너, 예술가, 그리고 학교에 이르기까지 모든 대상이 기업이 원하는 리서치 활동의 일원이 될 수 있음을 이미 알고 있는 것이다. 이들 각각의 해석가들은 제품, 프로토타입, 연설, 예술 활동 등 다양한 형태의 제안, 해석, 통찰에 대한 전문적 활동을 하고 있기에 이들이 가진 연구 결과나 통찰 결과를 공유하고 시나리오로 작성하여 비전을 공유하고 테스트하는 작업들을 함께 진행해 나간다. 이처럼 다양한 분야의 해석가들과 함께 더욱 폭넓은 연구를 이루는 리서치 프로세스가 '디자인 담론'이다.[2]

기업이 일반적으로 다루던 기술 연구 개발과 다른 형태로 펼쳐지는 이 프로세스는 많은 산업과 환경에 존재하는, 또는 기업 내부에 고립되어 있는 해석가들을 찾아내는 일에서부터 출발할 수 있다. 기업은 해석가들에게 기업이 원하는 해결 방안을 요구하는 것이 아니라 그들이 현상에 대해 통찰하고 해석한 내용을 제공받는다. 이로써 또 하나의 아이디어와 문제 해결의 실마리를 찾을 수 있다. 이러한 이유로 해석가 그룹에는 과학자와 엔지니어 외에도 스스로를 리서처라 부르지 않는 다양한 사람들이 모두 포함될 수 있다. 이들에 대해 좀 더 상세하게 살펴보자.

문화적 생산 영역의 해석가

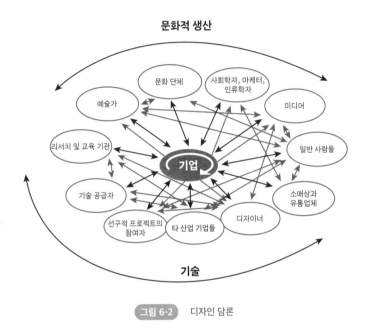

그림 6-2 디자인 담론

그림 6-2의 상위 부분에 '문화적 생산' 분류에 포함되는 해석가들은 사회 의미를 탐구하고 생산에 직접적으로 관계가 있는 사람들이다.[3] 이들은 예술가, 문화 단체, 사회학자나 인류학자, 마케터, 미디어 등이다. 문화와 의미의 탐구가 그들의 주된 역할인 것이다.

> 예술가

시인은 세상에서 인정받지 못하는 입법자들이다.

-퍼시 비쉐 셸리 ^{Percy Bysshe Shelley}

컴퓨터 산업에서 널리 알려진 한 기업의 경영자 앤소니 ^{Anthony}는 지금껏 단 하루도 그의 아이들과 온종일 시간을 보낸 적이 없었다. 아들 마이클 ^{Michael}이 8살이 되자 앤소니는 마이클이 엄마나 누나 없이도 자신과 단둘이 시간을 보낼 정도로 충분히 성장했다고 생각하여 아들과 함께 토요일을 보내려고 계획을 짰다.

토요일 아침, 앤소니 부자는 앤소니의 회사 연구 개발 연구실을 방문했다. 마이클은 무균실에 들어가기 위해 하얀 가운을 입어야 한다는 사실에 한껏 두근거리고 있었다. 그러나 기계장치들과 회로판, 화면 속 복잡한 숫자와 그래프들로 정신없는 연구실에서 무슨 일이 일어나고 있는지 소년이 이해하기란 불가능에 가까웠다. 앤소니는 어떻게 장치들이 작동되고 컴퓨터의 데이터로 전환되는지를 마이클에게 설명해 주었다. 연구소에서 개발 중인 차세대 개인 컴퓨터가 마이클의 책상 위에 등장하는 일은 이제 시간문제였다.

오후가 되어 연구소를 떠나 야구 게임을 보기 위해 경기장

으로 가는 길에 앤소니 부자는 현대 예술 박물관에서 열리는 전시회 포스터를 보게 되었다. 20세기 초 네덜란드 추상화가인 피에트 몬드리안Piet Mondrian의 전시회였다. 그 포스터에는 두 개의 그림이 있었다. 왼쪽에는 완벽한 수직, 수평을 이루는 격자무늬의 까만 사각형들이 원색의 노란색으로 칠해진 몬드리안의 1930년 작품인 '노랑의 구성Composition with Yellow'이, 그 옆에는 몬드리안 스튜디오를 작은 크기로 재구성한 사진이 있었다. 전시회는 몬드리안의 명작들과 그의 삶과 영감에 대한 것이었다.

마이클은 자신도 쉽게 그릴 수 있을 것 같은 그 기하학적 그림이 무엇이 그리 특별하고 인기가 많은지 아버지에게 물었다. 앤소니는 마이클의 질문에 난감해했다. 그 역시 오랫동안 의문을 품었던 질문이었지만 결국 해답을 찾지 못했기 때문이다. 어린 아이도 그릴 수 있을 것 같은 이런 단순한 예술 작품이 왜 명작이 된 걸까? 이 그림이 인간에게 기여하는 바가 있는가? 이런 작품을 감상하면서 사람들이 얻고자 하는 것은 무엇인가? 그의 머릿속에는 여러 질문이 떠올랐지만, 해답을 찾을 수는 없었다.

그러나 해석은 생각보다 간단했다. 몬드리안은 리서처였다. 바로 앤소니가 마이클과 함께 토요일 오전에 만났던 리서처들처럼 말이다. 그들이 방문했던 무균실과 몬드리안의 스튜디오는 큰 차이가 없다. 두 곳 모두 실험실인 것이다. 반도체들의 물리적 특성들을 탐구하는 과학자들의 연구 결과가 20세기 통합 회

로로 연결된 것처럼, 순수 추상의 본질에 관한 몬드리안의 연구는 컴퓨터의 현재 형태와 연관되어 있다. 몇 세기 동안 받아들여진 미적 언어에 관한 지배적 가정들에 대해 과감히 도전장을 내밀었던 이 추상 화가의 연구 결과가 없었다면 현재 컴퓨터들은 화려한 빅토리안 장식을 하고 있지 않을까? 매일 아침, 잠에서 깨어나 세련되고 미니멀한 디자인의 컴퓨터를 켤 때, 또는 루이 16세 때나 볼 수 있었던 자동차가 아닌 세련된 자동차를 끌고 다닐 때 우리는 몬드리안의 업적에 감사해야 할 것이다.

게다가 앤소니 회사의 과학자들과 엔지니어들은 몬드리안이 했던 행동과 같은 프로세스로 연구 활동을 수행한다. 새로운 가능성을 추구하고, 다른 이들의 발견을 재조합하며, 실험하고, 다양한 분야에서 피드백을 모으고, 가능성 있는 결과들을 분별하고, 이러한 것들을 다른 리서처들과 공유하며 그들의 의견을 반영한다.[4] 빛의 새로운 해석을 이뤄낸 모네Monet, 르누아르Lenoir 같은 인상파 화가들의 연구가 없었다면 오늘날 우리는 12개 또는 24개의 색상으로 표현된 물체들 안에 살고 있을지도 모른다. 발터 그로피우스Walter Gropius 같은 바우하우스 건축가들의 노력이 없었다면 오늘날 우리는 미니멀리즘 제품들을 만나지 못했을 것이다.

엔지니어들과 몬드리안 사이의 유일한 차이점이 있다면 서로 다른 내용의 리서치를 진행한다는 것이다. 엔지니어들은 과

학과 기술에 대한 리서치를 하는 반면, 몬드리안은 의미와 표현에 대한 리서치를 한다. 디자인 주도 혁신의 관점으로 볼 때 화가, 작가, 영화 제작자, 음악가 그리고 안무가들은 사회에서 가장 영향력 있는 창조자들이다.[5] 시인 퍼시 비쉐 셸리Percy Bysshe Shelley가 우리에게 암시하는 메시지는 시인들도 리서치를 통해 일상생활의 변화에 영향을 미친다는 것이다. 우리가 그것을 인정하지 않았을 뿐이다.

이탈리아 제조업체들은 비록 예술가의 작품이 해당 산업이나 시장과 직접적인 연관성이 없다 하더라도 그들에게 항상 관심을 갖고 있다. 예를 들어 극장 및 오페라 감독 루카 론코니Luca Ronconi는 아르테미데와 긴밀하게 협력했다. 그는 잘츠부르크 페스티벌과 밀라노의 라 스칼라La Scala(밀라노의 오페라 하우스)에서 일했고, 밀라노 피콜로 극장Piccolo Teatro di Milano에서 아트 디렉터로 재직한 적이 있다. 그가 아르테미데와 협력하게 된 이유는 아르테미데의 회장 지스몬디가 루카 론코니에게 새로운 조명 기기 개발에 도움을 요청했기 때문이다.

아르테미데가 극장 감독과 대체 무슨 이유로 함께 신제품을 만든다는 것인가? 그러나 이 둘 모두 빛에 대해 커다란 관심을 가졌다는 공통점이 있다. 빛의 의미가 어떻게 변하고, 어떻게 감성적으로 영향을 미치는지, 무대 또는 제품에 빛의 감성을 실현하기 위해 노력하는 그들의 모습은 서로 유사하다. 아르테미데

는 조명 기구 사용자들을 위해, 루카 론코니는 극장에 오는 손님들을 위해 작업을 한다는 차이점을 제외하면, 빛에 대한 그들의 공통된 관심사는 함께 일해야 하는 귀중한 이유가 된다. 특히 론코니는 아방가르드 예술과 감성에 대한 심도 있는 연구를 해온 사람으로 정평이 나 있었다. 그는 이미 건축가 가에 아울렌티^{Gae Aulenti}나 패션 디자이너 칼 라거펠드^{Karl Lagerfeld}(샤넬 수석 디자이너)와 같은 다른 해석가들과 함께 언어와 의미에 관한 지속적인 상호작용을 통해 아방가르드의 지식을 넓히고 새로운 해석을 생성해내고 있었다.

지스몬디 회장이 론코니에게 원한 것은 램프 디자인이 아니었다. 부탁한 일은 다음과 같았다. "집 안의 방을 상상해 보십시오. 그 후 당신이 그 방 안에서 경험하고 싶은 빛에 대해 말해 주십시오. 당신 기분을 즐겁게 만드는 그런 빛 말입니다. 우린 빛에 대한 깊이 있는 조망이 필요합니다. 조명 기구가 아닌 빛에 대해서만 생각해 주십시오."

론코니는 자신의 침실을 떠올렸다. 아르테미데는 그 침실을 소형 모델로 제작했다. 카펫, 담요, 책, 심지어 그의 애완견 침대까지도 디테일하게 재현했다. 물론 그의 초기 제안은 실용적인 면에 한정되어 있었다. 예를 들어 한밤중에 목이 말라 일어나면 램프가 특정한 사람의 팔 동작을 감지하여 스탠드에 놓은 물잔을 잔잔히 비추는 기능과 같은 아이디어를 제시했다. 그러나 현

존하는 제품들을 개선하기 위해 현실적인 대안을 내놓으려고 애썼던 론코니는 어느 시점이 지나자 점차 감독이 지닌 감성과 개인적 열망을 나타내기 시작했다.

론코니는 지스몬디 회장에게 말했다. "당신도 알겠지만, 나는 항상 쇼가 끝난 후 밤 늦은 시간이 되서야 귀가합니다. 그래서 햇살이 들거나 노을이 비치는 내 방을 보기란 매우 어려운 일이죠. 사실 내가 진짜로 원하는 건 내가 방에 들어섰을 때 창문 조명을 통해 하루의 특정한 시간이나 계절이 자연스럽게 창조되는 것입니다. 예를 들어 새벽노을, 겨울의 땅거미, 한여름의 오후, 봄날의 아침 같은 빛 말입니다."

이런 극적인 아이디어는 오페라 감독으로서 론코니가 해온 수 년간의 리서치에 기반한 것이었다. 극장 조명으로 자연의 빛을 모방하여 오페라 관객들을 극에 몰입하게 만들었던 그의 경험이 반영되었다. 이는 실제로 11개의 다른 분위기를 조성하는 창문 모양의 조명 시스템이 탄생하는 계기가 되었다.

> 문화 단체

협회, 재단, 박물관 같은 문화 단체들 또한 사회적 의미를 생산하고 해석하는 일과 긴밀히 연관되어 있다. 이들 단체 중 일부는 기존의 문화를 대변하기도 하고, 실제로 현 상태를 보존하는

데 집중하기도 한다. 그러나 또 다른 문화 단체들은 지배적이고 관행화된 문화에 새로운 비전과 해석을 촉진하는 역할을 하며, 이를 위해 리서치하고 실험한다.

1989년, 음식 애호가 집단에 의해 파리에서 설립된 국제적 운동이자 단체인 슬로우 푸드Slow Food가 하나의 사례가 될 수 있다. 슬로우 푸드는 질 나쁜 패스트푸드와 나쁜 식습관들에 정면 대항하기 위해 고안된 비전을 내세운다. 이들 단체의 목표는 사람들이 음식의 맛은 물론 그 음식이 생산된 경로에 대해 더욱 관심을 갖고, 책임감을 지니도록 하는 것이다.

슬로우 푸드는 좋은 음식을 기반으로 한 농업 문화와 사회를 유지하길 원한다. 또한, 곡물, 식물, 동물의 종들이 지닌 생물 다양성을 지지한다. 이를 위해서 시식이나, 음식 문화와 관련된 교육 프로그램, 체험 학습 등을 진행해 그들의 비전과 의지를 대중들과 공유하고자 한다. 더 나아가 이탈리아 피에몬테Piemonte(이탈리아 북서부의 주)에 미식과학대학원을 세우기도 했다. 여러 국가에서 박람회와 이벤트를 개최하고 지역 생산품을 전시하여 소비자들이 소규모 생산자들과 만나는 기회를 늘렸다. 이는 세계 음식 시장에서 가장 진보적이고 혁신적인 문화 영향력이다. 바릴라 같은 음식 산업의 혁신적인 기업들은 새로운 비전과 의미를 탐구하기 위해 이들과 상호 작용하고 함께 활동하고 있다.

> 사회학자, 인류학자, 마케터

문화적 생산 분야 해석가의 세 번째 카테고리에는 의미와 언어 표현 리서치를 전문적으로 수행하는 모든 이들이 속한다. 마케팅, 브랜딩, 커뮤니케이션 분야에 걸쳐 소비와 관련된 연구를 하는 사회학자와 인류학자, 마케터, 컨설턴트들이 여기에 해당된다.

이들은 사회, 문화, 시장을 분석하고 관찰하는 전문가로서, 사람들이 사물에 의미를 부여하는 방법과 새로운 트렌드에 대한 큰 그림을 빠르게 제공한다. 이러한 성과들은 점진적 혁신에서도 유용하지만, 급진적 혁신의 기초 자료로도 활용될 수 있다. 현 상태를 이해한다는 것은 이미 다른 기업들이 탐구했던 과제와 거쳐간 길을 분별하도록 도움을 주기 때문이다. 이러한 해석가들과의 상호 작용은 기업이 속한 산업 외의 분야에서 새로이 떠오르는 문화적 현상을 발견하고, 그것을 다른 기업보다 먼저 해당 산업 시장에 적용하도록 도와주는 데에 의의가 있다. 즉, 특정 시장의 범주를 초월하여 더 광범위하게 적용될 가능성이 있는 문화 현상을 감지할 수 있도록 해석가들을 잘 활용할 필요가 있는 것이다.

> 미디어

마지막으로, 미디어를 살펴볼 수 있다. 잡지와 신문 편집장들, 작가, 방송단체, 그리고 웹 사이트가 해당된다. 이들은 항상 사회, 문화, 정치, 그리고 경제를 관찰하며 사건을 해설해 준다. 이러한 이유로 이들은 사람들이 사건을 받아들이는 방향성에 영향을 미치는 주체가 된다.[6] 이러한 해설의 대다수는 리서치나 비전이 아니라 관찰에 의해 이루어지지만 미래에 대한 통찰력을 가진 해석가들도 종종 존재한다. 따라서 기업들은 가능성 있는 새로운 의미들에 대한 일관된 시나리오를 만들기 위해 이들의 관찰력과 예측력을 이용할 수 있다.

기술 영역의 해석가

디자인 담론 내 해석가의 두 번째 집단은 지식을 가진 자, 기술적 혁신을 이룬 자, 신제품과 서비스를 제공하는 자, 실제 사물의 구조를 변화시키고 노골적으로 새로운 의미를 제시하는 자들이 포함된다. 기술은 우리가 살아가는 방식을 형성하는 가장 영향력 있는 요소 중 하나이다. 이러한 이유로 기술의 급진성을 모색하는 관계자들은 그로 인해 발생할 문화와 삶의 변화들에 대해 가늠하고 그 의미를 분석하는 과정을 겪는다.[7]

> 리서치 및 교육 기관

공공 리서치 단체와 대학에 속한 리서치 및 교육 기관들은 기술 진보 및 기술 혁신이 미치는 문화와 사회적 영향력에 대해 지속적으로 분석한다. 심지어 디자인 스쿨 안에서도 기술, 표현, 의미 사이의 상호 작용에 기반한 연구가 진행된다. 기업들은 혁신 프로젝트를 위해 워크숍을 열어 젊은 학자들에게 인턴직을 제공하고 연구실과 자원을 공유해 가며 그들에게 다가가려 노력한다.

예를 들어 알레시는 이러한 상호 작용을 제도화하기 위해 로라 폴리노로가 지도하고 있는 저명한 국제 디자인 스쿨인 센트로 스튜디오Centro Studio를 설립했다. 센트로 스튜디오는 헬싱키 디자인 대학, 런던 왕립 미술 대학Royal College of Art, 밀라노 공과 대학 등과 다양한 워크숍과 리서치를 진행하며 중요한 디자인 리서치 기관으로 자리잡았다.

노키아 역시 학교 및 리서치 센터들과 독점적 협력 관계를 맺어 왔다. 예를 들어 핀란드 탐페레 대학교Tampere University(핀란드 피르칸마주 탐페레에 위치한 대학)와 헬싱키 예술 대학UIAH에 거점을 두고 제품 표현과 대중의 인지 및 감각에 대한 다양한 프로젝트를 지원했다.

노키아는 또한 에스토니아, 이스라엘, 브라질, 그리고 몇몇

다른 국가들에게 제품 디자인이 어떻게 문화적 영향력을 발휘할 수 있는지 연구하는 '오직 지구$^{Only\ Planet}$'라 불리는 글로벌 학생 프로젝트를 지원했다. 이 프로젝트에서는 두 가지 활동이 진행되었다. 먼저, 학생들은 그들 국가의 상업적, 가족적, 미적 가치를 포함한 다양한 문화 핵심 영향력을 탐구하고 그 해당 요소들이 어떻게 글로벌 제품의 디자인에 영향을 미칠 수 있는지에 대한 리서치를 진행했다. 그 다음, 첫 번째 단계에서 얻어낸 발견들을 통해 기술적 기획 및 새로운 생산 시스템을 고려한 콘셉트, 시나리오 및 제품을 구상했다.

노키아는 특정한 새 아이디어를 찾아내는 것보다 로컬 문화에 대한 지식을 확장시키고, 의미 있는 사회 현상들을 통해 창의성을 고무시키며, 새로운 인재를 발굴하는 것에 더 큰 의미를 두었던 것이다. 당장 사용할 수 있는 해법을 찾겠다는 마음으로 디자인 스쿨들에 접촉하는 기업들과는 달리 노키아는 기업이 필요로 하는 훨씬 광범위한 리서치 역량과 프로세스를 강화하는 일에 초점을 두었다.

> 기술 공급자

기술 공급자는 기술 분야의 두 번째 문화 해석가 집단이다. 4장에서 새로운 기술이 디자인 주도 혁신을 촉진할 수 있음을

설명했다. 또한, 제조업체와 부품 및 원료 공급자들의 협력으로 인해 기술 통찰이 발생하고 급진적 혁신이 이뤄질 수 있음을 다뤘다.

가장 혁신적인 이탈리아 가구 제조업체들은 새로운 원료를 발명할 뿐 아니라 그것의 사회 문화적이고 미적인 의미까지 예견하는 기술 공급자들과의 밀접한 협동을 추구했다. 이들의 협력 덕분에 가구 제조업체들은 감성적 기능성을 현실화하고 그들이 원하는 최적의 제품 표현을 만들어 낼 수 있었다.

플라스틱 가구의 혁신적 제조업체이자 북웜 책꽂이를 만들어 낸 카르텔을 예로 들어 보자. 카르텔이 바이엘과 같은 폴리머 선두 공급업체와 협력하지 않았다면 카르텔의 새로운 제품들은 탄생하지 않았을 것이다. 그들의 협력적 관계는 경쟁하는 것처럼 보일 정도로 열정적이었다. 마침내 리서치 결과물은 독자적인 폴리카보네이트 몰드 기법으로 제작된 필립 스탁 디자인의 투명 의자 라 마리로 현실화되었다.

선두 가구 제조업체인 B&B 이탈리아의 설립자이자 회장이었던 피에로 암브로지오 부스넬리Piero Ambrogio Busnelli는 새로운 원료 개발을 위해 기술 공급자와 상호 작용하는 데 많은 노력을 기울였다. 그는 폴리우레탄을 활용해 소파를 제조하는 방법을 연구하다 1960년대에 B&B 이탈리아를 설립했다. 런던에서 열린

인터플라스트Interplast(국제 플라스틱 산업 전시회) 행사에서 부스넬리가 발굴한 기술로 바이엘과의 공동 연구를 진행한 B&B 이탈리아는 해당 기술을 적용한 최초의 가구 제조업체였다. 이 기술로 B&B 이탈리아는 산업 내에서 새로운 제품 언어와 표현을 생성해 낼 수 있었다.

그들의 연구 결과물 중 가장 인기가 많은 것은 1969년 가에타노 페세Gaetano Pesce가 디자인한 팔걸이 의자 'UP5'이다. 풍만한 여성의 몸을 대담하게 형상화한 이 제품은 앉은 사람을 따뜻하고 안락하게 감싸 주는 좌석에 족쇄를 연상시키는 둥근 공 모양의 쿠션 발판이 마치 탯줄과 같은 끈으로 이어져 있다. 이 팔걸이 의자의 가장 눈에 띄는 부분 중 하나는 작은 진공 팩 상자에 압축하여 배달된다는 점이다. 상자를 개봉하면 의자가 본래의 형태로 만들어지면서 상자를 여는 행위 그 자체만으로도 감성적인 경험을 선사한다. B&B, 카르텔, 바이엘은 지금까지도 새로운 제품 표현과 의미를 모색하는 끈끈한 파트너 관계를 유지하고 있다.

혁신을 위해 신소재를 제공하는 해석가의 예로 머티리얼 커넥션Material ConneXion을 들 수 있다. 뉴욕에 본부를 두고 방콕, 쾰른, 밀라노, 대구에 사무실을 연 머티리얼 커넥션은 중개인의 역할을 한다. 즉, 제조업자와 디자이너들에게 신소재를 제공하기 위해 세계를 돌며 작은 기업부터 세계적인 대기업까지 여러 공급

자들을 스카우트한다. 이 기업은 3500여 개 이상의 소재 및 프로세스에 대한 물리적 샘플을 가진 자료실이 있으며, 신소재와 관련된 연구 시나리오들을 분기마다 전시하는 갤러리 공간도 보유하고 있다. 더 나아가 잡지 출간과 컨퍼런스 개최를 통해 그들의 정보를 공유한다.

이를 통해 머티리얼 커넥션은 소재들의 기능적 속성뿐만 아니라 제품 언어에의 적용과 의미 있는 활용에 대해 탐구한다. 또한 미래 사물의 형태를 결정지을 만한 혁신적인 소재의 공급자들과 산업 내 사용자들을 연결하는 창의적 순환 관계를 형성하는 일을 돕는다. 이로써 머티리얼 커넥션은 새로운 의미 창출이나 급진적 혁신을 위한 아이디어 생성의 창구 역할을 한다.[8]

> 선구적 프로젝트의 참여자

선구적인 프로젝트에 참여하는 해석가들도 있다. 여러 산업에서 혁신 전략가들은 일반적인 시장의 흐름에서 벗어난 특별한 환경에서 제품을 관찰하면서 더 큰 자유를 얻고 새로운 해결책을 찾을 수 있다.

예를 들어 호텔, 규격화된 본부, 공공 건물을 디자인하는 건축가들은 작업 중에 빛을 유의해야 한다. 필립 스탁이나 노먼 포스터Norman Foster 같은 진보적인 디자이너들은 실험적 자세로 인간

의 생활 공간을 구성하고 상징적 언어들을 표현하는 새로운 방식을 연구하면서 여러 프로젝트에 참여한다. 프로젝트를 진행하면서 그들은 건물의 구조를 넘어 전등, 채광을 포함한 인테리어의 모든 부분을 고려하고 거주인들의 특정 요구에 의해 조명 기기를 디자인한다.

아르테미데는 건축가들과 협력하여 특별 프로젝트를 이끌어 왔다. 예를 들어 2002년, 아르테미데는 스위스 건축가들인 자크 헤르조그Jaques Herzog와 피에르 드 뫼롱Pierre de Meuron과 함께 스위스 장크트갈렌St. Gallen에 위치한 보험 기업 헬베티카Helvetica의 본부에서 협동 작업을 진행했다. 영국의 권위 있는 로열 골드메달을 받은 이 프로젝트는 두 명의 건축가가 사무실 내부 조명을 디자인하기 위해 아르테미데와 협력한 것이다. 이러한 노력의 산물로 만들어진 특별한 조명은 '파이프Pipe'라 이름 붙여진 후 공개되었다. 이 조명은 2004년 황금콤파스 디자인상을 받았다.[9]

리서치를 수행하고 혁신을 만들어 내기 위해 이러한 특별 프로젝트들을 진행하는 것은 아르테미데뿐만이 아니다. 아르테미데의 경쟁사인 플로스의 베스트셀러 제품 중 하나인 미스 시스Miss Siss는 뉴욕에 있는 파라마운트 호텔을 위한 작업 테이블 램프다. 이는 필립 스탁이 디자인했다. 이와 유사하게 몰테니Molteni가 건축가 장 누벨Jean Nouvel과 같이 파리의 까르띠에를 위해 디자인한 테이블 레스Less 또한 몰테니의 가장 유명한 제품 중 하나가

되었다. B&B 이탈리아는 거대한 유람선을 위한 인테리어 디자인을 진행하면서 수준 높은 실험들을 수행했다.

경주용 자동차에서 특정 이벤트를 위해 고안된 음식에 이르기까지 모든 산업은 여러 프로젝트를 통해 디자인 주도 혁신을 시도할 수 있다. 그리고 이러한 프로젝트들은 몇 가지 이유에서 혁신을 가능하게 만든다.

첫 번째, 이런 프로젝트들은 새로운 방식을 심도 있게 탐구하고 새로운 표현을 만들려는 강한 욕구와 급진적인 아이디어를 제시하는 것을 허용함으로써 한층 다양하고 흥미로운 해결책을 제안한다. 그러나 이런 프로젝트들은 기업에게 있어 실험을 위한 개념적 프로젝트가 아니라는 점을 명심해야 할 것이다. 이는 실제 고객이 직접 사용한 뒤 생생한 피드백을 주는 과정이다. 다만 특수한 환경에서 이루어진다는 점 때문에 흥미롭고 새로운 시도가 가능할 뿐이다. 한 예로 니콜라스 네그로폰테Nicholas Negroponte가 이끌었던 OLPC$^{The\ One\ Laptop\ per\ Child\ association}$(매사추세츠 공과 대학 미디어 연구소의 교수진이 세운 비영리 단체)의 주도 아래 개발된 100달러 PC를 들 수 있다. 이 프로젝트에서 많은 기업과 디자이너들은 새로운 기술적 해결책과 새로운 의미를 모색하기 위해 공동 리서치를 진행했다. 이는 노트북에 커뮤니케이션 장치와 발송기(라우터)를 부착시켜 개발함으로써 가장 외딴 곳에 사는 아이들도 인터넷을 사용할 수 있도록 미니 네트워크를 만들겠다

는 목표를 바탕으로 진행되었다. 기계가 아닌 교육적이고 사회적인 도구로서의 PC라는 새로운 의미를 현실화시키기 위해 기술적, 사회 문화적 통합 리서치가 진행되었던 것이다.[10]

두 번째, 이러한 특수 프로젝트들은 대부분 건축가, 디자이너, 과학자, 요리사 등 진보적 해석가들의 주도하에 진행된다. 진보적 해석가들은 특정 배경 상황에 대한 다양한 해석은 물론 새로운 의미와 표현을 선구적으로 만들어 내는 일까지 리서치 집단을 자극하는 역할을 할 수 있다. 즉, 이러한 프로젝트들을 통해 기업은 새로운 지식을 공유하고 발전할 수 있는 특별한 기회를 얻게 된다.

세 번째, 이러한 프로젝트들은 문화적 생산의 표식으로 상징될 수 있다. 대중은 물론 문화 단체와 미디어 같은 해석가들의 관심의 대상이 됨으로써 최종적으로는 사람들이 기업과 제품에 대해 상징성과 새로운 의미를 부여하는 방식에 영향을 미친다. 결국, 이러한 영향력이 시장 환경을 변화시키는 뿌리가 되는 것이다.

> 타 산업 기업들

디자인 담론에 있어 가장 흥미로운 해석가는 특정 기업이 연구 목표로 하는 대상에 대해 같은 목적을 갖고 있는 타 산업의

기업들이다. 아르테미데를 언급하면서 TV, 오디오 시스템, 개인 컴퓨터, 방송 등, 사람들이 실내에서 어떻게 살아가는지 호기심을 갖는 타 산업의 기업들이 존재함을 논한 바 있다.

자전거 산업의 경우, 거리 음식, 휴대용 음악 플레이어, 운동복 등 다양한 산업의 제조업체들이 해석가로 협력 체제를 형성할 수 있다. 더불어 음악 제작자, 무선 서비스, 관광 서비스 기업들까지도 포함할 수 있다. 이러한 기업들은 자전거 제조업자들과 경쟁하는 것이 아니라 사람들이 어떻게 살아가고, 돌아다니고, 거리에서 운동하는지에 대한 리서치를 진행해 사람들이 야외 활동을 하면서 어떤 경험을 만들어 내는지에 대한 관심을 나타내기 때문이다.

모든 기업은 어떤 맥락에서든 항상 이런 종류의 해석가들에게 둘러싸여 있다. 그러므로 디자인 주도 혁신을 위해서는 '동일한 관심사를 가진 사람들을 목표로 하는 타 산업의 기업은 누구인지' 또는 '이러한 타깃층이 사용하는 혹은 사용할 수 있는 제품이나 서비스에는 어떤 것들이 있는지'에 대해 질문을 할 수 있어야 한다.

게다가 이런 해석가들 모두는 우리가 탐구 중인 의미와 표현에 대한 일부 지식을 갖고 있다. 또한, 그들은 아마 그것을 공유하고 서로가 해석한 의미들을 나누는 것에 호의적일 것이다.

그들 역시 동일한 문제에 직면해 있으며, 동일한 관심사를 가지고 있기 때문이다.

예를 들어 필립스Philips는 타분야 산업의 기업체들과 많이 협력하고 있다. 아르테미데, 알레시, 카펠리니Cappellini(가구업체), 리바이스, 나이키, 도위 에그버트$^{Douwe\ Egberts}$(커피 제조업체), 그리고 바이어스도르프Beiersdorf(독일 화장품 기업)와 모두 협력하고 있다. 협력 기업들은 워크숍을 통해 혁신 기회를 포착하고, 얻은 통찰력을 나누며, 선견지명이 있는 해석가들로부터 그들의 신제품을 평가받거나 기업의 비전에 대해 토론하는 기회를 얻는다.[11]

경쟁사가 아닌 기업들과 함께 시나리오를 개발하는 일은 하나의 발견을 놓고도 다양한 시장 창출을 가능하게 만들 수 있다. 누군가는 새로운 의미를 통해 제품을 만들 것이며, 또 누군가는 새로운 기술을, 그리고 또 그 누군가는 새로운 서비스를 만들어 낼 것이기 때문이다.

> 디자이너

특정한 삶의 맥락에 중점을 두고 리서치를 진행하는 디자인 기업이나 디자이너 역시 사람들이 사물에 의미를 부여하는 방식을 제공하는 중요한 해석가가 될 수 있다. 이는 디자인 컨설턴트들이 기업이나 대학처럼 리서치 프로젝트를 진행한다는 뜻이 아

니다. 비록 새로운 시나리오 탐구나 향후 고객들의 요청을 고려한 진보적인 지식 개발에 투자하는 디자인 기업이 없는 것은 아니지만 말이다.

디자인 기업은 삶의 환경을 변화시키겠다는 목표를 갖고 여러 산업과 제품을 대상으로 반복적인 프로젝트들을 진행하며 배우고 리서치한다. 램프, 소파, 주방, 가전제품 등을 디자인하는 디자이너들은 주방 라이프 스타일에 관한 정보를 모으고, 새로운 제안을 테스트하고, 그에 따른 피드백을 얻기 위해 다양한 활동을 한다. 결국, 다양한 해석가들과의 상호 작용을 통해 디자인 기업들은 지식을 학습하고 새로운 기회를 발견하는 힘을 단련한다. 디자이너가 핵심이 되는 디자인 주도 혁신에 대해서는 7장에서 더 상세히 다룰 것이다.

> 소매상과 유통업체

제품 및 유통 서비스와 관련된 기업들도 흥미로운 해석가다. 소비재를 위한 소매점과 레스토랑, 혹은 제품 및 기계 유지 보수 서비스 등이 이러한 기업들에 포함된다. 해당 관계자들 중 일부는 사람들이 서비스를 구매하고, 사용하는 방식에 대해 리서치한다. 예를 들자면 가구업체의 쇼룸은 가정생활의 새로운 시나리오들에 대한 수준 높은 리서치 결과를 반영할 수 있다. 소

매상과 유통업체는 새로운 의미가 현실화되는 과정에서 고객들에게 전달되는 프로세스를 연구하는 해석가이다. 아방가르드 건축가들이 때때로 선구적인 첨단 프로젝트의 함축적 의미를 나타내기 위해 인테리어 소품을 직접 디자인하는 것처럼 말이다.

삼성은 해당 제품의 특별한 외형과 느낌 때문에 대중들에게 큰 인기를 받은 LED TV 보르도^{Bordeaux}를 디자인하면서 가구 판매점들을 분석했다. 대중들이 일반적으로 가구를 구매할 때 갖는 감성적인 구매 패턴을 자극해 TV 구매 과정에서 감성적 언어를 전달하고자 했던 것이다.[12] 이 한국 기업은 맨하튼의 타임 워너 센터^{Time Warner Center}에 매장을 만들어 디지털 라이프 스타일에 대한 그들만의 해석을 보여주고 있다.

이와 비슷한 사례로 레스토랑은 음식 산업에 있어 중요한 해석가라고 할 수 있다. 몇몇 레스토랑은 새로운 요리법이나 재료뿐만 아니라 사회적 맥락에서 음식을 즐기는 방법에 관해 실험하면서 고객들이 완전히 새로운 음식을 경험하는 모습을 객관적으로 탐구하기 때문이다.

> 일반 사람들

당연히 디자인 담론은 사용자를 포함한다. 비록 디자인 주도 혁신이 사용자 중심이 아니더라도 사용자는 객체 이상의 의

미를 가진다. 해석가 네트워크 안에서 사용자들은 또 다른 해석
가로서 적극적으로 그들의 역할을 수행하는데, 이들의 역할은
새로운 제품에 실질적인 의미를 부여하는 것이다. 오늘날 모든
사용자는 리서치를 한다. 수많은 제품을 서로 비교하고, 자신의
삶에 맞는 최적의 제품을 구매하는 노하우를 배워 나간다. 게다
가 얼리어답터, 리드유저lead user라고 불리는 선두 사용자들은 새
로운 문화 패턴을 읽고 가늠한다. 사용자는 사물에 대한 새로운
의미를 부여하는 일에 가장 가깝게 연관된 해석가인 것이다.

 하나의 재미있는 예시로 휠체어 스포츠의 등장을 살펴볼 수
있다. 이 산업 분야에서 대부분의 혁신 기술은 기존의 의료 기
기 제조업자들에 의해 만들어진 것이 아니다. 사용자들, 즉 장애
를 가지기 이전에 운동을 좋아했던 사람들에 의해 생성된 것이
다. 1998년 서울에서 열린 국제 장애인 올림픽 동메달 리스트 로
리 쿠퍼Rory Cooper를 예로 들어 보자. 그는 성공한 휠체어 선수이
자 피츠버그 대학교University of Pittsburgh의 휴먼 엔지니어링 리서치
연구소의 교수이며, 휠체어와 관련한 혁신 연구를 진행하고 있
는 대표적인 연구자이다. 또한, 1974년 첫 휠체어 마라톤 우승자
밥 홀Bob Hall은 보스턴 마라톤Boston Marathon(세계 3대 마라톤 대회 중 하
나)에 최초로 휠체어를 타고 출전했다. 그는 마라톤 대회에 출전
하기 위해 어머니의 집 지하실에서 스포츠용 휠체어를 직접 디
자인했고, 마침내 1984년 자신의 회사를 설립하기에 이르렀다.

휠체어에 대한 혁신적인 발전을 막는 것은 기술 탓이 아니다. 대부분이 새로운 의미 창출을 이루지 못한 한계에서 기인한다. 의료 기기 제조업자들은 휠체어를 분리하기 편하도록 디자인했다. 하지만 경기를 위한 휠체어 디자인은 분리되지 않는 일체형일 때 더 유리하다. 즉, 스포츠 휠체어의 탄생은 기능적 혁신을 넘어 스포츠를 이해하고 그들 스스로 필요한 것을 찾아내 새로운 제안을 한 사용자들 덕분에 가능했다.[13]

프로세스: 디자인 담론에 참여하라

디자인 주도 혁신을 만들어 내기 위해서는 두 가지 요소가 필요하다. 이는 사람들이 사물에 의미를 부여하는 방법에 대한 '지식'과 급진적 의미 생성에 영향을 미칠 수 있는 '매력'이다. 여러 사례들을 연구하고 리서치를 진행하면서 나는 디자인 담론은 결코 한 기업이 독자적으로 실현할 수 있는 일이 아님을 굳게 믿게 되었다. 많은 기업이 이 두 가지 요소를 획득하기 위해 공동으로 연구실을 설립하려고 노력하는 것은 당연한 일이다.[14] 사용자 중심 혁신의 핵심이 사용자들에게 가능한 한 가까이 다가가는 일이라면, 디자인 주도 혁신의 핵심은 디자인 담론에 참여하거나 디자인 담론을 이끄는 일이다.

디자인 주도 혁신 프로세스는 아래와 같이 세 가지 행동 수

칙으로 진행된다(그림 6-3).

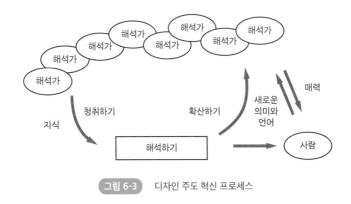

그림 6-3 디자인 주도 혁신 프로세스

(1) 청취하기 이 행동 수칙은 새로운 의미와 표현에 대한 지식에 접근하는 것을 뜻한다. 이는 다양한 지식을 획득하고 학습한 지식들을 내재화하기 위해 심도 있게 이해하는 과정을 의미하기도 한다. 결국, 지속적으로 디자인 담론을 이끌어 갈 수 있는 중요한 핵심 해석가들을 찾아 상호 작용하고 네트워크를 형성하는 일이 가장 먼저 이루어져야 한다.

(2) 해석하기 급진적이며 새로운 의미를 제안하기 위해서는 자신만의 비전을 만들어 내기 위한 주체적인 해석 능력이 필요하다. 새로운 해석이나 지식 통합 활동을 통해 지식을 주체적으로 습득할 수 있다. 이러한 활동은 기업 내부 연구와 실험 활동을 통해 가능하다.

(3) 확산하기 이 과정은 당신이 목표로 하는 비전을 해석가들에게 확산시키기 위한 활동이다. 해석가들이 가진 매력이 당신에게 유리하게 발휘될 수 있도록 토론을 통해 당신의 비전이 무엇인지 밝힐 수 있어야 한다. 해석가들은 당신의 새로운 제안을 평가하거나 실제화에 대한 새로운 대안을 제시해 줄 것이며, 더 개선되거나 새로운 방향을 제안해 줄 것이다.

이러한 세 가지 행동 수칙은 기업이 디자인 담론을 시작하기 위한 가장 기초가 되는 프로세스다. 이 과정은 결국 해석가가 가진 '지식'과 '매력'으로 대변되는 외부 자산에 대한 독점적이고 차별화된 접근성을 확보하기 위한 방법이기도 하다. 여기서 '독점 및 차별화'란 경쟁자들보다 당신의 디자인 담론 화법이 더욱 낫다는 것을 뜻하는 것으로 경쟁적인 우월 요소를 가질 수 있어야 함을 뜻한다. 즉, 당신은 경쟁자들보다 먼저 핵심 해석가들과의 관계를 맺을 수 있어야 하며, 더욱 강화된 형태의 관계와 독특한 토론의 장을 구축해야 한다.

또한, 이러한 프로세스는 내부 자산을 개발하는 데도 긍정적 영향을 가져온다. 디자인 주도 혁신을 만들어 나가는 일은 단순히 디자인 담론만으로는 충분하지 않다. 새롭고 독점적인 제안을 생산하고 세상에 선보이는 과정이 필요하다. 외부 지식을 경쟁자들보다 효과적으로 흡수했다 하더라도 내부 실험을 통해 소화하지 못하거나 독특한 비전으로 재해석하지 못한다면 아무

리 훌륭한 디자인 담론도 쓸모없는 것이 될 것이다. 즉, 해석가들과의 성공적인 디자인 담론을 내부적으로 소화해 줄 내부 자산의 지속적인 개발이 함께 이루어져야 한다. 내부 역량이나 자산의 부족은 결국 기업이 궁극적으로 원했던 혁신이 아닌 모방을 만들어 낼 것이다.

디자인 담론 프로세스는 여러 기업이 익숙하게 사용하던 사용자 중심 접근 방법 프로세스와는 큰 차이가 있다. 첫 번째, 이 프로세스는 신속하게 진행되는 브레인스토밍이 아니라 심도 있는 연구를 뜻한다. 머릿속에 떠오르는 일회적인 창의성을 쫓아가기보다는 지식을 공유하고, 학습하며, 그 속에서 나타나는 여러 의미들을 깊이 있게 개발한다. 이런 프로세스는 비록 기술이 아닌 의미를 목표로 할지라도 기존 마케팅 컨설턴트나 광고 에이전시들이 사용했던 방법들보다 엔지니어들이 사용했던 리서치 방법과 비슷하다.

두 번째, 디자인 담론 프로세스는 관찰보다 참여에 기반을 둔다. 사회에서 발생하는 일을 관찰하고 현상을 분석하기보다는 가능성 있는 새로운 의미를 만들어 내고 지배적인 문화 패러다임을 바꾸는 일에 집중한다.

세 번째, 사용자 중심 접근 방법의 경우 특정한 수단이나 단계적 프로세스가 중요하게 고려되는 반면 디자인 담론 프로세스

는 대내외적 관계 형성과 유지 능력에 뿌리를 두는 특징이 있다. 이런 이유에서 이 책의 다음 장들에서는 사회 문화적 트렌드를 분석하는 방법이 아니라 사회학자들과 인류학자들의 연구에 대한 가치와, 그들의 연구를 다른 해석가들의 리서치와 통합하는 방법에 대해 살펴볼 것이다.[15]

그림 6-2에서 다루고 있는 디자인 담론 모델은 사회에서 의미와 표현이 어떻게 변화하는지를 나타내지 않는다. 해당 모델은 의미와 표현을 연구하는 해석가들이 어떻게 상호 작용을 할 수 있는지, 그리고 디자인 주도 혁신의 두 자산인 '지식'과 '매력'이 어디에서 발생하고 어떻게 공유되는지를 드러낸다. 디자인 주도 혁신을 이끄는 데 있어 경영진의 역할을 강조하는 이유는 모델에서 확인할 수 있듯이 특정한 도구나 방법이 아닌 해석가들의 통찰력과 비전을 만들어 내는 과정이 핵심이 되기 때문이다. 애플이나 아르테미데와 같은 기업의 성공 비밀은 특정한 모델이나 도구 때문이 아니다. 그것은 바로 경영자와 기업을 둘러싼 해석가들의 통찰력에 있다. 다음 장에서 이에 대한 더 상세한 이야기를 나눠보자.

07

청취하기

해석가들을
끌어들이기

멤피스(Memphis) 그룹은 도전적이
고 급진적인 리서치를 진행했다. 그
들은 제품 의미에 관한 리서치 결과
가 어떻게 활용될 수 있는가에 관해
재미있는 사례들을 제시했다.

그림: 첫 번째 방은 멤피스의 디자이너 에토레 소트사스의 스튜디오다. 벽에는 리츠칼튼 호텔의 측면
스케치가 걸려 있다. 두 번째 방은 알레시의 연구소다. 책상에는 중국 인형 모양의 레몬 착즙기 프로토
타입이 놓여 있다. 마지막 방은 조너선 아이브의 애플 사무실이다. 책상에는 아이맥 G3의 프로토타입이
놓여 있다.

"그러니까, 잘 나가는 디자이너를 고용하고 그를 신뢰하면 된다는 겁니까?" 청중 뒷자리의 한 남자가 갑작스러운 질문을 던졌다. 나는 발표 도중 갑작스럽게 끼어든 날카롭고 비판적인 목소리에 당황스러움을 감출 수 없었다. "유감스럽게도 그렇지 않습니다. 우리는 지금 디자인 주도 혁신에 대해 이야기하고 있는 것이지 디자이너 중심 혁신을 다루고 있는 것이 아닙니다."

처음으로 디자인에 흥미를 갖기 시작한 이들은 종종 선입견 때문에 편향된 시각을 갖는다. 즉, 디자이너들만이 사람들이 원하는 것을 정확하게 알고 있기 때문에 기업은 잘 나가는 디자이너의 결정을 실행에 옮길 뿐이라고 생각한다. 어떤 이들은 디자이너의 천재적인 기질에서 비롯된 변덕스러움 때문에 경영자들이 휘둘리는 악몽같은 상황을 상상하기도 한다. 이러한 편견들은 언론에 있는 관찰자들, 일부 디자이너들, 또는 유명한 예술가들과 협업하면서 그들의 공헌을 부풀려 언론에 홍보하는 기업들에 의해 더욱 강화된다.[1]

디자이너를 활용한 기업의 활동 프로세스는 많은 경우 외주 제작을 통해 외부 디자인 기업이나 디자이너들에 의해 이루어지며 사용자 중심 혁신에 그 바탕을 두고 있다. 이러한 이유로 제품 언어는 데이터에 의존하게 되고, 브레인스토밍, 팀워크와 같은 경영 전문 기술들을 수용하게 된다. 그러나 이와 같은 상황 속에서도 기업은 외부 디자이너 또는 디자인 기업이 혁신 문제

를 해결해 줄 수 있을 것이란 희망의 끈을 절대 놓지 않는다. 그러나 유명한 디자이너를 고용하면 성공과 혁신이 기적처럼 눈앞에 펼쳐질 것이라는 논리는 설득력 있지 않다. 그게 그렇게 간단한 문제일 리 없다.

몇몇 기업들은 성공하지 못했지만, 끊임없이 디자이너 주도 전략을 수행하려 노력해 왔다. 이탈리아 오토바이 제조업체인 아프릴리아Aprilia는 1995년 필립 스탁에게 새로운 오토바이 디자인을 요청했다. 스쿠터 시장에 자리매김하여 성공 가도를 걷고 있던 아프릴리아는 고급 오토바이 시장에 진입할 수 있는 신제품이 필요했다. 1997년 시장에 출시된 필립 스탁 디자인의 오토바이 모토 6.5Moto 6.5는 1999년 재출시되었다가 2002년 시장에서 퇴출당하게 되었다. 모토 6.5는 디자이너의 명성 덕에 언론의 엄청난 호평과 관심을 받고 디자인에 매혹된 오토바이 운전자들을 사로잡아 작은 틈새시장에 자리잡긴 했지만, 아프릴리아를 고급 오토바이 시장에 진출시키는 데에는 실패했다. 일본 기업들의 시장 점유율 20퍼센트와 비교했을 때 아프릴리아는 3퍼센트의 시장 점유율도 차지하지 못했고, 결국 2003년 피아지오Piaggio에 인수되고 말았다.

디자이너 중심 전략에 의존했다가 실패한 또 다른 예는 루세스코^Lucesco의 리처드 사퍼가 2005년에 디자인한 할리 램프^Halley Lamp다. 200만 개가 팔렸음에도 여전히 사랑받는 아르테미데의 티지오를 디자인한 뒤, 사퍼는 램프 디자인계의 거장으로 여겨지고 있다. 그러나 할리 램프는 실패하고 말았다. 루세스코의 공동 창립자 커티스 아보트^Curtis Abbott는 다음과 같이 말했다. "리처드 같은 유명 디자이너에게 맡긴 것이 실수가 아니라 조명 산업에 관한 지식이 전무한 상태에서 판매 잠재력에 대한 리서치를 하지 않고 제품을 선보인 것이 실패의 요인이었습니다."[2]

디자이너와 디자인 기업들의 역할이 그렇게 크지 않다는 점을 말하려는 것이 아니다. 그들은 디자인 담론의 주축이며, 혁신 프로젝트의 필수 주체라는 사실은 분명하다. 그러나 디자인 주도 혁신을 다루는 데 있어 디자이너와 디자인 기업이 유일한 해석가로 여겨져서는 안 된다. 앞서 성공한 기업들의 사례를 보았지만, 그들은 다양한 분야의 해석가들과의 상호 작용 속에서 혁신 전략을 만들어 왔다. 디자인 주도 혁신을 위한 해석가 활용은 예술가, 기술 공급자, 타 산업의 기업체들을 포함해 훨씬 확장된 시각에서 접근할 수 있어야 한다.

기업가들은 그들의 돈을 놓고 투자를 결정해야 하는 순간 그 누구도 믿지 못하며, 어떤 이의 조언도 경청하지 않는다. 그들은 제품명을 결정할 때조차도 다양한 의견을 듣지만, 결정은

기업가 개인에 의해 이루어진다. 디자인 주도 혁신 프로세스는 개별적 해석가에 의해 시작될 수 있지만, 결국 독특한 관계 네트 워크에서 생성되는 다양한 의견과 통찰의 결과들이 기업 내부 경영자들에 의해 통합된 의견으로 표출된다. 이 때문에 결국 성 공과 실패는 기업의 몫이 된다.

디자인 담론의 요소	해석가들을 발견하고 영입하기 위한 가이드라인
논의	다양한 의견을 들어라
해석가의 비대칭적 분포	핵심 해석가들을 찾아라
언어	멀리 내다보는 해석가들을 확보하라
연결	중개인과 조정자를 활용하라
몰입	기업을 담론에 몰두시켜라
통합	로컬과 글로벌을 혼합시켜라
엘리트 집단	직접 해석가로서 참여하라
진부화	새로운 해석가들과 그룹을 찾아라

표 7-1 디자인 담론의 동력 및 해석가들에 대한 독점권을 얻기 위한 가이드라인

이번 장에서는 디자인 주도 혁신을 수행하는 기업들이 제 품의 의미와 언어에 관한 지식을 어떻게 효과적으로 활용하며, 디자인 담론을 위해 어떻게 독점적 대화를 주도해 나가는지에 대해 설명하고자 한다. 기업이 어떻게 검증되거나 식별되지 않 은 핵심 해석가들을 발굴하고, 경쟁자들보다 먼저 이들을 영입 해 우월하고 생산적인 관계를 구축하는지 이해할 수 있게 될 것

이다. 이번 장의 목표는 혁신을 위해 경영자들이 해석가들과 독특한 관계를 구성할 수 있는 가이드라인을 제공하는 것이다. 표 7-1은 디자인 담론을 형성하는 동력들을 바탕으로 그 함축적 의미를 설명하여 실행요인으로서의 고려사항들을 제시하고 있다.

다양한 해석가들과의 논의

디자인 담론은 관계자들이 새로운 해석을 순서대로 토론한 후 거수에 의해 특정 해석을 채택하는 의사 결정 과정이 아니다. 다양한 의견이 공존하기 때문에 분주하고 혼란스러운 논의가 이루어진다. 디자인 담론에서 토론하는 이슈들은 감성적이고 상징적인 의미들에 대한 형이상학적 개념들이다. 실용적인 특징들에 대해 논리적으로 평가하거나 발전적인 방향을 논의하기 위한 것이 아니기 때문에 난해하고 모호해질 수밖에 없다.

　연료 소비를 절반으로 줄이는 자동차 엔진을 디자인하는 것에 대해 반대할 사람은 없을 것이다. 그러므로 연료 소비를 줄일 수 있는 실용적인 방법에 대해서만 고민하면 그만이다. 그러나 사람들이 차 안에서 시간을 어떻게 소비하는지에 대해서는 자동차 내부 공간에 부여하는 의미와 그것을 사용하는 대상에 따라 매우 주관적이고 다양한 해석이 만들어질 수 있다. 이러한 이유

로 서로 다른 의견이 대립하게 된다. 어떤 기업도 디자인 담론에서 하나의 명확한 관점이나 방향을 찾지 못한다. 그러나 디자인 담론을 통해 수많은 해석가가 제안하는 다양한 관점과 통찰을 통합하여 기업 특유의 참신한 비전으로 발전시킬 수는 있다.

	혁신가들	모방자들
외부 디자이너들이 디자인한 제품의 비율	90%	77%
포트폴리오 내 협력을 이루는 외부 디자인 기업 수	11.9	4.4
건축 전공 디자이너의 비율	45%	33%
엔지니어링 전공 디자이너의 비율	6%	0%
산업 디자인 전공 디자이너의 비율	31%	52%
외국 디자이너의 비율	46%	16%

표 7-2 이탈리아 가구 제조업체들의 디자이너 포트폴리오

실제로 성공한 이탈리아 제조업체들은 다방면의 해석가들과 상호 작용하고 있다. 나는 클라우디오 델에라와 함께 진행했던 이탈리아 가구 산업에 관한 연구에서 가장 혁신적인 기업들과 모방자들 간의 디자이너 포트폴리오 차이점을 조사한 적이 있었다(표 7-2 참조).[3] 조사 결과 혁신가들은 그들의 경쟁사(모방자)들보다 외부 디자이너들에게 훨씬 더 의존하는 경향을 보였다. 대외적으로 유명한 기업들은 이러한 전략적 이점을 확대해 활용하였는데, 허먼 밀러의 전 회장 브라이언 워커는 다음과 같이 말했다. "외부 네트워크는 기업이 발견하지 못한 문제들을 새로운

관점에서 바라보게 해 줍니다. 아무리 유능하고 뛰어난 재능을 지닌 내부 디자이너가 존재한다 해도 기존의 기업 원칙과 경험에서 벗어나기는 어렵습니다."[4]

외부 디자이너들에 의해 디자인된 제품들의 백분율 차이를 보면 혁신자들의 경우 90퍼센트, 모방자들의 경우 77퍼센트로 차이가 난다. 외부 해석가들과의 협동은 산업 내에서 자주 일어나기 때문에 크게 놀라운 결과는 아니다. 그러나 이탈리아 제조업체들과 협력하는 디자인 기업들의 숫자는 혁신자들의 경우 평균 11.9개, 모방자들의 경우 평균 4.4개라는 큰 차이점을 보여주고 있다. 실제로 성공을 거둔 대표적인 기업들은 이보다 더욱 높은 수치를 나타낸다. B&B나 카르텔과 같은 기업들은 30여 개의 협력 디자인 기업을, 아르테미데나 알레시의 경우는 실제로 50개에서 200여 개에 달하는 외부 디자인 기업과 협력 관계를 형성하고 있다.

모든 디자이너가 급진적 의미 혁신에 중점을 둔 프로젝트에만 참여하는 것은 아니다. 대부분은 점진적 개발을 위해 기업과 함께 일한다. 그러나 앞선 조사에서 드러난 결과는 급진적 혁신을 위해서 더 많은 디자이너와 디자인 기업들을 통해 통찰의 다양성을 받아들일 필요가 있음을 나타낸다. 결국, 디자인 담론과 함께 토론을 발전시키기 위한 첫 번째 과제는 해석가들을 복합적으로 구성하는 일이다. 이는 디자이너나 디자인 기업뿐만 아

니라 이전에 언급한 다양한 해석가 집단을 활용할 수 있어야 함을 뜻한다. 즉, 다양한 관점을 얻기 위해서는 서로 상이한 특징을 가진 해석가들이 필요하다는 것이다.

파스타와 밀가루 제품 제조업체인 바릴라의 예를 들어 보겠다. 해당 기업의 전통적인 사업 영역을 확장하기 위해 바릴라는 집에서 음식을 준비하고 먹는 사람들의 숨겨진 욕구를 이해하려 노력했다. 또한, 급진적일 만큼 새로운 식사 경험을 만들어 내기 위해 혁신 프로젝트들을 진행했다. 이러한 프로젝트들을 중심으로 바릴라는 사람들이 주방을 어떻게 이용하고 있는지에 대한 다양한 통찰을 공유하기 위해 해석가들을 초대하였다. 그들의 제안과 의견을 듣고 도출된 결과를 그들의 리서치에 적용했다.

그들과 협력하는 해석가들 중에는 가전제품 제조업체 월풀 Whirlpool의 혁신 부서 담당자, 주방 기구 제조업체 스나이데로의 연구 개발 센터장, 알레시의 디자인 매니저, 디자인 기업 아이디오의 디자이너 두 명이 속해 있었다. 바릴라는 이들과 함께 음식 준비와 소비에 대해 그동안 그들이 관찰한 결과들을 놓고 논의했다. 이탈리아와 일본의 요리 문화의 결합을 연구해 오던 요리사에게는 대중들이 새로운 식습관 실험에 얼마만큼 개방적인가에 대한 설명을 듣고 논의했다. 또한 독일 잡지 <스턴Stern>의 음식 칼럼니스트와 만나, 사람들이 스스로 요리하는 것보다 TV에서 다른 이들이 요리하는 모습을 보는 것에 더 흥미를 느끼는 이

유에 대한 전문적인 의견을 구했다. 더불어 신학을 전공한 이 칼럼니스트의 비평적 안목을 통해 그러한 현상의 사회 문화적 배경에 대해 더 심도 있는 내용을 배울 수 있었다.[5]

> 해석가 찾기

기업은 다중적 상호 작용을 통해 디자인 담론을 진행해야 한다. 그렇다면 이러한 담론을 나눌 해석가들을 어디서 어떻게 찾을까? 이미 6장에서 다양한 해석가 집단을 살펴보았는데, 우선 기업은 혁신 프로젝트가 다루는 삶의 환경을 정의할 필요가 있다. 바릴라는 디자인 담론의 대상이 될 삶의 환경을 집 주방으로 정의했다. 그 다음, 기업은 어떤 해석가들이 존재하고, 기업이 토론하고자 하는 삶의 환경과 의미를 고민하는 이들은 누구이며, 그리고 누가 새로운 의미 생성에 있어 가장 큰 영향력을 미칠 수 있는지에 대해 고민해야 한다.

앞서 6장에서 소개한 그림 7-1은 해석가를 찾기 위한 체크리스트가 될 수 있다. 물론 어떤 혁신 프로젝트들은 기업 내부의 해석가들까지 활용할 수 있을 것이다. 예를 들어 파스타에 중점을 둔 프로젝트를 수행하기 위해 바릴라는 앞에 언급된 해석가들과 함께 와인 제조업자, 레스토랑 및 해피 아워Happy Hour(술집의 서비스 타임을 뜻한다) 기획 전문가, 현대식 연회 서비스 기업가, 음

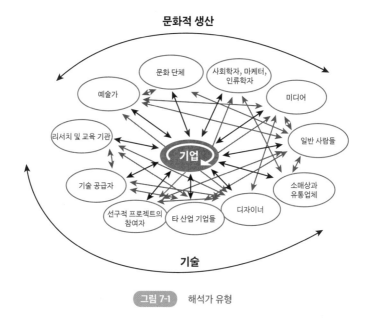

문화적 생산

예술가
문화 단체
사회학자, 마케터, 인류학자
미디어
리서치 및 교육 기관
기업
일반 사람들
기술 공급자
소매상과 유통업체
선구적 프로젝트의 참여자
타 산업 기업들
디자이너

기술

그림 7-1 해석가 유형

식 문화 및 역사 전문가, 슬로우 푸드 문화 재단 부위원장, 분자 요리학molecular gastronomy을 연구하는 요리사, 그리고 음식 평론가까지 포함된 또 다른 해석가 그룹과 상호 작용했다.

핵심 해석가 선별하기

소수의 해석가만이 디자인 주도 혁신의 성공에 기여할 수 있는 능력을 가지고 있다. 예를 들어 수천 명의 요리사들이 디자인 담

론을 활성화할 수 있지만, 그들 중 소수가 음식에 대한 더 진보적인 연구를 진행했던 경험을 가지고 있다. 그중에서도 소수만이 새로운 가능성을 내다보는 능력을 발휘할 수 있다. 그리고 다시 이들 중 몇 명만이 팀에 참여하여 건설적인 혁신 전략을 실행할 수 있다. 즉, "사람들이 사물에 의미를 부여하는 방식을 파악하기 위해 실질적으로 우리 기업을 도울 수 있는 해석가가 누구인지"에 대해 계속 자문해야 한다. 이는 적절한 해석가를 찾기 위한 출발점이다.

예를 들어 바르셀로나에는 300개 이상, 밀라노에는 700개 이상, 런던에는 1,000여 개 이상의 디자인 기업들이 있다.[6] 이 디자인 기업들은 점진적인 혁신 프로젝트를 매우 창의적으로 지원해줄 수 있을지 모른다. 그러나 그들 중 극소수만이 급진적인 의미 혁신을 이루었거나 이룰 수 있는 잠재력을 가지고 있다. 실제 이탈리아 가구 산업에 대한 자료(표 7-2)는 모방자들도 외부 디자이너들과 많은 협력 관계를 맺고 있음을 보여준다. 그러나 디자인 회사와의 단순한 협력이 성공을 보장해 주는 것은 아니다. 혁신자와 모방자의 차이는 기업이 선택하는 해석가가 누구인가에 따라 결정된다고 할 수 있다.

사실 디자인 담론에서 급진적 통찰력을 제공할 수 있는 해석가들은 많지 않다. 기업의 급진적 혁신에 기여할 수 있는 해석가의 역량은 그림 7-2와 같이 비대칭적으로 분포해 있다. 따

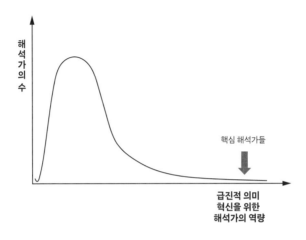

그림 7-2 디자인 담론 핵심 해석가들의 비대칭적 분포

라서 아무런 계획 없이 무턱대고 해석가들과 협동하는 것은 비생산적일 수 있다. 더불어 아무런 성과 없이 더 복잡한 결과를 도출할 가능성이 있다. 기업은 그들에게 필요한 두 가지 자산인 '지식'과 '매력'을 제공할 수 있는 핵심 해석가를 선별할 수 있어야 한다. ST 마이크로일렉트로닉스의 MEMS 과학 고문인 브루노 무라리는 다음과 같이 말했다. "새로운 혁신은 전 세계를 통틀어 극소수의 사람들에 의해 계획되고 실현됩니다. 아마도 3~4명 정도일 것입니다. 단체가 아닌 개인으로 말입니다. 기업은 이들이 누군지를 정확히 파악하고 선별할 수 있어야 합니다."

유감스럽게도 기업과 정책 결정자들은 디자인 담론의 이러한 비대칭적인 속성을 이해하지 못한다. 디자인 실태 조사를 위해 기업들을 방문했을 당시 "우리가 디자인 공모전을 진행하면 어떨까요? 수천 개의 공짜 아이디어를 얻을 수 있지 않을까요? 라고 말하는 수많은 기업인을 만날 수 있었다. 이는 함정에 빠지는 지름길이다. 기업들은 결국 곡선 왼편에 쌓여 있는 수천 개의 쓸모없는 아이디어들을 위해 그들의 에너지를 소모하게 된다. 만약 좋은 아이디어가 발견되었다 하더라도 대부분의 기업들은 이러한 좋은 아이디어들을 놓쳐 버리거나 그 아이디어를 실현할 능력이 없기에 아무런 성과를 내지 못한다.

정말 유능한 해석가라면 해석 능력이 부족한 기업에 아이디어를 내놓음으로써 자신의 아이디어를 망치도록 두지 않을 것이다. 최고의 해석가들은 공모전 같은 경쟁 구도를 피해 가장 발전한 기업들과 직접적인 연결을 시도하려 노력한다. 자신의 연구 결과와 아이디어를 가장 잘 해석해 줄 수 있는 기업과의 만남은 해석가들에게도 중요한 일이다. 기업에게 핵심 해석가를 찾는 일이 중요한 것처럼 말이다.

물론 디자인 공모전들은 디자인 담론을 통해 혁신을 널리 퍼뜨리는 데 도움을 줄 수 있다. 통합된 프로젝트의 일부로 식견을 모으거나 보다 점진적인 혁신을 위해 다양한 측면에서 공모전을 유용하게 활용할 수 있다. 예를 들어 많은 생산자에게 신소

재를 홍보하고자 하는 목적에서 이를 활용하기도 한다. 그러나 대다수의 기업들은 아직도 다양한 아이디어들을 찾아낼 수 있는 쉽고 유일한 방법은 디자인 공모전이라 생각하고 경쟁을 가속화하는 경향을 드러낸다.

정책 결정자들 역시 이와 비슷한 함정에 빠지곤 한다. 나의 경우 여러 국가 정부에서 운영되는 혁신 및 디자인 프로그램들에 참여한 적이 있다. 이러한 프로그램들의 대부분은 제조업체들로 하여금 반드시 디자이너들과 협력하도록 하는 조건을 수반한다. 그러나 이는 제조업체와 디자이너 모두에게 이롭지 못한 정책이다. 모든 디자이너가 비슷한 역량을 지닌다는 잘못된 관점을 통해 디자인을 소모품에 불과하도록 만들기 때문이다.[7]

이러한 전략들은 성공한 기업을 잘못 분석했기 때문에 벌어진 결과들이다. 알레시나 아르테미데와 같은 기업들은 IBM, 피앤지, 일라이 릴리Eli Lily와 같은 기업들에 의해 널리 퍼진 혁신 기술을 벤치마킹하지 않았다. 즉, 수많은 익명의 개발자들에게 의지하거나 기존의 제품을 더욱 완벽하게 만드는 일에 집중하지 않았다는 것이다. 이렇게 많은 사람들을 개방적으로 참여시키는 방법은 모든 해석가들이 일괄적으로 좋은 결과를 낸다고 가정했을 때에만 효과가 있다(그림 7-3 참고).[8] 그러나 해석가의 세계는 비대칭적 속성을 가지기 때문에 여러 아이디어에 바탕을 두기보다는 핵심 해석가들과 밀접하고 독점적인 관계를 형성하는 것이

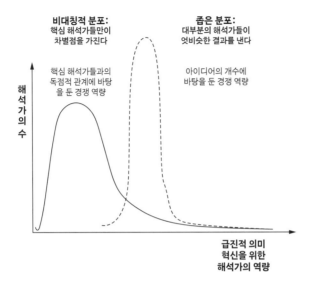

비대칭적 분포:
핵심 해석가들만이
차별점을 가진다

좁은 분포:
대부분의 해석가들이
엇비슷한 결과를 낸다

핵심 해석가들과의
독점적 관계에 바탕
을 둔 경쟁 역량

아이디어의 개수에
바탕을 둔 경쟁 역량

해석가의 수

급진적 의미
혁신을 위한
해석가의 역량

그림 7-3 해석가의 역량과 협력 전략에 관한 두 가지 분포도

성공을 이끌어 내는 데에 유리하다. 카르텔의 최고 경영자 클라우디오 루티$^{Claudio Luti}$는 이에 대해 다음과 같이 말한다. "저는 해결책을 찾기 이전에 제가 협력해야 할 디자이너들을 선택하는 일에 집중합니다. 그렇기 때문에 우리 기업은 충동적인 제안에 의해 프로젝트를 진행하지 않습니다. 혁신은 협력에서 시작되는 법이죠."[9]

급진적 의미 혁신에 성공한 기업들은 관계 자산에 투자한 후 상황에 맞춰 핵심 디자이너를 조심스럽게 선별한다. 그리고 급진적 의미 혁신을 이루기 위해 경쟁자들보다 먼저 더 우월하

고 새로운 인재들을 발굴하여 기업의 관계 자산으로 끌어들이는 투자를 멈추지 않는다. 이러한 기업들은 핵심 인재를 발굴할 때까지 성공과 실패를 계속 반복해야 하는 실험을 망설임 없이 강행한다.

이제부터 잠재력 있는 해석가들 속에서 디자인 주도 혁신을 지원해 줄 수 있는 소수의 핵심 인재를 식별하고 영입하는 방법에 대해 상세히 논의해 보자.

미래를 내다보는 해석가

대부분의 사람들은 1990년대 후반까지 이탈리아에 디자이너를 양성하는 산업 디자인 대학원이 없었다는 사실을 믿지 못할 것이다.[10] 지역 제조업자들과 협력 관계를 맺었던 이들은 주로 건축가들이었다.

한번은 밀라노 공과 대학 폴리테크니코 디 밀라노의 경영 대학원에 있는 한 친구에게 이 수수께끼 같은 일에 대해 견해를 물어본 적이 있다. 세계를 대표하는 디자인 국가라고 언급되는 이탈리아에 산업 디자이너가 부족하다는 사실을 어떻게 이해해야 한단 말인가? "이탈리아 디자인은 매우 독특하면서 혁신적이

지. 이는 혁신에 대한 접근이 디자이너가 아닌 건축가들에 의해 이루어졌기 때문이야. 생각해 봐. 건축가들이 마케팅 교육을 받는다는 얘기를 들은 적 있어? 건축가들은 시장이나 고객들을 고려하는 사람들이 전혀 아니야." 그는 주저 없이 대답했다.

그 순간 나는 엔지니어링 학생들과 전형적인 건축가에 대해 농담을 주고받으며 '그들은 결코 고객들의 말에 귀 기울이지 않는다'라며 이야기하던 때가 떠올랐다. 실제로 톰 울프^{Tom Wolfe}는 이런 태도를 다음과 같이 비판한 적이 있다. "건축가들은 그들만의 지식 수도원에 모여, 사람들의 요구를 이해하기보다는 접근하기 어려운 논의에 매달리고 있다."[11]

디자인 스쿨의 친구는 계속 말을 이어갔다. "건축가들은 건물을 설계하고, 수많은 건물들은 현재 소유자들이 소유하는 기간보다 더 오랜 생명을 유지하지. 그렇다면 소유자가 건물의 유일한 사용자가 아니기 때문에 건축가들은 그들의 이야기에 귀기울일 필요가 없는 거야. 게다가 사실 건물은 그 안에 사는 사람들뿐만 아니라 도시에 살고 있는 더 큰 공동체에게 존재감을 갖잖아."

사실 건축가들은 고객들의 이야기를 듣기보다는 뒤로 한 걸음 물러나 더 넓은 관점에서 디자인하도록 교육받는다. 예를 들어 도시의 역사적 배경을 고려하거나, 미래 살아갈 세대들의 삶

의 방식을 내다보거나, 건물이 들어서는 공간의 사회적 환경을 고려하는 것 등이다. 건축가들은 이탈리아 가구업체들에게 가구 디자인을 요청받을 때 역시 이러한 태도를 견지한다. 즉, 건축가들의 디자인 프로세스는 시장 분석에서 출발하는 것이 아니라 새로 개발된 기술과 소재에 의해 촉진된 사회 문화적 현상을 탐구하는 데에서 시작되는 것이다.

"디자이너들은 시장으로부터 그릇된 제안들을 수용하면 안됩니다. 시장은 결코 좋은 제품을 제시하지 못합니다." 아르테미데의 핵심 해석가이자 건축가인 미켈레 데 루키는 이렇게 말했다. 건축가 마이클 그레이브스 역시 알레시 케틀 9093의 디자인에 대해 이러한 관점을 언급하며 말했다. "나는 그 제품이 '누구를 위한 제품인가?'가 아니라 '좋은 디자인인가?'에 중심을 두고 디자인했습니다."[12]

산업 디자인 졸업생들의 공급이 증가하였음에도 불구하고 아직도 가장 혁신적인 이탈리아 가구 제조업체들은 그들의 프로젝트를 위해 여전히 건축가들에게 집착하는 경향을 보였다. 해당 산업에 대한 나의 연구 결과에 의하면 (표 7-2 참조) 혁신적인 기업들은 산업 디자이너(31퍼센트)보다 건축가들(45퍼센트)과 더 많이 협력하고 있다.[13] 이러한 기업들은 종종 전형적인 사용자 중심 교육을 받지 않은 엔지니어들에게 컨셉 디자인을 의뢰하기도 한다. 반대로 모방자들은 건축가들이나(33퍼센트), 엔지니어(0퍼센

트)보다는 산업 디자이너(52퍼센트)와 더 협력하는 경향을 보인다.

당연한 말이지만 건축가들은 디자인 담론에 있어 유일한 급진적 해석가들이 아니다. 모든 건축가들이 이와 같은 능력을 지닌 것도 아니다. 그러나 이들이 시장 트렌드를 움직일 수 있는 능력이 있음은 명확한 사실이다. 피아트 판다를 디자인한 주지아로는 다음과 같이 말했다. "대중은 어떤 것도 요구하지 않는다. 대중들에게 무언가를 제공할 수 있는 것은 기업이다. 자동차 제조업체들은 대중이 이런저런 혁신적인 스타일을 요구한다고 말하지만, 그렇지 않다. 만약 그렇다면 전문적이고 조직적인 마케팅 전문가들은 항상 성공이 보장된 전략을 제시할 수 있어야 하지 않는가? 그러나 우리는 그런 일이 자주 발생하지 않는 대단한 일이라는 것을 알고 있다."[14]

> 디자인 담론의 구조 이해하기

기업들은 디자인 주도 혁신을 수행할 때나 시장 내의 지배적인 해석을 넘어 새로운 방향을 찾을 때 미래를 내다보는 발전적 역량을 발휘해 줄 해석가를 원한다. 안타깝게도 이러한 해석가는 흔하지 않다. 어디서 이들을 찾을 수 있을까?

진보적인 탐구를 수행하고 있는 기초 연구팀의 활동을 살펴보는 것이 효과적인 방법 중 하나가 될 수 있다. 디자인 담론에

서 의미와 언어에 대한 지식의 흐름은 과학을 기반으로 하는 연구 개발 과정에서 지식이 이동하는 방식과 유사성이 있기 때문이다.[15] 과학자들이 기초 탐구를 진행하고 기술자들이 이들의 발견에 바탕을 둔 제품을 개발하는 것처럼, 일부 해석가들이 새로운 언어를 발견하기 위해 대상을 지정하지 않은 채 급진적인 실험을 진행하면 다른 해석가들은 그 실험 결과를 비즈니스에 활용한다.

다시 말해, 지식은 그림 7-1의 왼편의 교육 기관, 예술가, 기술 공급자들에서 오른편의 미디어, 전문 컨설턴트, 소매상으로 이동하는 현상을 보인다. 문화적 상징을 창조하는 데 있어 예술가들은 기초 연구자로서 매우 중요한 역할을 한다. 이는 곧 디자인 담론의 상위 단계일수록 기초 연구를 하는 해석가들의 비율이 높다는 것을 의미한다. 미래를 내다보는 해석가를 찾기 위해서는 우선 디자인 담론의 상위 단계에 있는 집단을 살펴야 한다. 앞서 아르테미데가 무대 디자인을 오랫동안 실험해 온 루카 론코니 감독과 협력했던 것처럼 말이다.

그러나 단기적인 논의를 주로 진행하는 해석가들과의 상호작용 또한 제품 개발과 시장성을 고려하는 데 놓쳐서는 안 될 중요한 부분이다. 바릴라의 사례에서 알 수 있듯이 요리사나 저널리스트같이 시장 감각과 경험을 갖춘 해석가들을 발굴해야 한다.

> 멤피스 그룹: 언어 연구소

1980년대 디자이너와 건축가들의 집합소였던 멤피스^{Memphis} 그룹은 어떻게 제품 언어와 의미에 관한 기본 리서치가 제품 적용으로 이어지는가를 나타내는 재미있는 결과들을 보여주고 있다. 호주에서 태어나 토리노^{Torino}에서 공부했던 건축가 에토레 소트사스^{Ettore Sottsass}는 이후 그의 스튜디오를 건설하기 위해 밀라노로 이동하여 멤피스 그룹을 만들었다. 그는 1960년대 유명한 발렌타인 타자기 등을 디자인하며 올리베티^{Olivetti}의 컨설턴트로 일했다. 1981년 60, 70년대 등장했던 규범들이 없어지면서 당시 환갑에 가까웠던 소트사스는 손자뻘 되는 미켈레 데 루키, 마테오 툰^{Matteo Thun}, 하비에르 마리스칼^{Javier Mariscal}, 알도 치빅^{Aldo Cibic}과 같은 젊은 신진 디자이너들과 함께했다. 이들의 비전은 제도적 문화와 '좋은 디자인'에 대한 기존의 정의에 도전하는 것이었다.

예를 들어 멤피스 그룹은 강렬한 원색을 대담하게 조합하는 등 기존의 규칙을 따르지 않았다. 소트사스는 다음과 같이 말했다. "우리는 의미적으로 굉장히 다른 소재들을 한데 조합하는 도전을 했다. 예를 들어 고급 원목이나 대리석을 플라스틱 합판과 함께 배치하는 식이다. 서민적인 플라스틱과 고급스러운 대리석이 결합하는 순간, 그 사실만으로도 대다수의 사람들은 당황스러워한다."[16]

멤피스는 예술적 취향의 민주화를 주장하며 고급스러움과 단순함, 고급 및 저급 예술의 융합을 표현하기 위해 애썼다. 포스트모던의 철학과 표현의 선구적인 탐구를 이루었던 이 그룹은 이성적이고 실용적인 매력보다는 감성적이고 유쾌한 매력을 보여줬다. 또한, 이러한 제안들을 담아낸 실험적인 공예품들을 선보였다.[17]

7년 후, 소트사스의 혁신적인 추진력이 약해지면서 1988년 멤피스 그룹은 해체된다. 이 그룹은 도자기에서 가구에 이르는 약 40여 종의 컬렉션을 만들어 냈는데, 이는 대중 시장을 목표로 한 것이 아니라 디자인 담론을 진행하는 기업과 해석가들을 위한 것이었다. 물론 특정 비평가들은 멤피스 그룹의 이러한 급진적 제안들이 부유한 상류층이나 살 수 있는 디자인이라며 그들의 제안을 거절하기도 했다.[18]

그러나 이러한 작품들은 특이하고 즉흥적인 창의성에서 탄생한 의미 없는 결과물이 아니었다. 멤피스 그룹은 도전적이고 급진적인 연구들을 진행했다. 소트사스는 이렇게 말했다. "내가 놀면서 일한다고 말하는 이들에 대해 불만이 크다. 실제로 나는 매우 심각하고 그 어떤 일보다도 신중하게 멤피스 일을 수행하고 있다. 멤피스 그룹에서 일하는 것에 비교하면 올리베티에서 기계를 디자인하는 일이 내게는 노는 일이다."[19]

결국 멤피스 그룹이 노력한 리서치 결과로 탄생한 포스트 모더니즘은 상징적인 언어를 갖는 제품과 감성적인 제품의 탄생을 통해 아르테미데와 알레시 같은 기업들이 혁신적인 소비 시장을 선도할 수 있는 기반을 다져 주었다.[20] 멤피스를 떠난 건축가들은 기업에 고용되었고, 그들의 리서치 결과들은 필립 스탁이나 마크 뉴슨Marc Newson 같은 대중적인 디자이너들에게까지 영향을 미치게 되었다.[21] 이제 감성적인 사물은 21세기 어떤 산업, 어떤 기업에서나 자주 볼 수 있는 콘셉트가 되었다.

이탈리아 기업가들은 멤피스 그룹이 만들어 놓은 리서치 결과들의 잠재력들을 고찰하고 그것을 통해 특별한 기회를 얻을 수 있었다. 멤피스 그룹이 제시한 의미와 표현의 혁신을 적극적으로 지원한 기업인 중 한 명인 지스몬디 회장은 다음과 같이 말했다. "소트사스는 멤피스를 위한 지원을 필요로 했습니다. 나는 그들에게 돈을 지원했고, 그들이 원하는 것을 할 수 있도록 내버려 두었습니다. 멤피스 그룹은 나의 또 다른 실험실이었습니다."

지스몬디 회장의 이러한 활동은 예술적인 아방가르드에 대한 애착과 예술가를 위한 자선적 후원 활동이 결코 아니었다. 기업의 경영자가 새로운 기술이나 스핀오프(기업체 리서처가 내부 기술을 바탕으로 사내 창업을 하는 것)에 투자를 하는 것과 같은 목적에서 지스몬디 회장은 새로운 혁신을 위한 투자의 일환으로 멤피스에 투자한 것이다. 게다가 지스몬디 회장은 멤피스를 예술적

이고 창의적인 싱크탱크가 아닌 하나의 연구소로 여겼음에 집중할 필요가 있다.[22]

상관관계가 없는 수백 개의 즉흥적인 아이디어를 주고받는 것보다 하나의 비전에 대해 심도 있는 탐구와 실험을 하는 것이 성공적인 혁신에 훨씬 더 유리할 수 있다. 최근 들어 창의성의 중요성에 대한 서적들이 과할 정도로 많이 출간되고 있지만, 창의성이란 단어는 점점 그 의미가 퇴색되어가고 있다. 신속한 브레인스토밍은 점진적인 사용자 중심 혁신에는 유용할지 몰라도 급진적 의미 혁신에는 큰 효과를 미치지 못한다(표 7-3 참조).

	혁신 리서처들	창의적 그룹
결과	제안과 비전 프레임워크	답변 아이디어
프로세스	깊이 리서치와 실험	스피드 브레인스토밍
팀 혹은 그룹의 원동력	통합	발산
자산	지식 전문가 관계	방법론 초보자(제약에 구속되지 않는) 프로세스
품질 측정	비전의 확고함 사회 비전의 영향력	아이디어의 다양성 문제 해결
사회 비전	강한 개인적 비전	문화적인 중립성
사회 문화적 패러다임에 대한 태도	지배적인 패러다임에 대한 도전	현존하는 패러다임과 조화를 이룸

표 7-3 혁신 리서처들과 창의적 그룹의 차이점

중개하고 조정하기

> 그 어떤 것도 모방하지 않으려 한다면 그 어떤 것
> 도 창조해 낼 수 없다.
>
> -살바도르 달리^{Salvador Dali}

제품의 언어와 의미가 리서치 단계에서 시작해 제품에의 적용에 이르듯이, 디자인 담론은 산업 간의 경계를 넘어 언어와 의미를 전파함으로써 기술의 변화를 불러일으킨다.

기술 경영 연구들은 혁신이 현존하는 지식의 파편들을 새롭게 재조합하여 일어난다는 사실을 입증해 보였다.[23] 이러한 지식의 파편들은 결국 다양한 리서치 집단들의 상호 작용을 통해 만들어지는데, 이처럼 새로운 집단 간의 조합을 만들어 내는 이들을 브로커 또는 게이트 키퍼^{Gate Keeper}라고 부른다. 이들은 기존에 연결되어 있지 않던 기술 집단들을 연결해 새로운 조합을 창조할 수 있는 기반을 다져 주는 역할을 한다.[24] 예를 들어, 디자이너들도 이러한 중개인으로 활동할 수 있다. 팰로앨토에 있는 아이디오 본사는 40개 산업 내 제조업체들을 위한 프로젝트 개발은 물론 여러 산업을 가로지르며 혁신 활동을 한다. 또한, 기술 간 중개를 통해 네트워크를 형성하여 새로운 조합을 만들어 주는 활동을 해 오고 있다.[25]

이러한 프로세스는 디자인 주도 혁신에서도 아주 중요한 기반이 되어 준다. 서로 연관이 없는 세계의 교차점에서 활동하는 해석가들이 디자인 주도 혁신이 추구하는 새로운 의미와 언어를 생성해 내는 데 막중한 역할을 하기 때문이다.

> 애플 아이맥의 의미 혁신

1988년 애플이 선보인 아이맥 G3를 살펴보자. 아이맥은 스티브 잡스의 쿠퍼티노Cupertino(애플 본사가 위치한 미국 캘리포니아주 소재지 이름) 복귀를 알리는 애플사의 상징적 제품으로 역사상 가장 혁신적인 개인용 컴퓨터 중 하나라는 칭찬을 받았다. 아이맥 G3는 간결함에 중점을 맞춰 모니터와 회로판이 하나의 몸체로 구성된 '일체형 구조' 같은 애플 제품이 표방하는 기술 언어를 그대로 부활시켰다. 또한, 애플은 컴퓨터 산업에 새로운 디자인 언어를 도입했다. 바로 반투명한 플라스틱 커버와 타원형의 생김새로 기존에 지배적으로 사용되던 박스형 제품에 도전장을 낸 것이다. 그러나 이는 다른 산업에서 이미 존재하던 제품 언어이다. 동일한 반투명 플라스틱과 색상들이 이미 1990년대 초 가전제품 시장에서 널리 유행했기 때문이다.[26]

나는 아이맥이 혁신적이지 않다고 이야기하는 것이 아니다. 애플은 새로움을 촉발하기 위해 현존하는 제품들에서 받은 영감

을 활용했다. 기존 의미들을 개인용 컴퓨터에 적용해 컴퓨터 산업 내에서 혁신적인 위치를 차지한 것이다. 즉, 기술과 예술 진보의 역사는 혁신이 절대 자체적으로 일어나는 것이 아님을 보여준다. 발전은 언제나 다른 이들의 성취에서 파생된다. 라파엘로 산치오Raffaello Sanzio는 그의 업적에 큰 영향을 미친 피에트로 페루지노Pietro Perugino(이탈리아의 화가, 바티칸 궁의 시스티나 예배당 벽화장식에 종사했고 15세기 '움브리아파'의 지도자였으며, 감미롭고 감상적이며 단순화된 인상의 화풍을 가지고 있었으며, 라파엘로의 스승이었다)의 견습생으로 초년을 보냈다. 토머스 에디슨은 일평생 다른 산업의 발명품들을 수집하는 데 모든 수입을 지출했다. 혁신은 일정한 환경에서 기존에 존재하지 않았던 요인들이 흡수되면서 일어난다.

당시 인터넷으로 인해 사람들의 재택근무가 가능해지면서 개인 데스크톱의 사용이 늘어나기 시작했다. 이러한 시장 환경 속에서 애플은 개인 컴퓨터들이 차갑고, 무거운 비즈니스 분위기의 언어로 표현되어 있음을 파악하고 가전제품의 친숙한 언어들을 차용해 집에 놓을 나만의 컴퓨터라는 의미를 제시했다. 애플의 디자인 부사장인 조너선 아이브Jonathan Ive는 언어의 브로커로 기량을 펼쳤다. 그는 애플에 합류하기 전 디자인 컨설턴트로 런던에서 활동했다. 그가 속했던 탠저린Tangerine은 욕실과 배관 시설 등의 가정용 제품을 만드는 아이디얼 스탠다드Ideal Standard의 디자인 컨설팅을 맡았다. 아이브는 타 컴퓨터 기업에게는 알려

지지 않은, 가정용 제품들의 의미와 언어 세계로 접근할 수 있는 완벽한 네트워크와 경험을 갖고 있었다.

기업들은 이미 기존 산업에서 중대한 위치를 차지하고 있는 경험 많은 해석가들과 협력하는 경우가 잦다. 이는 안전해 보일 수 있다. 그러나 결국 미래보다는 과거에 의해 영감을 받기 때문에 차별화되지 않은 결과를 가져오게 된다. 즉, 컨설턴트 비용은 높아지고 개발 제품은 모두 유사하게 변형될 수 있는 것이다. 욕실 디자이너에게 컴퓨터를 디자인하게 했던 애플의 비이성적 선택은 디자인 담론의 핵심 해석가를 적합하게 구성할 줄 아는 애플의 능력에서 비롯한 일이라고 설명될 수 있다.

언어와 표현을 중개하는 것은 디자인 담론의 가장 중요한 원동력이다. 기술적 지식에 비해 언어와 표현의 중개 과정은 산업 의존도가 약하고 문화 의존도가 크다는 특징을 가진다. 예를 들어 러시아에서 통용되는 고급 가구의 의미와 서구 유럽 국가들에서 갖는 의미는 분명 다른 점이 있다. 결국, 주어진 삶의 문맥 속에서 의미가 변화되기 때문에 문화에 의존하는 언어와 표현의 경우 다양한 사회 문화적 이동에서 장애물을 만나는 것은 불가피하다. 그러나 제품 언어는 기술보다 산업 전반에 걸쳐 유연하게 이동하는 특징이 있다. 한 분야의 새로운 의미와 언어가 개발되면 가구에서 램프, 컴퓨터, 전화기 등 다양한 제품들에 영향을 미치고 다양한 곳에 활용된다.

결국, 핵심 해석가들을 식별하는 중요한 기준 중 하나는 여러 산업을 넘나들며 다리 역할을 해 줄 수 있는지를 고려하는 일이 될 것이다. 즉, 당신의 산업에는 속하지 않으나 동일한 삶의 환경을 목표로 하는 사람들을 발굴하면 된다. 가정용 욕실을 디자인하던 조너선 아이브가 가정용 컴퓨터를 디자인한 것처럼 말이다. 해석가들은 결국 사용자들에게는 익숙하지만, 경쟁자들에게는 낯선 의미를 혁신적인 제안으로 창출해 낼 수 있는 기회를 기업에게 제공할 것이다.

> 브로커

이러한 중간 다리의 역할에는 두 가지 유형이 있다. 그중 첫 번째는 언어 브로커broker이다. 이들은 기업이 접근 불가능한 네트워크 내에 등장하는 다양한 의미들에 대한 지식과 정보들을 제공하는 역할을 한다. 예를 들어 아이맥의 조너선 아이브의 역할처럼 디자이너와 컨설턴트의 전형적인 역할을 맡는다. 새로운 실내 자동차 경험을 탐구하기를 원하는 자동차 회사는 디지털 미디어 산업과 엔터테인먼트 산업의 전문가들을 찾아, 운전하면서 즐길 수 있는 엔터테인먼트에 대한 다양한 사회 문화적 현상과 의미에 관한 해석을 요구할 수 있을 것이다.

> 중개인

두 번째 유형은 중개인mediator이다. 이들은 지식을 제공하는 것이 아니라 다른 해석가들과의 만남을 제공한다. 예를 들어 자동차 회사는 전문가에게 자신들과 식견을 공유할 수 있는 엔터테인먼트 분야의 다른 해석가들과의 만남을 요구할 수 있다.

이미 6장 머티리얼 커넥션의 예에서 보았듯이 이 기업은 디자이너와 제품 제조업체, 그리고 원료 공급업체 사이를 잇는 중개인의 역할을 담당하고 있다. 알레시의 경우도 차와 커피 광장 프로젝트를 위해 알레산드로 멘디니를 핵심 해석가로 선정한 뒤 그의 추천에 따라, 새로운 디자인을 제시할 포스트모던 건축 양식에 대한 실험을 진행하고 있던 10명의 외국 건축가들을 프로젝트 멤버로 결정했다. 즉, 멘디니가 다른 해석가들을 기업에 소개하는 중개인 역할을 한 것이다.

실질적으로 이런 중개인 역할은 대가를 받는 생산적인 일이 아니다. 또한, 일반적으로 디자인 회사들은 그들의 클라이언트 기업에게 다른 해석가들을 소개하는 것을 겁내기 때문에 실제로 디자인 산업에서 이러한 일은 자주 일어나지 않는다. 그러나 이러한 중개인 역할은 기업에게 잘 알려지지 않은 세계로의 접근을 가능하게 하는 초석이 될 수 있다. 디자인 주도 혁신을 원하는 기업은 디자인 담론의 광범위한 해석가 네트워크를 아직 구

축하지 못했을지라도 이를 도와줄 수 있는 유능한 중개인을 잘 선택하여 활용할 수 있을 것이다. 이러한 중개인 유형의 해석가는 직접적인 해결책을 제시하는 브로커들보다 더욱 유용할 수도 있다.[27]

속삭임에 귀 기울이기

디자인 담론에 대한 다양한 상호 작용은 전시회, 기사, 보고서를 통해 새로운 제품, 예술 작품들이 대중에게 가시화되는 과정에서 일어난다. 기술적 혁신 언어들은 제품의 의미로 새롭게 전환되어 사람들이 이해하기 쉬운 지식으로 전달된다.[28] 이를 통해 사람들은 새로운 기술에 적응하며 생활할 수 있다. 그러나 이렇게 제품화된 신기술은 시장에 노출됨에 따라 타 경쟁자들이 모두 접근할 수 있는 요인이 된다. 하지만 실체화된 언어, 지식으로 전환된 가치는 암호화되어 기업의 비밀로 남겨지게 된다.

카르텔 설립자인 줄리오 카스텔리와 뉴욕 모던 아트 뮤지엄 the Museum of Modern Art의 건축 디자인 부서 큐레이터 파올라 안토넬리Paola Antonelli, 그리고 건축 잡지 <도무스Domus>의 저널리스트 프란체스카 피키Francesca Picchi는 출간한 저서를 통해 지난 50년 동안 이탈리아 디자인 산업 내에서 기업가들과 디자이너들 사이의 상

호 작용과 토론이 어떻게 진행되어왔는지에 대해 설명하고 있다. 작가들이 인터뷰했던 기업가들은 디자이너들과의 상호 작용과 토론이 알프스산에서 배를 몰고 내려오는 것과 마찬가지라고 흔히 언급하곤 했다.[29]

급진적인 혁신을 이룰 수 있는 기회를 늘리려는 목적으로 디자인 담론에 접근하기 위해서는 사회 문화적 트렌드에 관한 보고서를 읽거나 웹을 모조리 뒤지는 일을 필요로 하지 않는다. 앞에서 강조했듯 단순한 정보 수집이나 학습보다 더 중요한 것은 만남과 토론에 완전히 빠져들 수 있어야 한다는 것이다. 현장에서 다양한 이야기에 귀 기울이고, 실험을 촉진하며, 지식 창출과 교환의 가장 효과적인 방식으로 토의, 워크숍, 그리고 협동 프로젝트를 진행하는 것이다. 이것은 핵심 디자인 주도 기업의 경영자들이 종종 직접적으로 외부 해석가들과 상호 작용하는 이유이기도 하다.

암호화된 지식을 이해하고 해석하는 일은 상당히 가치 있는 일이다. 예술 작품과 콘셉트 제품들의 전시와 박람회를 관람하고 잡지 책과 웹 사이트를 탐색하며 보고서를 분석하는 일은 기본적인 지식과 정보를 획득하는 막중한 활동이다. 최근에는 트렌드 분석 에이전시나 시나리오 기관 및 사회학자들이 증가해서 기업들은 이들의 도움을 받으며 자유롭게 탐색 활동을 즐길 수 있다. 그러나 이러한 정보들은 경쟁자들에게도 열려 있어 차

별화 원천이 될 수 없다는 한계가 있다. 그 누구에게도 알려지지 않은 암호화된 지식을 차별화된 시각에서 효과적으로 해석해 내는 능력이 요구된다. 광범위하게 퍼져나가는 핵심 해석가들의 속삭임에 접근할 수 있다면 당신은 제품, 보고서, 기사와 같은 혼잡한 바다 한가운데서 다른 이들은 눈앞에서도 놓치고 있는 새로운 표식을 찾아낼 수 있을 것이다.

디자인 담론의 이중적 특성

디자인 담론은 지역적임과 동시에 전 세계적으로 이루어진다. 실제로 디자인 담론에 있어 지역적 밀접성은 핵심 요인으로 작용한다. 암묵적 지식과 직접적인 토론에 뿌리를 둔 상호 작용은 지리적 밀접성에 영향을 받기 때문이다. 하지만 전 세계 해석가들과의 상호 작용은 식견의 다양성과 함께 양적인 확대를 뜻한다. 이러한 이유로 의미의 변화와 질적 발전을 위해서는 세계적인 시각을 제공해 주는 국제적 담론이 필수적이다.

> 디자인 담론은 어디에나 존재한다

기업이 디자인 담론이 번성한 지역과 근접해 있는 것은 상

당한 장점으로 작용한다. 예를 들어 북부 이탈리아 가정의 라이프 스타일에 관한 디자인 담론은 지역 가구업체들의 성공에 지대한 영향을 미쳤다. 사람들은 밀라노, 헬싱키, 코펜하겐 또는 샌프란시스코와 같이 문화적으로 풍부하고 시각적으로 세련된 환경인 도시들에서 디자인 주도 혁신이 번성할 수 있다고 생각할 수도 있다. 그러나 당신이 속한 아직 활용되지 못한 지역 자원들을 평가 절하해서는 안 된다. 디자인 담론은 어디에나 존재하기 때문이다.[30]

뉴욕주 북부에 위치한 핑거 레이크스^{Finger Lakes}는 뉴욕에서 북서쪽으로 200마일 이상 떨어져 있는 지역으로, 펜실베니아 서부보다도 뉴욕의 문화적 영향을 받지 못한 지역 중 하나이다. 뉴욕 북부는 높은 실업률을 기록하고 있으며 전미에서 가장 더딘 경제 성장을 보이는 지역이기도 하다. 하지만 이렇게 낙후된 환경을 가진 이 지역 역시 디자인 담론을 위한 자원을 보유하고 있었다.

핑거 레이크스 지역의 가장 큰 도시인 로체스터^{Rochester}는 212,000명의 인구가 있고, 한때 제록스와 개닛^{Gannett} 신문사 본부가 위치해 있던 곳이다. 현재는 바슈롬^{Bausch & Lomb}과 코닥의 본부가 이곳에 있다. 섬유 광학 제조업체인 코닝 역시 이 근처 지역에 기반을 두고 있으며, 고속 디지털 장비나 맞춤 프린팅 기기를 생산하는 소규모 제조업체들도 있다.

게다가 이 지역은 뉴욕주가 지원한 최첨단 기술 연구인 전자 이미징 시스템The Center of Electronic Imaging Systems 센터가 세워진 곳이다. 광학 연구 중심의 엔지니어링 학과를 포함한 뛰어난 전문 대학들과 중간 규모의 리서치 기관을 대체할 수 있는 로체스터 대학교University of Rochester, 그리고 프린트 매체에 있어 세계적인 우수 학교 중 하나로 꼽히는 로체스터 공과 대학Rochester Institute of Technology이 있다. 세계적 수준의 세라믹과 유리 공예 교육 과정을 보유하고 있으며 판화가, 디자이너, 비디오 아티스트, 컴퓨터 프로그래머들 간의 협력을 추진하는 미디어 학과들을 보유한 알프레드 대학교Alfred University가 한 시간 미만 거리에 있다. 유명한 리서치 대학인 코넬 대학교Cornell University도 이타카Ithaca(미국 뉴욕주 북부 톰프킨스군의 주도) 근처에 위치해 있다.

알레시가 위치한 밀라노 북부의 오르타Orta 호수처럼 조용한 호숫가에 자리잡은 스캐니틀리스Skaneateles의 디자인 스튜디오들, 웬델 캐슬Wendell Castle과 알버트 페일리Albert Paley와 같은 유명한 장인들, 그리고 미국 건축가 협회AIA, American Institute of Architects의 회원 270명을 보유한 핑거 레이크스 지역은 사실 예술과 밀접한 관련이 있다. 로체스터에는 세계적으로 저명한 사진 미술관인 이스트먼 하우스Eastman House가 있으며, 기타 순수 예술 미술관들도 근처에 포진해 있다. 이 때문에 리처드 플로리다는 로체스터를 전미 대도시 중 가장 창의적인 21세기 도시로 선정하고 창의적인

인재들의 비율은 2위에 해당한다고 평가했다.[31]

그러나 이 지역은 렌즈, 이미징, 오프셋 프린팅 등 연관 기술의 집중과 풍부한 자원들에도 불구하고 디자인 주도 혁신 장소로 떠오르지 못했다. 왜일까? 문제는 질적, 양적으로 풍부한 지역 해석가들과 지역 기업들이 밀접한 관계를 형성하지 못했기 때문이다. 자원은 풍부했지만 지역 기업들이 그 자원을 적절히 활용하지 못한 것이다.

"정보 공유가 잘 이루어지지 않아서 기업들이 세계 무대에 진출하지 못하고 도시 안에서만 서로 경쟁하게 되었다"고 이 지역의 한 경영자는 말했다. 또 다른 이는 다음과 같이 말했다. "창의적인 자원은 풍부하지만, 모두들 자기 기업이 해당 자원을 가장 잘 활용할 수 있다고 생각한다. 주된 원인은 제품 디자인을 내부 활동으로만 여겨 온 기업들의 태도다. 기업들은 디자인 담론을 통해 콘셉트를 새롭게 정의할 수 있는 외부 공동 작업을 최대한 피하려는 경향이 있었다."

그러나 핑거 레이크스 지역에 일하는 사람들이 모두 동의할 정도로 이 지역의 가능성은 컸다. "과거 코닥, 바슈롬, 코닝, 제록스, 그리고 중소기업 산업 단지까지 포함하는 지역 집단을 형성하는 것은 쉬운 일이 아니었습니다. 제록스는 코닝의 유리 섬유와 코닥의 카메라 디자인에 영감을 받아 제품을 개발할 수 있

었습니다. 누가 제록스 복사기에 투명한 유리를 활용할 수 있다고 생각할 수 있었겠습니까? 유리 기술을 통해 개발된 복사기는 예술적이며 현대적이고 세련되었습니다. 또한, 종이가 뭉치는 부분을 명확히 보여줌으로써 기능적 역할까지 동시에 갖춘 제품이었습니다." 제록스의 한 과학자이자 매니저는 이렇게 말했다.

나는 연구를 통해 이탈리아 롬바르디아Lombardy(이탈리아의 북부주) 지역은 26개국의 국제적 디자인 전문가들과 학교, 연구, 제조업자들에 이르는 디자인 시스템 구성이 다른 지역에 비해 훨씬 우월하다는 점을 발견했다. 또한, 다른 지역과 차별화되는 롬바르디아의 발전은 이 구성원들이 함께하는 상호 작용의 수준, 강도, 그리고 양적 우위에서 기인하였음을 알 수 있었다.[32]

개인 스타일 제품과 가정생활 관련 담론이 집중된 밀라노의 사례나 이미지화에 연관된 문화 경험의 잠재력을 가진 핑거 레이크스 지역의 사례와 마찬가지로 전 세계 모든 지역은 디자인과 의미에 대한 풍부한 지역적 담론을 보유하고 있다. 그리고 이러한 논의가 생성되는 모든 지역은 고유의 특별한 문화를 활용할 수 있다.

더블린Dublin에서 성장 중인 소프트웨어 산업은 해당 지역이 가진 스토리텔링의 강점을 이용할 수 있다. 제임스 조이스James Joyce(<율리시스>의 작가), 와일드, 쇼Shaw(아일랜드계 극작가, 비평가), 싱

Synge(아일랜드의 시인, 극작가)에서 현대 작가 메이브 빈치Maeve Binchy, 존 밴빌John Banville까지 더블린은 무궁무진한 스토리텔링 자원을 가지고 있다. 기술 개발자들이 만들어 낸 지루하고 이해하기 힘든 설명서가 아니라 연극처럼 연출된 기업용 소프트웨어 설명서를 떠올려 보자! 재미있지 않은가? 해양 스포츠가 발달한 노르웨이, 서핑이나 산악 레저로 유명한 뉴질랜드의 기업들은 익스트림 아웃도어extreme outdoor 문화, 스포츠, 엔터테인먼트의 지역 전문가들을 활용할 수 있다. 디자인 담론은 어디에나 존재한다. 기업은 경쟁자들이 접근할 수 없는 고유의 지역 자원을 적극적으로 활용할 필요가 있다.

> 로컬과 글로벌 조합하기

기업들이 오로지 지역에 기반한 담론에만 의존하는 것은 아니다. 다른 문화권에 있던 해석가들과 지역 특색을 혼합하고 조합하는 것은 또 다른 비전을 만드는 방법이 될 수 있다. 이미 표 7-2에서 살펴보았듯 성공한 기업은 그들보다 덜 혁신적인 경쟁자들에 비해 외국 디자이너들과 훨씬 자주 협력하고 있음을 파악할 수 있었다. 혁신적 기업들은 이탈리아 디자이너(54퍼센트)와 외국 디자이너(46퍼센트)의 비율이 비슷하지만, 모방자들은 외국 디자이너의 비율이 16퍼센트에 불과하여 아주 낮은 글로벌 협력 수준을 보인다.

　　로컬 제조업체와 로컬 디자이너 간의 협력을 만들어 내기 위해 만들어진 모든 정책과 프로그램은 이러한 연구 결과가 주는 시사점을 유의해야 할 것이다. 성공한 이탈리아 제조업체들의 외국계 디자이너 비율은 쉽게 찾을 수 없는 새로운 문화와 지역성을 흡수하는 것이 성공의 한 요인으로 작용할 수 있음을 보여주는 단편적인 사례가 될 수 있다.

　　경쟁사들보다 먼저 글로벌 지역에서 핵심 해석가들을 식별하는 것은 투자와 지원을 필요로 하는 일이다. 알레시는 다른 제조업체들보다 먼저 미국 건축가 그레이브스를 찾아내 설득하고 테스트하기 위해 상당한 자원을 투자했다. 이후 알레시는 그레이브스의 가치를 전 세계에 증명해 보였고 이후 그는 전 세계 기업들의 주요 해석가로 활동하기 시작했다.

　　국경을 넘어 해석가들을 찾아 나설 필요는 없다. 시간과 비용의 손실이 매우 크기 때문이다. 그 대신, 국경을 넘어 한 기업의 네트워크를 확대해 줄 중개인을 적절히 선택하는 전략을 활용할 수 있다. 알레시가 멘디니를 만나 각국의 건축가들과 협력할 수 있었던 것처럼 말이다.

　　특히 국제적인 기업들은 현지 지사를 활용하여 전 세계의 해석가들과 교류할 수 있다. 예를 들어 삼성은 도쿄, 상하이, 샌프란시스코, 로스앤젤리스, 런던, 그리고 밀라노에 디자인 센터

를 보유하고 있다. 그러나 많은 기업은 이러한 거점 기지를 지역 인재와의 상호 작용보다는 지역 트렌드를 감지하기 위한 안테나 정도로만 활용한다. 그 결과 거대 기업은 지역의 뿌리와 심도 있는 지식을 연결해 줄 수 있는 핵심적 연결점을 찾지 못한 채 그들의 잠재력을 강화하지 못하는 오류를 저지른다.

해석가 끌어들이기

일단 기업의 핵심 해석가들을 발굴하게 되면 경쟁자들보다 더 빠르게 그들을 끌어들여야 한다. 디자인 담론의 비대칭성(다양한 해석가들이 있지만 정말 기업에 도움을 주는 핵심 해석가는 매우 적음)을 고려할 때 핵심 해석가는 매우 드문 자산에 포함되기 때문이다. 어떻게 기업이 핵심 해석가들과 독점적 관계를 형성할 수 있을까? 성공이나 경제적 성과를 확신할 수 없고, 핵심 해석가 역시 위험을 감당해야 하는 급진적이고 혁신적인 프로젝트에 그들을 끌어들이기 위해서는 어떻게 설득해야 할까?

> 돈보다 중요한 것

알레산드로 멘디니는 디자인 혁신 분야에서 역사상 가장 유

명한 이들 중 한 명이다. 그는 <카사벨라^{Casabella}>, <모도^{modo}>, <도무스> 같은 잡지의 편집장이었고, 스와치, 필립스, 스와로브스키와 같은 기업들의 아트 디렉터이자 핵심 컨설턴트로 일하며 황금콤파스 디자인상을 수상했다. 그는 현존하는 포스트모던 디자인의 가장 핵심적인 해석가이다.

만약 당신이 기업과 협력할 핵심 해석가를 섭외해야 한다면 어떻게 진행하겠는가? 매우 중요하지만 획득하기 어려운 자산을 얻기 위해서는 많은 비용을 지불해야 한다는 경제 법칙이 가장 먼저 머릿속에 스칠 것이다. 그러나 멘디니는 알레시와 이러한 경제 법칙하에서 협력 관계를 구축하지 않았다. 그는 완전히 다른 관점에서 그들의 협력 관계를 설명한다. "내가 알레시를 위해 일하는 것인지, 아니면 알레시가 나를 위해 일하는 것인지 나조차 구별하기가 힘듭니다."

알레시와 멘디니 사이의 상호 작용은 공급자와 고객 간의 상호 작용이 아니다. 누가 서비스를 제공하고 그 대가를 지불하는지를 이해하기란 굉장히 힘든 일이다. 실제로 이탈리아 제조업체들과 상호 작용하는 디자이너들은 프로젝트별 수당이 아니라 판매 수익에 따른 로열티를 받기도 한다. 즉, 작가와 출판사의 관계처럼 디자이너들도 제조업자와 함께 혁신의 위험을 받아들이는 것이다.

책을 읽으면서 공급자가 출판사인지 작가인지 정확하게 구별하기란 힘들 것이다. 양쪽 모두 창의적인 제품을 대중에게 공급하는 데 이바지하기 때문이다. 디자이너들은 경제적 이득과 관계없이 알레시와 일하기를 원한다. 어떤 경우에는 해석가가 알레시에 먼저 협업을 제안하기도 하고, 투자금을 지불하기도 한다.[33]

알베르토 알레시는 다음과 같이 말했다. "숨어 있는 인재들은 한번도 디자인해 본 적 없는 실험적인 프로젝트를 제안했을 때, 디자인을 해서 얼마를 받게 될지를 고민하지 않습니다. 그들은 새로운 도전에 집중할 수 있는 기회 자체에 의미를 둡니다. 당연히 통상적으로 유명 디자이너들에게 일을 주문하거나 하청하는 프로세스에서는 정반대의 상황이 일어나겠지요."

> 해석가로서 행동하라

지금 우리는 급진적 혁신에 대해 다루고 있음을 잊지 말아야 한다. 급진적 혁신은 기존의 것을 활용하는 것이 아니라 새로운 것을 탐구하는 것이다. 이런 문맥에서 우리가 찾고 있는 주된 해석가란 누구일까? 급진적 혁신에서의 핵심 해석가는 기업이 찾고 있는 것과 동일한 것을 찾고 있는 인물이다. 사람들이 사물에 의미를 부여하는 방식에 관한 지식을 갖고 있으며, 상대방을

사로잡을 수 있는 매력적인 힘을 가진 해석가는 기업과 동일한 목적을 가지고 함께할 때 핵심 해석가가 될 수 있다.

이탈리아 제조업체들을 위해 일하는 여러 디자이너가 원하는 최상의 협력 관계는 기업과 그들이 동일한 비전과 목적을 추구하는 것이다. 디자이너들은 해당 기업만의 고유한 기술, 유연성, 비전, 브랜드 등의 자산을 활용하고자 한다.[34] 디자이너들은 이러한 자산을 가진 기업과의 협력을 통해 새로운 기술을 실험하고 역량을 확장하며, 전위적인 해석가로서의 지식과 매력을 더 발전적으로 개발해 나갈 수 있는 계기로 삼는다.

아티스트인 동시에 디자이너인 론 아라드[Ron Arad]는 다음과 같이 말했다. "북이탈리아는 독특한 그들만의 제조 문화로 인해 디자인 세계의 중심이 된다. 세계 어디에서도 디자인의 가치를 알아주는 제조업체를 이곳만큼 많이 찾기는 어렵기 때문이다." 캐나다에서 자란 이집트 디자이너 카림 라시드[Karim Rashid]도 다음과 같이 말했다. "이탈리아에서는 전 세계적으로 그들을 위해 일하고자 하는 디자이너들을 고무시키는 기업가들을 찾을 수 있다. 디자이너들은 실험적 경험의 교환, 상호 존중 문화, 그리고 경영자와 자유롭게 소통할 수 있는 기회를 언제나 열망한다." 마이클 그레이브스 역시 다음과 같이 말한다. "디자이너로서 같이 일하는 사람들과 한자리에 모여 가족 같은 대우를 받는데, 이는 디자이너와 제조업체들 사이의 매우 긴밀한 관계를 형성하는 핵

심 요인이 된다."

필립 스탁은 이렇게 말했다. "카르텔의 클라우디오 루티나 드리아데Driade의 엔리코 아스토리Enrico Astori, 플로스의 피에로 간디니Piero Gandini, 카시나의 움베르토 카시나Umberto Cassina에게 어떤 프로젝트를 제안하면 그들은 온갖 관심과 열정을 쏟아 프로젝트를 진행한다. 알베르토 알레시가 새로운 프로젝트를 제안할 때면 디자이너들은 기뻐한다. 그들에게 알레시의 프로젝트 제안은 반짝이는 선물과도 같다. 나는 이탈리아 제조업체들이 '이 프로젝트를 통해 돈을 벌어야겠다'라고 말하는 것을 들은 적이 없다. 그들은 항상 '사람들이 진정으로 좋아하는 제품을 만들고 싶다'라고 말할 뿐이다. 이것이 바로 옳은 방식이다."[35]

제조업자들은 외부 핵심 해석가들의 창의성과 표현의 자유에 대한 중요성을 무시하곤 한다. 카르텔의 카스텔리 회장은 필립 스탁과의 첫 협력을 시도했을 당시를 떠올리며, 카르텔이 가진 기술적 역량과 탐험적 태도가 어떻게 유능한 해석가들과 협력을 유지하는 데 도움을 주었는지에 대해 다음과 같이 설명했다. "그가 밀라노에 있다는 사실을 알고 있었습니다. 그를 카르텔로 초청했지요. 그가 디자인해 주었으면 하는 책상 세트에 대한 아이디어가 있었기 때문입니다. 그러나 그는 내 제안에 흥미가 없어 보였습니다. 그 대신 그는 자신이 몇 년 전 디자인했으나 어느 프랑스 사업가가 제작에 실패했던 디자인을 그 자리에

서 제게 팔았습니다. 그것이 바로 닥터 글러브^{Dr. Glob} 의자였습니다. 통일된 재료로 만들어지는 대신 스틸로 된 의자 등받이와 플라스틱 의자 받침대가 합쳐졌고, 둥근 모서리 대신 날카로운 모서리가 있는 의자였습니다. 여러 색상으로 만들어졌고, 사용된 플라스틱은 유광이 아닌 무광이었습니다. 이는 시장의 그 어떤 의자와도 차별성이 있는 제품이었습니다. 전 세계 어떤 기업에서도 할 수 없었던 일을 저희가 이루었던 것입니다."

카스텔리 회장은 북윔 책상을 디자인한 론 아라드와 협력할 당시도 언급했다. "저희는 론 아라드와 함께 일한 최초의 기업이었습니다. 물론 이렇게 오랫동안 인연이 있는 기업과 디자이너도 유일할 겁니다. 지금까지 아라드는 매주 하나의 프로젝트를 진행하고 있는데, 종종 그의 비위를 맞춰야 할 때도 있습니다. 그는 잔소리꾼이지만 정말로 유능한 디자이너입니다."[36]

디자인 주도 혁신의 핵심에 있는 인물들은 모두 혁신을 추구하고 인재를 영입하기 위해서 탐구와 실험에 대해 열린 태도를 갖는다. "한 디자이너가 플로스에 들어왔을 때 우리는 그가 자신이 가진 능력을 최대한 발휘할 수 있도록 무엇이든 허용해 주었습니다"라고 피에로 간디니 회장은 말했다. 똑같이 플로스라는 이름을 가진 다른 가구 회사의 회장 클라우디오 몰테니^{Claudio Molteni}도 다음과 같이 말했다. "말도 안 되는 것이라 생각이 들 때도 많습니다. 그러나 발전 가능성을 없애기 전에 다시 한번

생각합니다. 어떤 것도 쉽게 여겨서는 안됩니다. 만약 이를 무시한다면 이미 시행된 적 있는 일들을 계속 반복하게 될 것입니다. 이러한 전문가들에 의해 당신은 존재하지 않는 것들을 탐구할 수 있고 원하던 해답을 손에 넣을 수 있습니다."

경영자 브라이언 워커에 의하면 그의 접근법은 허먼 밀러의 접근법을 투영하고 있다고 한다. "우리가 얻은 교훈의 핵심은 디자이너들의 의견을 기쁘게 이행하겠다는 의지입니다. 기업의 아이덴티티를 포기한다는 것이 아니라 초기에 우리가 의아해할 수 있는 제안들을 내놓는 디자이너들을 따르는 것에 대해 열린 태도를 갖는다는 뜻입니다. 너무 서둘러 평가하려 하지 않고 그들의 행보를 지켜보고 따라주는 것이 중요합니다. 우리 연구 개발 부서의 천재들이라 불리는 직원들은 이미 자신의 능력을 창의적인 다른 방향으로 전환하기 위해 필요한 원칙과 방법을 알고 있습니다."[37]

그렇다고 해서 이러한 경영자들의 개방적 태도가 전부인 것처럼 잘못 생각해서는 안 된다. 어떠한 경우에서도 고위 경영자들은 디자인 전문가들에게 기업의 리더십을 결코 넘기지 않기 때문이다. 다만 디자이너들과 원활하게 협력하기 위한 하나의 방법으로 오픈 마인드를 갖고, 아이디어를 죽이지 않고 같이 고민하는 인내심을 활용할 뿐이다. 그러나 실제로 프로젝트의 성공은 경영자의 손에 달렸다고 해도 지나치지 않다. 일단 핵심 해

석가들이 일을 시작하게 되면, 그들이 최선을 다해 자신의 능력을 최대한으로 발휘할 수 있도록 지원해 주는 주체는 경영자들이기 때문이다. 다른 경쟁자들보다 먼저 핵심 해석가들을 영입하고 독점적인 관계를 개발하며 그들이 자신의 능력을 발휘할 수 있도록 불필요한 제한들을 없애고 실험 무대를 제공하는 것은 경영자들의 역할이다. 경영인들은 디자이너의 변덕을 그대로 이행하는 집행자가 아니다. 또한, 도전 과제와 지식을 제공하지 않는 기업에는 유능한 디자이너들이 모여들지 않는다.

디자인 주도 혁신 전략을 실행하는 기업들은 높은 기술 수준을 바탕으로 급진적 의미 혁신을 이룰 수 있다. 게다가 그들의 혁신 프로세스는 융통성을 가지고 진행되어 여러 번의 소량 제작을 마다하지 않고 디자이너들이 그들의 고유한 창조성을 발휘하도록 권장한다. 이러한 이유로 디자이너들은 어떤 결과에도 사려 깊은 평가가 이어질 것이라는 데서 자신감을 얻고 프로젝트를 진행하게 되는 것이다.

안토니오 치테리오Antonio Citterio가 처음으로 플로스를 위해 램프를 디자인했을 때 그와 함께 일하던 제조업체는 백색광 확산기를 정확하게 식별하기 위해 32개의 프로토타입을 제작해야 했다. 이러한 프로세스와 구조 속에서 형성된 관계는, 혁신 제품 개발 프로세스 전체를 맡기는 기업과 그것을 맡는 제조업체 간의 관계와는 상당히 큰 차이점이 있다. 전자의 프로세스에서 외

부 해석가들은 사물의 의미에 대한 그들의 탐구 결과를 기업과 공유한다. 결국, 제조업체가 개발한 기술은 기업의 고유 자산으로 남게 된다. 기업의 고유 영역에 외부 해석가들이 영입되어 그들의 능력을 발휘함으로써 기업의 자산과 역량이 더욱 확장되는 것이다.

B&B 이탈리아 연구 개발 센터의 공동 감독인 페데리코 부스넬리Federico Busnelli는 다음과 같이 말한다. "프로젝트를 제안하고자 하는 디자이너들은 그림을 가져오지 않아도 됩니다. 왜냐면 그것은 이미 시도되었거나 누구나 시도할 수 있는 것이기 때문입니다. 어떻게 자신의 새로운 제안이나 아이디어를 구현해야 할지 모른다 해도 디자이너는 그런 아이디어나 제안을 제시하기만 하면 됩니다. 아이디어 구현을 위해 프로젝트에 생명을 부여하고 실행하는 역할은 우리 연구 개발 센터에서 맡을 테니까요."

뱅앤올룹슨의 디자인 콘셉트 감독인 플레밍 묄러 페더슨도 이와 비슷한 점을 강조했다. "우리는 디자이너들이 비즈니스 최적화에 주목하는 타 부서들의 영향을 받지 않기를 원합니다. 디자이너들은 산업적 한계와 제조 가능성을 이해할 필요가 없고, 어떤 형태에서 무슨 소리가 나는지 알 필요가 없습니다. 디자이너들은 사람들이 어떻게 살아가고 어떻게 그들의 집을 꾸미는지, 우리 사회에서 일어나는 일들을 자연스러운 방식에서 바라볼 수 있을 정도로 자유로워야 합니다. 그들이 뱅앤올룹슨을 위

한 적절한 제안을 들고 오면 그 제안을 실현하는 것은 우리 엔지니어들의 역할입니다."[38] 플레밍은 여기에 뒤이어 말했다. "뱅앤올룹슨에서는 제조하기 위해 디자인하지 않습니다. 우리는 디자인을 위해 제조합니다."

주요 해석가들을 끌어들이고 그들의 표현력과 비전을 강화하기 위한 최고의 방법은 '금전적 보상'이 아니라 '기업의 자산'이다. 기업의 자산이란 바로 기술적 능력, 실험적 토대, 기업의 브랜드와 유통 채널을 통해 시장에 새로운 메시지를 전달할 수 있는 매력, 의미에 대한 기업의 가치관 등을 말한다. 즉, 해석가들에게 더욱 매력적인 기업으로 보이고 싶다면 먼저 스스로가 개성 있는 해석가가 되어야 한다. 이것이 디자인 담론을 관찰하는 대신 직접 참여하라고 말한 이유다. 결과적으로 기업은 담론에서 언급할 특별한 비전이 필요하며, 담론의 중심에 둘 지적 자산도 지녀야 한다.

> 디자인 그룹에 주목하기

디자인 담론에서 활동적인 기여자가 되어야만 하는 이유는 혁신적인 해석이 등장하는 과정에서 분명히 드러난다. 디자인 담론의 재미있는 특징 중 하나는 급진적인 혁신이 종종 공동 그룹에 의해 발전된다는 점이다. 디자인 역사상 대부분의 혁신은

같은 비전을 공유하는 학교, 문화 단체, 주요 학문 그룹 등과 같은 공동체를 중심으로 제도화된 그룹들과 깊은 연관을 가진다. 20세기 초 비엔나 공방Wiener Werkstatte(메종 모데르네Maison Moderne에 영향을 받아 나타난 아르 누보Art-nouveau를 이끌어 나간 그룹)이나 독일의 바우하우스, 1960년대 독일의 울름Ulm 학교, 1980년대 초 밀라노의 멤피스와 알키미아Alchimia 등이 그 사례.

하지만 이런 고전적 디자인 그룹들을 넘어 급진적 해석가들의 그룹은 모든 산업과 삶의 환경에서 등장할 수 있다. 음식과 영양소의 패러다임 변화를 촉진하는 문화 협회로 음식을 뛰어넘어 전 세계적으로 가장 혁신적인 문화를 이끄는 그룹 중 하나인 슬로우 푸드도 창시자 카를로 페트리니Carlo Petrini가 주도하는 소수의 선구자 그룹에서 시작되었다.

마이클 파렐Michael Farrell 의 연구 결과는 왜 급진적 혁신이 때때로 공동 그룹 안에서 일어나는지를 설명하고 있다.[39] 문학, 그림, 과학 등 주류 변화의 분석을 통해 그는 혁신적인 생각이 상호 작용, 양방향 신뢰, 그리고 그룹의 전형적인 목적의식에서 어떻게 이득을 얻을 수 있는지를 입증했다. 그들은 지식과 매력을 지닌 사람들이 새로운 방법을 실험하고 토론할 수 있도록 친화적이고 특별한 환경을 제공한다.

그들은 자신들이 혼자가 아님을 깨닫고 실패의 좌절을 경험

하는 초기 실험 과정에서 위로를 얻고 지원받는다. 그룹은 새로운 비전을 주고받는 노력과 탐구에 대한 진전을 공유할 수 있는 믿을 만한 동료를 제공하는 역할을 하는 것이다. 하지만 파렐이 조사했던 창의적 집단들이 주로 동일한 분야의 동료들로 구성되었던 것과는 달리 디자인 담론은 경영인을 포함하여 다양한 분야의 사람들을 수용한다는 특징이 있다.

예를 들어 밀라노 디자인 담론은 1950년대 카시나의 체사레 카시나Cesare Cassina, 카르텔의 줄리오 카스텔리, 엘람Elam의 에지오 롱히Ezio Longhi 같은 경영자들과 지오 폰티Gio Ponti, 마르코 자누소Marco Zanuso, 가에타노 페셰Gaetano Pesce 같은 건축가들, 오스발도 보르사니Osvaldo Borsani, 디노 가비나Dino Gavin 같은 혁신적인 소매상들, 그리고 피렐리Pirelli의 엔지니어, 카를로 브라시Carlo Barassi와 같은 기술 공급자들로 이루어진 작은 그룹에서 발전했다.

알베르토 알레시는 밀라노에서의 초년 생활 동안 가정생활을 중심으로 제품을 생산하는 다양한 산업의 기업인들로 이루어진 소규모 그룹, '그룹 오브 나인Group of Nine'의 신입으로 활동했던 시절에 대해 설명하곤 한다. 해당 기업인들은 지배적인 라이프 스타일의 세계관을 공유했고, 전시회를 홍보하여 <모도>와 <오타고노Ottagono> 같은 아방가르드 디자인 잡지를 만들었다.

이 공동체들은 지금까지 꾸준히 활동하고 있다. 나는 2005년 클라우디오 델에라와 함께 이탈리아 제조업체들의 홍보용 책자에서 2천여 개의 제품을 분석하곤 했다.[40] 우리는 하나 이상의 디자인상을 받은 적이 있는 혁신적인 기업들의 제품 라인과 덜 혁신적인 기업들의 제품 라인을 서로 대조했다. 이질성의 일반적인 측정도인 지니계수$^{Gini Index}$를 활용하여 혁신적인 기업들이 선보인 제품의 재료, 색상, 모양, 질감, 스타일을 분석했다.

그 결과 혁신적 기업들의 집단 이질성이 비혁신적 기업들의 집단 이질성에 비교해 상당히 낮다는 결과가 나왔다. 즉, 혁신적인 기업들은 같은 제품 언어 및 유사한 스타일 언어들을 사용한다는 특징이 있었던 것이다. 반면 비혁신적인 기업들은 시장에 새롭게 떠오른 제품의 의미를 이해하고 그것을 모방함으로써 해결책을 찾는 경향을 보였다. 이러한 결과는 혁신 기업들이 소규모 그룹 활동을 통해 서로의 신호 체계를 이해하고 식견을 공유함과 동시에 시장에 영향을 미치는 능력을 강화하고 있다는 사실을 알려 준다.

새로운 그룹의 등장은 디자인 담론의 또 다른 기회를 뜻하며, 잠재된 변화의 초기 신호일 수 있다. 기업이 이러한 초기 단계의 잠재력을 가진 집단을 식별하고 해당 집단들의 멤버와 독점적인 관계를 형성하게 된다면 크나큰 이득을 얻을 수 있을 것이다. 그러나 이런 일이 쉽게 발생하지는 않는다. 초기 단계의

새로운 그룹들은 토론의 지배적인 흐름에서 벗어나 내부적 합의에 이르거나 스스로 자신감을 구축하기 전까지 암묵적이고 은밀한 실험을 수행하는 경향을 보이기 때문이다. 그리고 이들은 실험과 정보의 소유권을 지키고, 신뢰할 수 없는 외부인들의 부정적인 비평을 막기 위해 높은 자존심과 소속감을 형성한다. 회원들 스스로 자신들이 특별한 엘리트 집단에 포함되어 있다고 믿기 때문에 외부인들과의 소통이 어렵다.

그러므로 새롭게 등장한 그룹을 파악하는 일은 디자인 담론에 몰입하거나 당신을 받아줄 그룹에 투자하는 과정이 필요하다. 이는 그룹의 회원이 되는 일이며, 담론의 활동적 참가자가 되는 일을 의미한다. 실험과 토론에 비전과 가치를 제공하는 사람으로서 핵심 해석가로 인정받는 것이 얼마나 중요한 일인지를 또 한 번 강조한다.

진부화 경계하기

지난 10년간 최고였던 10명의 디자이너들을 선별하는 일은 쉽다. 그러나 이 10명의 디자이너들 중 향후 10년까지 그대로 정상의 자리에 남아있는 디자이너는 채 절반이 되지 않을 것이라고 말할 수

있다. 그들의 표현력은 더는 참신하지 않을 것이
고 널리 모방되고 있을 것이기 때문이다. 또한, 그
들의 호기심과 생명력은 시들해질 것이며, 때때로
성공에 의해 그들의 신선함도 변할 것이다. 이러한
이유로 진보적인 새로운 표현을 만들어 경쟁의 선
두주자로 남고 싶다면 우리는 끊임없이 새로운 인
재를 발굴해야 한다.

<div align="right">-알베르토 알레시</div>

디자인 담론에 있어서 차별화되는 토론을 위해서는 상당한
노력이 필요하다. 회사 고위층 경영자들의 직접적인 참여와 집
중이 필요한 일이며, 무엇보다 누적된 투자의 결과로 나타나기
때문에 많은 시간이 요구될 때도 있다. 명성을 얻지 못한 기업이
해석가들을 끌어들이거나 어떤 그룹에 참여권을 얻는 일은 절대
쉽지 않을 것이다. 하지만 특정 중개인의 도움으로 토론의 장을
만들고 진보적으로 해당 담론의 중심 위치를 차지했다면 이후
기업의 식견과 해석 능력은 빠르고 쉽게 흐름을 타고 형성될 것
이다.

알레시는 현재 기존 해석가들로부터 매달 수백 개의 디자인
을 받아들이고 있다. 그렇다면 이 기업은 새로운 네트워크 관계
를 위한 투자를 줄이고 특권을 누리며 휴식하고 있을까? 알베르

토 알레시의 대답은 명확했다. 불행히도 디자인 담론은 진부화 되기 때문에 현재의 핵심 해석가들이 내일의 해석가로 존재할 수 없다는 것이다. 이러한 관점에서 그는 과거 성공의 핵심 원동 력이었던 해석가들에 의존하는 것은 혁신을 가로막는 장애물이 될 수 있음을 강조한다.[41] 즉, 기업은 지속적으로 새로운 네트워 크를 형성해야 한다.

수많은 이유로 해석가들은 퇴보한다. 첫 번째, 내적으로 원 동력의 쇠퇴 시기가 일어난다. 파렐이 입증해 보였듯 공동 그룹 은 포물선의 생명주기를 따르는데 형성과 발전의 초기 단계에서 창의적인 활동과 공동 행동의 전성기를 거쳐 창의적인 원동력의 손실과 집단 붕괴의 마지막 단계에 도달하게 된다.[42] 예를 들어 멤피스는 몇 년 동안 이러한 단계를 여러 번 되풀이했다.

전략적인 측면에서 해석가들의 가치는 마지막 단계 이전에 감소할지도 모른다. 한 명의 해석가가 일단 재능을 인정받아 널 리 알려지면 그의 태도는 탐구적인 태도에서 실용적인 태도로 변모하는 양상을 보여준다. 또한, 해석가 스스로 돌파구를 찾기 위해 점진적인 재해석에 중점을 두기 시작하거나, 다른 이들이 그를 모방하거나, 또는 그 자신이 기업의 경쟁사에서 일하게 되 는 결과가 나타날 수 있다. 마이클 그레이브스는 알레시와 일하 다 이후 타깃의 주방용품을 위해 같은 디자인을 활용했던 사례 가 있다.[43]

두 번째 원인은 외적 요인으로, 환경의 변화가 그들이 탐구하는 연구 자체를 변화시킬 수 있다는 점이다. 사례를 들자면, 뱅앤올룹슨의 주요 과제는 엔터테인먼트의 새로운 매체로 부상하는 디지털 오디오와 비디오 기술의 등장이었다. 또한, 아르테미데는 조명 기구의 가치를 변형시키고 조명 환경 조성에 새로운 선택 사항을 제공하는 LED 기술의 보급에 직면했었다. 이러한 두 기업의 과제는 기술의 변화에 대한 대처뿐 아니라 해석가들과의 네트워크를 재편해야 한다는 데 있다. 기술은 사람들이 살아가는 방식을 변화시키기 때문에 이러한 기업들은 새로운 비전과 해석을 요구받는다.

과거의 성공은 이러한 위협을 도리어 확대한다. 디자인 담론에서 그들의 위치가 중심부로 이동할수록 그 위치를 유지하기 위해 자신들의 입지를 위협할 가능성이 있는 선택을 피하려는 경향을 나타내기 때문이다. 뱅앤올룹슨은 평면 TV 스크린을 위한 새로운 디자이너를 발굴하기 위해 블라인드 평가(심사위원단이 공모한 디자이너들의 이름을 보지 않고 심사하는 것)를 기준으로 한 디자인 공모전을 열었다. 그러나 우승자로 선정된 것은 다름 아닌 뱅앤올룹슨 소속 디자이너 데이비드 루이스David Lewis였다.[44]

알레시, B&B 이탈리아, 카르텔 등의 이탈리아 가구업체들은 문화의 포물선을 그리는 변화의 흐름을 겪어가며 지난 몇십 년 동안 지속적인 성공을 만들어 가고 있다. 이들의 공통점은 이

중 구조의 대규모 해석가 네트워크를 유지하고 있다는 것이다. 이 이중 구조의 핵심부는 현재 제품 포트폴리오의 상당수를 생성하며 자리를 잡은 디자이너들로 구성되어 있고, 주변부는 새로운 세계와의 연결성을 탐구하는 느슨한 협력 관계들로 이루어져 있다. 해석가들은 서서히 주변부에서 중심부로 이동하고, 결국은 사라진다.[45]

알레시는 디자인 주도 혁신 개발을 위해서만이 아니라 새로운 해석가들을 식별하기 위해 5년에서 10년마다 급진적 리서치 프로젝트를 진행했다. 이러한 프로젝트 중 하나가 1979년 등장했던 '차와 커피 광장'이다. 알레시는 한 번도 제품을 디자인해 본 적이 없는 10명의 건축가와 함께 이 프로젝트를 이끌어 나갔다. 이후 1990년대 초 'FFF'나 '메모리 컨테이너' 같은 프로젝트가 진행됐다. 2000년 초반에는 3명의 일본인과 1명의 중국인을 포함한 20명의 새로운 건축가들과 함께 새로운 '차와 커피 타워' 프로젝트에 착수했다.

알베르토 알레시는 컴퓨터 보조 디자인의 등장이 새로운 형태의 디자인에 영감을 줄 것이라 기대하며 다음과 같이 말했다. "우리와 일하는 건축가들은 연필처럼 컴퓨터를 사용할 수 있다. 전통적으로 디자이너들이 연필 끝을 빌려 그들의 가슴으로부터 우러나오는 디자인을 만들어 냈듯 현재 이들은 컴퓨터로 그들의 진정한 디자인 콘셉트를 그려내는 데 익숙하다. 이전에는 볼 수

없었던 풍부한 제품 형상을 생성하는 또 다른 방법이 발명된 것이다." 이 건축가들 중 7명은 지금까지 알레시 제품 개발에 노력하고 있으며, 다수의 소비자는 그들이 가장 좋아하는 감독의 다음 영화를 기다리는 것과 같은 기분으로 그들의 제품을 고대하고 있다.

08

해석하기

자신만의 비전 만들기

수많은 이들은 케틀 9093이 번뜩이는 창의성의 결과물이라고 여긴다. 어느 날 아침 문득, 디자이너 마이클 그레이브스의 머릿속에 휘파람을 부는 새의 형상을 한 주전자가 떠올랐다고 생각하는 것이다. 하지만 이러한 추측은 현실과는 매우 다르다. 사실 케틀 9093은 알레시가 오랜 기간에 걸쳐 진행한 리서치의 결과물이다.

그림: 알레시의 케틀 9093

디자인 담론에서 해석가들과 독점적인 관계를 형성하는 일은 디자인 주도 혁신의 첫 단계다. 이 단계에서 기업들은 혁신을 이끌어 줄 새로운 지식과 해석을 얻을 수 있다. 하지만 이것만으로는 성공적인 혁신을 이룰 수 없다. 해석가들을 통해 형성되는 지식은 기업이 보유한 비전이나 제안으로 전환하는 과정을 통해 활용될 수 있다. 내부 리서치와 실험은 해당 기업이 급진적인 새로운 의미와 언어를 개발하는 데 도움을 줄 것이다.

이번 장에서는 알레시의 '차와 커피 광장', 아르테미데의 '빛의 영역들Light Fields', 바릴라의 '쁘리모 삐아또를 넘어Beyond Primo Piatto', 그리고 아서 보넷Arthur Bonnet의 '디자인 기획 워크숍'의 사례를 통해 어떻게 해석 및 창조 프로세스가 전개될 수 있는지에 대해 다룰 것이다. 그리고 디자인 주도 프로세스 구성에 있어 최고의 방법은 없으며, 오직 다양한 형태의 방식만이 존재할 뿐이란 사실을 설명하려 한다. 그럼에도 불구하고 제시될 예들은 디자인 주도 혁신이 리서치 프로젝트이며 탐구적인 활동이라는 공통적 특징을 나타내고 있다. 디자인 주도 혁신 프로세스는 혁신적인 제품군이나 새로운 사업을 만들어 내는 것을 목표로 하며, 제품 개발 이전에 형성된다(그림 8-1 참고). 이는 빠르고 창의적인 브레인스토밍 과정을 거쳐 콘셉트 생성을 이루어 내는 전형적인 과정과는 매우 다르다. 그보다는 기술적 연구처럼 간략하고 순차적인 규칙을 통해, 혁신을 가두어 두려는 시도를 벗어나고자

하는 심도 있는 탐구에 가깝다.

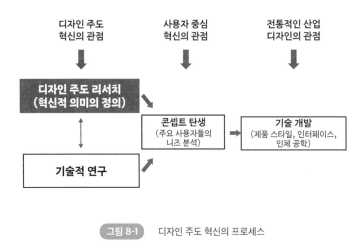

그림 8-1 디자인 주도 혁신의 프로세스

알레시의 프로젝트

대부분의 사람들은 조그마한 플라스틱 새가 주둥이에 달린 타원형 주전자를 본 적이 있을 것이다. 1985년 처음으로 출시된 이후이 주전자는 누구나 하나쯤 갖고 싶어 하는 고급 주방 아이템으로 아이콘화되면서 백오십만 개 이상의 판매 기록을 세웠다. 케틀 9093은 포스트모던 디자인postmodern design의 대표적인 작품 중하나이다. 이전의 주전자들은 다양한 모양과 크기로 출시되었지만 그들의 사용 목적은 모두 실용성에 의존했다. 그들은 물을 끓이는 기능 다음으로 디자인을 고려해 형태를 만들었다.

케틀 9093은 사람들에게 주전자가 무엇인지, 무엇을 할 수 있는지에 대한 상상력을 발휘하고 독창성을 입증해 준 제품이었다. 그리고 아침에 대한 경험을 변화시켰다. 신경을 거슬리게 하던 물 끓이는 날카로운 소리와는 전혀 다른 휘파람 소리는 아침마다 커피 향처럼 기분 좋은 경험을 제공해 주었다. 이 작은 플라스틱 새는 매력적인 소리와 형태로 또 다른 만족을 제공해 준다. <비즈니스위크>의 한 인터뷰에서 그레이브스는 한 프랑스 시인으로부터 다음과 같은 글귀가 적힌 엽서를 받았다고 했다. "나는 아침마다 눈을 뜨면 늘 기분이 좋지 않습니다. 그러나 요즘 당신이 디자인한 주전자가 노래를 시작하면 나도 모르게 웃음 짓게 됩니다. 당신에게 정말 감사합니다!"[1]

혁신 경영을 연구하는 학자로서 나는 이 제품을 지지한다. 디자인에 대한 전형적인 고정관념을 허물어 버렸기 때문이다. 다수의 사람이 케틀 9093을 순간적으로 떠오른 창의력의 결과물이라고 여기지만 이러한 추측은 사실과는 거리가 멀다. 실제로 케틀 9093의 개발은 1970년대 초반부터 시작되었고, 1979년 공식적으로 널리 알려졌던 알레시의 '차와 커피 광장' 프로젝트의 연구 결과물 중 하나였다.[2]

해당 프로젝트의 주요 원동력은 디자이너가 아니라 다름 아닌 최고 경영자 알베르토 알레시였다. 그는 다음과 같이 말했다. "완벽하게 새로운, 매우 혁신적인 무언가를 해야 했습니다. 이를

위해 해당 분야에서 근무한 적이 없는 새로운 언어를 만들어 낼 인재들이 필요했습니다." 그는 급진적 혁신 연구를 위한 프로젝트로 디자인 주도 혁신 전략 방식을 사용했던 것이다.

그레이브스는 소비재를 디자인해 본 경험이 전무한, 미국 내에서도 금기시되던 형이상학적 표현 양식을 반영하여 포스트모던 빌딩을 디자인하던 건축가였다. 알레시는 그의 재능을 발견하고 연락한 첫 번째 기업이었다. "시기가 매우 잘 맞았습니다." 알레시는 다음과 같이 회고했다. "우리가 그를 보러 미국으로 방문했을 때, 그는 아주 적절한 시기에 자신을 찾아왔다고 말하며 기꺼이 시간의 절반을 제품 디자인의 미래에 투자하겠다는 의사를 밝혔습니다."

알레시가 연락하기 전까지 미국 제조업체들은 그의 재능을 전혀 모르고 있었다. 그러나 케틀 9093의 성공으로 그레이브스는 미국 기업들의 이목을 집중시킨 유명한 제품 디자이너가 되었다. 그리고 1999년 유명 유통업체 타깃에 스카우트되어 새 모양 주전자의 모조품을 비롯하여 새로운 제품 라인을 디자인하기에 이르렀다. 이러한 상황은 매우 흥미롭고 이례적이다. 동일한 사람이 오리지널 제품과 모조품을 동시에 디자인하는 상황은 아주 드물기 때문이다. 더 나아가 알레시가 타깃의 제품보다 다섯 배가량 비싼 케틀 9093을 지속적으로 잘 판매하고 있다는 것은 오리지널의 신비감이 고객들의 마음을 사로잡을 수 있다는 것을

입증하고 있다. 알레시는 이러한 성공적인 제품을 생성해 내기 위해 어떤 리서치 프로세스를 진행했던 것일까?

알베르토 알레시의 눈에 마이클 그레이브스가 들어오기 시작할 때, 에토레 소트사스는 멤피스 그룹을 만들었다. 알레시는 밀라노에서 이 담론에 참여했다. 일 년에 몇 차례씩 알레시는 트리엔날레Triennale(건축 및 디자인 문화 공간)에서 다른 기업인들과 만났고, 아방가르드 디자인 잡지 <모도>의 개간을 도왔다. 때로는 지역 건축인들과 프로젝트를 진행하기도 했다. 그리고 그는 소트사스와 친밀하게 지내면서 1970년대 후반 소트사스에게 알레시를 위한 제품을 디자인하게 했다.

이러한 과정에서 초점을 맞춰야 할 점은 알레시가 자신의 주방용품들이 성공하기 위해서는 완전히 새로운 디자인 언어가 필요하다는 사실을 깨달았다는 것이다. 또한, 알레시는 한 번도 소비자 제품을 디자인한 경험이 없는 외국 건축가들이 그가 원하는 새로운 문법과 용어를 개발해 줄 수 있을 것이라 확신했다. 차와 커피 광장이라는 프로젝트를 진행하기 위해 밀라노 출신 건축가 한 명을 섭외한 이후 알베르토 알레시의 지인이었던 알레산드로 멘디니에게 그들과 함께 협력할 수 있는 10명의 건축가를 선택하는 일을 맡겼다. 여기에는 그레이브스만큼 유명해진 포스트모더니즘 건축가인 미국인 로버트 벤투리Robert Venturi와 호주인 한스 홀라인Hans Hollein이 포함되어 있었다.

알레시는 이 11명의 건축가에게 포스트모던 건축 표현 양식을 부여한 차와 커피 서비스에 관한 제품들을 디자인해 달라고 부탁했다. 알레시는 비용, 기능, 소통, 그리고 화제성이라는 4가지 필요조건을 제시하며 제품 개발 프로젝트를 진행했다. 이는 신제품 개발을 목적으로 한 것은 아니었다. 건축가들은 새로운 가능성이 있는 의미의 탐구에 목적을 두고 리서치 프로젝트에 뛰어들었다. 알레시는 그들이 제품의 상징적이고 감성적인 의미를 알릴 수 있는 독점적인 소통 방식과 화제성을 제일 먼저 고려해 주길 바랐다. 비용과 기능성은 개발 단계에 이른 뒤에 고려하도록 프로세스화했다.

알레시로부터 전체적인 방향 제시를 받은 11명의 건축가는 독립적으로 3년간 각자의 작업 시간을 가졌다. 브레인스토밍이나 다방면으로 팀을 나누는 과정은 전혀 이루어지지 않았다. 모두가 개별적으로 리서치와 탐구 과정을 진행한 것이다.[3] 알레시는 이들 중 단 두 명의 건축가만을 제품의 개념 도출과 개발 과정에 초청했는데, 그 중 한 명이 바로 그레이브스였다. 알레시는 그에게 프로토타입의 의미와 언어를 유지하면서도 가격과 기능적인 면을 충족시킬 수 있는 상업적인 주전자를 디자인해 달라고 요청했다.

케틀 9093은 바닥이 넓어 내용물을 빠르게 가열할 수 있도록 만들어졌다. 겉으로 드러난 리벳을 통해 빈티지한 장인 정신

을 연상시키고, 시원한 파란색의 플라스틱 손잡이를 덧대어 내열성은 물론 장식적인 효과까지 노렸다. 또한 추상적인 형태를 고집하는 모더니즘에 맞서 작은 새 형상을 가미했다. 이전 모델인 케틀 9091이 밤에 들려오는 뱃고동을 연상시키는 낮고 은은한 휘파람 소리로 성공을 거두었기 때문에 알레시는 그레이브스에게 요청한 제품 디자인에 그와 같은 휘파람 소리를 조건으로 내걸었다.

알레시는 대중에게 놀랄 만한 제품을 제시하기 전에 견고한 준비 과정을 거치면, 어떤 종류의 제품을 원하는지 고려하지 않고도 대중이 이해하고 사랑할 수 있는 제품을 만들어 낼 수 있다고 확신했다. 진심을 담아 만들어 낸 결과물은 절대 외면받지 않는다는 진리를 경영의 초석으로 삼고 있었던 것이다. 그레이브스가 상업용 주전자를 작업하는 동안 알레시는 차와 커피 광장 리서치 프로젝트의 결과를 디자인 담론의 참여자들에게 공개하며 토론을 지속했다. 주방용품에 적용된 포스트모던 감성과 새로운 표현 양식을 한층 더 매력적으로 만들기 위해 외부 해석가들을 활용하기 시작했다.

이후 알레시는 다음 단계로 샌프란시스코 현대 미술 박물관과 스미스소니언[Smithsonian] 협회 같은 문화 공간에서 프로젝트 전시를 진행했다. 99개 디자인 콘셉트 제품들의 프로토타입은 한정판으로 만들어져 박물관이나 영향력 있는 수집가들에게 각각

2만5천 달러에 판매되었다. 알레시는 이후 해당 프로토타입에 관한 책을 만들었고 수많은 세계 디자인 단체에 배포했다. 또한, 전 세계 고급 백화점을 돌며 순회 전시를 했고 이후 전시회에 관한 기사를 써줄 수 있는 이탈리아 내외 기자들을 초청하는 과정을 거쳤다. 디자인 애호가들의 반응을 살피고 제품의 역할과 의미에 대한 담화와 집필을 멈추지 않으며 더 많은 청중에게 그들의 새로운 결과물을 소개했다. 마침내, 다수의 사람이 고객이 아닌 알레시의 노력과 메시지를 전달하는 전달자들이 되었다(그림 8-2 참고).

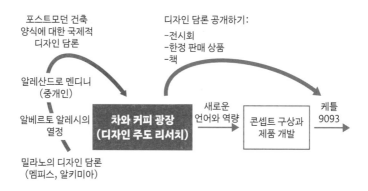

그림 8-2 알레시의 리서치 프로젝트와 케틀 9093의 개발

아르테미데의 프로젝트

'빛의 영역들Light Fields'은 아르테미데가 메타모르포시 제품을 발전시키기 위해 진행했던 리서치 프로젝트다. 이 프로젝트의 목적은 전 세계 경쟁자들이 절대 상상할 수 없는 급진적인 변화를 만들어 내기 위함이었다. 단순히 외형적인 아름다움이나 기술적 성과물을 만들어 내려는 것이 아니다. 램프가 뿜어내는 빛과 그것이 만들어 내는 감성적인 상징성을 연구하여 제품화시킴으로써 사람들이 램프를 구입하는 의미를 바꾸고자 했다.

메타모르포시는 의미와 기술, 그리고 이를 통합한 리서치의 결과물이다(그림 8-3 참고). 1995년 지스몬디 회장과 브랜드 전략 개발 책임자 카를로타 드 베빌라쿠아는 조명의 생리학적, 심리학적, 문화적 측면을 조사하는 리서치 프로젝트를 위해 지인들로 구성된 그룹을 만들었다. 의학을 전공했던 사회 심리학 교수 파올로 잉힐러Paolo Inghilleri에 의해 구성된 팀은 두 명의 디자인 이론가와 건축학을 전공한 안드레아 브란치Andrea Branzi, 엔지니어이자 건축가였던 에치오 만치니, 그리고 디자이너 겸 건축가였던 미켈레 데 루키, 피에르루이기 니콜린Pierluigi Nicolin, 데니스 산타치아라Denis Santachiara, 그리고 마케팅 전문가가 속했다. 참가자들은 팀 미팅에서 자신들의 식견과 비전을 공유했다.

아르테미데는 당시 밀라노 공대의 필립스 디자인 워크숍에

참여하는 등 외부 해석가들과 동시다발적으로 상호 작용하고 있었다. 그리고 사람들의 감정을 더 긍정적으로 만들 수 있는 휴먼 라이트 콘셉트의 빛이나 조명을 개발할 팀을 확정한 6개월 후 이 프로젝트로 큰 발전을 만들어 냈다. 더불어 아르테미데의 연구 개발 부서에서는 맞춤형 환경 조명을 만들 수 있는 기술을 완벽히 구현했다.

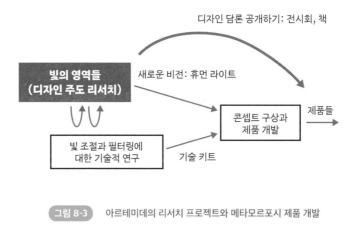

그림 8-3　아르테미데의 리서치 프로젝트와 메타모르포시 제품 개발

이렇게 생성된 새로운 결과물은 기술 키트의 형태로 나타났다. 추후에 디자이너들은 기술 장비가 아닌 독립형 제품으로 형태를 부여하는 작업을 했고, 휴먼 라이트와 함께 개발된 기술들은 실험 단계를 거쳐 제품 개발 단계로 진행되었다. 해당 프로젝트에는 에르네스토 지스몬디와 카를로타 드 베빌라쿠아, 알도 로시[Aldo Rossi], 리처드 사퍼, 그리고 한네스 웨트스테인[Hannes Wettstein]

등이 속해 있었다. 아르테미데 또한 메타모르포시의 소개를 위
한 전시회와 자료집 출간을 준비했다. 특히 빛의 영역들 프로젝
트에 관한 멤버들의 글이 실린 소책자를 세상에 공개하여 관련
기업들과 디자인 단체에 배포했다. 이 책은 초기 프로젝트에서
어떤 것을 발견했는지에 대해 다루고 있다.

바릴라의 프로젝트

알레시와 아르테미데의 프로세스는 그 구조와 원동력에 차이가
있다. 아르테미데가 주로 디자인 주도 혁신 제품 개발에 집중했
다면 알레시는 다음 10년을 위한 새로운 인재를 발굴하는 일에
초점을 맞췄다. 그러나 두 기업의 공통점은 초기에 사회 문화적
인 동력을 기반으로 심도 있는 연구를 했다는 점이다. 알레시의
경우 포스트모던에 대한 연구를 바탕으로 했으며, 아르테미데의
경우 웰빙(인간과 삶)과 빛에 대한 관심에 주목했다. 새로운 의미
를 위한 탐구의 기동력으로서 신기술을 활용하여 의미의 발전적
인 전개가 가능했다.

　　이는 유명 파스타 제조업체인 바릴라에서도 활용되었다. 이
기업의 경우 파스타 밀 솔루션^{Pasta Meal Solution}의 화학 엔지니어링
전공자인 연구 개발 책임자에 의해 프로젝트가 진행되었다. 그

의 팀은 해당 기업이 산업 내 주요 트렌드였던 편이성을 포용하면서도 적합한 음식을 만들어 낼 수 있도록 새로운 가공 및 보존 기술을 개발했다. 그 결과, 사람들이 요리하고 음식을 구매하는 시간에 대한 소비가 줄었음을 알 수 있었다. 파스타 밀 솔루션의 연구 개발 책임자는 변화 중인 산업 전반의 로드맵 내에서 해당 기술들을 적용하기보다는 바릴라의 혁신에 활용하는 것에 집중했다.

그림 8-4 바릴라의 리서치 프로젝트

그들은 집에서 음식을 준비하고 소비하는 것에 관한 사람들의 미충족 수요를 연구하고자 디자인 주도 리서치 프로젝트를 진행했다. 바릴라의 전통적인 핵심 사업을 넘어서는 일이었기에 프로젝트 이름은 '쁘리모 삐아또를 넘어Beyond Primo Piatto'가 되었다. 새로운 식사 경험을 탐구했던 해당 프로젝트는 순차적으로

새로운 제품의 콘셉트에 중점을 두면서 5개월에 걸쳐 3단계의 개발 단계를 진행했다(그림 8-4 참고).

특히 음식을 준비하고 먹는 것에 관한 새로운 시나리오에 대해 15명의 바릴라 경영진들이 식견을 나누는 워크숍에 착수했다. 바릴라의 직원들은 꾸준히 디자인 담론에 참여했다.[4] 바릴라는 이러한 식견들을 모으고 공유하며 집중하는 프로세스가 아주 중요하다는 점을 알게 되었다. 이러한 워크숍은 내부 지식을 이용할 수 있으며, 사람들이 음식을 준비하고 소비하는 흥미로운 사회적 경험을 바라보면서 새로운 문맥의 실마리를 풀어가는 중심적인 역할을 했다. 또한, 식품 편의시설의 점진적인 미래상을 검토하는 다양한 시나리오를 구상할 수 있었다.

이후 바릴라는 해석가들과 그 결과를 살펴보는 일에 몰두했다. 요리사, 저널리스트와 함께 주방에서 사람들이 어떠한 경험을 하는지 살펴보고, 타 산업 내 기업의 경영자, 그리고 디자이너 등과도 개별적으로 만나 비전과 실험을 공유했다. 이러한 만남과 각 프로젝트에서 얻은 통찰력은 바릴라의 내부 요리사가 준비한 식사로 형상화되었다.

아서 보넷의 디자인 기획 워크숍

바릴라의 프로세스는 알레시와 아르테미데가 활용했던 방식보다 더욱 구체적이고 구조적이다. 내부 임원진과 중점적인 해석가들과의 상호 작용 방식에 디자인 담론의 초점을 맞추었다. 이와는 달리 알레시와 아르테미데는 덜 형식적이고 포괄적인 접근법에 의존했음을 보여 준다. 바릴라처럼 규모가 큰 기업들은 해석가들과 상호 작용을 통해 상당한 잠재력을 갖게 되는데, 이는 그들의 외부 접촉이 더 풍부하면서 유기적이기 때문이다. 그러나 이러한 잠재력을 완전히 발휘하기 위해서는 디자인 담론에서 나온 지식을 소통하고 공유하여 새로운 비전으로 그 지식을 변모시키는 적절한 프로세스가 요구된다. 바릴라의 사례는 기업이 내부 워크숍, 해석가와의 상호 작용, 그리고 실험으로 구조화된 프로세스를 만들어 낼 수 있음을 보여 준다.

게다가 여기서 특정한 형태의 워크숍은 핵심적 역할을 한다. 나와 동료들은 디자인 담론에서 지식을 공유하고 새로운 의미와 언어 표현을 알아내는 것을 목표로 하는 여러 디자인 기획 워크숍에 직접 참여하여 관찰했다. 이를 통해 이러한 워크숍들이 다음과 같이 공통된 단계들에 의해 이루어진다는 특징을 알아냈다(그림 8-5 참조).[5]

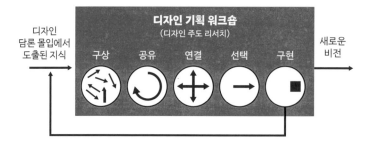

그림 8-5 디자인 기획 워크숍

> 구상(Envision)

디자인 기획 워크숍의 첫 번째 과정은 통찰을 만들어 내는 것이다. 한 기업이 찾아낸 디자인 담론에 집중하는 핵심 해석가들은 몇 달 혹은 몇 년 동안 리서치를 수행하며 자신들만의 해석을 발전시켜나간다. 해당 워크숍의 의장은 참여자들에게 특정한 프로젝트를 촉진할 수 있는 개인 리서치 및 탐구의 수행을 요구하게 된다. 참여자들은 디자인 담론에서 나온 지식들을 적용하여 다양한 매체, 이야기, 모델 제작 등 다양한 방식으로 그들의 의견을 표현하고 생산하고 실험한다. 예를 들자면 알레시의 차와 커피 광장 프로젝트의 11명의 건축가는 건축학에서 바라보는 주방용품의 의미를 새로운 제품 프로토타입으로 만들어 냈다.

이러한 활동은 몇 주 혹은 몇 달까지 이어진다. 몇 개의 창의적인 아이디어를 빠르게 생산하는 과정과는 매우 다르다. 이는 오히려 순수한 인문학의 리서치 과정과 유사하다. 각각의 참여자가 새로운 시나리오를 구상하는 능력은 단지 창의성에 의존하는 것이 아니라 탐구의 깊이와 독자적으로 발전시켜 온 그들 연구의 전문성으로부터 말미암는다. 지식에 기반하지 않는다면 새로운 구상도 없다.

> 공유(Share)

두 번째 과정은 통찰력의 공유다. 이는 전형적으로 프로젝트팀 단위 내에서 공유되는 과정이다. 이전 단계의 결과들을 비교하고 토론하는 일과 새로운 해석의 발전된 검증과 수정을 통해 그 가치를 한층 더 향상시키는 활동들을 목적으로 한다.

> 연결(Connect)

세 번째 과정은 참가자들에 의해 구상된 제안들 속에서 연결점을 찾아 비전 있는 디자인 시나리오를 만드는 일이다. 효과적인 접근법은 정반대인 극과 극의 실행 방안을 고려하면서 여러 가지 차원의 효과를 조율해 보는 것이다.

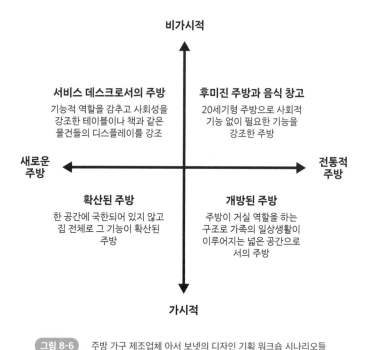

비가시적

서비스 데스크로서의 주방
기능적 역할을 감추고 사회성을
강조한 테이블이나 책과 같은
물건들의 디스플레이를 강조

후미진 주방과 음식 창고
20세기형 주방으로 사회적
기능 없이 필요한 기능을
강조한 주방

**새로운
주방**

**전통적
주방**

확산된 주방
한 공간에 국한되어 있지 않고
집 전체로 그 기능이 확산된
주방

개방된 주방
주방이 거실 역할을 하는
구조로 가족의 일상생활이
이루어지는 넓은 공간으로
서의 주방

가시적

그림 8-6 주방 가구 제조업체 아서 보넷의 디자인 기획 워크숍 시나리오들

그림 8-6은 프랑스 주방 가구 제조업체 아서 보넷[Arthur Bonnet]의 워크숍에서 논의했던 두 가지 차원을 예시로 보여주고 있다. 하나의 차원은 가정 내 주방의 중심성에 관한 것이다. 기능이 가시적이고 접근하기 쉬운 주방과 기능이 분리되어 특수하고 숨겨진 공간으로 유지되는 주방, 이렇게 양 극단으로 나뉜다. 다른 차원은 해당 가정이 전통적인 생활 습관을 재해석하고 새로운 생활 방식을 실험할 의향이 있는지에 관한 것이다.

기업은 참가자들의 통찰을 정리하는 과정을 통해 여러 시나리오에 따른 정의를 보유한다. 그리고 그들이 구상한 시나리오 중 일부는 기존의 지배적인 의미에 더 가까울 수도 있고, 일부는 급진적인 변화를 만들어 낼 수도 있다.

> 선택(Select)

"동료들은 나에게 투자할 프로젝트를 어떻게 선택하느냐고 물어보곤 합니다"라고 알베르토 알레시가 말했다. "그럴 때마다 나는 종이에 내가 활용했던 기준들을 적어 주곤 합니다. 일종의 체크리스트 같은 것이지요. 동료들은 이를 '성공을 위한 방정식 Formula for Success'이라고 이름 붙였습니다." 그는 나를 바라보며 미소를 띠었다. 그 미소는 마치 '나 같은 최고 경영자가 체크리스트를 사용한다는 것이 놀랍나요?'라고 말하는 듯했다.

그림 8-7은 알레시가 고려 중인 제품들과 급진적 혁신에 투자할 때 그 제품들을 평가하기 위해 활용하는 요소들을 나타낸다. 첫 번째 차원은 혁신 프로젝트가 무게를 두고 있는 것들이다. 하나는 제품의 실용적 가치이고 다른 하나는 원가와 그에 따른 가격이다. 두 번째 차원은 소통, 언어, 느낌, 기억, 그리고 형상화이다. 이는 가장 흥미로우면서 독특한 디자인 주도 혁신의 일면으로 구성되어 있다.

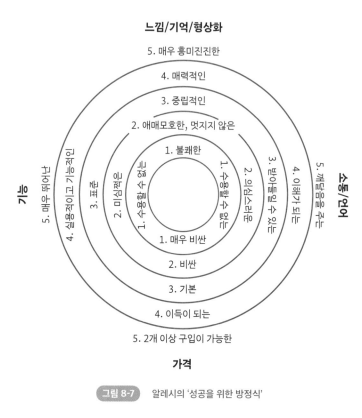

느낌/기억/형상화

5. 매우 흥미진진한

4. 매력적인

3. 중립적인

2. 애매모호한, 멋지지 않은

1. 불쾌한

기능

5. 매우 뛰어난

4. 실용적이고 기능적인

3. 표준

2. 미섬적인

1. 수용할 수 없는

1. 수용할 수 없는

2. 의심스러운

3. 받아들일 수 있는

4. 이해가 되는

5. 깨달음을 주는

소통/언어

1. 매우 비싼

2. 비싼

3. 기본

4. 이득이 되는

5. 2개 이상 구입이 가능한

가격

그림 8-7 알레시의 '성공을 위한 방정식'

소통과 언어는 제품의 상징적인 의미와 사람들이 해당 제품을 사도록 유도하는 사회적 동기를 뜻한다. 이 제품은 사용자가 다른 이들과 상호 작용하는 데 도움을 줄 수 있는가? 자기 표현self-representation의 욕구를 만족시킬 수 있는가? 특정한 스타일을 제시할 수 있는 것인가? 개인의 문화와 신념과는 어떤 방식으로 소통하는가?

느낌, 기억, 형상화는 감성적이고 낭만적인 의미와 구매하도록 만드는 친밀감을 말한다. 사용자들의 기억 혹은 상상력을 붙잡을 수 있는가? 애착을 형성하는가? 사용자들의 감각을 만족시킬 수 있는가?

알레시는 표준적이면서 중립적이고 받아들일 수 있다고 판단되는 그림 8-7과 같은 체크리스트의 중간 부분에 위치하는 제품들을 대부분 걸러내곤 한다. 한쪽 측면에서 특히 강하거나 약한 제품들을 선택하는 것이다. 예를 들어 유난히 특출나거나 흥미로운 것, 기능성이 미심쩍거나 가격이 지나치게 높은 경우의 제품들을 선택한다.

뱅앤올룹슨이 사용한 또 다른 중요한 기준은 장기적인 생명주기에서 바라본 제품의 잠재적 요인이다. 단기적인 트렌드로부터 벗어나려 하는가? 노화에도 살아남을 수 있는 차별화된 표현 양식과 개성이 있는가? 기업의 브랜드 아이덴티티와 명확히 연결되어 모방자들이 그 가치를 도용할 수 없는가? 지속적인 디자인 담론과 기업 교육 프로세스와 연결되어 있는가? 기업의 장기 자산을 구축하는 데 도움이 되는가?

> 구현(Embody)

디자인 기획 워크숍의 마지막 과정은 새로운 의미와 언어를 구현하는 일이다. 목적은 소통을 촉진하는 데 있다. 한쪽에서는 기업의 콘셉트를 생성하고 개발하는 팀이 활동하고, 다른 쪽에서는 제품의 매혹적인 힘을 이끌어 내기 위한 디자인 담론이 진행된다. 알레시와 아르테미데가 홍보했던 서적과 전시회가 이러한 노력의 사례라고 할 수 있다. 이에 관해서는 9장에서 더 상세하게 다루고자 한다.

제품 개발 과정 동안 비전 유지하기

디자인 주도 리서치가 새로운 의미와 비전을 제시하면 프로세스는 콘셉트 생성과 제품 개발 같은 전통적인 단계로 나아간다. 그리고 이러한 단계에서 프로젝트의 초점은 특별한 실용적 활동들을 필요로 하게 된다. 알레시의 제품 개발은 결국 선택된 콘셉트에 감성적이고 상징적인 측면을 더하고 기능성 및 가격을 고려하는 일을 뜻한다. 아르테미데 역시 이 단계에서는 휴먼 라이트 기술에 형태를 부여하고 적합한 제품의 스타일을 구체화하기 위해 전통적인 산업 디자인 기술을 활용했다.

 즉, 이는 기업이 급진적 비전을 기능적 제품에 전이시키면서 혁신 프로세스는 디자인 주도 전략에서 사용자 중심 전략으로 전략적 전환을 이루게 됨을 뜻한다. 그림 8-8은 뱅앤올룹슨의 혁신 프로세스 모델은 이러한 단계를 간략히 보여 주고 있다.

 첫 번째, 디자인 주도 리서치는 제품의 정체성을 정의하는 것이 목표다. 이는 사람들이 제품을 구매할 충분한 이유와 차별화된 필요조건, 그리고 고객을 만족시킬 무언가를 정의하는 일이다. 두 번째, 콘셉트 구상은 사용자 분석을 통해 관찰되고 인지된 고객들의 기대에 부응하는 요인에 집중한다. 그리고 그것들이 적절히 디자인되면 이러한 요인들은 특정한 가치를 제공할 수 있게 된다. 마지막으로 제품 개발은 제품의 의무적인 요소, 해당 제품이 마땅히 필수적으로 갖추어야 하는 요소들을 점검하는 데 집중한다.[6]

그림 8-8　뱅앤올룹슨의 혁신 프로세스 초점 전환 과정

여러 경영학자는 이미 오래전부터 성공적인 콘셉트 구상과 제품 개발을 위해 기업이 어떤 부분에 신경을 써야 하는지에 대해 깊이 있게 연구해 왔다.[7] 그리고 그들은 여러 학문 분야를 아우르는 팀, 프로젝트 관리, 경영진의 지원 등이 핵심적이라고 강조했다. 당연히 이러한 요인들은 디자인 주도 혁신에도 적용된다. 그러나 급진적 의미 혁신을 다루는 기업들이 주의 깊은 관심을 기울여야 할 한 가지 요인은 따로 있는데, 바로 그것은 비전의 방향이 변질되는 것을 막는 일이다. 초기에 가졌던 비전의 정체성은 개발 하위 과정에서 부상하는 수많은 요인에 의해 흔들릴 수 있기 때문이다. 일단 새롭고 급진적인 의미와 언어를 발견하면 내부적 환경 및 특성에 타협하여 발견한 내용을 변질시키거나 폐기해서는 안 된다. 불행히도 제품 개발에 있어 최고라고 인식되고 있는 방법들을 버려야 하는 경우가 발생할 수 있으며, 그렇기에 훨씬 과감한 추진력이 요구된다.

디자인 주도 혁신에 익숙한 기업들은 리서치 도중에 고안된 비전에 충실히 따른다. 비전에 초점을 맞춰 관련된 기술과 제품, 기업의 역량에 대한 융통성을 발휘한다. 이러한 기업들은 초기 리서치에 참여하는 해석가들과 엔지니어, 그리고 시행하는 동안 연관되는 마케터들 간의 접촉의 장을 활용한다. 뱅앤올룹슨의 디자인 콘셉트 감독인 플레밍 뮐러 페더슨, 페라리의 스테파노 카르마시Stefano Carmassi, 스나이데로의 파올로 베네데티, 알레시

의 다닐로 알리마타^{Danilo Alliata} 등과 같은 프로젝트 진행 책임자들은 각 기업의 주요 매니저들과 주의 깊게 토론하고 서로에게 신뢰를 얻을 수 있는 시간을 갖는다. 디자이너들에게는 새로운 비전을 실행할 많은 시간을 허용하고, 그것을 실현할 수 있는 알맞은 방식만 존재한다면 그 어떤 제약도 두지 않음으로써 그들의 신뢰를 얻을 수 있다. 엔지니어들에게는 기술적인 문제만 주의 깊게 고려할 수 있도록 지원하고 필요한 자원을 제공해 주는 능력을 통해 신뢰를 얻을 수 있다.

기업들은 급진적 혁신 제품에 대한 시장 테스트 및 포커스 그룹 인터뷰의 피드백을 분석함에 있어 조심스러워야 한다. 이미 언급했듯이 사용자들은 그들이 결과적으로는 급진적인 혁신 제품을 좋아하게 될지라도 새로운 의미를 지닌 제품에 대해 즉각적이거나 긍정적인 반응을 보이지 않기 때문이다. 따라서 기업들은 제품 출시에 대한 결정을 오로지 시장 테스트에 의존해서는 안 될 것이다. 이보다 디자인 담론을 활용하는 것이 더 낫다고 할 수 있다. 시장 테스트는 제품이 가진 기능성을 개선하거나 사용자들에게 제공할 더 친근한 언어를 더할 때 적합하다. 또한, 새로운 제품 언어가 더 쉽게 이해되도록 만드는 방법을 찾기 위한 목적에서 진행되는 것이 바람직하다.[8]

제품 개발 과정에서는 제품의 개성을 나타낼 수 있어야 한다. 예를 들어 공학 기술적 특성, 뛰어난 질감이나 촉감, 또는 청

각같이 쉽게 모방할 수 없는 심리적 인지 요인이 포함될 수 있어야 한다. 예를 들어 북윔의 표면은 완벽하게 부드럽지는 않지만 기포가 거의 없는 매끄러움을 유지하고 있다. 쉽게 모방할 수 없는 복잡한 압축 과정을 통해 그 어떤 제품도 가질 수 없는 부드러움을 이루어 낸 것이다.

더불어 기업은 감성적 마법, 위트, 매력을 제공할 수 있어야 한다. 알레시 케틀 9093의 휘파람 새, 아르테미데 메타모르포시의 꿈의 기능(조명이 자동적으로 흐려지면서 서서히 예약된 시간에 꺼져 부드럽게 잠들게 해 주는 기능), 뱅앤올룹슨의 세린 핸드폰이 우아하게 펼쳐지면서 내는 소형 전기 모터의 웅웅거리는 소리, 그리고 제품을 돌리면 자동으로 사진이 가로에서 세로로 전환되는 애플 아이폰의 화면 등이 그 예다.

초기에 발견하여 구상했던 콘셉트의 방향을 유지하기 위해서는 기업의 리더십이 가장 중요하다. 유명한 자동차 디자인 전문 업체 피닌파리나Pininfarina의 책임 디자이너 로위 버미쉬Lowie Vermeersch는 다음과 같이 말했다. "일반적인 기업의 의사 결정 프로세스는 민주적인 방식이 결코 아니다. 분명한 개성을 지닌 차별화된 제품을 디자인하기 위해 그 개성을 지켜줄 리더가 꼭 필요하다."

09

확산하기

해석가들의
매력 활용하기

해석가들은 두 가지 본성을 지닌다. 사람들이 사물에 의미를 부여하는 방법에 대해 연구함과 동시에 사람들의 삶의 맥락에 큰 영향을 미치는 매혹적인 힘을 갖고 있다.

그림: 독일 뮌헨에 위치한 발광하는 알리안츠 아레나(Allianz Arena)
경기장으로 향하는 아르테미데의 램프

아르테미데의 카를로타 드 베빌라쿠아가 건네준 메타모르포시 개발팀이 쓴 '빛의 영역들'의 목록을 읽어보던 중 이런 문구가 눈길을 끌었다. "프로이트Freud와 비트겐슈타인Wittgenstein은 의미 와 언어를 해석하는 데 특별한 능력이 있다."

우리는 모두 제품을 구매함과 동시에 기업 브랜드에 대한 간결한 스토리를 듣게 된다. 작고 얇은 책자들은 제품의 감성적 가치를 유발하는 이미지와 이야기를 지니고 있다. 그러나 내가 받은 책은 일반적인 마케팅 책자와는 달랐다. 58장으로 채워져 있어 짧지도 않았고, 그렇다고 읽기 쉬운 책도 아니었다. 램프를 구매하는 일반 고객을 위한 책자가 아님이 확실했다. 실제로 이 책은 일반 고객들에게 배포되지 않았다. 이 책의 언어, 구조, 콘 텐츠 모두 리서처들을 위한 리서치 보고서 형식이었다.

이번 장에서는 디자인 주도 혁신 프로세스의 세 번째 과정 에 대해 이야기하고자 한다. 당신이 제품군의 새로운 비전을 정 의했다면 반드시 관련 제품과 비전을 시장에 효과적으로 제시할 수 있는 방법을 개발해야 한다. 디자인 주도 혁신은 사회 문화적 패러다임의 변화를 수반하기 때문에 만약 성공한다면 시장의 변 화와 대중의 변화를 그대로 끌어들일 수 있다는 장점이 있다. 일 반 대중은 급진적인 새로운 제안에 흥미를 느끼고 접근하려는 속성이 있지만, 처음부터 자연스럽게 이를 나타내지는 않는다. 새로움은 호기심과 동시에 접근에 두려움을 느끼게 하는 혼란스

러움을 함께 불러일으키기 때문이다.

즉, 기업은 단순히 제품을 세상에 선보여 소비자들이 그 제안을 포용해 주길 기다리기보다는 새로운 의미를 이해시키고 동화시켜 적용을 촉진하는 데 적극적으로 투자하면서 새로운 패러다임의 변화를 이끌어 나가야 한다. 디자인 주도 혁신 제조업체들은 이러한 프로세스를 중요하게 고려한다. 실제로 비용과 브랜드 인지도 면에서 한계가 있기에 작은 기업들은 이러한 프로세스를 진행하기가 쉽지 않을 것이다. 그럼에도 불구하고 성공한 디자인 주도 혁신 제조업체들은 이를 완벽하게 진행했다는 공통점이 있다.

어떻게 소규모 기업들은 적은 비용으로 급진적 혁신을 확산시켰을까? 그들은 전 세계 사람들이 제품에 새로운 의미를 부여하는 데 어떤 영향을 미치는 것일까? 대기업들 역시 이러한 질문들을 그냥 지나쳐서는 안 될 것이다. 특히 예산이 부족한 상황에서 커뮤니케이션 전략의 효과를 극대화하고자 한다면 이 부분에 집중할 필요가 있다.

해석가들과 소통하기

의미의 급진적 혁신에 관한 한, 광고는 이상적인 매체라고 할 수 없다. 전통적인 방식의 커뮤니케이션 방식들은 빠르게 전개되기 때문에 충분히 설명할 여유를 제공하지 못하는 한계가 있다. 웹 사이트나 잡지에서 보여지는 사진과 광고판의 슬로건, 15초 TV 광고 같은 전통적 매체가 여기에 속한다. 이러한 커뮤니케이션 채널들은 사람들이 듣고자 하는 핵심적이고 직접적인 메시지를 전달하는 데 훨씬 효과적이다. 때때로 놀라움과 호기심을 촉발하는 수사학적 장치들과는 달리 이러한 매체들은 현재 소비 패턴에 맞춰진 몇 가지 실용적이고 감성적인 메시지에 기반을 둔다. 이러한 이유로 그들은 점진적이고 시장 주도적으로 이루어지는 혁신의 확산에 더욱 효과적일 것이다.

급진적 의미 혁신을 지원하기 위해 디자인 주도 기업들은 디자인 담론 내의 해석가들의 힘을 활용하여 참신한 전략을 펼칠 필요가 있다(그림 9-1 참조). 이미 6장에서 언급한 바와 같이 해석가들은 두 가지 본성을 갖는다. 사람들이 사물에 어떻게 의미를 부여하는지에 대해 연구하기도 하지만, 동시에 삶에 새로운 영향을 미치는 결과물을 제안하기도 한다. 사회 문화적이고 기술적인 시나리오를 형성하기도 하고, 예술가는 작품을 만들며, 문화 단체들은 시민운동을, 기업들은 새로운 제품과 서비스를,

그리고 공급자들은 기술을 내놓고, 선구적인 프로젝트들은 실험을 진행하며, 학교에서는 수업을, 디자이너들은 새로운 디자인을, 얼리어답터들은 혁신적 제안을 다루고, 매체들은 이런 모든 행동을 주시하고 기사화한다. 즉, 이러한 해석가들은 사람들이 사물에 어떻게 의미를 부여하는지에 대해 관찰함과 동시에 그들이 갖는 각각의 개성들을 통해 직접적으로 영향력을 발휘하는 이중적 특성을 지닌다.[1]

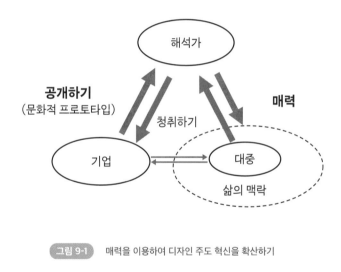

그림 9-1 매력을 이용하여 디자인 주도 혁신을 확산하기

당신이 시나리오를 실현시키고자 한다면 관련된 집합체를 선정하는 일이 먼저 진행되어야 한다. 디자인 담론을 통해 비전을 확산시키는 것처럼 결과적으로 어떤 사람들에게 제안 내용을 알려주고 설명할지를 선택해야 하는 것이다. 알레시는 그들의

'차와 커피 광장' 프로젝트를 위해 책과 전시회를 활용하였고, 아르테미데 역시 '빛의 영역들' 프로젝트와 연관된 빛에 대한 생물학적, 철학적, 인류학적, 심리학적 구성을 다룬 책을 출간하여 디자이너, 리서처, 건축가, 학교, 타 기업, 그리고 언론에 배포하였다. 이러한 활동은 고객을 대상으로 한 것이 아니라 해석가 집단들을 대상으로 한다. 선택된 해석가들은 기업의 제안을 확산하고, 고객에게 전달하는 또 다른 집합체 역할을 하게 된다.

어느 날 고객들은 삶의 공간 안에 빛의 색상이 가지는 중요성에 대해 이야기하는 기사를 읽게 되며, 필립스에서 선보인 새로운 제품(필립스는 아르테미데의 기술력을 활용하여 TV 패널 뒤편에서 대기 색상 조명을 발산하는 Ambilight LCD TV 스크린을 디자인했다)을 구매함으로써 감성을 뿜어내는 색상 조명에 환호하게 될 것이다.

> 빛의 영역에서 축구장까지

2006년 6월 9일, 전 세계 수만 명의 사람이 독일에서 열린 월드컵 개막식을 보기 위해 TV 앞을 둘러쌌다. 방송은 개막식이 열린 뮌헨의 알리안츠 아레나^{Allianz Arena} 경기장을 공중에서 바라본 전경을 중계했다. 사람들은 경기장이 독일의 밤 한가운데서 초현실적으로 화려하게 빛나고 있는 건축물에 열광했다. 경기장 정면은 전체 경기장이 빛을 내도록 만든 색상 조명들에 의해 내

부에서부터 빛을 발산하고 있었다. 4200개의 파랑, 빨강, 흰색 불빛과 경기장의 외부를 감싼 2874개의 폴리메릭^{polymeric} 풍선들이 경기장의 분위기를 한층 더 멋지게 조성하고 있었다.

이처럼 멋진 이미지로 기억되는 이 경기장은 차후 대중들이 공공장소에 대해 가지는 기존 틀을 탈피하게 하는 데 상당한 영향을 미쳤다. 알리안츠 아레나 경기장은 아르테미데의 색상 조명이 갖는 특징을 매우 잘 반영한 결과물 중 하나였다. 스위스 건축가 자크 헤르조그^{Jacques Herzog}와 피에르 드 뫼롱^{Pierre de Meuron}은 아르테미데와 협력하여 새로운 램프를 디자인한 지 얼마 지나지 않은 2002년 알리안츠 아레나 경기장을 디자인했다. 그들은 아르테미데와 의견을 나누었고 '빛의 영역들'에서 그려냈던 메타모르포시의 비전에 대해 호기심을 가졌다. 해석가들은 다양한 식견을 나누면서 그들의 아이디어를 발전시키기 때문에 이 협력관계가 구체적으로 어느 정도의 영향력을 끼쳤는지는 확실하지 않다. 그러나 아르테미데와 이 건축가들과의 협력은 월드컵 개막식을 통해 사람들에게 강렬한 기억을 남겼다.

해석가들은 그들의 영향력을 행사하는 것에 대해 어떤 대가도 받지 않는다. 아르테미데는 알리안츠 아레나 경기장을 색상 조명으로 뒤덮은 헤르조그와 드 뫼롱에게 특정한 역할을 요구하거나 대가를 지불하지 않았다. 해석가들 스스로 그들의 프로젝트 안에 새로운 제안들을 적용하고 스스로 확장하는 역할을 한

다. 진보적인 해석가들은 그들 스스로 새로운 의미를 재창조하기도 한다. 기업은 언제나 이렇게 재창조되는 의미들 속에 기업이 만들어 낸 새로운 비전과 의미가 제대로 동화되었는지 집중할 필요가 있다.

실제로 우리가 제안하는 새로운 비전을 시장에서 해석하는 과정은 예측이나 통제가 가능하지 않은 영역이다. 재해석될 수도 있고, 수정되거나 변질되는 경우도 있다. 특정 비전에 대해 사람들의 소통 강도나 양을 계획할 수 없는 것이다. 아르테미데는 필립스와 마찬가지로 헤르조그와 드 뫼롱이 기업의 비전을 포용해 어떻게 이를 시장에서 증폭시킬지 예측할 수 없었다. 그러나 제한적 투자에도 불구하고 기업은 해석가들이 보유한 그들의 개성(매력)에 의해 비전과 그들이 발견한 새로운 의미를 대중화하는 것이 가능했다.

문화적 프로토타입을 통한 소통

디자인 주도 기업은 디자인 담론을 다루기 위해 문화적 프로토타입Cultural Prototype에 의존하는 경향을 보인다. 문화적 프로토타입이란 기업들의 연구 결과를 담은 매개이며, 기업의 새로운 해석과 비전을 성문화하고 확산시키는 일을 목표로 한다. 특정 제품

으로 존재하기보다는 새로운 의미 혹은 언어로 표현되기 때문에 문화적인 것이다. 여기에는 서적, 전시회, 문화 이벤트, 박람회에 선보인 콘셉트 제품들, 저널 기사, 회담 발표, 기업 쇼룸, 웹 사이트, 공모전 등이 있다.

아르테미데의 '빛의 영역들'이란 책은 어떤 램프도 보여주거나 소개하지 않았다. 당시 아르테미데는 메타모르포시 제품에 대한 리서치는 진행했지만, 관련 제품을 직접적으로 디자인하지는 않은 상태였다. 대신 책을 통해 디자인 주도 리서치 프로세스의 결과물과 해당 기업의 새로운 비전을 보여주었다. 특히 빛과 색이 사람들의 생물학적, 문화적, 심리학적 균형과 관계가 있다는 점을 강조했다. 이 책은 혁신 프로세스의 최종 결과물이라기보다 오히려 디자인 담론에 의해 공유된 지식을 전달하는 중간 해석에 가까웠다. 알레시의 '차와 커피 광장' 전시회는 프로젝트의 주요 개발 제품이었던 케틀 9093 주전자 모델을 내세우지 않았다. 대신 감성적이고 상징적인 측면에 중점을 두었던 11명의 건축가에 의해 만들어진 실험적인 제품의 프로토타입을 보여 주었다.

필립스는 복합적인 문화적 프로토타입을 수반한 전략을 주도한 기업이다. 1995년 필립스는 '비전 오프 더 퓨쳐Vision of the Future'라고 불리는 프로젝트를 수행했다. 이는 기술적 개발과 사회 문화적 변화에 따라 제시된 새로운 제품들의 시나리오를 개

발하는 것이었다. 필립스는 동명의 비디오를 통해 사람들이 일상 속에서 프로토타입과 상호 작용하는 모습들을 담아 공개했다. 더불어, 별도의 웹 사이트를 개설하여 해당 프로젝트의 결과물과 아인트호벤에 있는 상설 전시장 및 뉴욕, 밀라노, 파리, 함부르크, 텔아비브, 비엔나, 홍콩 등 세계 주요 도시에서의 순회 전시, 그리고 책을 소개했다.

필립스는 리서치 프로젝트를 진행하는 동안 이러한 전략을 계속해서 발전시켰다. 1995년부터 2005년 사이 필립스 디자인은 총 8권의 책을 출간했다. 디자인 프로브스Design Proves 시나리오와 콘셉트 제품들을 포함한 필립스의 웹 사이트는 기업의 결과물을 공개하고 피드백을 주고받을 수 있는 장으로 점차 더 세련되게 발전하고 있다. 더욱이 필립스는 '디자인에 의한 새로운 가치New Value by Design'라는 웹 매거진을 분기마다 출간하여 그들의 리서치 결과를 공유하고 알리는 데 힘썼다.

이에 대해 이전 필립스의 최고 경영자이자 현재 일렉트로룩스electrolux의 최고 디자인 경영자인 스테파노 마르자노Stefano Marzano는 다음과 같이 말했다.

"이러한 시범적 활동은 우리 시나리오의 적합성에 관해 유용한 피드백을 얻기 위해서 사용됩니다. 또한, 이 과정은 스웨덴 신경 과학자인 데이비드 잉

그바르^{David Ingvar}가 '미래의 기억'이라고 명명한 것처럼 사람들의 머릿속에 우리의 시나리오를 심어 두는 역할을 합니다. 잉그바르와 미국인 과학자 윌리엄 캘빈^{William Calvin}의 연구는 미래의 발전 가능성에 대해 생각하는 것이 사고를 개방시켜 실제로 그런 일이 일어났을 경우에 관련된 징후를 눈치챌 수 있게 된다는 사실을 입증한 바 있습니다. 우리의 뇌가 계획과 아이디어를 마치 실제 기억과 경험인 것처럼 활용하여 정보를 걸러내고 결정을 이끌어 낸다는 것입니다. 미래에 대한 이러한 정보들은 잠재적으로 새로운 열망과 욕구를 만들어 냅니다. 전시회 같은 경우 기업 대내외적으로 잠재적인 또 다른 파트너들이 우리와 함께하도록 촉진하는 역할을 하기도 합니다."[2]

> 문화적 프로토타입의 특성

디자인 담론을 다루기 위해 문화적 프로토타입을 발전시키는 경우, 기업은 몇 가지 원칙을 기억해 두어야 한다. 제일 먼저 유념해야 할 사실은 문화적 프로토타입은 제품을 홍보하기 위한 책자가 아니라는 것이다. 최종 사용자들을 목표로 하지 않으며, 오로지 해석가들을 위한 것이다. 즉, 이미 언급한 것과 같이 기

업은 문화적 프로토타입을 연구 결과물로서 인식해야 한다. 해석가들은 문화적 프로토타입을 흥미롭게 바라보고, 그에 대한 새로운 해석과 개념적 발전이 가능하다고 생각되면 제안된 비전과 내용을 완전히 받아들인다.

문화적 프로토타입은 서적, 웹 사이트 혹은 해당 기업과 자회사들이 주최하는 전시회에서 나타나지만, 마케팅이나 커뮤니케이션의 언어가 아닌 리서치 언어를 사용해야 하기에 기업 브랜드가 지나치게 드러나서는 안 된다. 기업 브랜드는 저작물을 통해 상징적으로만 드러나야 한다.

게다가 기업은 문화적 프로토타입을 통해 이익을 얻지 않는다. 오직 문화적 프로토타입의 확산과 동화를 돕는 것을 목적으로 할 뿐이다. 예를 들어 알레시는 차와 커피 광장 프로젝트에서 11명의 건축가가 만들어 낸 프로토타입들을 99개 한정판으로 만들어 수집가와 박물관에 각각 25,000달러에 팔았다. 그러나 알레시가 이러한 문화적 프로토타입 형태를 취한 것은 수익이 목표가 아니라 그들의 혁신적 가치를 널리 알리기 위해서였다.

또한, 한 가지 형태의 문화적 프로토타입으로는 부족하다. 기업들은 일정한 과정 안에서 다양한 형태의 해석가들을 활용해야 하며, 다양한 문화적 프로토타입을 활용해야 한다. 이를 발표하는 단계에 주요 리서처들과 관계자들은 문화적 프로토타입

의 정보를 선별된 형태로 바라보며 여러 형태의 의견을 제시한
다. 리서치의 최종적인 해석은 프로젝트팀원들에 의해서가 아니
라 이러한 그룹을 통해 이루어진다. 결국, 이를 효과적으로 다루
기 위해서는 대중을 목표로 한 문화적 프로토타입이 아니라 연
관이 있는 전문가들에게 초점을 맞춘 내용과 결과물을 제시해야
할 것이다.

여러 해석가와 관계를 형성하기 위해 다양한 문화적 프로토
타입을 활용할 수 있다. 예를 들어 디자인 공모전은 제품의 디
자인 부분에 더 광범위한 확산을 이끌 수 있다. 이러한 이벤트
는 새로운 아이디어를 발견하기보다 새로운 비전을 알리고 실험
에 뛰어들며 그것을 포용하는 전문가들과의 소통을 목적으로 이
루어진다. 예를 들어 1960년대 후반 미국 화학 제품 기업인 듀폰
Dupont은 론 아라드Ron Arad, 로스 러브그로브Ross Lovegrove, 에토레 소
트사스, 그리고 제임스 어바인James Irvine 같은 저명한 디자이너들
이 사용한 고분자 특수 물질Solid-surfacing material(보크사이트, 아크릴, 폴
리에스터 수지와 색료를 혼합하여 만들어진 고분자 특수 물질)을 발명했다.
코리안Corian이라 불리는 이 물질의 폭넓은 확산을 위해 듀폰은
제품 디자인 공모전을 진행했다. 2006년에 개최된 '더 스킨 오
브 코리안The Skin of Corian' 공모전에는 무려 3천 명 이상의 디자이
너들이 참가했다.

> 비전의 확산

문화적 프로토타입은 관련 해석가들과 혁신가들이 디자인 담론에 참여하게 하는 것을 넘어, 사회 문화적 맥락 속에서 새로운 비전을 확산시키는 역할을 한다. 예를 들어 프로토타입은 제품 개발팀에게 새로운 비전을 전달하는 데 도움이 된다. 기업은 대부분 그들에게 매우 상세한 지시 사항을 전달하곤 한다. 그러나 문화적 프로토타입을 통해 팀과 소통하는 과정을 거치면 제품 개발팀은 세부 개발 과정에서 제약에 맞닥뜨리더라도 문화적 프로토타입이 보유한 감성적, 상징적 가치를 훼손하지 않고 그대로 전달할 수 있게 된다.

또한 문화적 프로토타입은 디자인 주도 혁신에서 발생하는 가치를 기업의 이익으로 전환하는 핵심 역할을 한다. 실제로 기업이 특정한 혁신의 결과물을 얻으면 보호 장막을 쳐서 모방을 막으려 애쓴다.[3] 그러나 일단 봉인되었다 해도 기술적 혁신이든 감성적, 상징적 혁신이든 우선 개발된 결과물의 모방은 어떤 형태로든 발생하게 된다. 지적 재산을 보호하기 위한 법적인 도구들, 예를 들어 특허권이나 저작권 등은 제품 언어와 표식에 대한 어느 정도의 보호 효과에 그친다.

그러나 우리가 이미 앞에서 살펴보았듯 수많은 모방에도 불구하고 그 덕분에 훨씬 큰 이득을 얻는 사례들이 존재한다. 어

떻게 이런 일이 가능할까? 이는 바로 혁신가로서 갖는 명성에서 오는 이득이다. 사람들이 순수한 기능적 목적에서 제품을 구매할 때는 모방자와 원조 혁신가를 구별 짓는 일에 집중하지 않는다. 가격 대비 실용성에 더 주목하기 때문이다. 그러나 감성적, 상징적 가치를 추구할 때, 사람들은 진품을 소유한다는 것에 지대한 가치를 부여한다. 대중은 이제 제품이 아닌 제품의 가치를 구매한다. 즉, 경쟁자들은 제품의 기능부터 외형까지 쉽게 모방할 수 있지만, 존재 가치는 모방할 수 없다. 새로운 의미의 창조는 혁신자의 브랜드 가치를 향상시키는 제일 빠른 지름길이 될 수 있다.

문화적 프로토타입은 기업이 혁신의 소유권을 선보이는 순간을 앞당길 수 있게 한다. 시장에 최종 제품을 공개하기 전 문화적 프로토타입을 제시함으로써 기업은 혁신가로 시장 내 입지를 다질 수 있기 때문이다. 프로토타입은 저자를 명확히 드러나게 만들어 주며 그로 인해 디자인 담론의 해석가들은 해당 기업(혁신가)의 명성을 쌓고 지키는 일을 도울 수 있다. 이 순간부터 산업 내 타 기업들은 그들이 모방자가 되려고 결심하지 않는 이상 그와 비슷한 비전이나 의미를 사용하는 것을 피할 것이다. 더불어 모방자는 결코 고부가 가치의 지속 가능한 성장을 보장받는 기업이 될 수 없음을 이미 알고 있다.

그렇지만 일부 기업들은 모방자로 낙인찍히는 것에 신경 쓰

지 않고 혁신적 비전과 의미를 그대로 모방한다. 나와 동료들이
이탈리아 가구 산업을 분석해 혁신가와 모방자 간의 제품 언어
를 비교한 연구 결과에 의하면 급진적 의미 혁신의 모방은 매우
복잡하고 산만한 결과를 도출한다.[4] 모방자들은 제품 포트폴리
오에 방대하고 다양한 기호들을 포함하는 반면 혁신가들은 단
몇 개의 중요한 언어에만 집중한다는 사실이 분명한 차이점으로
드러났다.

실제로 많은 사람은 혁신가들이 실험을 하기 때문에 불확실
하고 수없이 많은 기호를 만들어 내고 모방자들은 반대로 이러
한 것 중 몇 개만 도용하여 투자하는 상황을 상상할 것이다. 그
러나 문화적 프로토타입은 담론의 대상일 뿐 완성물이 아니기에
혁신가들은 다양한 시장 피드백과 담론을 통해 핵심적인 결과물
을 만들어 내는 데 주목하지만, 모방자들은 이러한 피드백과 담
론을 해석할 수 있는 능력에 한계가 있다. 문화적 프로토타입은
시장에서 어떤 결과를 보여줄지 가늠할 수 없는 불명확성을 가
진다. 결국, 모방자들은 문화적 프로토타입이 가지는 다양한 의
미와 언어들을 모두 제품화하며, 자신들의 브랜드에 미칠 타격
까지 떠안는다.

그러나 연구 결과를 통해 모방자가 새로운 의미가 실제로
성공적인지를 인식하기 위해 시장의 반응을 얻는 데는 몇 년의
시간이 소요된다는 사실을 알 수 있었다. 이는 혁신가들이 시장

에서 저작권과 명성을 얻을 수 있는 데에는 충분한 시간이며, 그 어떤 모방자도 겁내지 않을 만큼 고객의 신뢰를 얻을 수 있다. 겉으로 보기에 모방은 혁신보다 성공하기 쉬운 일인 것처럼 보이지만 훨씬 복잡하고 실패할 가능성이 크다.

제3부

디자인 주도 혁신 역량 구축

10

디자인 주도 연구소

어떻게 시작할 것인가

디자인 주도 혁신을 뒷받침하는 자산은 도구가 아닌 사람들과의 관계. 그 전략적인 특성은 모방을 불허한다. 당신이 일단 차별화된 관계 자산을 구축한다면, 경쟁자들은 절대 당신의 성공을 넘보지 못할 것이다.

그림: 헨켈(Henkel)의 파도 타는 사람

기업이 어떤 제품에 대해 급진적 의미 혁신을 만들고자 한다면 과연 어디서부터 어떻게 시작해야 할까? 어떤 자산과 조직 개편이 필요할까? 시간이 지남에 따라 어떻게 그러한 과정들을 유지하고 발전시켜 나갈 수 있을까?

이 책의 1장에서는 디자인 주도 혁신의 가치와 역할을 기업 혁신 전략의 틀 안에서 다루었다. 그리고 마지막 부분인 10장과 11장에서는 기업이 이러한 전략을 배치하고 프로세스를 진행하도록 만드는 근본적 역량에 대해 살펴보고자 한다. 이번 장에서는 특히 경영진의 핵심 역할에 중점을 둘 것이다.

2장을 읽은 후 당신은 아마도 디자인 주도 혁신을 위해 어떤 내부 역량이 필요한지에 대해 호기심이 생겼을 것이다. 앞에서 보았듯이 페라리, 알레시, 아르테미데, 카르텔과 같은 기업들은 기업 내부에 디자인 인력이 부족함에도 성공을 거둘 수 있었다. 디자인 주도 혁신의 프로세스는 외부 해석가에 영향을 많이 받기 때문이다.[1] 그러나 이러한 인상 깊은 사례들 역시 기업의 내부 역량에 의해 성공할 수 있었음을 잊어서는 안 된다.

디자이너 고용이나 해당 기업의 규모를 떠나 디자인 주도 혁신은 기업들에게 차별화된 역량의 개발을 요구한다. 이번 장에서는 이러한 역량을 만들기 위해 어떤 투자를 해야 하는지 이야기할 것이다. 특히 규모가 큰 기업들의 경우 규모적 이점에도

불구하고 엄청난 잠재적 역량을 펼치지 못하는 경우가 많다. 이 장에서는 이런 기업들을 대상으로 기업이 그들의 역량을 미처 눈치채지 못하거나 가치 있게 여기지 않을지라도 내부적으로 디자인 주도 혁신을 위한 역량이 어떻게 잠재되어있는지 다루고자 한다.

세 가지 역량

디자인 주도 혁신을 지탱하는 역량은 세 가지이다. 이는 바로 핵심 해석가들과의 '관계 자산', 기업이 지닌 지식과 매력을 기반으로 하는 '내부 자산', 그리고 차별화된 '해석 프로세스'다.

　무엇보다 디자인 주도 혁신을 이루기 위해 제일 먼저 해야 하는 일은 디자인 담론을 위한 관계 자산을 구축하는 일이다. 기업은 이러한 과정에서 핵심 해석가들이 당신의 기업과 협력하는 일에 관심을 보이거나, 당신에게 더 나은 관찰 결과를 제공하거나, 해석가들의 지식과 매력이 긍정적인 결과를 도출하는 특권을 얻게 된다. 이러한 특권은 기업의 핵심 자산으로 경쟁자들이 모방할 수 없는 혁신의 핵심이 된다.

　두 번째 역량은 당신이 보유한 내부 자산과 연관이 있다. 이

는 어디에서도 찾아볼 수 없는 독특한 역량으로 당신의 리서치 프로젝트, 탐구, 투자 등에서 생성된 사회 문화적 모델 및 기술들의 진화에 대한 기업 내부의 지식을 포함한다. 또한, 당신의 브랜드에서 새로운 의미를 제안할 때 시장과 고객들에게 미칠 수 있는 영향력과 당신의 매력이 여기에 해당한다.

세 번째 능력은 해석 과정에서 역량을 뽑낼 수 있는 당신만의 해석 프로세스이다. 당신의 내부 자산을 외부 통찰과 통합시키고 당신만의 비전을 파악하는 능력이며, 적합한 비전을 선택하고 그것을 물리적 제품 및 서비스로 전이시키는 능력은 꾸준히 내재화되어야 하는 중요한 역량이기도 하다.

이러한 자산들은 핵심 해석가들을 이끄는 중요한 요소로 작용한다. 핵심 해석가들은 기업이 그들에게 기대하는 것과 마찬가지로, 지식과 매력을 갖기를 원한다. 기업이 고유한 비전을 만들어 내지 않거나, 특별한 기술을 습득하지 않거나, 제조 시스템이 융통성을 갖추지 못한다면 해석가들과의 차별화된 관계를 발전시킬 수 없을 것이다. 이탈리아의 가구업체 마지스Magis의 창립자 에우제니오 페라차Eugenio Perazza는 이렇게 말했다. "어디로 향해야 할지 모르는 기업과는 세상의 그 어떤 디자이너도 협력하지 않을 것입니다."[2]

디자인 주도 혁신에 투자하고자 하는 기업에게 가장 도전적인 과제는 아마 첫 번째 관계 자산 구축이 될 것이다. 이것과는 반대로 내부 자산을 쌓는 일은 기업에게 큰 문제가 되지 않는다. 다수의 전문 서적이 기술적 역량과 브랜드를 어떻게 창조하는지 보여주고 있고, 기업들 역시 이와 유사한 프로세스 통합, 팀워크, 프로젝트 경영 능력을 쌓는 방법을 습득해 왔다. 그러나 기업들에게 핵심 해석가들을 찾고 그들과 관계 자산을 맺는 일은 익숙하지 않다. 이러한 이유로 여기서는 관계 자산을 창출하는 문제에 대해 더욱 상세히 살펴보고자 한다.

관계 자산 구축하기

경영자들은 혁신에 대한 문서화된 접근을 선호하는 경향을 보인다. 그들은 도구, 순차적 과정, 응용, 평가 장치를 즐겨 사용한다. 또한, 혁신 시스템은 한 번에 만들어 낼 수 있고 복제가 가능하다고 생각한다. 실제로 에스노그라피와 브레인스토밍 도구와 함께하는 사용자 중심 혁신이 이목을 끄는 이유 중 하나는 누구나 이해할 수 있는 결과물을 제시한다는 데 있다. 그러나 이러한 문서화된 접근방식은 경쟁자 누구나 쉽게 모방할 수 있다는 치명적 단점이 있다.

그러나 디자인 주도 혁신을 이끄는 관계 자산은 이와는 전혀 다른 본성을 지니고 있다. 관계 자산이란 도구가 아닌 사람과의 관계에 내재해 있다. 관계 자산은 당신의 조직 내 구성원들이 해석가들의 기술, 태도, 행동에 대해 얼마나 주목하고 있는가에 의해 영향을 받는다. 조직 구성원들이 해석가를 끌어들이거나 신뢰를 쌓는 방법 또는 새로운 인재를 발굴하는 데 얼마나 능숙한지에 따라 기업 내 관계 자산의 비중에서 차이가 벌어질 것이다. 이러한 관련 지식은 주소록으로 남겨지는 것이 아니라 사람들에 의해 암묵적으로 보존된다. 사회적 자산의 다른 형태들과 마찬가지로 바로 만들어질 수 없고 시간의 흐름에 따라 축적된다. 이러한 지식은 시도, 실패, 성공이 지속적으로 반복되어 누적 투자로 결과를 만들어 낸다.

> 강점과 도전 과제

관계 자산의 암묵성과 누적성은 디자인 주도 혁신에 있어 강점이면서 도전 과제다. 관계 자산의 암묵적 본질은 경쟁자들이 해당 자산을 도용할 수 없도록 한다는 점에서는 강점에 해당한다. 당신이 발견한 핵심 해석가는 경쟁사에서도 고용할 수 있다는 가능성이 있지만, 당신과 해당 해석가 사이의 상호 작용과 그의 공헌을 높이 평가하며 만들었던 신뢰는 그 어떤 경쟁사도 모방할 수 없는 관계를 구축하게 한다.

　　자산의 누적은 이러한 긍정적 관계 자산을 쌓으며 지속적인 도전을 통해 이루어 나갈 수 있다. 새로운 관계 자산을 만들고 유지하는 것은 끊임없는 노력을 필요로 하기 때문이다. 당신은 복합적이고 다면적이면서 혼란스러운 낯선 영역의 담론들을 경험하며 언제나 새롭게 도전해야 한다. 더불어 그 과정에서 당신의 가치를 인정받고, 엘리트 집단의 멤버십을 얻어야 한다.[3]

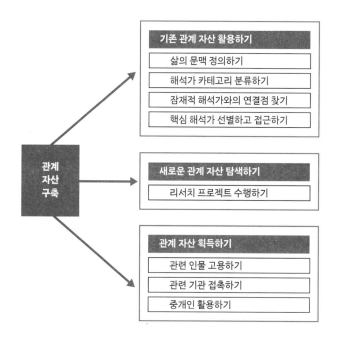

그림 10-1　디자인 담론에서 해석가들과 관계 자산을 구축하기 위한 전략

어떻게 하면 관계 자산의 창출 과정을 가속화할 수 있을까? 어떻게 긍정적 순환 고리를 빠르게 활성화할 수 있을까? 혹시 이러한 고민을 하고 있다면 그림 10-1에서 설명하고 있는 세 가지 상호 보완적 전략들을 활용하라.

> 기존 관계 자산 활용하기

기업은 이미 많은 해석가와 밀접한 관계를 유지하고 있다. 미국 주요 사무 자동화 기업의 한 과학자는 나에게 다음과 같은 글을 보낸 적이 있다. "저는 우리 회사가 인쇄 산업, 대학, 그래픽 아트, 공급 본부, 그리고 내외부 디자인 커뮤니티의 다양한 해석가들과 매우 긴밀한 관계를 맺고 있다는 것을 잘 알고 있습니다. 그러나 우리는 이러한 상호 작용들을 통해 디자인을 개선하려는 노력에 초점을 맞추지 않고 오로지 강력한 기술적 강점에 의존합니다."

생각해 보자. 만 명 이상이 고용된 기업의 경우 얼마나 다양한 관계 자산을 보유하고 있겠는가? 학자, 공급자, 아티스트, 저널리스트, 디자이너, 사회학자, 마케터 등 엄청난 관계 자산일 것이다. 그러나 이러한 자산의 가치를 높이 평가하지 않거나 권한을 부여하지 않는다면 어떤 효용 가치도 기대할 수 없다. 수많은 기업은 그들이 가진 현존하는 관계 자산의 풍족함과 그 정도

에 대해 인지하지 못한다. 이는 조직원들이 개발한 관계 자산을 기업의 공동 자산이 아닌 단절된 개별 자산으로 이해함으로써 나타난 결과다.

외부 전문가들은 벌써 당신의 기업 어딘가에서 협력하고 있을 것이다. 예를 들어 바릴라의 '쁘리모 삐아또를 넘어' 혁신 프로젝트에서는 기술 학위를 가진 어떤 독일 저널리스트의 통찰력이 활용되었다. 해당 저널리스트는 그가 의미의 급진적 변화를 위한 해석가로서 도움을 줄 수 있으리라고 예측하지 못했을 것이다. 그를 혁신팀에 소개한 것은 다른 목적으로 그와 연락하고 있던 바릴라의 커뮤니케이션 부서의 어떤 누군가였다.

관계 자산을 구축하기 위한 첫 번째 전략은 이미 기업이 소유하고 있는 해석가들과의 개별적 관계를 회사 자산 속에 전이시키는 일이다. 이미 7장에서 언급했듯 기업은 혁신 전략의 핵심이 되어 줄 비전과 삶의 환경을 먼저 정의해야 한다. 그다음 이러한 비전과 삶의 환경에 대해 함께 고민해 줄 수 있는 해석가들을 식별해야 한다. 이후 해당 카테고리에 속하는 사람들과 밀접한 관계를 형성하고 있는 기업 내 조직 부서들에 도움을 요청할 수 있다.

디자인 부서가 디자인 담론을 위한 관계 자산의 엄청난 원천이 될 수 있지만, 유일하다고 여겨서는 안 된다. 이러한 관계

들은 당신 기업 전반에 걸쳐 퍼져 있다. 그런 잠재적인 해석가들 중 핵심 해석가로 활동할 수 있는 사람을 선택해야 한다.

그림 10-2 조직의 다양한 파트와 연결된 기존 관계 자산

> 새로운 관계 자산 탐색하고 획득하기

관계 자산에 있어 현재 보유한 가치들을 드러내고 역할을 부여함으로써 중요한 초기 전략이 만들어진다. 그러나 그것만으로는 부족하다. 디자인 담론과의 현재 연결 고리는 당신이 필요로 하는 모든 핵심 해석가들과의 접근성을 보장하지 못할 것이기 때문이다. 이러한 문제는 기업이 디자인 주도 혁신에 처음 접근할 때 또는 기업이 전략적으로 계획하거나 양성하지 않았던

관계망에 접근해야 할 때 더욱 두드러진다. 이처럼 기업이 가진 관계 자산의 채워지지 않는 부분을 보완하기 위해서 추가적인 세 가지 전략이 요구된다.

첫 번째 전략은 해석가들의 탐색에 대한 투자이다. 7장, 8장에서 그러한 탐색의 예들을 살펴보았다. 하나의 예로 알레시가 발견되지 않은 해석가를 찾기 위해 미개척 분야의 리서치 프로젝트를 꾸준히 진행해 왔음을 이야기한 바 있다.

두 번째 전략은 관계를 구축하는 일이다. 목표로 하는 삶의 비전 또는 문맥에 필요한 지식과 매력을 이미 지닌 관계자들을 고용할 수 있다. 애플이 가정용품 디자인 경쟁력을 지닌 조너선 아이브를 고용했던 사례가 이러한 전략에 포함된다. 흥미를 두고 있는 부분에 연관된 조직을 끌어들일 수도 있을 것이다. 예를 들어 필립스는 LED 기술 응용 분야가 전문인, 보스톤 기업의 컬러 키네틱스[Color Kinetics]를 인수했다. 컬러 키네틱스는 필라델피아의 역사적 지역인 보트하우스 거리[Boathouse Row]와 세계에서 가장 큰 관람차 중 하나인 런던의 런던아이[London Eye] 등과 같은 선구적인 프로젝트를 통해 빛과 관련된 경험과 관계 자산을 구축하고 있던 기업이었다. 이 LED 공급자 인수를 통해 필립스는 기존에 갖지 못한 빛과 관련된 다양한 해석가들과 집중적인 상호 작용을 시작할 수 있었다.

　　마지막으로 기업은 중개인들을 통해 관계를 형성할 수 있다. 찾기 힘든 핵심 해석가들을 발견해 주고, 디자인 담론이라는 낯선 영역으로 당신을 이끌어 줄 수 있는 전문 외부 인력을 활용할 수 있음을 뜻한다. 멘디니는 포스트모던 디자인 언어를 개척하던 국제적 건축가들을 알레시에 소개하는 중요한 중개인 역할을 담당했다. 기업은 중개자를 통해 모든 분야의 해석가들을 발견할 수 있다. 예를 들어 기업들은 학술 기관이 다양한 범위의 해석가들과 접촉하고 있다고 생각하고 종종 밀라노 공대에 있는 나의 연구팀에 연락을 취하기도 한다. 나의 연구팀의 경우 엔지니어링, 디자인, 경영의 다양한 학문적 교차로에 자리하여, 외부 해석가들과 관계 자산을 형성할 때 매력적이라고 여겨지기 때문이다.[4]

디자인 주도 연구소

디자인 주도 혁신을 위해 필요한 핵심 역량은 무엇이며, 어떻게 역량을 구축할 수 있는지에 대해 이야기했다. 이제 우리는 이런 질문을 할 것이다. 누가 이러한 역량을 구축하고 개량하는 과정을 주도하며, 보조하고 감독할까? 앞서 언급했듯이 기업들은 언제나 디자인 주도 혁신을 위한 잠재적 역량을 지니고 있다. 다

만 기업들은 이를 깨닫지 못하거나, 양성하고 개조하고 교배하고 활용하여 기업의 자산으로 만들지 못할 뿐이다. 이러한 과정은 자발적으로 이루어지는 것이 아니라 이끌어 줄 수 있는 주체가 필요하다.

> 기능 부서의 리더십

기업에서 디자인 주도 혁신과 연관된 역할은 대체로 기능 부서들이 담당한다. 예를 들어 바릴라의 경우는 연구 개발 부서가 담당했으며, 바이엘의 경우는 사업 개발 부서에서, ST마이크로일렉트로닉스와 인튜이트의 경우 전략 부서에서, 필립스, 노키아, 삼성의 경우 디자인 부서에서, 코카콜라의 경우 혁신 부서에서, 레고의 경우 제품 개발 부서에서, 두카티 모터사이클^{Ducati} Motorcycle의 경우 마케팅과 브랜딩 부서에서 디자인 주도 혁신이 계획되고 운영되었다. 이러한 기능 부서들은 디자인 주도 역량의 전개를 포함하고 그들의 역할을 확장한다.

그들의 역할은 다양하다. 스콧 쿡이 디자인 리더로 있는 인튜이트 전략 부서의 경우 역사적 진화를 맡고 있으며, 바이엘의 사업 개발 부서나 ST마이크로일렉트로닉스의 전략 부서는 특정 임무나 산업 기술 공급자로 고도의 기술 집약적 연구 개발이 아닌 전략적 기능에 그 역할을 집중하는 역할을 담당한다. 또한,

바릴라의 경우처럼 연구 개발 부서가 급진적 기술과 함께 급진적 의미 탐구를 유도하는 역할을 맡을 수도 있다.

물론 해당 기업들이 특정 기능 부서에만 의존하여 디자인 주도 혁신을 이루었다고는 할 수 없다. 기업은 소유하고 있는 관계, 지식, 매력, 통합 프로세스 등과 같은 자산을 여러 부서들을 통해 강화하기 때문이다. 그러나 자산 개발을 활성화하고, 조정하며, 관찰하기 위한 핵심 부서의 역할은 강조되어야 한다.

어떤 기업들의 경우, 하나 이상의 부서가 디자인 주도 혁신을 촉진할 책임과 의무를 나눠 갖기도 한다. 대형 전자가전 제품 제조업체인 인데시트^{Indesit}는 최근 삶을 혁신하고 새로운 의미를 제안하기 위한 프로젝트에 돌입했다. 이 프로젝트는 해당 기업의 '혁신 기술 부서'와 '마케팅과 브랜딩 부서'를 중심으로 진행하고 있다. 이 두 부서는 해당 프로젝트를 주도하고 기업 내 홍보와 프로젝트의 범위 결정, 이를 위한 관련 자산 획득을 위해 활동한다. 이는 특정한 부서에 힘을 넣어주는 것이 아니라 기업이 기술적, 사회 문화적으로 훨씬 폭넓은 관점을 지니기 위한 일에 철저한 책임과 실행을 보장받기 위함이다.

> 전담 연구소의 리더십

디자인 주도 전담 연구소를 만든 기업들도 있다. 여기서 디자인 주도 전담 연구소란 디자인 주도 역량들의 개발과 모니터링을 지원하는 것을 특화된 미션으로 삼은 소규모 독립 부서를 뜻한다. 하나의 예로 유럽의 섬유 제조업체인 주치 그룹을 들 수 있다.

동양 기업들이 침범해 오는 경쟁 심화 구도 속에서 서구 기업들은 그들의 전략과 비즈니스 모델을 상당 부분 재정의해야 하는 혼란스러운 시기를 겪고 있다. 이러한 이유로 대다수의 서구 기업에게 혁신은 급물살을 타기 위한 유일한 수단이며, 섬유 산업도 예외가 아니다. 섬유 산업은 패션의 영향을 받아 빠르지만 점진적인 제품 라인의 변화를 오랜 시간 겪어 왔다. 그러나 획기적인 신기술들 덕분에 급진적인 혁신의 기회가 생겨나고 있다.

새로운 합성 섬유는 산업에서 가장 기술력을 필요로 하는 운동복 옷감 같은 섬유들의 경쟁 구도를 벌써 바꾸어 놓았다. 새로운 화학 처리 기법, 오염 물질을 제거하는 사이클로덱스트린cyclodextrins의 활용, 지능적인 섬유를 만들기 위한 마이크로일렉트로닉스microelectronics와 나노기술nanotechnologies과 같은 기술적 혁신은 의류와 인테리어를 위해 면과 자연 직물을 사용하던 전통적인 모든 분야를 변화시켰다.

그러나 이러한 기술 혁신에도 불구하고 기업들은 아직도 사람들의 진정한 욕구와 열망을 충족시킬 수 있는 무언가를 찾기 위해 노력하고 있다. 집 내부에서 사용되고 사람들이 입는 옷감은 매우 감성적이며 상징적인 콘텐츠이다. 그렇기 때문에 의미의 재해석이 뒷받침되지 않으면 기능적인 혁신은 아무런 힘도 갖지 못한다. 기술 등장과 함께 디자인 주도 혁신이 훌륭한 변화를 만들어 낼 수 있다는 것을 인지하는 산업 환경이 도래하면서 주치 그룹은 전 부사장에 의해 제품 개발 전담 연구소를 만들어 기술과 의미 모두 급진적인 혁신을 도모하기 위해 고군분투했다.

주치 그룹이 기능 부서들을 활용하지 않고 전담 부서를 만들기로 한 두 가지 이유를 소개하겠다. 첫째로 다른 여러 산업들처럼 섬유 산업 역시 급격한 변화와 빠른 속도를 요하기 때문이다. 마케팅과 제품 개발팀은 매 시즌마다 새로운 컬렉션을 보여주어야 한다는 부담감에 시달렸다. 이로 인해 해당 부서들은 존재하는 의미를 강화시켜 빠르게 실제화할 수 있는 점진적인 혁신에 중점을 두고 있었다. 결국, 이러한 부서는 의무적인 활동에 대응해야 했고 급진적이며 장기적인 노력에 주의를 기울일 수 없는 환경에 처해 있었다. 주치 그룹의 연구소가 디자인 주도 혁신에 집중하기 위해서는 이러한 단기적 압박에서 벗어나야 했다.

게다가 재료, 과정, 마케팅과 브랜딩, 배달에서 서비스에 이르기까지 단독 부서 내에서 존재하기 힘든 다각화된 관점들을

통합하기 위해서 기능 부서들을 통제할 수 있는 전담 연구소가 필요했다. 2장에서 논의했던 주방 제조업체 스나이데로는 외부 연구소 리노 스나이데로 과학 재단[Rino Snaidero Scientific Foundation]을 통해 이러한 접근법을 실현했다. 이 기관은 기술 탐구와 더불어 사회 문화적 변화에 대한 조사를 통해 가사 생활의 질적 측면에 대한 연구를 지속해 오고 있다.

독립적인 외부 리서치 부서는 기업 내부의 리서치 부서보다 훨씬 도전적이고 프로젝트 성공에 있어서도 위험 요소가 존재한다. 그러나 해석가들의 접근이 더욱 쉽다는 장점이 있다. 리노 스나이데로 과학 재단의 경우 특정 기업이나 제품 카테고리의 필요성에 집중하는 기관이 아니라, 미래를 탐구하는 연구에 초점이 맞춰져 있다. 이러한 이유로 많은 해석가가 이 기관과 협력하고 상호 작용하는 것에 긍정적이다. 실제로 스나이데로 과학 재단은 드레스덴(독일 동부 도시)의 기술 대학[Technische University], 밀라노 도무스 아카데미, 주치 그룹 등을 포함한 20개 이상의 파트너들과 함께하고 있다.

> 디자인 주도 연구소의 역할

기존의 기능 부서를 활용하든지 독립 부서로 디자인 주도 연구소를 만들든지 디자인 주도 역량을 발전시키는 일을 책임질

디자인 주도 연구 조직은 다음과 같은 네 가지 활동을 담당해야 한다.

제일 먼저 '전략'을 담당해야 한다. 연구소는 아주 주의 깊은 관찰자이자 디자인 주도 혁신을 위한 기회의 대변자가 되어야 한다. 당신 기업은 새로운 의미를 찾는 선두 주자이며 경쟁자들에게 조금도 여지를 남기지 않는 치밀함을 드러내야 한다. 즉, 디자인 주도 연구소는 당신의 혁신 프레임워크(그림 3-1 참조) 안에서 디자인 주도 혁신이 자리잡는 일을 맡아야 하는 것이다. 점진적 혁신에 과도하게 중점을 둔 계획들을 피하고, 새로운 제품의 출시가 필요한 시기를 감지하고, 불균형한 계획들을 조율하고, 혁신 프레임워크를 점차 발전시킬 수 있어야 한다. 또한, 여러 효과들을 이용해 시너지를 촉발할 수 있어야 한다. 예를 들어 기술 등장의 탐구에 관한 사회 문화적 시나리오의 장기적 분석을 통해 기술 우위 프로젝트를 강화하는 일들을 주도할 수 있어야 한다. 다시 말해, 기업에 의해 등장한 새로운 의미들이 혁신성을 잃기 전에, 또는 사회 문화적 패러다임의 급진적 변화가 시장에 영향을 미치기 전에 혁신을 만들어 내고 기업의 제품이나 서비스로 만들어 낼 수 있는 역량이 필요하다.

두 번째로 '관계 자산의 개발 및 개선'을 가능하게 만들어야 한다. 외부 해석가들과 관계를 구축하는 엔진 역할을 할 수 있어야 하며(그림 10-3 참조), 현재 보유하고 있는 해석가들과의 관계를

파악하고 조직 내 인재들을 통해 다양한 관계들을 끊임없이 발굴하여 기업의 자산으로 전이시키는 중심 허브 역할을 해야 한다. 연구소가 시간을 들여 관리한 관계 자산은 디자인 주도 혁신에 대한 누적 투자가 된다. 특히 미래 경쟁의 핵심이 될 네트워크를 조사하고 관계를 형성하는 활동을 추진함으로써 기업이 필요로 하는 개인, 단체, 그리고 중개인을 식별해 낼 수 있는 역량을 펼치게 될 것이다.

그림 10-3 디자인 주도 연구소와 관계 자산 창출

디자인 주도 연구소의 세 번째 역할은 '해석 과정'을 생성해 내는 것이다. 이는 곧 디자인 주도 리서치 프로젝트를 구성하는 일을 뜻한다. 연구소는 외부 해석가와 더불어 기업 내부에서 통

찰과 탐구 결과를 제공하는 프로젝트의 촉진제 역할을 하게 된다. 특정한 프로젝트를 운영하지 않더라도 의미와 변화, 그리고 제품 언어에 대한 최신 정보를 계속해서 제공함으로써 기업이 영구적으로 디자인 담론을 경험하고, 지속적인 통찰의 흐름을 놓치지 않도록 돕는다. 만약 통찰과 담론을 이루고 새롭게 해석하는 디자인 주도 연구소가 없다면 기업은 항상 새롭게 조직에 투자를 해야 하는 소모적인 급진적 혁신에 피로감을 느껴 결국 모방과 점진적 혁신에 의존하게 될 것이다.

네 번째, 디자인 주도 연구소는 '디자인 워크숍을 수행하는 방법과 목표를 개발'하는 디자인 주도 혁신의 방법론과 도구를 획득하고 개선하는 역할을 맡아야 한다. 나는 때때로 특정 부서의 임원들이 학생들과 워크숍을 진행하거나 타 부서와 워크숍을 하면서 어떤 아이디어나 관계 가치도 발견하지 못하는 경우를 목격했다. 디자인 주도 연구소는 이러한 혁신을 만들어 낼 수 있는 접점을 찾고, 이를 연결할 수 있는 도구들을 제공할 수 있어야 한다. 초기 디자인 리서치에 참여하는 해석가와 엔지니어들 사이에 접점을 이루어 제품 개발을 이끌 수 있는 대안을 준비해야 한다.

마지막으로 디자인 주도 연구소는 '디자인 담론을 제공'한다. 디자인 담론과 꾸준한 소통을 통해 미래를 향한 혁신적인 기업의 명성을 유지할 수 있도록 해야 하고, 이를 위한 핵심 해석

가들을 선별해 그들에게 명확한 업무를 부여할 수 있어야 한다. 결국, 기업이 해석가들에게 매력적으로 보일 수 있도록 새로운 비전을 제시하고, 해석가들이 확산시킬 문화적 프로토타입을 만드는 일을 맡게 된다.

> 연구소 활성화하기

디자인 주도 연구소가 언제나 모든 디자인 주도 혁신 역량을 갖추거나 기업 내 유일하게 존재하는 창의적인 사람들이 모인 그룹이라고 할 수는 없다. 혁신 역량은 당신의 조직 전반에 걸쳐 분포해 있다. 조직 내 누구나, 어떤 부서든 해석가들과의 관계를 구축할 수 있으며, 새로운 비전과 해석에 영향을 미칠 수 있고 혁신적인 아이디어를 제공할 수 있다. 다만 디자인 주도 연구소는 다기능적이며 모든 자원에 영향을 미칠 수 있는 프로세스를 효율적으로 다루는 역할을 한다. 구체적으로 기업 자산의 가치를 평가하고, 자산을 이끌어 내고 활용하며, 개발을 통해 현실적 가치로 전환하는 것이다.

게다가 디자인 주도 연구소는 소규모로 고부가 가치를 생산하는 부서라고 할 수 있다. 연구소를 운영하기 위해 필요한 사람의 숫자는 극소수다. 알레시는 오로지 다섯 명의 인원에 의지했다. 알베르토 알레시와 그의 어시스턴트 글로리아 바르첼리니

Gloria Barcellini, 알레산드로 멘디니와 알레시 스튜디오 전 디렉터 로라 포리노로, 외부 핵심 중개인들을 운영하는 디자인 매니저 다닐로 알리아타Danilo Alliata가 그들이다. 주치 그룹 또한 오직 세 명의 팀원을 두었으며, 리노 스나이데로 과학 재단은 세 명의 직원과 몇몇 협력 업체만으로 이루어져 있었다.

대기업들은 이러한 접근을 통해 기업 내 활용 자원과 디자인 주도 연구소의 투자 자원 사이에서 꽤 유리한 손익 확대 효과를 창출할 수 있다. 소규모 기업들의 경우 제한된 투자 자원으로 디자인 주도 혁신을 만들어 낼 수 있다. 예를 들어 소규모 직물 제조업체인 필라티 마클로디오Filati Maclodio는 선진 직물 기술의 새로운 적용을 탐구하고, 기술을 도모하기 위해 디자인 주도 연구소를 만들었다. 이 기업은 대학, 리서치 연구소, 학교 등과 상호 작용하는 두 명의 사람에 의존하면서 이 소규모 연구소를 지렛대로 활용하여 기업의 혁신을 주도했다.

디자인 주도 연구소의 높은 질적 가치는 양적 가치를 상쇄시킨다. 즉, 디자인 주도 연구소의 기능을 구현하기 위해 연구소는 디자인 담론을 함께할 기업 내부 사람들과의 연결이 요구된다. 이러한 연결은 기업이 충분한 권한을 부여해 주지 않는 한 불가능한 일이다. 주치 그룹의 경우 연구소 활용을 강화하기 위해 기능 부서들과 외부 해석가에 상관없이 누구나 연구소에 접촉할 수 있는 웹 기반의 연결 통로인 '지식 저장고'를 제공했다.

이 지식 저장고를 통해 연구소는 풍부한 정보 관리자로서 기업의 모든 부서에 도움을 주고 그들과 자유롭게 소통할 수 있었다. 이러한 소통 속에서 새로운 자극, 연결 고리, 변화의 과정을 분석할 수 있었으며, 사회 문화적 환경 및 기술의 변화들을 만들어 내고, 눈에 보이지 않는 신호들을 식별하며 기업의 미래를 주도해 나갈 수 있었다.

확장: 디자인 주도 혁신을 통한 이익 창출

디자인 주도 혁신 역량은 서비스처럼 직접적인 이익 창출을 가능하게 한다. 필립스 디자인을 예로 살펴보면 디자인 주도 혁신 역량은 필립스의 비즈니스에 적용되기도 했지만, 외부 고객들에게 컨설팅 서비스로 제공되어 서비스 수익을 얻었다. 이처럼 디자인 리서치의 기업 투자는 수익적인 측면에서 긍정적일 뿐만 아니라 기업 간 상호 작용의 장을 확대하고 추가적인 통찰력을 제공한다.

IBM은 디자인 부서를 중심으로 디자인 컨설팅 서비스 사업을 진행하였다. 이는 기획, 엔지니어링, 기술 지원과 같은 핵심 서비스와 함께 인터랙션 디자인, 사용성, 브랜드 디자인 전문가들을 일괄적으로 통합된 서비스로 제공하는 컨설팅 모델에 바

탕을 두고 있다. 이러한 접근법으로 인해 빅 블루^{Big Blue}라고 하는 IBM의 별명이 보여주듯 기업 고객들은 IBM 기술과 협력하는 제품, 서비스, 디자인을 포함한 복합적인 시스템을 전달받을 수 있었다. 하나의 예로 IBM은 뉴욕 주식 거래소의 핸드헬드 무선 장치 개발과 스웨덴 도로공사의 교통 체증 감소 프로젝트를 복합적으로 진행했다. 이러한 복합 프로젝트를 통해 뉴욕 주식 거래소와 스웨덴 도로 공사는 서로의 장점과 문제를 보완적으로 풀어갈 수 있었다.

알레시는 디자인 담론에 중점을 둔 그들의 관계 자산에서 직접적인 이득을 창출했다. 200명 이상의 디자이너들과 연결된 무한한 관계 자산으로 인해 기업들은 알레시를 찾아와 그들의 디자인 주도 리서치를 돕고 필요한 전략에 알맞은 핵심 해석가들을 식별하는 중개인의 역할을 자청한다. 알레시는 세제, 화장품 및 홈 케어 제품으로 잘 알려진 독일 제조업체 헨켈을 도와 변기 청소용 비누를 만들었다. 알레시는 이 기업이 적절한 디자인 언어와 의미를 정의하도록 도왔고 이를 성공적으로 구현할 수 있는 미리암 미리^{Miriam Mirri}라는 디자이너를 선택할 수 있도록 도움을 주었다. 그 결과 변기 물을 내릴 때마다 일렁이는 물결에서 서핑을 하는 자그마한 윈드서퍼 모양을 한 프레시 서퍼^{Fresh surfer}라는 비누를 만들어 낼 수 있었다. 알레시는 피아트, 지멘스^{Siemens}, 필립스, 세이코, 그리고 미쓰비시^{Mitsubishi} 등 여러 기업과

비슷한 프로젝트를 함께 했다. 이는 알레시 수익의 약 30퍼센트를 차지하게 되었고, 거대한 흑자를 냈다.

　디자인 주도 혁신 역량을 구축하는 일은 절대 쉬운 일이 아니다. 이는 모방할 수 없는 매우 도전적인 과제라고 할 수 있다. 그러나 일단 조직 내부에 이러한 역량이 구축된다면 기업이 획득한 경쟁적 위치는 기업이 원래 목표로 했던 범위를 넘어, 지속 가능한 수익과 가치 획득의 원천이 되어 줄 것이다.

11

비즈니스 리더

경영자의 역할과 개인 문화

창의성에 관한 서적들은 '상식의 틀을 벗어나 생각하기'에 대해 열성적으로 말하고 있다. 그러나 디자인 주도 혁신을 하는 기업의 경영자들은 '네트워크의 틀을 벗어나 몰입하기'에 집중한다. 그들은 주류 경쟁자들이 탐색하지 않는 곳에 몰두하며 의도적으로 개척되지 않은 곳을 탐구한다.

2000년 당시 젊은 컴퓨터 엔지니어였던 토니 파델[Tony Fadell]은 그의 혁신적 아이디어에 투자하기를 바라는 기업을 탐색하고 있었다. 그의 아이디어는 온라인 음악 판매 사이트를 MP3 플레이어와 결합시키는 시스템에 대한 것이었다. 파델은 캘리포니아주에 있는 도시인 쿠퍼티노[Cupertino]의 애플에서 분리된 신생 기업인 제너럴 매직[Genereal Magic]의 하드웨어 및 소프트웨어 기사였다. 이후 파델은 필립스 일렉트로닉의 모바일 컴퓨팅 그룹[Mobile Computing Group]의 엔지니어링 책임자가 되었지만, MP3 음악 산업에서 그의 비즈니스 모델을 실현하기 위해 퇴사했다. 이후 그는 사업 아이템을 가지고 몇몇 기업의 문을 두드렸으나 모두 거절당했다. 그러나 오직 단 한 명의 경영자, 애플의 스티브 잡스에게 인정받아 애플에 합류하게 된다. 애플은 파델에게 음악 산업의 패러다임을 모조리 바꿔 놓을 이 프로젝트를 맡겼고 1년 후 아이팟의 등장은 애플의 새로운 신화를 알리는 초석이 되었다.[1]

아이맥과 매킨토시 개발 이후 스티브 잡스는 급진적 혁신 프로젝트에 투자와 헌신을 아끼지 않았다. 아이팟도 예외는 아니었다. 그는 시장에 단 하나의 참고 사례도 없었던 제품의 콘셉트를 정하고 요건들을 계획했다. 그는 아이팟이 2001년 선보이려고 했던 음악 애플리케이션 아이튠즈와 무선으로 연동할 수 있어야 한다고 주장했다. 또한, 그는 아이팟의 유저 인터페이스 개발을 감독했고, 자동화된 다양한 기능 개발을 요구했으며, 천

곡의 노래를 저장할 수 있는 메모리 용량에 대한 최종 결정을 했다.[2] 애플이 아이팟을 개발하기 위해 도움을 요청했던 하청 업체인 포털 플레이어Potal Player의 전 책임자는 다음과 같이 말했다. "아이팟은 처음부터 스티브 잡스의 관심을 100퍼센트 받으며 개발되었습니다. …(중략)… 그는 해당 프로젝트의 모든 부분에 아주 자세하게 관심을 가졌습니다. …(중략)… 스티브는 3번 이내의 버튼 동작으로 원하는 노래를 얻지 못할 수 있다는 것에 매우 불쾌해했습니다. '소리가 충분히 크지 않다', '선 처리가 세련되지 못하다', '메뉴가 빠르게 뜨지 않는다'라고 말하며 매일매일 개발 방향에 대해 지적하고 그가 원하는 바를 이야기했습니다. 항상 모든 부분에서 스티브의 직접적인 피드백을 받으며 개발을 진행했습니다."[3]

이 책에서 회자되었던 비즈니스 리더들은 비전, 자부심, 그리고 인재를 스카웃하는 능력이라는 공통점을 지니고 있다. 카르텔의 창시자 줄리오 카스텔리, ST마이크로일렉트로닉스의 최고 경영자 알도 로마노도 마찬가지다. 이 책은 혁신과 디자인 경영에 대한 책으로 디자이너, 발명가, 엔지니어, 과학자들이 어떻게 창의적인 아이디어를 떠올리는지 이야기하지 않는다. 새롭고 급진적인 혁신에 기업 안팎의 자원들과 창의적인 경영자들이 미치는 영향에 대해 다룬다. 나는 북웜을 디자인한 디자이너 론 아라드보다 카르텔의 회장이 어떻게 이러한 재능 있는 아티스트를

발견하고 경쟁자들이 지나친 새로운 아이디어를 비즈니스 잠재력으로 이끌어, 블록버스터급 프로젝트를 성공으로 이끌었는지의 과정을 분석하고 있는 것이다.

영감을 주는 리더가 없다면 그 어떤 급진적 혁신도 존재하지 않는다. 이번 장은 이러한 리더의 중요성과 그들의 역할에 대해 살펴보고자 한다.

경영자의 의무

가구 제조업체인 폴트로나 프라우Poltrona Frau의 회장 루카 코르데로 디 몬테제몰로Luca Cordero di Montezemolo와 카시나의 지주이자 페라리의 회장 알베르토 알레시는 법률을 전공했다. 아르테미데의 회장 에르네스토 지스몬디는 항공 우주 엔지니어 출신이다. 섬유 제조업체 주치 그룹의 최고 경영자 마테오 주치Matteo Zucchi와 카르텔의 최고 경영자 줄리오 카스텔리 역시 엔지니어 출신이다. 소프트웨어 기업인 인튜이트의 창립자 스콧 쿡과 삼성의 이건희 회장은 MBA 출신이며 경제와 수학 학위가 있다. 닌텐도의 대표인 사토루 이와타는 컴퓨터 공학을 전공했다. 스와치 그룹의 회장이자 최고 경영자 니콜라스 하이에크는 수학, 물리학, 화학을 공부했고, 노키아의 회장 요르마 올릴라Jorma Ollila는 정치, 경

제, 엔지니어링, 물리학을 전공했다.

단 한 가지 분명한 것은 디자인 주도 혁신 프로세스를 이끌기 위해 디자인 학위가 필요하거나 예술적인 기질이 반드시 요구되는 것은 아니라는 사실이다. 스티브 잡스처럼 권위 있는 전문가로서 존경받을 필요도, 채식주의자가 될 필요도 없다. 알베르토 알레시는 공공장소에서의 형식적인 기조연설을 좋아하지 않는다. 스콧 쿡은 포스트모던 문화와 반대되는 문화와 사고들에 관심을 가지며 의무와 존중을 중요시하는 사람이다.

디자인 주도 혁신은 여러 방향에서 해석가 이상의 영향력을 발휘해 줄 기업 내 경영자의 리더십을 절대적으로 필요로 한다. 알베르토 알레시는 한 회사의 최고 경영자이지만 혁신과 브랜딩 부서를 책임지고 직접적인 운영을 맡았다. 에르네스토 지스몬디는 아르테미데의 제품 개발에 참여하면서 조명 기구에 대한 그의 열정을 쏟았다. 클라우디오 루티는 외부 디자이너와의 미팅에 매일 참석했다. 스티브 잡스는 제품 개발의 모든 디테일에 관심을 가지고 직접 지휘했다. 그는 매일 제품을 개발하는 이들이 의미와 비전을 공유하고 존중하고 있다는 확신을 얻고자 했으며, 매킨토시나 아이맥 컴퓨터의 회로선의 형태와 같이 아주 사소한 특징까지도 완벽히 개발되길 원했다. 이처럼 디자인 주도 혁신 기업의 경영자들은 혁신을 관리하는 일에 직접 참여하고, 세심한 리더십을 발휘한다는 공통점이 있다.

또 다른 경영자들은 디자인 주도 혁신에 영감을 불어넣는 역할을 한다. 이전에 인튜이트의 이사장이자 디자인 책임자였던 스콧 쿡은 빠르고 간편해야 하는 회계용 애플리케이션에 대한 비전을 만들어 냈다. 그는 제품 디자인에 직접적으로 참여하기보다 인재의 양성자로 자신을 포지셔닝했다. 소프트웨어 응용을 통해 사람들을 만족시켜 줄 기업의 능력을 강화하는 일을 책임지는 이들의 코치이자 멘토로 활동하는 것이 그의 핵심 역할이었던 것이다.

> 세 가지 역할

경영자들의 배경, 태도, 참여 정도의 문제에서 벗어나 경영자들은 그들 이외 그 누구에게도 위임할 수 없는 중요한 역할을 맡고 있다.

첫 번째, 무엇보다 그들은 디자인 담론의 방향을 정하고 프로젝트를 촉발시킨다. 프로젝트의 성공은 혁신 전략이 틀을 제대로 잘 잡았는가에 크게 좌우된다. 따라서 경영자들은 적절한 질문을 던지면서 해당 전략이 틀을 잘 잡을 수 있도록 도와야 한다. 디자인 주도 혁신에서 해당 프로젝트를 촉진하는 질문들은 다음과 같다. "사람들이 우리 제품을 사는 주요 이유가 무엇인가?", "고객들이 찾고자 하는 의미가 무엇인가?", "어떻게 새로

운 의미를 제안하는 제품을 공급하여 사람들을 만족시킬 수 있을까?" 여러 기업의 디자이너, 엔지니어, 전략가들은 그들 스스로에게 이러한 질문을 던질 수 있지만, 경영자들이 이러한 질문을 던지고 진지하게 포용하는 기업만이 해답에 좀 더 가까워질 수 있다.

요구를 만족시키는 것이 아니라 비전을 제시하고, 개선 대신 급진적 변화를 만들고, 특징 대신 의미에 대해 생각하는 것은 우연히 일어나는 것이 아니라 기업의 새로운 마음가짐에서 비롯된다. 이는 오로지 경영자에 의해 해결이 가능한 문제이다.

두 번째, 디자인 주도 혁신 리더는 직접 관리 자산 형성에 참여해야 한다. 경영자들은 디자인 담론의 핵심 해석가들을 분별하는 최전방에서 활동해야 하며, 이러한 직접적 관계 형성은 명확한 결정과 경제적 효율성의 결과를 이끈다. 경영자들은 항상 그들의 시간과 에너지를 가장 핵심적인 투자에 쏟아붓는데, 디자인 주도 혁신에서 핵심 투자는 바로 관계 자산의 형성이다. 클라우디오 루티가 말했듯 카르텔은 직접적 문제 해결을 위한 해답이 아닌 지속적인 관계 형성과 리서치를 요구하는 디자인에 투자하고 있다. 경영자의 역할은 유능한 해석가들을 선별하고 영입하는 일이다.

알베르토 알레시에게 그가 직접 다루는 경영 이슈는 무엇이

며, 어떤 이슈가 조직 내 다른 사람들에게 맡기기 힘든 이슈인지
물어본 적이 있다. 그의 대답은 다음과 같았다.

"나는 두 가지 문제에 직면해 있습니다. 하나는 알
레시에 흥미를 불어넣어 줄 새로운 디자이너를 어
떻게 찾아내느냐 하는 문제이며, 다른 하나는 디자
이너들과의 관계를 어떻게 관리하고 활발한 활동
을 유지할 수 있느냐의 문제입니다. 후자는 큰 문
제가 아닌 것 같습니다. 나는 내가 이러한 관계들
을 관리할 수 있는 유일한 사람이라고는 여기지 않
기 때문입니다. 관계 유지는 신뢰를 바탕으로 합니
다. 디자이너들이 기업에 제안하는 것에 대해 진심
으로 대응하고, 그들의 상상력과 이상을 실현하기
위해 기업이 모든 것을 하리라는 신뢰를 표현함으
로써 관계 관리와 유지가 가능해집니다. 이보다 더
힘든 것은 새로운 인재를 발굴하는 일이라고 생각
합니다. 인재들의 무리는 매우 광범위하고 복잡하
기에 점차 더 어려워지고 있습니다. 또한, 아이디
어를 받았다면 그 아이디어가 좋은지 나쁜지에 대
해 판단할 수 있어야 하기 때문에 쉽지 않은 것이
사실입니다."

　　그의 답변은 경영자들이 일반적으로 오랫동안 공들여 훈련 받는 조직 내 관계 관리보다 핵심 해석가들을 식별하고 영입하는 일이 더 중요함을 알려주고 있다.

　　세 번째 핵심 역할은 디자인 주도 리서치 프로젝트에서 결과적으로 도출되는 해결책을 선택하는 것이다. 기업의 미래 혁신을 주도하게 될 비전으로서 급진적 의미를 선택해야 하는 순간이 오면 경영자는 그 누구도 대체가 불가능한 선택자의 책임과 역할을 맡게 된다.

　　방향을 정하고, 핵심 해석가들을 영입하고, 비전을 선택하는 일, 이 세 가지 역할이 디자인 주도 혁신을 촉진하고자 하는 경영자의 핵심적인 역할이다. 그들의 역할은 누군가 대체할 수 없다. 혁신에 대한 ROI^return on investment, 즉 투자 자본 수익률에 직접적인 영향을 미치기 때문이기도 하지만 동시에 결과에 대한 안전성을 확보할 수 없기 때문이다. 이미 5장에서 언급했듯 기업 재무 정산표나, 시장 테스트 또는 포커스 그룹 인터뷰를 통해 디자인의 ROI를 확인하고자 하는 기업은 더욱 위험한 결과를 초래하게 된다. 결국, 지대한 투자에 대한 결정과 리스크는 경영자의 몫으로 남는다. 경영자는 개인적인 시간을 쏟아부어 해석가를 모으고, 선별하고, 지휘하기 위한 역량을 키워야 한다. 그들의 희생이 혁신의 성공을 결정짓기 때문이다.

이미 우리는 경영자가 몹시 바쁘기 때문에 그들의 시간이 귀하다는 사실을 알고 있다. 따라서 나는 그들에게 세 가지 핵심 역할만을 제시했다. 실제로 그들이 이러한 세 가지 역할을 맡는 데 있어 시간은 큰 문제가 되지 않는다. 이러한 역할이 그들에게 항상 뒤따라오는 의무라 할지라도 몇몇 순간에 특히 집중적으로 행해지기 때문이다. 집중적 시기는 기업이 의미의 급진적 혁신을 개발하는 프로젝트를 선보이거나 프로젝트를 마무리 짓는 시기에 해당한다. 균형 잡힌 혁신 전략을 추진하는 기업에서는 이러한 중요한 시기가 자주 발생하지 않는다. 즉, 시간의 문제가 아니라 이 시기에 효과적인 리더십을 어떻게 잘 발휘할 것인지가 훨씬 난이도 있는 과제가 될 것이다.

앞서 언급했던 디자인 디렉터 수장은 나에게 어떻게 하면 그녀 회사의 경영자가 디자인의 가치를 인정하게 만들 수 있을지에 대해 질문한 적이 있다. 나는 이렇게 제안했다. "그는 디자인 가치를 개인적으로 판단할 수 있는 도구가 필요한 사람입니다. 다른 분석적 도구들은 이 역할을 대체할 수 없습니다. 당신은 먼저 그를 디자인 담론에 끌어들이고 몰입하게 만들어야 합니다."

몰입의 중요성

"내 직업은 전문적인 지식과 안목으로 능력 있는 아티스트를 선택하는 아트 딜러와 비슷합니다." 혁신적인 이탈리아 가구 제조업체 중 하나인 드리아데의 창립자 엔리코 아스토리^{Enrico Astori}가 말했다. "즉, 우리는 편집장인 셈이지요."[4]

실제로 아트 딜러가 예술을 비즈니스화하는 것처럼 기업 경영진은 혁신을 비즈니스화한다. 아트 딜러가 아티스트일 필요가 없는 것처럼 경영자들도 발명가가 되지 않아도 된다. 아트 딜러와 경영자 모두 핵심 해석가들을 찾아내고, 끌어들이고, 선별하는 능력에 있어서 경쟁적 우위를 구축할 수 있다면 충분하다. 성공한 아트 딜러는 미래의 인재를 발굴하는 능력과, 경쟁자들이 주류 아티스트만을 찾아 헤매는 동안 미래 인재들과의 차별화된 관계를 구축하는 능력을 지니고 있다. 미국 추상 표현주의 화가들을 발굴해낸 베티 파슨스^{Betty Parsons}와 워홀^{Warhol}의 캠벨 스프 캔 그림을 처음 팔았던 레오 카스텔리^{Leo Castelli}가 그 예가 될 수 있다. 그들은 특정한 성공 공식을 보유하고 있지 않았다. 오직 급진적 비전을 만들고 이를 이끌었을 뿐이다.

아트 딜러는 어떻게 성공의 법칙을 만들어 내는가? 수많은 이유가 있겠지만 그중 매우 중요한 요인은 몰입이다. 그들은 예

술 문화와 예술의 사회적 네트워크에 깊숙이 빠져든다. 베티 파슨스는 미국인들에게 현대 예술을 소개하기 위해 마련된 뉴욕 아모리 쇼Armory Show에 13살의 나이에 참석하면서 1913년 처음 예술을 접했다. 이후 그녀는 현대 예술의 세계에 빠져 예술 네트워크의 한 일원이 되었다. 레오 카스텔리는 아트 딜러와 결혼을 했고 세계 2차 대전 때문에 미국으로 이주하기 전 파리에 머물던 20대 시절에 프랑스 초현실주의 화가들과 가깝게 지내며 그들의 문화에 스며들었다.

여기서 몰입이란 아트 딜러가 개인적인 관계의 망을 통해 인재를 발굴한다는 것을 뜻한다. 이는 알려지지 않은 해석가들의 희미한 목소리를 들을 수 있는 유일한 방법이기도 하다. 몰입은 신흥 그룹에게 신뢰할 수 있는 멤버로 인정받게 도와주며, 숨겨진 인재들의 능력을 발굴할 수 있게 하여 지속적인 개인 네트워크에 대한 누적 투자를 가능케 한다.[5]

이처럼 디자인 주도 혁신을 수행하는 경영자 역시 몰입을 통해 역량을 개발하고 역할을 수행할 수 있어야 한다. 물론 대상은 아트 작품이 아닌 디자인 담론이다. B&B 이탈리아나 플로스 같이 이미 언급했던 저명한 기업들에서 파생된 가구 제조업체 카시나의 창립자인 체사레 카시나는 몰입을 통해 인재를 발견한 대표적인 예다. 카시나는 이탈리아 내에서 가장 먼저 건축가들과 밀접한 협조를 기반으로 비즈니스 모델을 개발시킨 기업 중

하나이다. 그는 토요일마다 밀라노의 피렐리 타워를 디자인한 건축가 지오 폰티$^{Gio\ Ponti}$와 시간을 보냈고, 가에타노 페세가 24살이 되던 때 그를 발견해 새로운 탐구의 대가로 월급을 지급했다. 또한, 아프라Afra와 토비아 스카르파$^{Tobia\ Scarpa}$가 인기가 많아지기 전 그들이 자기 집에 한동안 머물 것을 권했으며, 아방가르드 건축 전시회에 참석해 마리오 벨리니$^{Mario\ Bellini}$와 비코 마지스트레티$^{Vico\ Magistretti}$의 초창기 시절부터 협력 관계를 형성했다.[6]

알베르토 알레시는 훌륭한 커뮤니티에 속하는 것이 얼마나 중요한지를 강조한다. "1970년대 내 경험은 매우 부족했지만, 건축가들과 상호 작용하며 이를 보충할 수 있었습니다. 소트사스, 마리오 벨리니를 비롯해 마르코 자누소$^{Marco\ Zanuso}$, 아칠레 카스티글리오니$^{Achille\ Castiglioni}$, 가에 아울렌티$^{Gae\ Aulenti}$ 등 모두 대단한 사람들이었습니다."[7]

아르테미데의 창립자인 지스몬디 회장이 워크숍과 디자인 세미나에 참석해 젊은 디자인학과 학생들과 함께 테이블에 앉아 프로젝트에 대해 토론했던 모습이 떠오른다. 한 기업의 임원이 디자인 담론에 함께하는 것에 열린 마음을 가지고 있다면 이는 전 조직에 영향을 미칠 것이다. 허먼 밀러의 최고 경영자였던 브라이언 워커는 다음과 같이 언급했다. "최고 재무 책임자CFO에서 최고 경영자로 보직이 바뀌던 때 나는 디자인 검토를 시작하는 팀 회의에 전부 참석하곤 했습니다. 그들의 업무를 평가하는

상사가 아니라 일의 진행 상황을 이해하고자 하는 관찰자로서, 일이 어떻게 진행되고 있는시에 대한 세부 사항을 경정하기 위해 많은 시간을 투자했습니다. 리서치 디자인 개발 부서의 부사장인 돈 고맨^{Don Goeman}이 올라와 나에게 한두 시간 만나줄 것을 요청한다면 그것은 결재를 위한 시간이 아니라 내가 최신 모델을 이해하고 그들이 무엇을 생각하고 있는지를 듣는 시간을 뜻합니다."[8]

> 새로운 네트워크에 몰입하기

성공한 아트 딜러처럼 성공한 경영자들은 몰입을 위해 이중 전략을 펼친다. 우선 그들은 제도화된 디자인 담론에 집중한다. 어떤 의미가 지배적이며, 무엇이 새로 떠오르고 있는지, 그리고 현존하는 핵심 해석가가 진정으로 혁신적인지 아니면 이미 존재하는 것을 답습하고 있는지에 대해 판단하기 위해 지속적으로 관찰한다. 또 다른 측면에서는 주류 경쟁자들이 찾지 않는 디자인 담론의 일부에 자신을 몰입시킨다. 이를 통해 미개척 분야를 탐구할 수 있다. 창의성에 관한 서적들은 '상식의 틀을 벗어나 생각하기'를 열렬히 외치지만 경영자들은 '틀에서 벗어난 새로운 네트워크에 몰입하기''에 초점을 맞춰야 한다.

체사레 카시나는 그가 속한 산업 내에서 그 누구도 주의를

기울이지 않던 건축가들의 네트워크에서 핵심 해석가를 찾았다. 대형 디자인 이벤트에 참석하는 일은 지금 당신이 가장 인정받는 트렌드와 존경받는 디자이너들과의 관계를 구축하는 데 도움을 줄 것이다. 오늘날 모든 이들은 밀라노, 샌프란시스코, 런던, 코펜하겐을 디자인 담론이 집약된 곳이라고 여기고 이곳에서 열리는 행사들에 꼭 참석한다. 그러나 이는 새로운 비전과 새로운 인재를 발굴하는 데는 큰 도움이 되지 않는다. 반면 중국은 제조업에 관해서만 흥미로운 곳으로 여겨져 왔다. 디자인 네트워크에서 한발 벗어나 있는 것이다. 드리아데의 엔리코 아스토리는 중국을 다음과 같이 바라본다.

"2000년 이후 나는 아시아를 단순한 제조자가 아닌 창의성의 공급자로 바라보는 프로젝트를 진행하고 있습니다. …(중략)… 중국과 기타 아시아 국가들은 영화 산업에서 엄청난 활력을 드러내고 있고, 그래픽과 이미지 등 다양한 분야에서 두각을 나타내고 있습니다. 경제, 예술, 창의력은 대체로 나란히 성장합니다. 이후에는 중국과 아시아 국가의 성장이 예술과 창의력의 성장을 불러올 것입니다. 그렇기에 나는 그곳에서의 변화를 세심히 관찰하고 있습니다."[9]

혁신을 만드는 경영자

2008년 1월 15일 오전 10시 스티브 잡스는 샌프란시스코에서 개최된 맥월드 컨퍼런스와 엑스포에서 기조연설을 시작했다. 그는 연단에 가까이 오더니 서류 봉투를 집어 들었다. 그리고 그 봉투 안에서 얇은 애플 맥북 에어 노트북을 꺼냈다. 순간 모든 청중의 이목이 집중되었다. 스티브 잡스는 새로운 노트북의 모든 기능과 엔지니어들이 어떻게 이 얇은 하드웨어 기기를 만들었는지에 대해 자세히 설명해 주었다. 그리고 이어 다음과 같이 말했다. "여러분이 아무리 노력해도 이 맥북 에어에서 한 가지는 찾지 못할 것입니다. 그것은 바로 광학 드라이브입니다. 여러분이 정말로 광학 드라이브를 원한다면 그것을 장착할 수는 있습니다(그는 노트북에 꽂을 수 있는 CD-DVD 외장 드라이브를 꺼내 보여주었다). 그러나 우리는 많은 사용자가 광학 드라이브를 필요로 하지 않을 것이라 생각합니다. 맥북 에어는 무선 기기로, 활용성을 장점으로 만들어진 노트북이기 때문입니다."

뒤이어 그는 애플이 디자인한 무선 사용자 시나리오를 설명해 주었다. 아이튠즈 스토어를 통한 영화 다운로드, 애플 타임머신과 타임캡슐로 자료 백업하기, 인근 다른 컴퓨터의 디스크에 접근성을 부여하는 새로운 기능의 소프트웨어 설치하기, 그리고 아이팟과 연결하면 CD로 음악을 구울 필요가 없다는 사실에 이

르기까지 여러 설명이 뒤따랐다. 그는 연설이 끝나자 U2의 노래 '프라이드Pride'가 스피커를 통해 크게 울려 퍼지는 동안 단상에서 물러났다. 더할 나위 없이 적절한 배경 음악이었다.

> 자부심

이 맥월드 컨퍼런스에서의 연설은 큰 이슈로 기록되었다. 집, 사무실, 차 안을 오가며 어떻게 음악을 듣고, 영화를 즐길 수 있는지에 대한 애플의 비전을 듣기 위해 수천 명의 관중이 한데 모였다. 어떤 이들은 이러한 쇼가 스티브 잡스의 스타성 때문에 성공했다고 여기지만, 더 자세히 들여다보면 디자인 주도 혁신을 성공적으로 이끈 경영자 모두는 그들의 신제품을 아주 많이 아끼고 자랑스러워한다는 사실을 공통적으로 발견할 수 있다.

많은 경영자가 그들의 직업에 커다란 열정을 느끼겠지만 제품에 자부심을 갖는 것과는 별개의 문제이다. 열정은 당신 자신의 문제이지만 제품에 대한 자부심은 대중들에게 제공되는 그 무엇에 대한 자부심을 뜻한다. 이는 자신의 제안이 당당하며, 경영자로서 자신감 있는 비전과 그 비전에 맞춰진 제품을 선보이는 일이기 때문이다. 가끔 지나치게 앞서 나가 대중이 당신의 제품을 좋아하지 않을지라도 스스로의 제안에 자부심을 느낀다면 성공을 향한 다음 기회를 잡을 수 있을 것이다.

종종 나는 일부 경영자들이 그들이 내놓은 신제품을 마음에 들어하지 않는다는 느낌을 받곤 한다. 만약 그들에게 제품이나 서비스에 스스로의 이름을 내걸겠냐고 묻는다면 경영자들은 아마도 다음과 같이 말하며 거절할 것이다. "우리 제품은 디자인 팀의 능력에 의한 것이다"라든지 혹은 "우리는 사용자가 원하는 것에서 시작하여 이 제품을 개발했다"라고 말이다.

이는 본인의 부족한 제안과 실패한 결과에 대한 책임을 내부 디자인 팀이나 사용자에게 떠미는 일이다. 그러나 스티브 잡스는 확신에 차서 말한다. "우리는 대부분의 사용자가 광학 드라이브를 그리워할 것이라 생각하지 않는다"라고 말이다. 그리고 제품에 자신의 이름을 자신 있게 부여했다.

디자인 주도 혁신 기업들의 경영자들은 그들이 제시하는 것에 자부심을 느낀다. 비록 그들 모두가 스티브 잡스가 사용하는 화려한 방식으로 이름을 부여하지는 않을지라도 말이다. 알베르토 알레시는 겸손하게 그의 비전을 묘사하는 책과 기사를 집필했다. 그의 회사는 그들의 새로운 제품을 소개하는 잡지를 정기적으로 출간한다. 대개 기업의 경영자들은 책의 머리말 정도를 쓰고 끝내지만, 그는 각 제품의 묘사와 개발 동기를 직접 서술한다. 모든 산업 내 기업 경영자들은 그들의 제품에 자부심을 가질 수 있어야 한다. 강한 자부심이 곧 그들을 성공으로 이끌어 줄

것이다.

> 문화

우리가 알고 있는 모든 제품은 특정한 의미를 갖는다. 좋든 싫든 제품을 통해 비전, 가치, 원칙들을 제공한다. 결국, 제품은 문화를 포용한다. 콘솔 게임은 10대들을 기쁘게 해 주는 것에 의미를 가지며 그것이 곧 게임 산업의 문화가 되는 것이다.

당신이 산업 내의 지배적인 콘셉트에 매달려 시장에 존재하는 문화를 강화하는 일을 편하게 느낀다면 의미 혁신, 즉 디자인 주도 혁신에 상당한 불편함을 느끼게 될 것이다. 디자인 주도 혁신은 제품을 넘어 그 제품을 둘러싼 지배 문화에 대한 도전이다. 경영자가 방향을 정하고 급진적 신제품에 투자하기로 마음먹는 순간 그는 기댈 곳도, 변명할 곳도, 도망칠 곳도 없다. 새로운 의미를 수용해야 하며 삶에 대한 미래상을 사람들에게 제시하고, 그 미래상에 알맞은 제품을 선보여야 한다.

나는 기업 문화, 브랜드 가치, 기업 가치를 말하는 것이 아니다. 당연히 이것들도 중요하다. 그러나 더 중요한 것은 새로운 변화를 만들고 관리하는 것에 있어서 방향을 정하고 선별하는 자만이 산업 내에서 강력한 영향력을 지닐 수 있게 된다는 사실이다. 급진적 의미 혁신의 경우 제품의 문화는 제품을 출시한 경

영자의 문화를 그대로 반영한다. 이는 대단히 어려운 과제일 수 있다. 그러나 경영자들은 디자인 주도 혁신이 그들의 문화, 가치, 규범, 신념, 열망 등을 전달할 수 있는 길임을 이미 잘 알고 있기에 결국에는 디자인 주도 혁신 전략에 관심을 가지고 뿌듯한 제품을 만들게 될 것이다.

> 비즈니스

경영자 개인의 문화는 허황된 개념이 아니다. 삶의 맥락 속에서 몇 년간의 집중적인 활동을 통해 만들어지는 개인 자산이라고 할 수 있다. 개인 문화란 사회적 탐구, 실험, 관계를 통해 종종 무의식적으로 창출되는 가치, 규범, 비전, 그리고 지식을 포함한다. 기업 환경을 넘어 학창 시절부터 쌓아 온 결과가 개인 문화를 형성한다. 이는 작지만 꾸준한 개인의 발전과 리서치 활동에서 기인하는 것이다.

경영 이론들, 특히 혁신 이론들은 경영자들이 개인적인 문화를 소유하고 있다는 사실을 무시하곤 한다. 이러한 이론들은 문화적 통찰이 어떤 의사 결정에도 영향을 미치지 않는다는 것을 의도적으로 입증해 내려고 노력한다. 개인 문화가 비즈니스를 이끌 수 없고, 비즈니스에 나쁜 영향을 준다고 주장하기도 한다. 즉, 이러한 결과로 인해 엄청난 자산들이 활용되지 않은 채

버려지는 것이다.

나는 리서치를 통해 개인 문화가 비즈니스를 이끈다는 사실을 입증했다. 리서치에서 다룬 기업들은 몇십 년 동안 번창해 오고 있는 회사들로, 흔히 그러하듯 과거에 어려움이 있었고 미래에도 어려움을 겪게 될 것이다. 그러나 이들은 지속 가능하며 수익을 낳는 비즈니스 모델을 가지고 있으며, 이러한 기업의 경영자들 대다수가 그들 개인의 자산을 투자하기 때문에 경제적 보상에 매우 민감한 편이다. 그렇기에 경영자의 개인 문화가 직접적인 영향 요인으로 작용할 때 경영에 있어 훨씬 높은 경제적인 효과를 낼 수 있음을 증명하고 있다.

이 책은 경영자로서 당신이 어떻게 개인 문화를 통해 이익을 만들어 낼 수 있는지를 보여주었다. 더불어 기업인들이 이윤 창출을 위해 어떻게 문화를 활용할 수 있는지를 다뤘다. 디자인 주도 혁신 전략과 그 과정은 문화를 양성하고 차별화하며 사업을 성공으로 이끄는 일이다. 즉, 디자인 주도 혁신은 아직 발전되지 않은 다음과 같은 세 가지 문화 자산을 재화로 전환하는 일이다.

첫 번째는 기업을 둘러싸고 있는 해석가들의 개인 문화이다. 삶 속에서 새로운 의미를 발견해 나가는 각각의 개인 리서치 작업을 통해 자산을 구축할 수 있다. 두 번째는 조직 구성원의

개인 문화로, 이는 기업의 자산으로 변형할 수 있는 디자인 담론과의 상호 작용을 통해 구축되는 자산이다. 세 번째, 경영자의 개인 문화는 몰입을 통해 형성할 수 있다. 이는 경영자의 세계관, 자부심, 비즈니스 적용법 등 수년간의 축적을 통해 만들어질 수 있다.

일반적으로 비즈니스 세계에서 대다수의 사람은 사업과 개인 문화는 상관관계가 없다고 배워왔다. 사업은 직업이고, 개인 문화는 사생활이라고 구분되었기 때문이다. 그러나 이 책에서는 이 두 가지가 서로 관계성을 가지고, 공존할 수 있어야 함을 말하고 있다. 두 세계를 통합해야 하는 이유는 바로 경영자들도 경영인이기 이전에 한 인간이기 때문이다.

참고 자료 A. 책에 등장하는 기업들

회사명	산업	국가	제품 (P) 서비스 (S)	소비자 대상 (C) 기업체 대상 (B)	틈새 시장 (N) 대중 시장 (M)	중소 기업 (SM) 대기업 (L)	Chapter
Alessi	생활용품	Italy	P	C	N	SM	1,3,6,7,8,11
Apple	IT	U.S.	P,S	C	M	L	1,3,4,7,11
Aprilia	오토바이	Italy	P	C	M	L	7
Artemide	조명	Italy	P	C,B	N	SM	1,2,3,6,7,8,9
Arthur Bonnet	주방 가구	France	P	C	M	SM	9
Barilla	식료품	Italy	P	C	M	L	7,8,10
Bayer Material Science	소재	Germany	P	B	M	L	4,6
Bang & Olufsen	가전	Denmark	P	C	N	L	3,5,7,8
Brembo	브레이크	Italy	P	B	N	L	4
B&B Italia	가구	Italy	P	C	N	SM	6,7
Casio	가전	Japan	P	C	M	L	1,4
Color Kinetics	LED 조명	U.S.	P	B	M	SM	10
Corning	소재	U.S.	P	B	M	L	4,7
Creative. Technology	멀티미디어	Singapore	P	C	M	L	4
Diamond Technology	멀티미디어	U.S.	P	C,B	M	L	4
Driade	가구	Italy	P	C	N		11
Dupont	소재	U.S.	P	B	M	L	9
Endemol	방송	The Netherlands	S	B	M	L	3
Ferrari	자동차	Italy	P	C	N	L	8,10
FIAT	자동차	Italy	P	C	M	L	5
Filati Maclodio	섬유	Italy	P	B	M	SM	10
Flos	조명	Italy	P	C	N	SM	6,7
Henkel	가정용품	Germany	P	C	M	L	10
Herman Miller	가구	U.S.	P	B	N	L	3,7,11
IBM	IT	U.S.	P,S	B	M	L	10

회사명	산업	국가	제품 (P) 서비스 (S)	소비자 대상 (C) 기업체 대상 (B)	틈새 시장 (N) 대중 시장 (M)	중소 기업 (SM) 대기업 (L)	Chapter
Indesit Co	백색 가전	Italy	P	C	M	L	10
Intuit	소프트웨어	U.S.	P,S	C,B	M	L	2,11
Kartell	가구	Italy	P	C,B	M		2,6,7
LSI Corp.	IT	U.S.	P,S	B	M	L	4
Lucesco	조명	U.S.	P	C	N	S	7
McDonald's	서비스	U.S.	S	C	M	L	2
Material	소재	U.S.	S	B	M	SM	6,7
Microsoft	IT	U.S.	P	C,B	M	L	4
Molteni	가구	Italy	P	C	N	SM	6,7,11
New Halls Wheelcharis	휠체어	U.S.	P	C	N	SM	6
Nintendo	게임기	Japan	P	C	M	L	1,3,4
Nokia	통신	Finland	P	C,B	M	L	4,6
Philips	가전	The Netherlands	P	C,B	M	L	2,6,9,10
Safaicom	통신	Kenya	S	C	M	L	2
Sahean Information Systems	IT	Korea	P,S	C,B	M	L	4
Samsung	가전	Korea	P	C	M	L	6
Snaidero	주방 가구	Italy	P	C	M	L	2,7
Sony	가전	Japan	P	C	M	L	4
Starbucks	서비스	U.S.	S	C	M	L	2
STMicro-electronics	반도체	France, Italy	P	B	M	L	4,7
Swatch Group	시계	Switzerland	P	C	M	L	1,4
Texas. Instruments	IT	U.S.	P	C,B	M	L	3
Whole Foods Market	소매업	U.S.	S	C	M	L	1
Xerox	이미징	U.S.	P	C,B	M	L	7
Zucchi Group	섬유	Italy	P	C	M	L	10

참고 자료 B. 디자인 정책과 교육의 영향력

오늘날 대부분의 국가 정부들은 디자인을 국가 경제 성장에 핵심적이고 영향력 있는 가치로 인식하고 있으며 디자인을 통해 국가를 성장시키기 위해 엄청난 자원을 쏟아붓고 있다. 일찍이 영국은 1944년 디자인 자문 위원회를 설립하고 선구적인 정책을 세워 최근까지도 서비스 산업과 공공 서비스를 위한 디자인 강화를 집중적으로 지원하고 있다. 디자인 자문 위원회는 '디자인을 통한 공공 서비스'라는 프로그램을 통해 정부 주도의 우편 서비스를 개선하고 응급실의 범죄 발생 비율을 감소시키는 등의 문제를 다루었다.

덴마크, 노르웨이, 핀란드 등 스칸디나비아 국가들을 필두로 많은 국가가 영국의 이러한 디자인 정책에 관심을 가지고 디자인 정책 개발에 박차를 가하고 있다. 핀란드에서 2000년 논의된 국가 디자인 전략National Design Strategy은 2008년에 국가 혁신 전략National Innovation Strategy의 핵심 이슈로 자리잡았다. 유럽 국가들에 의해 시작된 디자인 정책은 이후 홍콩, 브라질, 한국, 인도, 태국, 뉴질랜드를 포함하여 전 세계 모든 국가에서 핵심적으로 다뤄지기 시작했다.

의미의 점진적 혁신을 위한 디자인 정책	의미의 급진적 혁신을 위한 디자인 정책
협력 그 자체에 중점	누구와 어떻게 협력할 것인가에 중점
국내적 협력 장려	세계적 협력 장려
기업과 디자이너 간의 협력	기업과 다양한 해석가 간의 협력
디자이너 대상 비즈니스 교육	경영자 대상 디자인 교육

도표 B-1 디자인 정책의 일반적 접근법과 혁신적 접근법

정부마다 각기 다른 방향으로 실험 중인 대부분의 디자인 정책들은 여전히 걸음마 단계에 있다. 그러나 이러한 정책들은 일반적으로 도표 B-1에 나열된 '의미의 점진적 혁신을 위한 디자인 정책'의 4가지 특성을 갖는다.

첫 번째, 제조업자와 디자이너가 협력하도록 하는 데에 집중한다. 이러한 정책의 바탕에 깔린 전제는 여러 명의 실력 있는 디자이너들을 모아 놓고 지역 제조업체들이 이들에게 쉽게 접근할 수 있도록 만들기만 하면 혁신이 일어날 것이라는 생각이다. 많은 정부 관계자들은 제조업자와 디자이너들이 강력한 협력 관계를 이루는 이탈리아 디자인의 기적을 재현하고자 했다. 그러나 이는 이탈리아의 상황과 디자인 주도 혁신의 역학을 제대로 이해하지 못한 것이다.

7장에서 언급했던 것과 같이 모든 이탈리아 기업들은 성공 여부와 관계 없이 디자이너들과 협력 관계를 형성하고 있다. 중

요한 것은 디자이너와 협력했다는 사실이 아니라 '어떤 디자이너와 어떻게 협력했는가'이다. 최악의 경우 디자이너와의 협력은 기업에 해가 될 수 있는데, 엔지니어나 경영자들도 마찬가지지만 이 세상 모든 디자이너가 뛰어난 재능을 가졌다고 할 수 없기 때문이다. 공공 정책은 기업이 그들의 필요에 적합한 재능 있는 디자이너들의 매력을 발견하고, 선택하고, 소통할 수 있는 역량을 개발할 수 있도록 도와주는 역할에 더욱 집중해야 한다. 노르웨이 디자인 협회The Norwegian Design Council는 이러한 그들의 역할을 잘 수행하고 있는 사례다. 디자인 협회는 제조업체들에게 그들이 필요로 하는 혁신적인 도전과 기회들에 대해 설명하고 그에 알맞은 디자이너들을 선택할 수 있도록 소개했다. 그리고 제조업체들은 그들의 목적에 가장 적합한 디자이너들을 선택할 수 있었다.

두 번째, 최근 공공 디자인 정책은 매우 협소한 지역적 범위 내에서 토의하는 경향이 있다. 그렇기에 공공 기관은 로컬 기업과 로컬 디자이너들의 협력을 주선하는 데 집중한다. 그러나 디자인 담론은 국제적으로 이루어질 수 있어야 한다. 기업이 필요로 하는 재능을 세계 어디에서나 얻을 수 있어야 한다. 기업을 위한 최고의 해석가는 기업 반경 내 100마일 안에 존재하지 않는다. 이미 본문에서 우리는 이탈리아 가구 제조업체의 약 46퍼센트가 외국 디자이너들과 협력 관계를 형성하고 있음을 살펴보

았다. 성공하지 못한 제조업체들이 약 16퍼센트에 불과한 외국 디자이너들을 활용하고 있다는 대조적인 특징도 분명히 보여주었다. 무엇보다 로컬 디자이너들은 자신의 지역을 넘어 글로벌 기업들을 위해, 자신이 흡수한 지역 문화와 지역의 시장 특성에서 새로운 사고와 아이디어를 발견하고 이를 활용하여 스스로의 가치를 높일 수 있도록 애써야 할 것이다. 이러한 접근은 로컬 제조업체와 로컬 디자이너 모두의 경쟁력 향상에 직접적인 도움을 줄 것이며, 지역을 넘어선 성공을 보장할 것이다.

세 번째, 때때로 디자인 공공 정책은 디자이너와의 협력에만 집중하는 경향이 있다. 그들이 디자인 주도 혁신에서 중요한 역할을 하는 것은 사실이지만 디자이너 개개인의 능력과 무관하게 기업은 디자이너에게만 의존해서는 안된다. 이미 앞서 이야기했듯 기업은 디자이너, 타 산업의 기업들, 공급자, 유통업자, 예술가, 사회학자 등 수많은 영역의 다양한 해석가들로부터 새로운 영감을 얻고 급진적인 의미와 새로운 시나리오를 만들 수 있어야 한다.

이러한 프로세스를 지원하기 위해 나는 프로젝트 사이언스 동료들과 함께 혁신을 위한 심층적이고 다각적인 영감을 촉발하는 프로그램을 개발할 수 있도록 정부들을 도왔다. 이 프로그램을 통해 식품, 모빌리티, 가정용품 등 특정한 삶의 맥락 속에서 상호 보완적인 제품과 서비스를 제공하는 기업들을 한데 모을

수 있었다. 이렇게 모인 기업들은 서로 경쟁하는 대신 힘을 모아 선 세계 다방면의 해석가들과 협력하여 공통 시나리오를 구축했다. 자원과 네트워크가 부족한 기업들도 이렇게 개발된 시나리오를 활용하여 자체적으로 급진적인 제품들을 만들어 낼 수 있게 된다.

마지막으로 많은 디자인 정책들은 교육 프로그램을 통해 디자이너의 비즈니스 역량을 강화하고자 한다. 디자이너들이 비즈니스 언어에 능통할수록 새로운 콘셉트를 제안하고 경영자들과 소통하기에 효과적일 것이라고 가정하기 때문이다. 디자인 스쿨은 대개 두 가지 접근법을 취한다. 산업 디자인학과 커리큘럼에 경영학 수업을 다수 개설하거나, 경영 스킬을 강화하고자 하는 디자이너를 위해 디자인 경영학과 관련된 교육 과정을 신설하기도 한다. 이러한 교육 전략은 디자이너와 일반 경영자가 가지는 차이를 좁히고, 조금 더 비즈니스 현실에 적합한 실용적인 디자이너를 양성하는 데 관심을 두고 있다. 그러나 이러한 접근은 비즈니스를 성공으로 이끌어 줄 수 있는 강화된 디자이너들을 양산할 수는 있지만 시장의 요구를 넘어선 급진적인 아이디어들을 이끌어 줄 디자이너를 만들어 낼 수 없다는 한계가 있다.

이미 7장에서 다뤘던 것처럼 디자인 주도 혁신은 이러한 일반적인 디자인 정책과는 정반대의 노선을 취한다. 디자인 주도 혁신은 경영 지식이 전무한 선구적 리서처와 충분한 디자인 지

식을 갖춘 경영자의 만남에서 발생하곤 한다. 따라서 핵심은 경영자들을 디자이너에 가깝게 만드는 것이다. 디자인에 대한 인식을 갖고 있는 경영자는 이렇게 말한다. "사람들이 사물에 어떤 의미를 부여하는지에 대해 신선하고 급진적인 시나리오를 자유롭게 제시해 주세요. 사업성에 대해서는 신경 쓸 필요 없습니다. 그 문제는 기업이 모두 해결할 수 있습니다. 사용자들에게 제안할 수 있는 새로운 의미를 찾는 일에만 집중해 주세요."

따라서 디자인 주도 혁신은 디자이너와 경영자의 교육에 지대한 영향을 미친다고 할 수 있다. 한편으로는 사용자가 아직 요구하지 않은 의미에 대해 급진적인 실험을 진행할 급진적인 리서처들을 양성하고, 다른 한편으로는 더 많은 디자인 지식을 갖춘 경영자들을 양성하여 균형을 맞춰야 한다. 그러나 안타깝게도 경영 대학원들은 여전히 밀라노 폴리테크니코, 코펜하겐 경영 대학원, 토론토 대학의 로트맨^Rotman 경영 대학원 등 몇몇 학교들을 제외하고는 디자인의 중요성을 알지 못하고 있다.

앞으로의 디자인 정책은 지금까지와는 정반대로 나아가야 한다. 지금까지의 디자인 정책은 경영 지식을 갖춘 로컬 디자이너들과 로컬 기업들의 협력에 초점을 맞춰 디자인의 양적인 생산을 장려해 왔다. 이는 점진적인 혁신을 위한 방법으로, 디자인 산업이 아직 초기 단계인 국가에서 산업을 빠르게 성장시킬 때 적합한 정책이다. 그러나 초기 정책이 자리를 잡고 디자인이 보

다 활성화된 국가에서는 더 이상 이 방법으로 차별화를 꾀할 수 없다.

디자인 주도 혁신을 목표로 하는 정책들은 앞으로 더 많은 관심과 효과를 얻게 될 것이다. 이러한 정책들은 글로벌 네트워크 내 해석가들의 참여와 협력이 증가하고 비즈니스 리더들의 디자인에 대한 이해도가 높아짐에 따라 훨씬 발전될 것이다. 또한, 이러한 정책들이 만들어 내는 급진적인 의미 혁신은 로컬 제조업체들과 디자이너들이 지속 가능한 경쟁력을 획득할 수 있도록 도와줄 것이다.

참고 문헌

독자에게 보내는 편지

1 Klaus Krippendorff, "On the Essential Contexts of Artifacts, or on the Proposition That 'Design Is Making Sense (of Things),'" Design Lssues 5, no.2 (Spring 1989): pp. 9-38.

2 Jeffrey S. Young and William L. Simon, 《Icon: Steve Jobs-The Greatest Second Act in the History of Business》 (2005)

3 리처드 플로리다 《Creative Class: 창조적 변화를 주도하는 사람들('The Rise of the Creative Class-and How It's Transforming Work, Leisure, Community, and Everday Life)》 이길태 옮김 (전자신문사, 2002).

4 Michael P. Farrell, Collaborative Circles: Friendship Dynamics and Creative Work (Chicago: University of Chicago Press, 2003).

1. 디자인 주도 혁신 - 들어가며

1 연간 1.5 밀리언 유로의 예산을 집행하는 이탈리아 교육부와 과학 기술 연구소에 의해 설립된 재단인 이탈리아 시스테마 디자인(Sistema Design Italia)은 이탈리아 전역에 17개의 리서치 팀을 운영하고 있다. 이 리서치 팀들의 연구 내용은 제품이나 디자이너에 관한 것이 아니라 혁신 프로세스, 제조업자들, 또는 경제 시스템에 대한 것이다. 이러한 리서치 프로젝트들은 74개의 완성도 높은 사례 연구 결과물을 도출해 냈으며, 2001년 이탈리아의 최고 명성을 자랑하는 황금 콤파스 시상식에서 리서치 부분 최고상을 수상했다.

2 사례들을 개발하는 일에 주의를 기울이며 가능한 한 혁신 프로세스를 이끄는 최고 경영자와 긴밀한 관계를 맺으려 노력했고, 다른 한편으로 애플과 같이 잘 알려진 사례들 이외에 제한된 다양한 정보를 얻으려 노력했으며, 사례들을 설명하는 데 있어 구체적인 자료들에 의존했다.

3 스티브 잡스, 맥월드 컨퍼런스 & 엑스포 기조연설 중에서 (샌프란시스코, 2008년 1월 15일)

4 외부 해석가들과의 협업의 오픈 방식과 클로즈 방식 사이의 차이점들에 대해서 더욱 상세하게 분석한 자료는 Gary P.Pisano and Roberto Verganti "Which Kind of Collaboration is Right for You? The new leaders in innovation will be those who figure out the best way to leverage a network of outsiders," Harvard Business Review 86, no.12 (December 2008): pp. 78-86을 참조하라.

2. 개념의 이해 - 디자인, 의미, 그리고 혁신

1 Peter Butenschon, "Worlds Apart: An International Agenda for Design" (Keynote speech at the Design Research Society, Common Ground International Conference, Brunel University, Uk, September 5, 2002).

2 만치니가 추천한 디자인 역사책은 Renato De Fusco, Storia del Design [History of Design] (Bari, Italy: Laterza, 1985), a comprehensive analysis of the evolution of design 이고, 영어 디자인 역사책은 John Heskett, Industrial Design (London: Thames and Hudson, 1985)과 Penny Sparke, An Introduction to Design and Culture: 1900 to the Present, 2nd edition (London: Routledge, 2004)이다.

3 디자인을 정의하는 다양한 관점에 대해 분석한 자료들이 궁금하다면 VictorMargolin이 편집한 "Design Discourse: History, Theory and Criticism (Chicago: University of Chicago Press, 1989)"와 Vistor Margolin and Richard Buchanan이 편집한 "The Idea of Design (Cambridge, MA: MITPress, 1996)을 참고할 수 있다. 또한, 보다 본질적인 논의를 다루고자 한다면 Terence Love의 "Philosophy of Design: A Metatheoretical Structure for Design Theory." Design Studies 21 (2000): pp. 293-313, 그리고 Per Galle의 "Philosophy of Design:An Editiorial Introduction," Design Studies 23(2002) pp. 211-218이나, MBA 학생들을 위해 디자인에 대해 소개한 Robert D. Austin, Silje Kamille Frris, and Erin E, Sullivan의 "Design:More Than a Cool Chair," Note 9-607-026 (Harvard business School Press, 2007)을 참조하라.

4 The Koppel, Nightline, ABC News, July 13, 1999.

5 미(美)와 문화적 발전 사이의 논쟁에 대한 흥미로운 탐구 과정이 궁금하다면, Umberto Eco, ed., History of Beauty (Milano: Rizzoli, 2004)를 참조하라.

6 Vivien Walsh, Robin Roy, Margaret Bruce, and Stephen Potter, Winning by Design: Technology, Product Design and International Competitiveness (Cambridge, MA: Blackwell Business, 1992).

7 International Council of Societies of Industrial Design, http://www.icsid.org/

8 International Council of Societies of Industrial Design, http://www.icsid.org/

9 브랜딩은 Design Management Institute, "18 Views on the Definition of DesignManagement," Design Management Journal (summer 1998): pp. 14-19를 참조하라. 소비자의 니즈를 이해하는 능력은 Karel Vredenburg, Scott Isensee, and Carol Righi, User-Centered Design: An Integrated Approach (Upper Saddle River, NJ: Prentice Hall, 2002)와 Robert W. Veryzer and Brigitte Borja de Mozota, "the Impact of User[-Oriented Design on new Product Development: An Examination of Fundamental Relationships." Journal of Product Innovation Management 22 (2005): pp. 128-143을 참조하라. 비즈니스 전략과 기업 디자인은 Roger Martin, "The Design of Business." Rotman Management (Winter 2004): p. 9를 참조하라.

10 Herbert Simon, The Sciences of the Artificial, 2nd ed. (Cambridge, MA: MIT Press, 1982), p. 129.

11 Herbert Simon, The Sciences of the Artificial, 3rd ed. (Cambridge, MA: MITPress, 1996). xii.

12 Tim Brown, "Design Thinking." Harvard Business Review (June 2008): pp. 84-92.

13 Richard Boland와 Fred Collopy는 Managing as Designing (Palo Alto, StandfordBusiness Books, 2004)을 펴냈다. 책의 서문에서 그들은 경영 교육의 취약점에 대해 다음과 같이 언급한다. "우리는 경영자들이 직접적인 성과물을 얻을 수 있는 결정을 하도록 그들을 몰아붙이는 경향이 있다. 이러한 태도가 의사 결정을 쉽게 만든다고 생각하지만 사실은 선택을 더 힘들게 만든다. 문제 해결을 위한 디자인적 의사 결정 태도는 이와 정반대이다. 일반적으로 디자인에 대해 최적의 대안을 찾는 일은 어렵다고 생각되지만, 위험해 보이는 선택지 사이에서 결정을 내릴 때 디자인은 언제나 가장 좋은 것이 무엇인지 생각하려 한다. 이러한 디자인적 의사 결정 태도는 기존의 대안들 중에서 잘못된 결정을 하는 것보다 더 나은 대안을 고려하는 데 비용을 투자하겠다는 의지에서 기인한다. 일반적인 상황에서는 잘 알려지고 명확해 보이는 대안을 선택하는 것이 최선이라고 생각할 수 있지만, 최근 들어 경영학자나 학생들에게는 디자인적 의사 결정 태도가 요구되고 있다. 새로운 대안을 그려내고 선택하는 데 있어 더 나은 것이 무엇인지를 고려하는 디자인적 의사 결정 태도의 분석적 기법들이 학습되어야 한다."

14 참고 자료 B에서 디자인 정책과 교육의 영향력에 대해 다루고 있다.

15 디자이너들은 스스로 그들의 영역 범위를 확대하는 경향이 있다. 그러나 토마스 말도나도는 이것이 그들의 영역을 약화시킨다고 주장한다. "디자인이라는 용어는 계속해서 변화하고 적용되는 성격을 띠고 있다. 건축가, 엔지니어, 디자이너, 패션 스타일리스트, 과학자, 철학자, 경영가, 정치인, 프로그래머, 행정가들의 모든 활동에는 계획적 일이 꼭 필요한 만큼 디자인이 이들에 의해 모두 사용된다면 디자이너들은 그들이 가지는 특별한 디자인의 의미를 상실할 것이다… 오늘날 발생하고 있는 이러한 부정확한 접근들이 디자인의 본질적 역할을 정의하는 주요 장애물이 된다." (2000년 5월 18일 밀라노에서 열린 Design+Research 컨퍼런스의 개회사 중)

16 메타모르포시 개발에 관한 완벽한 사례 연구를 보려면, Giuliano Simonelli and Francesco Zurlo, "Metamorfosi di Art emide: Ia Iuce che cambia Ia Iuce"〔"Metamorfosi by Artemide: The Light That Changes the Light"〕, in Francesco Zurlo, Raffaella Cagliano, Giuliano Simonelli, and Roberto Verganti, Innovare conil Design. Il caso del settore dell' illuminazione in Italia〔Innovating Through Design: The Case of the Lighting Industry in Italy〕(Milano: Il Sole 24 Ore, 2002)를 참조하라.

17 동일한 책, p.55.

18 동일한 책, p.56.

19 이 시스템은 특정한 전자 조정 장치를 포함하고 있다. 이 전자 조정 장치는 단색의 빛

들을 여러 가지로 조합하고, 조합을 기억할 수 있으며, 여러 색의 필터를 이용한 3개의 포물선 반사를 통해 광륜을 만들어 낸다.

20 필립스는 'LivingColors'라고 하는 제품을 선보였다. 물론 LCD 기술을 차용하고 있으나 메타모르포시와 같은 의미와 콘셉트를 가지고 있는 제품이다. 비테오(Viteo)와 같은 큐브 조명처럼 메타모르포시의 콘셉트를 모방하는 제품이 많다. 그러나 10여 년이 지난 후에도 메타모르포시는 이러한 모방 제품들보다 8배 이상 높은 가격에 판매되고, 시장에서 최초로 이 제품을 출시한 아르테미데의 비전과 명성을 이어갔다.

21 Klaus Krippendorff의 "On the Essential Contexts of Artifacts or on the Proposition that "Design is Marketing Sense (of Things)." Design Issues 5, no.2 (Spring 1989): pp. 9-38 이나 Klaus Krippendorff의 "The Sermactic Turn: A New Foundation for Design (Boca Raton, CRC Press, 2006)를 참조하라. 이러한 논의는 전통적인 디자인 정의의 선상에 놓여 있다. 메리엄 웹스터 온라인 사전의 디자인에 대한 정의를 그 예로 살펴볼 수 있다. 디자인: (1) 창조적 활동, 패션, 계획된 일에 대한 실행 또는 구성 (2) 상상하고 사고를 꺼내놓는, 목적을 가지는, 구체적인 기능과 결과를 고안하는 (3) 명확한 마크, 사인, 이름을 표시하는 (4) 그림, 패턴, 스케치하는, 계획을 그리는.

22 예를 들어, John Heskett, Toothpicks and Logos: Design in Everyday Life (Oxford: Oxford University Press, 2002)에서는 다음과 같이 언급한다. "디자인은 인간의 삶에 특정한 의미를 제공하고 인간의 욕구를 충족시켜주기 위해 기존에 존재하지 않았던 새로운 가능성과 환경을 제공해 주는 인간의 활동으로 정의될 수 있다." Agenda (Chicester, UK: Wiley, 1995)와 Nigan Bayazit, "Investigating Design: A Review of Forty Years of Design Research." Design Issues 20 (Winter 2004): p.1. 그리고, 도널드 노먼의 《감성 디자인 (Emotional Design: Why We Love (or Hate) Everyday Things)》 박경욱 외 옮김. (학지사, 2010)을 참조하라.

23 Margolin and Buchanan, The Idea of Design: A Design Issues Reader, xix.

24 Mihalyi Csiksentmihalyi and Eugenie Rochberg-Halton. The Meaning of Things: Domestic Symbols and the Self (Cambridge: Cambridge University Press, 1981).

25 사회학자의 예로는, 장 보드리야르의 《사물의 체계(Le Systeme des Objets)》 배영달 옮김 (지만지, 2011)을 참조하고, 인류학자는 Mary Douglas and Baron Isherwood, The world of Goods: Towards an Anthropology of Consumption (Hamondsworth, UK: Penguin, 1980)를 참조하라.

26 Andries Van Onck, "Semiotics in Design Practice" (Design_Research Conference, Milano, May 18-20, 2000): and Giampaolo Proni, "Outlines for a Semiotic Analysis of Objects." Versus 91/92 (Junuary-Agust 2002): pp.37-59.

27 Sidney J. Levy, "Symbols for Sale." Harvard Business Review 37 (July-August 1959): p. 118을 참조하라. 후속 연구로는 Robert A. Peterson, Wayne D. Hoyer, and William R. Wilson, The Role of Affect in Consumer Behaviour:Emerging Theories and Applications

(Lexington, MA: Lexington Books, 1986), Elizabeth C.Hirschman, "the Creation of Product Symbolism." Advances in Consumer Research 13 (1986): pp. 327-331, Robert E. Kleine III. Susan Schultz Kleine, and Jerome B. Kerman, "Mundane Consumption and the Self: A Social-Identity Perspective." Journal of Consumer Psychology 2, no. 3 (1993): pp. 209-235, Susan Fournier, "A Meaning-Baased Framework for the Study of Consumer/Object Relations." Adcances in Consumer Research 18 (1991): pp. 736-742. Jagdish N. Sheth, Bruce I. Newman, and Barbara L. Gross. "Why We Buy What We Buy: A Theory of Consumption Values." Journal of Business Research 22 (1991): pp. 159-170. Gerald Zaltman, How Customers Think: Essential Insights into the Mind of the Market (Boston:Harvard Business School Press. 2003)를 참조하라. 최근 보고서는 Susan Boztepe, "User Value: Competing Theories and Models." International Journal of Design 1, no.2 (2007): pp. 57-65를 참조하라.

28 B. Joseph Pine and James H. Gilmore, 《The Experience Economy》 (2011), 번트 H. 슈미트. 《번 슈미트의 체험 마케팅 (Experiential Marketing: How to Get Customers to Sense, Feel, Think, ACT, and Relate to Your Company and Brands)》 윤경구 외 옮김 (김앤김북스, 2013)을 참조하라.

29 Clayton M. Christensen, Scott Cook, and Taddy Hall. "Marketing Malpractice: The Cause and the Cure." Harvard Business Review 83, no.12 (December 2005): pp. 74-83: Clayton M. Christensen, Scott D. Anthony, Gerald N. Berstell, and Denise Nitterhouse. "Finding the Right Job for Your Product." MIT Sloan Management Review 48, no.3 (spring 2007): pp. 38-47.

30 Heskett, Toothpicks and Logos: Design in Everyday Life.

31 "형태는 기능을 따르지 않으며, 의미는 그림 속 사용자에 의해 발견될 수 있다는 흥미로운 의견이 퍼지면서 디자이너들은 사용되기 위한 형태를 만들어 내는 일은 물론 그들 스스로가 아닌 다른 사람들이 무엇을 생각하고 형태를 통해 무엇을 느끼는지에 대해서 고민할 필요가 있다고 강하게 주장하고 있다." Klaus Krippendorff의 On the Essential Contexts of Artifacts or on the Proposition That "Design is Marketing Sense (of Things)." Design Issues 5, no.2(Spring 1989): pp. 9-38.

32 Stephen Brown, 《Postmodern Marketing》 (1995).

33 Bernhard Wild, "Invisble Advantage: How Intangibles Are Driving Business Performance" (7th European Design Management Conference, Design Management Institute, Cologne, Germany. March 16-18. 2003).

34 고급 시장에 포진된 디자인 주도 경영 기업의 경영자들은 럭셔리와 디자인 사이의 차이점을 분명하게 인지해야 한다. 뱅앤올룹슨의 디자인과 콘셉트 담당 디렉터인 플레밍 뮐러 페더슨은 다음과 같이 말했다. "우리는 최고를 위해 노력합니다. 결과적으로 많은 비용을 필요로 하게 됩니다. 그러나 우리의 목표는 럭셔리가 아닙니다. 노키

아의 베르투 폰(Vertu phone)이 럭셔리겠죠. 그들의 타겟이 럭셔리이니까요." 또 다른 이탈리아 유명 조명 제조업체인 플로스의 최고 경영자 피에로 간디니는 다음과 같이 그의 경영 철학을 소개했다. "우리는 럭셔리 회사가 아닙니다. 우리는 약 50유로에서 5000유로에 해당하는 제품들을 생산하고 있습니다. 럭셔리를 위해서는 분류가 되어야 하는데, 저희의 목표는 우리의 제품을 분류하는 것이 아니라 통일성을 만드는 것입니다."

35 Massimo Montanari, Food Is Culture (Arts and Traditions of the Table: Perspectives on Culinary History)(New York: Columbia University Press, 2006). and Franco La Cecla, Pasta and Pizza (Chicago: Prickly Paradigm Press, 2007).

36 제품 언어 이론들은 디자인과 기호학 양 측면에서 발전되고 있다. 디자인에 대한 제품 언어에 관해서는 Toni-Matti Karjalainen, "Strategic Design Language: Transforming Brand Identity into Product Design Elements." 10th ELASM International Product Development Management Conference, Brussels. June 10-11, 2003를 참조하라. 제품 언어와 혁신의 관계성에 대한 내용은 Claudio Dell'Era and Roberto Verganti, "Strategies of Innovation and Imitation of Product Languages." Journal of Product Innovation Management 24 (2007): pp. 580-599를 참조하라.

3. 전략의 수립 - 의미를 급진적으로 혁신하라

1 본 내용은 도널드 위니캇(Donald Winnicott)과 수십 년 같이 일해온 87살의 영국 철학자 해롤드 브리저(Harold Bridger)가 알베르토 알레시를 만났던 스윈번 대학교의 한 학생인 Elizabeth glickfeld의 석사 논문에서 발췌한 내용이다. Cited in Alberto Alessi, La storia della Alessi dal 1921al 2005 e il fenomeno delle Fabbriche del design italiano (The History of Alessi from 1921 to 2005 and the Phenomenon of the Italian Design Factories)를 참조하라.

2 Donald W. Winnicott, "Transitional Objects and Transitional Phenomena." International Journal of Psychoanalysis 34 (1953): pp. 89-97.

3 패턴적 코드는 제품의 지능적, 규격적 측면에 연관되는 반면 재질적 코드는 만족감을, 어린이적 코드는 놀이적인 측면을, 에로틱 코드는 종족 번식의 측면을, 생사에 대한 코드는 개인의 삶과 성장과 퇴보 사이에 대조적 측면을 고려한다. Franco Fornari, La vita affettiva originaria del bambino (The primordial affective life of the child) (Milano: Feltrinelli, 1963)를 참조하라.

4 알레시는 La storia della Alessi dal 1921 al 2005 e il fenomeno delle Fabbriche del design italiano에서 그의 리서치 프로젝트를 제품 개발 전에 이루는 작업이라는 이유에서 '메타 프로젝트(meta-projects)'라고 칭했다. 8장에서 소개된 차와 커피 광장의 리서치 메타 프로젝트가 이루어진 후 마이클 그레이브스의 휘바람 부는 주전자 케틀이 만들어졌다.

5 2005년 7월 11-12 코펜하겐, 코펜하겐 경영대에서 열린 12번째 EIASM International Product Development Management 컨퍼런스의 주요 연사였던 Jacob Jensen은 설명했다. "몇몇 경쟁자들은 이상하게도 오디오가 실험실보다는 아파트에서 사용되는 것으로 치부하는 경향이 있습니다. 그들은 그들 제품의 디자인에 대해 전혀 고려하지 않고, 기기(악기)라고 하는 같은 의미를 유지하며, 간단하게 나무 커버를 씌우거나 가구 같은 단순한 형체로 오디오를 만듭니다. 반면 뱅앤올룹슨의 오디오는 특이한 무엇이라는 것으로 정의됩니다. 평평하거나 얇은 형태, 사용자의 편리를 고려한 인터랙션 디자인, 사용자를 인식하고 자동으로 열리는 CD 플레이어 덮개와 같은 터치매직 시스템 등을 통해서 말입니다. 뱅앤올룹슨은 오디오의 대부분은 알루미늄 재질을 사용하며, 약간의 나무 재질을 추가합니다. 그리고 집에서 현대적인 모던 라이프 스타일을 경험할 수 있도록 돕습니다."

6 Giuliano Simonelli and Francesco Zurlo. "Metamorfosi di Artemide: Ia luceche cambia la luce" (Metamorfosi by Artemide: The Light That Changes the Light). in Francesco Zurlo, Raffaella Cagliano, Giuliano Simonelli, and Roberto Verganti, Innovare con il Design. Il caso del settore dell' illuminazione in Italia (Innovating Through Design: The Case of the Lighting Industry in Italy) (Milano: Il Sole 24 Ore, 2002). p.55.

7 Alessi, La storia della Alessi dal 1921 al 2005 e il fenomeno delle Fabbriche del design italiano, 15.

8 Alberto Alessi, The Design Factory (London:Academy Editions, 1994), 105. italics added.

9 Alberto Alessi, interview by author, tape recording, Omegna (VB). October 12, 2006.

10 Flemming Moller Pedersen (speech, Copenhagen Business School, Design Management course, June 20. 2007), italics added.

11 Gene M. Franz and Richard H. Wiggins. "Design Case History: Speak & Spell Learns to Talk." IEEE Spectrum (February 1982); pp. 45-49.

12 Kenji Hall, "The Big Ideas Behind Nintendo's Wii," BusinessWeek, November 16. 2006.

13 Jeffrey S. Young and William L. Simon, 《Icon: Steve Jobs-The Greatest Second Act in the History of Business》 (2005) p.264.

14 동일한 책, p. 262.

15 클레이튼 크리스텐슨, 《혁신기업의 딜레마(The Innovator's Dilemma: When New Technologies Cause Great Firms to Fail)》 이진원 옮김 (세종서적, 2020)

16 클립포드 기어츠(Clifford Geertz)에 의하면 "문화는 인류의 커뮤니케이션 특성이나 삶에 대한 태도, 지식의 발전적 정도에 따라 나타나는 상징적 대상들 안에서 역사와 의미의 구현 패턴이 다르게 나타남을 보여준다." The Interpretation of Cultures (New York: Basic Books, 1973). p.69. 제품과 의미, 사회 문화적 모델에 대한 더 많은 연구에 관해서는 Chapter 2를 참조하라.

17 기술 혁신 제도의 콘셉트에 관해서는 Richard R. Nelson and Sidney G. Winter,

"In Search of a Useful Theory of Innovation." Research Policy 6(1977): pp. 36-67 과 Giovanni Dosi introduced the concept of technological paradigms in "Technological Paradigms and Technological Trajectories: A Suggested Interpretation of the Determinants and Directions of Technical Change." Research Policy 11 (1982): pp. 147-162를 참조하고, 사회 문화적 제도에 대해서는 Frank W. Geels. "From Sectoral Systems of Innovation to Socio-technical Systems: Insights About Dynamics and Change from Sociology and Institutional Theory." Research Policy 33 (2004): pp. 897-920을 참조하라.

18 1970년대 열띤 토론 주제 중 하나는 Giovanni Dosi의 연구 결과물로 소개된 기술 주도(technology push)와 시장 주도(market pull)에 대한 것이었다. Dosi는 어떤 혁신이라도 시장에 대한 이해만큼 기술에 대한 이해가 필요하다고 주장했다. 그러나 기존의 기술 패러다임 내 점진적인 혁신이 시장 주도 혁신 전략을 사용하는 반면 그가 말했던 새로운 기술 패러다임의 변화는 기술 주도 혁신 전략을 강조하게 만들었다. 최근의 연구들은 급진적 혁신과 사용자 욕구 사이의 관계성에 대해서 이러한 논의를 지속하고 있다. Dosi, "Technological Paradigms and Technological Trajectories: A Suggested Interpretation of the Determiants and Directions of Technical Change"와 Clayton M. Christensen and Reichard S. Rosenbloom, "Explaining the Attacker's Advantage: Technological Paradigms, Organizational Dynamics, and the Value Network." Research Policy 24 (1995): pp. 233-257, Clayton M.Christensen and Joseph I., Bower, "Customer Power, Strategic Investment, and the Failure of Leading Firms." Strategic Management Journal 17 (1996): pp. 197-218, 클레이튼 크리스텐슨, 《혁신기업의 딜레마(The Innovator's Dilemma: When New Technologies Cause Great Firms to Fail)》 이진원 옮김 (세종서적, 2020)을 참조하라.

19 이 영역의 연구들은 짧은 시간 동안 대단한 노력을 이어왔다. Willian J. Abermathy and Kim B. Clark, "Innovation:Mapping the Winds of Creative Destruction." Research Policy 14 (1985): pp. 3-22: Michael I., Tushman and Philip Anderson, "Technological Discontinuities and Organizational Environments." Administrative Science Quarterly 31, no.3 (1986): pp. 439-465: James M. Utterback, Mastering the Dynamics of Innovation (Boston: harvard Business School Press, 1994): Henry Chesbrough, "Assembling the Elephant: A Review of Empirical Studies on the Impact of Technical Change upon Incumbent Firms." in Comparative Studies of Technological Evolution, ed. Robert A. Burgleman and Henry Chesbrough (Oxford: Elsevier, 2001). 1-36: Kristina B. Dahlin and Dean M. Behrens, "When Is an Invention Really Radical? Defining and Measuring Technological Radicalness." Research Policy 34 (2005): pp. 717-737을 참조하라.

20 "Heman Miller's Brian Walker on Design." @issue 12, no.I (2007): pp. 2-7.

4. 기술의 재발견 - 기술에 잠재된 의미를 꺼내라

1 A.D., "Game Watch." Sports Illustrated. July 2. 2007, 26.

2 사람들은 지난 수십 년간 마이크로소프트사가 기술과 의미들이 계속 변화하는 시장에서 살아남기 위해 시장을 독점해 왔다고 지적한다. 그러나 이것은 분명히 잘못된 생각이다. Alan MacCormack과 Marco Iansiti는 그들의 논문에서 회사는 제품과 부품들이 구조를 정의할 수 있는 우월적 능력으로 살아남을 수 있음을 보여 줬다. 일반적인 의견과는 다르게 시장의 독점적인 위치 때문에 마이크로소프트는 브라우저를 통해 인터넷을 엑세스하거나 컴퓨터의 인터넷을 사용하기 위해 사람들이 접근하는 유저 인터페이스의 아이콘이나 그래픽 장치들이 가지는 의미들의 급진적 변화들에 대해 소극적으로 대응했다. 결국, 이것이 디자인 주도 혁신을 방해하는 요소가 되었고, 마이크로소프트의 가장 큰 약점으로 작용하고 있다. "Intellectual Property, Architecture, and the Management of Technological Transitions: Evidence from Microsoft Corporation" (forthcoming in Journal of Product Innovation Management)를 참조하라.

3 기술 사회학자들은 인터넷이 인류의 삶을 변화시켰듯 문화적 변동에 기술적 영향력이 어떻게 작용하는지 연구한다. 브뤼노 라투르(Bruno Latoure)의 활동 네트워크 이론은 인간과 인간 이외의 주체들 간의 네트워크를 지원하거나 개발할 수 있는 기술적 진화의 영향력을 보여준다. Bruno Latour, Science in Action: How to Follow Scientists and Engineers Through Society (Cambridge, MA: Harvard University Press, 1987): Wiebe E. Bijker and John Law, eds., Shaping Technology/Building Society: Studies in Sociotechnical Change (Cambridge, MA: MIT Press, 1994): and, more recently, Frank W. Geels, "From Sectoral Systems of Innovation to Socio-technical Systems: Insights About Dynamics and Change from Sociology and Institutional Theory." Research Policy 33 (2004): pp. 897-920을 참조하라. 기술과 사회의 역동적인 진화에 관한 내용은 Dorothy Leonard-Barton, "Implementation as Mutual Adaptation of Technology and Organization." Research Policy 17 (1988): pp. 251-267을 참조하라.

4 닌텐도 Wii에 관한 이 논의들은 다양한 자료로부터 발췌했다. Kenji Hall, "The Big Ideas Behind Nintendo's Wii." BusinessWeek, November 16, 2006: Kris Graft, "iSuppli: 60GB PS3 Costs $840 to Produce." Next Generation, November 16, 2006: James Griffths. "The Name of the Game." Environmental Engineering (Winter 2006/2007): pp. 30-34: Kenji hall, "Nintendo Scores Ever Higher," BusinessWeek Online, June 27. 2007: A.D., "Game Watch." Sports Illustrated July 2, 2007, 26: Matt Richtel and Eric A. Taub, "In battle of Consoles, Nintendo Gains Allies," New York Times, July 17, 2007: Christopher Megerian, "A Wii Workout." BusinessWeek Online, August 3, 2007: Beth Snyder Bulik, "Chips. Dip and Nintendo Wii." Advertising Age (Midwest region edition) 78, no. 34 (August 27, 2007): 4: Ann Steffora Mutschler, "Nintendo Wii Trumps Xbox 360 in Sales." Electronic News 52, no. 35 (August 27, 2007): "Sony's Plan to Cut PS3

Costs." BusinessWeek Online, September 20, 2007: Mariko Sanchanta, "Nintendo's Wii Takes Console Lead." Financial Times, September 12, 2007: Devin Henry. "Nintendo's Wii Finds Use in Physical Therapy." Minnesota Daily, October 12, 2007.

5 엑스박스 360은 IBM의 3.2GHz 초고속 Xenon CPU와 120GB 하드 드라이브를 갖춰 헤일로 3 같은 고사양이 필요한 블록버스터 타이틀을 구동할 때 최고의 성능을 뽐냈다. 플레이스테이션 3은 3.2GHz 멀티코어셀칩을 장착하여, 하이파이 블루레이 DVD 플레이어로도 활용할 수 있었다.

6 Hall, "The Big Ideas Behind Nintendo's Wii."

7 Henry, "Nintendo's Wii Finds Use in Physical Therapy."

8 William Taylor, "Message and Muscle: An Interview with Swatch Titan Nicolas Hayek." HarvardBusiness Review (March-April 1993): pp. 99-110.

9 Amy Glasmeier, "Technological Discontinuities and Flexible Production Networks: The Case of Switzerland and the World Watch Industry." Research Policy 20 (1991): pp. 469-485. Taylor, "Message and Muscle: An Interview with Swatch Titan Nicolas Hayek": Dominik E.DS. Zehnder and John J. Gabarro, "Nicolas G. Hayek." Case 9-495-005 (Boston: Harvard Business School, 1994). Cyril Bouquet and Allen Morrison, "Swatch and the Global Watch Industry." Case 9A99M023 (London, Ontario: Richard Ivey School of Business, University of Western Ontario, 1999). Cate Reavis, Carin-Isabel Knoop, and Luc Wathieu, "The Swatch Group: On Internet Time." Case 9-500-014 (Boston: Harvard Business School, 2000). Daniel B. Radov and Michael I., Tushman. "Rebirth of the Swiss Watch Industry, 1980-1992 (A)." Case 9-400-087 (Boston: Harvard Business School, 2000). Daniel B. Radov and Michael L. Tushman, "Rebirth of the Swiss Watch Industry, 1980-1992 (B): Hayek and Thomke at SMH." Case 9-400-088 (Boston: Harvard Business School, 2000). Youngme Moon, "The Birth of the Swatch." Case 9-504-096 (Boston: harvard Business School, 2004).

10 Taylor, "Message and Muscle: An Interview with Swatch Titan Nicolas Hayek."

11 Zehnder and Gabaroo, "nicolas G. hayek."

12 Taylor, "Message and Muscle: An Interview with Swatch Titan Nicolas Hayek."

13 동일한 책.

14 http://www.systemshootouts.org/ipod_sales.html.

15 Marco Polo, The Travels, trans. Ronald Latham (London: Penguin Books, 1958). p.48.

16 James M. Utterback, Mastering the Dynamics of Innovation (Boston: Harvard Business School Press, 1994)에 예시가 실려 있다.

17 Giampaolo Proni, interview by author, Bologna, November 15, 2007.

18 사전적으로 계시(epiphany)는 우월한 위치에 놓인 징후(manifestation)를 뜻한다. 따라서 경쟁력을 갖춘 기술의 영향력이 갖는 의미를 표현하는 언어로 사용할 수 있겠다.

19 리드 유저(lead user)에 대한 연구의 줄기는 시장 흐름에서 벗어난 새로운 기술과 놀이들을 통한 혁신의 전조들을 보여 준다. 특히 이러한 현상은 새로운 기술에 대해 암묵적인 의미들을 찾아내는 기업이 존재하지 않을 때 일어난다. Eric Von hippel, Democratized Innovation (Cambridge. MA: MIT Press, 2005)를 참조하라.

20 Stefan Thomke and Eric Von Hippel. "Customers as Innovators: A New way to Create Value." harvard Business Review 80, no.4 (April 2002): pp. 74-81.

21 이 책에 실린 ST마이크로일렉트로닉스에 대한 모든 인용문은 해당 기업의 경영진과 저자가 2007년 12월과 2008년 1월에 인터뷰한 내용이다.

22 Eckard Foltin, "Develop Today What Will Be Needed Tomorrow." VisionWorks 5 (2007): p.37.

23 코닝은 디자이너와 예술가들과 상호 작용하며 사회 문화적 변화를 바라볼 수 있었다. 1918년 코닝은 혁신 개발 활동으로 만들어진 예술 유리잔 브랜드인 스테우벤(Steuben)을 선보일 수 있었다. 스테우벤은 출시 후 곧 제품의 순결함과 간결함으로 유명해졌고, 이 당시 코닝의 최고 경영자였던 Alanson B. Houghton는 이를 통해 예술과 산업 간의 긴밀한 상호 작용의 결과가 긍정적일 수 있다는 희망을 품게 되었다. 결국, 마이클 그레이브스와 리차드 마이어(Richard Meier) 등을 스테우벤에 영입했다. 그러나 그의 희망과는 달리 회사의 기술과 디자인 혁신 사이의 전략적 연계는 성공하지 못했다. 코닝의 한 과학자에 따르면 기업은 스테우벤 브랜드를 위해 계속해서 활동했으나 과학자들은 유리잔의 품질을 유지하는 것 이외에는 별다른 관심이 없었다고 한다. 가끔 과학자들이 유리잔의 조합을 바꾸었으나 이것은 기본적인 제품의 기준을 따라야 하는 기존 사전 테스트 단계에서 모두 간과되었다. 최근에 이르러서야 스테우벤은 처음 코닝이 색상을 입힌 유리잔을 개발하기 위해 몇십 년간 힘썼던 그 시절의 비전을 이루고 있다.

5. 가치와 도전 과제 - 산업을 이끌 새로운 의미에 투자하라

1 http://www.jacobjensen.com/#/int/heritage/jacob_jensen/technology/pages/page1.

2 선물 시장에서 개성은 중요한 자원이다. 사람들은 누구나 선물을 할 때 일상적이고 기능적인 선물이 아닌 독특하면서도 행복을 느낄 수 있는 선물을 찾는다. 알베르토 알레시가 "우리는 당신을 위한 제품과 당신 친구를 위한 제품을 별도로 판매합니다"라고 말한 것처럼 사람들은 선물에 대한 의미를 내가 사용할 물건의 대상과 따로 고려한다. 그리고 선물 수익은 여러 시장에서 의미를 두는 대상이다. 예를 들어 아이팟의 상당수는 크리스마스 시즌에 판매되었다. 이 시즌에 판매되는 양이 일 년간 다른 기간에 판매되는 양과 동일할 정도이다.

3 제품 언어의 호환성에 대해 더 살펴보고자 한다면 Rossella Cappetta, Paola Cillo, and Anna Ponti. "Convergent Designs in Fine Fashion: An Evolutionary Model for Stylistic Innovation." Research Policy 35 (2006): pp. 1273-1290를 참조하라.

4 판스프링 장치는 얇은 철을 곡선 모양으로 길게 여러 겹으로 중첩하여 만들어지는 스프링의 단순한 형태를 나타낸다. 과거 마차나 오래된 자동차에 사용되어 왔고, 현재는 중장비 차량에 사용되고 있다.

5 Susan Sanderson and yi-Nung Peng. "Business Classics: The Role of Outstanding Design in the Survival and Success of Apple Computer" (rensselaer, NY: Lally School of Management, Rensselaer Polytechnic Institute, 2003).

6 자동차 산업의 전통적인 비즈니스들에 관한 분석은 Susan Sanderson and AlessioMarchesi의 연구에 의해 상세하게 다뤄졌다. Alessio Marchesi, Roberto Verganti, and Susan Sanderson. "Design Driven Innovation and the Development of Business Classics in the Automobile Industry" (paper presented at the 10th International Product Development Management Conference. EIASM, Brussles, Belgium, June 2003): and Alessio Marchesi. "Business Classics: Managing Innovation Through Product Longevity" (PhD dissertation, Politecnico di Mihano, 2005). 그들의 뛰어난 통찰력에 감사를 표한다.

7 Interview with Giorgietto Giugiaro in Paolo Malagodi. "Un amore chiamato Panda" (A Love Called Panda), IlSole24Ore, August 31, 2003, 14.

8 동일한 자료.

9 Kim B. Clark and Takahiro Fujimoto. Product Development Performance (Cambridge, MA: Harvard Business School Press, 1991).

10 Susan Sanderson and Mustafa Uzumeri, Managing Product Families (New York:Irwin/ McGraw Hill, 1997).

11 Alberto Alessi, La storia della Alessi dal 1921 al 2005 e il fenomeno delle Fabbriche del design italiano ("The History of Alessi from 1921 to 2005 and the Phenomenon of the Italian Design Factories"), unpublished.

12 클레이튼 크리스텐슨,《혁신기업의 딜레마(The Innovator's Dilemma: When New Technologies Cause Great Firms to Fail)》이진원 옮김 (세종서적, 2020)

13 Jennifer Fishbein, "Bang&Olufsen's Sorensen Out." BusinessWeek Online, January 10, 2008.

6. 해석가 - 디자인 담론을 시작하라

1 해석가들의 매력에 대해 이야기하고 있다. 이것은 기술 사회학 이론들에 따라 제시된 기호적 힘의 콘셉트를 차용하고 있다. 이러한 콘셉트는 사회적인 집단행동 또는 제품에 의미 부여에 대한 행동들을 설명하는 데 활용된다. Wiebe E. Bijker and John Law, es., Shaping Technology/Building Society: Studies in Sociotechnical Change (Cambridge, MA: MITPress, 1994)를 참조하라.

2 디자인 담론이라는 용어는 디자인과 디자인 영역의 정의에 대한 논쟁과는 전혀 다른

의미와 맥락 안에서 이루어져야 한다. (Victor Margolin, ed., Design Discourse: History, Theory and Criticism, Chicago: University of Chicago Press, 1989) 이 책에서는 이 용어를 해석가들의 네트워크와 상호 관계를 위해 항상 발생되어야 하는 프로세스와 사물의 의미에 대해 다루는 리서치 프로세스로 정의하였다. 7장에서 살펴볼 수 있듯 이러한 사회적 상호 접촉은 디자인에 대해 또는 사물에 감성을 불어넣는 것에 대한 끊임없는 토론과 논쟁을 목표로 한다.

3 문화적 생산을 다루는 사회학의 한 영역에서는 대개 창조적 산업에서 형성되는 문화의 상징적 요소 발생에 대한 프로세스를 연구한다. Howard S. Becker, "Art as Collective Action." American Sociological Review 39, no. 6 (1974): pp. 767-776. Howard S. Becker. Art Worlds (Berkeley: University of California Press, 1982): Paul Du Gay, ed., Production of Culture/Cultures of Production. (London: Sage,e 1997): David Hesmondhalgh, The Cultural Industries (London: Sage, 2002): and Richard A. Peterson and Narasimhan Anand. "The Production of Culture Perspective." Annual review of Sociology 30 (2004): pp. 311-334를 참조하라.

4 사회 예술 영역의 연구들은 네트워크를 통한 사회적 영향과 작용을 근거로 예술가들이 외로운 창조자들이 아님을 보여 준다. 피에르 부르디외《구별짓기(Distinction: A Social Critique of the Judgment of Taste)》 최종철 옮김(새물결, 2005). Vera L. Zolberg. Constructing a Sociology of the Arts (New York: Cambridge University, 1990). 디자인에 관한 이러한 이론들을 다룬 Jeffrey F. Durgee 논문 "Freedom for Superstar Designers? Lessons from Art History" Design Management Review 17, no.3 (Summer 2006): pp. 29-34를 참조하라.

5 Hesmondhalgh, The Cultural Industries.

6 문화적 생산 영역의 학자들은 혁신의 규제적 장치가 될 수 있는 문화의 변동 현상을 선별하거나, 의미화하거나, 언어화하고 확산시키는 미디어와 게이트키퍼들에 관해 연구한다. Paul M. Hirsch, "Processing Fads and Fashions: An Organization-Set Analysis of Cultural Industry Systems." American Journal of Sociology 77 (January 1972): pp. 639-659를 참조하라.

7 행동 네트워크 이론을 창시한 기술 사회학자들은 사회 과학적 패러다임의 기술적 변동을 통한 과정들을 깊이 있게 연구하고 있다. 이러한 이론들은 사회적 동의를 얻을 수 있는 의미를 창출하고, 기술 변동에 따라 다르게 나타나는 사회적 현상의 과정들을 설명해 준다. Bruno latour, Science in Action: How to Follow Scientists and Engineers Through Society (Cambridge, MA: Harvard University Press, 1987)와 Bijker and Law, Shaping Technology/Building Society를 참조하라.

8 http://www.materialconnexion.com/PB2.asp.

9 아르테미데가 건축가들과 협력한 프로젝트의 예는 www.artemide.com 을 참조하라.

10 John A. Quelch and Carin-Isabel Knoop. "Marketing the $100 PC (A)." Case N2-508-024 (Boston: Harvard Business School, August 2007).

11 Stefano Marzano, "People as a Source of Breakthrough Innovation." Design Management Review 16, no.2 (Spring 2005): pp. 23-29.

12 Karen J. Freeze and Kyung-won Chung. "Design Strategy at Samsung Electronics:Becoming a Top Tier Company." (Boston: The Design Management Institute, 2008).

13 에릭 폰 히펠(Eric Von Hippel)은 혁신에 있어 리더 유저들의 역할에 대해 긴 기간 동안 연구해 왔다. The Sources of Innovation (New York: Oxford University Press, 1988) and Democratized Innovation (Cambridge, MA: MIT Press, 2005)를 참조하라. 휠체어 산업의 혁신과 의미 창출에 대해 관심이 있다면 Jim Utterbackm Bengt-Ame Vedin, Eduardo Alvarez, Sten Ekman, Susan Sanderson, Bruce Tether, and Roberto Verganti, Design-Inspired Innovation (Singapore: World Scientific, 2006)를 참조하라.

14 최근 기술 혁신에 대한 연구들은 과학과 엔지니어링 중심 산업의 역동적인 상황들을 보여 준다. 공동 혁신 이론들은 기술적 복합성이 어떻게 증가했는지 감지하고 영역 외부에서 엄청나게 발전된 지식들을 발견한 기업들이 외부 연구 기관, 벤처 기업, 대학들과 어떤 방식으로 협력하고 있는지를 보여 준다. (Henry W. Chesbrough, Open Innovation: The New Imperative for Creating and Profiting from Technology (Boston: harvard Business School Press, 2003): and Larry Huston and Nabil Sakkab, "Connect and DevelopL Inside Procter & Gamble's New Model for Innovation." harvard Business Review 84, no.3 (March 2006): pp. 58-66)이러한 관점에서 디자인 주도 혁신을 추구하는 회사들은 오픈 혁신 모델들을 선도하는 것처럼 보인다. 학자들과 실무자들은 공동 혁신이 연구를 위한 흥미로운 영역이 될 수 있는 대상이라고 생각한다. 기술과 디자인의 양 측면에서 공동 혁신의 기본 모델을 다룬 Gary P. Pisano and Roberto Verganti의 "Which Kind of Collaboration Is Right for You? The new leaders in innovation will be those who figure out the best way to leverage a network of outsiders." Harvard Business Review 86, no.12 (December 2008): pp. 78-86를 참조하라.

15 디자인 주도의 이탈리아 제조업체들은 보통 트렌드 분석을 위한 프로세스나 방법론을 지니고 있지 않다. 만약 그들이 이러한 연구들을 필요로 한다면 그들은 외부 컨설턴트들을 고용할 것이다. 이것은 그들에게 혁신의 역량으로 인식되지 않으며, 이러한 연구들은 오직 독특한 유행이거나 디자인 담론으로부터 도출된 다양한 직관의 한 부분만을 다룬 미시적인 결과라 여긴다.

7. 청취하기 - 해석가들을 끌어들이기

1 미디어에 대하여 살피려면, Jay Greene. "Where Designers Rule:Electronics Maker Bang

& Olufsen Doesn't Ask Shoppers What They Want:Its Faith Is in Its Design Gurus."
BusinessWeek, November 5, 2007. Jeffrey F. Durgee. "Freedom for Superstar Designers?
Lessons from Art History." Design Management Review 17, no. 3 (Summer 2006): pp.
29-34를 참조하라. 가장 대표적인 유명인사는 영국 이케아 광고를 담당했던 Van den
Puup로 이케아를 하이엔드 가구 제조업체로 변신시키기 합류했던 디자이너를 예로 살
펴볼 수 있다. Van den puup는 변덕스럽고 엘리트적인 디자인 그루의 전형을 보여주는
인물이다. 필립 스탁과 마르셀 원더스 중간 정도의 과감한 형체를 기반으로 그는 럭셔
리 라이프 스타일의 정점을 이케아가 가지는 저가격 제조업체라는 한계에 맞춰 표현해
준다. 가공의 웹 사이트 http://www.elitedesigners.org/ 를 참조하라.

2 Steve Hamm, "Richard Sapper: Fifty Years at the Drawing Board." Business Week,January
10, 2009.

3 Claudio Dell'Era and Roberto Verganti, "Strategies to Leverage on Creative Networks
in Design-Intensive Industries" (paper presented at the 14th International EurOMA
conference, Ankara, Turkey, June 17-20, 2007). 이 논문은 98개 기업과 그들의 디자
이너들이 이룬 658개의 협력 사례 분석 결과를 나타낸다. 이들 중 25%가 황금콤파
스상을 수상했다. 이 데이터들은 이탈리아 가구 산업의 최신 정보들을 다루고 있는
Webmobili에서 얻은 것이다.

4 Peter Lawrence, "Herman Miller's Brian Walker on Design." @issue 12, no.1
(Winter2007): pp. 2-7.

5 해석가가 필요할 때, 알맞은 기관이나 대상을 발견하지 못한다면 스나이데로의 매니
저, 스턴(Stern)의 저널리스트 같이 특정 개인을 대상으로 해석가를 찾아낼 수 있다.

6 Roberto Verganti and Claudio Dell' Era. I Distretti del Design: Modello e
quadrocomparato delle politiche di sviluppo (The Design Districts: A model and a
Comparative Framework of Development Policies) (Milano: Finlombarda, 2003).

7 디자인 주도 혁신을 지원하는 효과적인 정책에 대한 토론에 관해서는 참고 자료 B를
참조하라.

8 이전 몇 년 동안 여러 연구는 발명가, 과학자, 사용자들을 포함한 다양한 외부 관계자
들을 통해 혁신을 개발하고 창조적인 기업으로 거듭나는 노력에 대한 방법을 토론해
왔다. 그러나 최근 게리 피사노와 함께한 나의 연구는 비록 흥미로운 옵션이 될 수 있
더라도 외부 관계자들과의 단순한 협력은 최선의 선택이 아니라는 사실을 보여준다.
오픈 모드와 클로즈 모드 사이에서의 적절한 선택이 혁신 문제를 해결할 수 있는 보
다 분명한 방법이다. 이 책에서 설명하고 있듯 선별적이고, 독특하며, 특권을 가진 주
요 외부 파트너들과의 관계를 형성하는 것이 중요함을 강조하는 것이다. 특히 디자인
주도 혁신은 기능이나 구체적인 결과물과는 달리, 보이지 않는 대상이나 제품 언어에
대한 의미와 같은 도전적이고 통합적인 혁신 문제를 해결해야 한다는 특징을 가진다.
우리는 이러한 경우 디자인 담론을 개방하기보다는 폐쇄적으로 유지하는 것이 훨씬

더 효과적인 방법이라고 설명한다. 문제에 따라서 적절하게 최선의 협력 방식을 선택하는 것이 중요하기 때문에 이에 대한 확장된 프레임워크를 소개한다. Gary P. Pisano and Roberto Verganti, "Which kind of Collaboration Is Right for you? The new leaders in innovation will be those who figure out the best way to leverage a network ofoutsiders." Harvard Business Review 86, no.12 (December 2008): pp. 78-86를 참조하라.

9 Giulio Castelli, Paola Antonelli, and Francesca Picchi, La Fabbrica del Design: Conversazioni con I Protagonisti del Design Italiano (The Design Factory: Conversations with the Protagonists of Italian Design) (Milano: Skira Editore, 2007).

10 폴리테크니코 디 밀라노는 1995년 이탈리아 처음 산업 디자인 석사 과정을 오픈했다. 그리고 2000년에 처음으로 학생들을 졸업시켰다. 밀라노는 오래전부터 디자인 스쿨이 존재했지만 석사 과정은 없었다.

11 Tom Wolfe, From Bauhaus to Our House (New York: Farrar, Straus and Giroux, 1981).

12 Pallavi Gogoi, "Michael Graves: Beyond Kettles." BusinessWeek, August 18, 2005.

13 Claudio Dell' Era and Roberto Verganti, "Strategies to Leverage on Creative Networks in Design-Intensive Industries."

14 Quoted in Alessio Marchesi, "Business Classics: Managing Innovation through Product Longevity" (phD diss., Politecnico di Milano, 2005).

15 Studies on technological forecasting call these vertical technological transfers, to distinguish them from horizontal transfers between industries. See, for example, Eric Jantsch, Technological Forecasting in Perspective (Paris: Organisation for Economic Co-operation and Development, 1967).

16 "Memphis Remembered." Desogmboom, https://www.designboom.com//

17 디자인 담론에서 새로운 의미들을 이끌어 내는 수단으로써 포스트모더니즘 언어를 최초로 제안한 것은 멤피스가 아니다. 이탈리아의 경우 아르키즘, 슈퍼스튜디오, 밀라노의 알키미아, 투스카니의 안티디자인 운동 등이 초기 실험을 진행했다. 에토레 소트사스 역시 칸딘스키, 몬드리안, 피카스와 같은 예술가들에 의해 영향을 받았다.

18 "Ettore Sottsass: Designer Who Helped to Make Office Equipment Fashionable and Challenged the Standard Notion of Tasteful Interiors." Timesonline, January 8, 2008.

19 "Memphis Remembered."

20 3장에서 언급되었듯 알레시의 FFF는 가상의 프로젝트였다. 멤피스의 감성과 상징적 작업들이 고객들에게 어떤 영향을 미칠 수 있는지에 대한 실험에 바탕을 두고 있다. 그러나 8장에서 소개된 알레시의 차와 커피 광장의 경우는 다른 예이다.

21 "Memphis Remembered."

22 이탈리아 기업들은 디자인 담론에 세심한 주의를 기울인다. 유명하지 않은 재능있는 디자이너들을 후원하고, 새로운 비전을 탐색하는 연구 활동들을 지속한다. 유명한 가구 제조업체인 카시나(Cassina)의 창립자이자 회장인 체사레 카시나는 매월

Gaetano Pesce 후원을 지속해 왔다. 올레비티는 Sottsass and De Lucchi. Marco Iansiti, Roy Levien와 같이 안전한 산업 생태계를 이해하고 유지하기 위해 기업들이 추구하는 최첨단 신업들의 현상을 연구하는 유명한 디자이너들을 이끌고 있다. The Keystone Advantage (Boston: harvard Business School Press, 2004)를 참조하라.

23 이런 시각은 조지프 슘페터의 연구에 의한 것이다. Joseph A. Schumpeter, Theory of Economic Development (Cambridge, MA: Harvard University Press, 1934)를 참조하라. 최근의 더 발전된 연구는 Rebecca M. Henderson and Kim B. Clark, "Architectural Innovation: TheReconfiguration of Existing Product Technologies and the Failure of Established Firms." Administrative Science Quarterly 35 (1990): pp. 9-30과 Bruce Kogut and Udo Zander. "Knowledge of the Firm, Combinative Capabilities and the Replication of Technology." Organization Science 3, no.3 (1992): pp. 383-397를 참조하라.

24 Tom J. Allen, Managing the Flow of Technology (Cambridge, MA: MIT Press, 1977): Andrew Hargadon, How Breakthroughs Happen: The Surprising Truth About How Companies Innovate (Boston: Harvard Business School Press, 2003): Andrew Hargadon and Robert I. Sutton. "Building an Innovation Factort." Harvard Business Review (May-June 2000): pp. 157-166: and Lee Fleming and Matt Marx, "Managing Creativity in Small Worlds."Califomia Management Review 48, no.4 (Summer 2006): pp. 6-27.

25 Andrew Hargadon and Robert I. Sutton. "Technology Brokering and Innovation in a Product Development Firm." Administrative Science Quarterly 42, no.4 (December 1997): pp. 716-749, Paola Bertola and Carlos J. Texeira. "Design as a Knowledge Agent: How Design as a Knowledge Process Is Embedded into Organizations to Foster Innovation." Design Studies 24 (2003): pp. 181-194.

26 1994년 안토니오 치테리오에 의해 디자인된 모빌과 같은 카르텔의 많은 플라스틱 가구 제품들, 1991년 디자인된 알레시의 가상의 주방용품들, 필립 스탁이 1991년 디자인한 플로스의 미스 시씨 램프(Miss Sissi lamp), Rowenta's irons와 같은 전자제품 등 아주 많은 사례가 있다.

27 기술 혁신 연구자들은 지식을 제공하는 브로커들과 다른 해석가들을 소개해 주는 중개자들 사이의 차이에 관해 연구했다. 초기 일반적인 혁신에서는 수익성을 중심 으로 한 네트워크 활용을 보였고, 분리된 영역들을 연결하지 않는 특징을 보였다. Roland S. Burt. "Structural Holes and Good Ideas." American Journal of Sociology 110 (2004): pp. 349-399. 이후 사회적인 적극적인 역할이 주어지면서 이들은 서로 연결 되지 않았던 개인과 기관들을 소개하기 시작했다. David Obstfeld, "Social Networks: The Tertius lungens Orientation, and Involvement in Innovation." Administrative Science Quarterly 50 (2005): pp. 100-130.

28 이것에 대한 예시는 Ikujiro Nonaka and Hirotaka Takeuchi, The Knowledge-Creating

Company: How Japanese Companies Create the Dynamics of Innovation (New York: Oxford University Press, 1995)를 참조하라. 혁신에 있어 암묵적인 지식의 중요성에 관해 살펴보려면, Eugene S. Ferguson, "The Mind's Eye: Nonverbal Thought in Technology." Science 197, no.26 (1977): pp. 827-836를 참조하라.

29 이 책에서는 안타깝게도 지금 이 순간까지는 이탈리아 내에서만 회자되어 왔던 이탈리아 디자인의 아주 귀중한 성공 스토리를 가진 주인공 15명의 디자이너와 경영자의 이야기를 다루고 있다. Castelli, Antonelli, and Picchi, La Fabbrica del Design: Conversazioni con I Protagonisti del Design Italiano (The Design Factory:Conversations with the Protagonists of Italian Design).

30 이 장에서는 디자인 담론에 대한 지역적 한계와 확장을 기업들이 어떻게 다루어야 할지에 대해 다뤘다. 그러나 이러한 내용은 그들의 지역을 위한 디자인과 혁신의 급진적 접근을 원하는 정책 결정자들에도 유의미한 의미가 있을 것이다. 디자인과 혁신 정책 운영에 대한 보다 상세한 내용은 참고 자료 B를 참조하라.

31 리처드 플로리다 《Creative Class: 창조적 변화를 주도하는 사람들(The Rise of the Creative Class and How It's Transforming Work, Leisure, Community, and Everyday Life)》이길태 옮김 (전자신문사, 2002). Case western Reserve University와 Progressive policy Institute의 협동 연구에 의하면 1996년에서 1998년 3년 사이 로체스터 노동자 천 명당 평균 2.33개의 실용특허를 받은 것으로 조사되었다. 미국의 평균이 0.40개였기에 이는 실로 대단한 사건으로 회자되었다.

32 Verganti and Dell' Era, I Distretti del Design: Modello e quadro comparato delle politiche di sviluppo (The Design Districts:A Model and a Comparative Framework of Development Policies).

33 6장에서 언급되었듯 국제 알레시 연구 센터는 참가비를 내면서 참여를 희망하는 세계 주요 디자인 스쿨들과 워크숍을 진행한다. 사회 과학 분야의 인센티브 변화에 관해 연구하는 학자들에 의하면 과학자들은 수입을 포기해야 한다는 기회비용에도 불구하고 과학자가 된다고 한다. Scott Stem, "Do Scientists Pay to Be Scientists?" Management Science 50, no.6 (June 2004): pp. 835-853.

34 급진적 혁신 프로세스에서 유연성의 중요성에 관해서는, Alan MacCormack, Roberto Verganti, and Marco Iansiti. "Developing Products on 'Internet Time': The Anatomy of a Flexible Development Process." Management Science 47, no.1 (January 2001): pp. 133-150와 Alan MacCormack and Roberto Verganti, "Managing the Sources of Uncertainty: Matching Process and Context in Software Development." Journal of Product Innovation Management 20, no.3 (May 2003): pp. 217-232를 참조하라.

35 Robert D. Austin and Daniela Beyersdorfer, "Bang & Olufsen: Design-Driven Innovation." Case 9-607-017 (Boston: Harvard Business School Press, September 2007).

36 Roberto Pellizzoni, Kartell SpA. Report of the European Value Network Project IPS-2001-42062.

37 Quoted in Lawrence, "Herman Miller's Brian walker on Design."

38 Austin and Beyersdorfer, "Bang & Olufsen: Design-Driven Innovation."

39 Michael P. Farrell, Collaborative Circles: Friendship Dynamics and Creative work(Chicago: University of Chicago Press, 2003). Charled Kadushin, "Networks and Circles in the Production of Culture." American Behavioural Science 19 (1976): pp. 769-785.

40 Claudio Dell' Era and Roberto Verganti, "Strategies of Innovation and Imitation of Product Languages." Journal of Product Innovation Management 24 (2007): pp. 580-599.

41 카두신(Kadushin)은 초기 단계에서는 혁신적이지만 성숙 단계에서는 장애물이 되는 두 가지의 다른 본질의 속성에 관해 강조했다. Charles Kadushin, "Social Circles and the Organization environment"(paper presented at the 20th Sunbelt Social Network Conference, Vancouver, April 13-17, 2000)를 참조하라. 모든 산업이나 조직이 혁신을 추구하는 것은 아니다. 언제나 혁신은 마치 보이지 않는 대학 연구소를 방불케 하는 과학 분야의 몇몇 클러스터와. 연구자들을 통해 급진적 변화나 새로운 정보들을 암묵적으로 연구하고, 수립되는 개념을 반영한다. Fleming and Marx, "Managing Creativity in Small Worlds."를 참조하라.

42 Farrell, Collaborative Circles: Friendship Dynamics and Creative Work.

43 마지막 사례는 훨씬 독특하다고 할 수 있다. 디자이너들이 이탈리아 제조업체들과 독점적인 계약을 맺지 않더라도 그들은 동일한 분야의 경쟁사와 협력하지 않는다. 명성은 창조적 커뮤니티 내에 강력한 힘으로 작용하며, 기회주의적 행동을 방지하는 작용을 한다. 그러나 커뮤니티가 활성화될수록 그들의 명성과 지위를 활용하려는 큰 유혹들이 경쟁사를 위해 일하게 만든다. 즉, 새로운 해석가들을 찾고 있는 혁신적인 기업들에게 이러한 위협 요인은 또 다른 유인 요소로 활용된다.

44 Austin and Beyersdorfer, "Bang & Olufsen: Design-Driven Innovation."

45 안토니오 카팔도(Antonio Capaldo)는 이러한 이탈리아 가구업계의 이중 네트워크 구조에 대해 상세히 연구했다. Antonio Capaldo, "Network Structure and Innovation: The Leveraging of a Dual Network as a Distinctive Relational Capability." Strategic Management Journal 28 (2007): pp. 585-608를 참조하라.

8. 해석하기 - 자신만의 비전 만들기

1 Pallavi Gogoi, "Michael Graves: Beyond Kettles." BusinessWeek, August 18, 2005.

2 차와 커피 광장 프로젝트에 관한 설명은 Roberto Verganti, "Innovating Through Design." Harvard Business Review 84, no.12 (December 2006): pp. 114-122를 더 참조

하라.

3 과학적, 기술적 연구들은 급진적인 혁신에 있어서 팀워크가 언제나 효과적인 접근이
될 수 없음을 강조한다. 특히 리 플레밍은 창조적 활동을 위한 외로운 발명가들의 역할
을 강조했다. lee Fleming, "Lone Inventors as the Source of Technological Breakthroughs:
Myth or Reality?" working paper, Harvard Business school, Boston, October 2006.

4 음식에 대한 디자인 담론은 바릴라의 본사가 위치한 이탈리아 외곽 파르마(parma) 지
역에서 아주 적극적으로 이루어지고 있다. 파르마는 전통적으로 파스타뿐만 아니라 프
로슈토와 세계적으로 유명한 파마산 치즈를 비롯한 유제품 산업이 번창한 곳이다. 파
르마에는 유럽 식품 안전청 본부들이 자리잡고 있는 곳이기도 하다.

5 여기 보이는 것보다 더 많이 연결되고 구조화된 이 과정에 대한 특징은 다음 연구를
참조하라. Francois Jegou, Roberto Verganti, Alessio Marchesi, Giuliano Simonelli, and
Claudio Dell' Era, Design Driven Toolbox: A Handbook to Support Companies in Radical
Product Innovation (Brussels: EU Research Project EVAN European Value Network, IPS-
2001-42062, 2006).

6 다른 한편으로 뱅앤올룹슨은 Kano가 정의한 매력, 다중성, 필수성의 혁신 모델 구성
요인에 기반한 제품의 주요 세 가지 속성을 프로세스 구성 내에서 강조한다. Noriaki
Kano, "Attractive Quality and Must-Be Quality." Journal of the Japanese Society for
Quality Control (April 1984): pp. 39-48을 참조하라.

7 Kim B. Clark and Takahiro Fujimoto, Product Development Performance (Cambridge,
MA: Harvard Business School Press, 1991): Mitzi M. Montoya-Wiess and Roger
Calantone, "Determinants of New Product Performance: A Review and Meta-Analysis."
Journal of Product Innovation Management 11 (1994): pp. 397-417: Shona L. Brown
and Kathleen M. Eisenhardt, "Product Development: Past Research, Present Findings, and
Future Directions." Academy of Management Review 20, no.2 (1995): pp. 343-378: and
Karl Ulrich and Steven Eppinger, Product Design and Development, 4th ed. (New York:
McGraw-Hill. 2008).

8 Jeanne M. Liedtka and Henry Mintzberg. "Time for Design." Design Management Review
17, no.2 (Spring 2006): pp. 10-18.

9. 확산하기 - 해석가들의 매력 활용하기

1 사회학자들은 주요 기술 혁신들의 발산이 어떻게 사회적 의미들을 변화시키는지에 대
해 완벽히 밝혀내고 있다. 사회적 의미 변화는 사용자뿐 아니라 기관, 기업, 다른 사
람들보다 더 강력한 영향력을 행하는 엔지니어에 이르기까지 모두에 의해 일어난다.
Bruno Latour, Science in Action: How to Follow Scientists and Engineers Through Society
(Cambridge, MA: Harvard University Press, 1987). Wiebe E.Bijker and John Law, eds.,
Shaping Technology/Building Society: Studies in Sociotechnical Change (Cambridge, MA:

MIT Press, 1994).

2 Stefano Marzano, "People as a Source of Breakthrough Innovation." Design Management Review 16, no.2 (Spring 2005): pp. 23-29.

3 혁신으로부터 얻을 수 있는 이익에 관한 전략은 David J. Teece, "Profiting from Technological Innovation." Research Policy 15, no.6 (1986): pp. 285-305와 Gary G. Pisano and David J. Teece, "How to Capture Value from Innovation: Shaping Intellectual Property and Industry Architecture." California Management Review 50, no.1 (Fall 2007): pp. 278-296를 더 참조하라.

4 Claudio Dell' Era and Roberto Verganti, "Strategies of Innovation and Imitation ofProduct Languages." Journal of Product Innovation Management 24 (2007): pp. 580-599: and Claudio Dell' Era and Roberto Verganti. "Diffusion of Product Signs in Industrial Networks: The Advantage of the Trend Setter" (paper presented at the 14th EIASM International Product Development Management Conference. Porto, Portugal, June 10-12, 2007, pp. 311-324. A compendium of these studies is provided in Julia Hanna, "Radical Design, Radical Results." interview with Roberto Verganti, in Working Knowledge for Leaders, Harvard Business School, February 19, 2008.http://hbswk.hbs.edu/item/5850. html.

10. 디자인 주도 연구소 - 어떻게 시작할 것인가

1 아르테미데는 특별한 사례다. 비록 기업 내부에 디자인 부서가 없지만 에르네스토 지스몬디 회장과, 회사와 아무 연관성 없는 그의 아내는 직접 회사의 제품들을 디자인하곤 한다.

2 Giulio Castelli, Paola Antonelli, and Francesca Picchi, La Fabbrica del Design: Conversazioni con I Protagonisti del Design Italiano (The Design Factory: Conversations with the Protagonists of Italian Design) (Milano: Skira Editore, 2007).

3 기술이나 사회 환경적 모델의 패러다임 변화를 시작으로 급진적 환경 변화가 일어나게 되면 관계 자산을 형성하는 일은 두 번째 중요한 일로 미뤄진다. 사실 관계 자산을 형성하기 위해 그들이 이미 알고 있는 해석가들과의 관계를 계속적으로 이끌어갈 추가적인 투자가 필요하다. 그러나 이것은 새로운 환경을 위한 최적의 해석가를 필요로 하게 될 때 관계 자산의 급진적 변화나 점진적 발전을 방해하는 장벽이 될 수 있다. 이에 관해서는 5장과 6장에서 다룬 바 있다. 급변하는 환경 속에서 수집 과정의 역동적인 역량을 개선하고 발전시키기 위해서는, David J. Teece. Gary Pisano, and Amy Shuen. "Dynamic Capabilitied and Strategic Management."Strategic Management Journal 18, no.7 (1997): pp. 509-533를 참조하라.

4 폴리테크니코 디 밀라노에는 천 명 이상의 부교수가 있다. 전문적인 엔지니어, 경영자, 디자이너들이 대부분이다. 폴리테크니코는 조르제토 주지아로(Giorgietto Giugiaro)와

세르지오 피닌파리나(Sergio Pininfarina)와 같은 디자인 기업, 알베르토 알레시, 코르데로 디 몬테제몰로, 조르지오 아르마니(Giorgio Armani)와 같은 디자이너, 아르날도 포모도로(Arnaldo Pomodoro)와 Federica Olivares와 같이 뉴욕의 모던 아트 뮤지엄에서 전시회를 열었던 유명 예술가들에 의해 설립되었다.

11. 비즈니스 리더 - 경영자의 역할과 개인 문화

1 결국 파델은 아이팟 담당 파트의 부사장이 되었다. Leander Kahney, "Straight Dope on the iPod's Birth." Wired, October 17, 2006.

2 동일한 자료.

3 Leander Kahney, "Inside Look at Birth of the iPod." Wired July 21, 2004. http://www.wired.com/gadgets/mac/news/2004/07/64286?currentPage-all.

4 Giulio Castelli, Paola Antonelli, and Francesca Picchi, La Fabbrica del Design: Conversazioni con I Protagonisti del Design Italiano (The Design Factory: Conversations with the Protagonists of Italian Design) (Milano: Skira Editore, 2007).

5 창조적 산업 내에서 아트 딜러의 역할에 대한 이해를 위해, Charles Kadushin, "Networks and Circles in the Production of Culture." American Behavioral Science 19 (1976): 769-785: and David Hesmondhalgh, The Cultural Industries (London: Sage, 2002)를 참조하라.

6 Castelli, Antonelli, and Picchi, La Fabbrica del Design: Conversazioni con I Protagonisti del Design Italiano.

7 가족 사업으로 시작하는 다수의 이탈리아 회사들의 조직구조는 관계 자산을 발전시키는 것을 선호하는 환경을 조성한다. 최고 경영자가 기업의 주인이기 때문에 수십 년간 지속할 수 있는 장기적인 혁신을 추진하려는 리더십을 발휘할 수 있으며, 인간적인 관계를 바탕으로 한 투자는 반복적으로 이루어지며 더 쉽게 몰입의 효과를 얻는다. 가족 사업은 더 쉽게 여러 세대를 아우르고 관계 자산을 이동시킬 수 있다. 이에 대해서 가구 기업 몰테니(Molteni) 회장은 이렇게 말했다. "저는 매우 운이 좋았습니다. 어린 시절, 아버지 덕에 훌륭한 건축가들과 알고 지낼 수 있었으니까요."

8 Peter Lawrence, "Herman Miller's Brian walker on Design." @issue 12, no.1 (Winter 2007): pp. 2-7.

9 Castelli, Antonelli, and Picchi, La Fabbrica del Design: Conversazioni con I Protagonisti del Design Italiano.

의미를 파는 디자인
제품의 개념을 바꾸는 디자인 혁신 전략

초판 발행 | 2022년 1월 7일
1판 2쇄 | 2022년 2월 14일
펴낸곳 | 유엑스리뷰
발행인 | 현호영
지은이 | 로베르토 베르간티
옮긴이 | 범어디자인연구소
편 집 | 황현아
디자인 | 장은영
주 소 | 서울시 마포구 월드컵로 1길 14, 딜라이트스퀘어 114호
팩 스 | 070.8224.4322
이메일 | uxreviewkorea@gmail.com

ISBN 979-11-92143-10-1

유엑스리뷰는 가치 있는 지식과 경험을 많은 사람과
공유하고자 하는 전문가 여러분의 소중한 원고를 기다립니다.
투고는 유엑스리뷰의 이메일을 이용해주세요.
✉ uxreviewkorea@gmail.com